全集·人物编

关山月美术馆 编

海天出版社·广西美术出版社

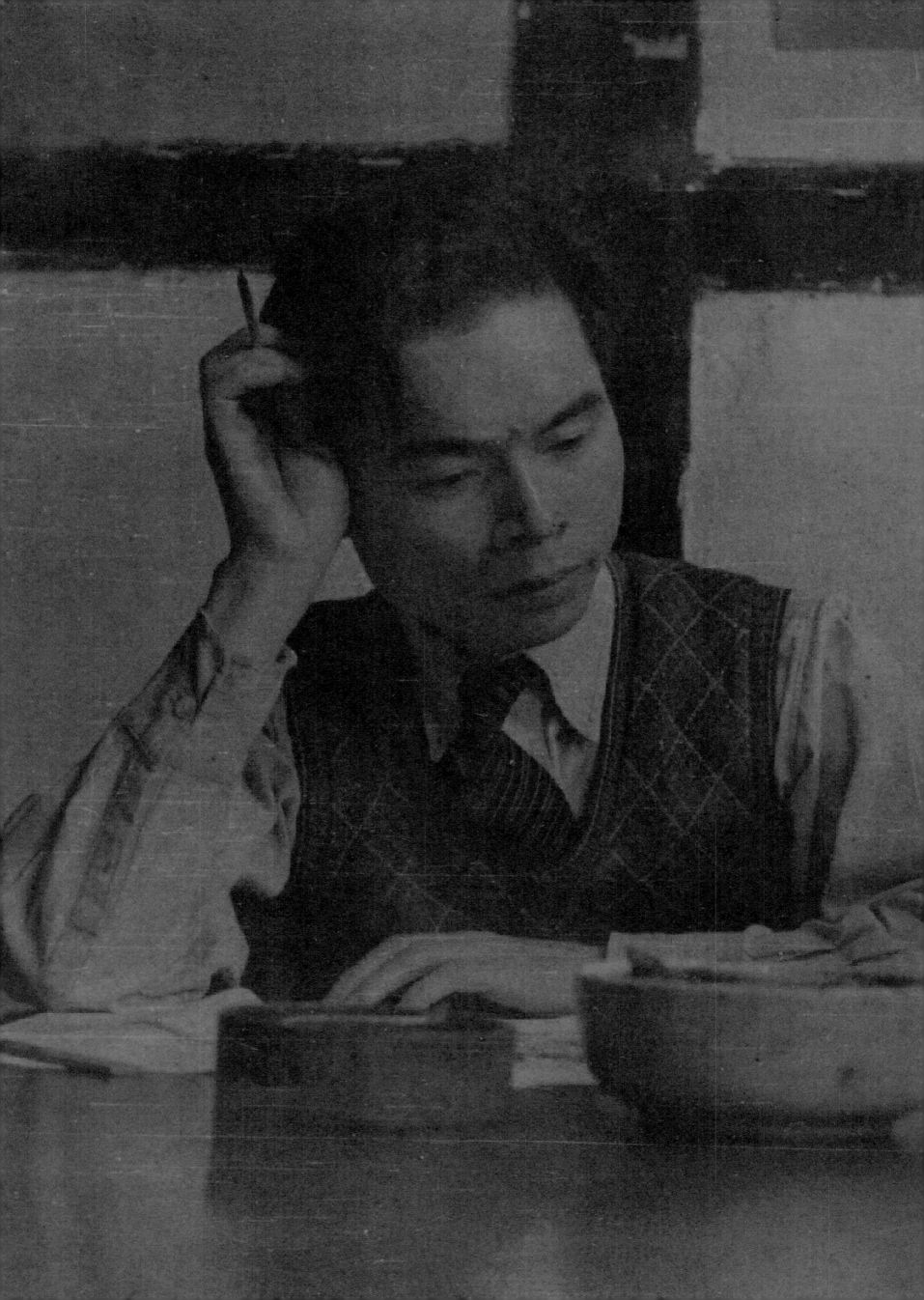

目录

附录

专 论

战时苦难和域外风情
——关山月民国时期的人物画

李伟铭

关山月（1912—2000 年）作为一位人物画家，他的知名度，远远要低于他作为一位山水画家或画梅的高手的声誉。这样说，并非旨在高扬"人物画家"关山月的业绩，我想说的是，"知名"二字，往往意味着某种"从众"心态，一旦从众心态变成约定俗成的认同意识，就很可能遮蔽真相，导致某种历史认识的盲点。

对关氏的艺术生涯稍予一瞥，不难发现，20 世纪 50 年代以前，以"人物画"的形式来再现他生活的时代，一直是他的兴趣中心。更确切地说，关山月是一位兴趣异常广泛的艺术家，他的画笔涉及人物、山水、花鸟、动物，在工笔设色和阔笔大写意等差异悬殊的技法范畴中都留下了艰难跋涉的足迹。关山月为当代许多评论者诟病的"不成熟"，与这种广泛的兴趣显然存在密切关系。因此，在进入讨论民国时期的关山月人物画艺术这个话题之前，我想引入"熟能生巧"——"由技而进乎道"这个源远流长的中国观念。事实上，除了伟大的齐白石，在中国绘画史中，很少有人能够在博涉各科、频繁变换语言技巧的绘画实践中登临"炉火纯青"的境界。分科设教之所以直到今天仍然是中国绘画知识传授过程中被普遍选择的原则，追根溯源，"熟能生巧"实肇其始。

不言而喻，对"熟能生巧"这个概念最经典的解释，要归之那个卖油翁的故事。"无他，但手熟耳"的结果所以能够上升到神乎其技的境界，"简单重复"是不能或缺的前提；而构成"熟"的必要条件，则是对"众"的限制——把实践范围规范在明确无误的单数之内。夸张一点说，我觉得这个众所周知的故事，已经涵盖了中国传统绘画美学的所有奥秘，许多中国画家特别是传统文人画家终其一生的劳作，从某种意义上来说也正是那位名不见经传的卖油翁的工作的另一种形式的转述，至于是否能够由"技"而进乎"道"，则完全取决于每一个人的"造化"，与实践方式无关。明乎此，就近而言，也就不难理解：在比较观照关山月、黎雄才这两位深得时誉的岭南画家的时候，人们何以总是更容易在后者近景几株松树、中景一片水口、远景几抹远山的"黎家山水"中获得认同感，究其原因，"熟能生巧"是心照不宣的品质标准。这也就是说，黎氏在本质上更贴近传统类型艺术家的要求；关氏恰好相反，尽管关氏在主观上一直渴望扮演传统文化捍卫者的角色，但是，他所信守的"不动便没有画"的信念，包括他根据外

部环境的变化不断调整自己的语言技巧的选择，表明他更临近他始终怀有戒意的西方艺术的边界。

1935 年，关山月正式加入以高剑父（1879—1951 年）为核心的南方"新国画"阵营，但严格来说，他作为一个艺术家进入画坛的标志，则是 1939 年参加当年 6 月 8 日至 12 日在澳门商会举行的"春睡画院画展"这一事件。关于关山月参加这次展览的作品，当时从香港专程到澳门参观画展并在那里逗留三天的《大风旬刊》主编简又文（1896—1978 年）在《濠江读画记》中写道：

> 高氏年来新收几个得意弟子，曰关山月、司徒奇、黄霞川、尹廷廪等数子者，皆自西洋艺术专科毕业后转从高氏游而致力于新国画者。他们年富力强，苦心苦干，加以艺术训练皆有科学的基础，以故各人所作另有特色，如透视之准、用色之巧、写生之熟、构图之新，等等是已。关山月以器物山水最长，花鸟次之，人物走兽又次之。诸作品中凡论到木船、渔网、竹筐等物均可显出其绝技。余最爱其《三灶岛外所见》一幅，写日机炸毁渔船之惨状，一边火焰冲天，一边人物散飞，其落水未没顶者伸手张口号哭呼救，如见其情，如闻其声，感人甚矣。是幅写船虽未及它幅之精细，惟火光天空飞机大船人人物物——罗列于数尺楮上，布局得宜，色素和谐，则又远胜于其他诸幅之单纯矣。窃其为国难写真之作，富于时代性与地方性，尤具历史价值，不将与乃师《东战场的烈焰》并传耶？他如《东望洋的灯影》、《千家香梦的三大区》为澳中写实画，是以景色胜者。《秋瓜》联欢屏，不须勾染只用撞色法，形象之似，用色之佳，非由西洋画学又乌得此？《柔橹轻摇归海市》一幅，有粗有细，有人有物，构图笔法，隽永有味。其余小品数幅亦并佳。[1]

简又文是民国年间高氏艺术最重要的评论家和不遗余力的推介者。对关氏这位"新的门人"来说，所作能够在简又文那里被提高到与乃师杰作相提并论的资格，已是无以复加的赞誉了。不过，可能正因为关山月是"新的门人"，简又文对关山月的学历的交代并不可靠；但有一点倒是可以肯定，在作品中，简又文看到了关山月与高剑父精神气质之间的内在联系——他们都对生活的时代所发生的重大事件拥有足够的敏感和表现的激情。《东战场的烈焰》（又题《淞沪浩劫》，纸本设色，166 cm×92 cm，1932 年，广州美术馆藏）是对民国廿一年（1932 年）上海"一·二八"之役的直接反应；《三灶岛外所见》（纸本设色，147 cm×82 cm，1939 年，深圳关山月美术馆藏）则描

图 1

绘了关氏当年逃难途中目之所见。似乎应验了简氏的预言，这两件"为国难写真"之作，历经劫火，现在仍然完好无损地保存在美术馆中，成为后人追述那段已经消逝的历史的见证！让我们来看看被指称为描绘"文明的废墟"的《东战场的烈焰》与所谓"抗战画"的《三灶岛外所见》的异同点。同样是"为国难写真"，同样是单幅立轴，《东战场的烈焰》以描绘被日军炸毁的上海东方图书馆为中心，死寂的废墟中是余烬未灭的战火，高氏苍老的写实笔法不仅直接传达出了一个孤傲的民族主义者悲愤的激情，他所选择的主题尤具象征意义——作为近代东方文明的象征物"东方图书馆"的断壁残垣已记下了侵略者的罪孽，也记下了人类文明无法回避的浩劫。文献表明，民国廿一年（1932 年）遭受上海"一·二八"之劫时，高剑父正在印度旅行写生，如果说，《东战场的烈焰》在高剑父那里具有追述历史的痕迹，那么，《三灶岛外所见》则保留了即时记录的性质，而显然正是后者，使《三灶岛外所见》在确立一个完整的叙事结构的同时，在场景描绘中突出了事件发展的瞬间细节：在翻滚的烟火中腾飞的木船碎片、东倒西歪的桅樯和落款呼号的船民，所有这些不稳定因素都有效地强化了画面的紧张感，突出了人物所处的悲剧性氛围。《东战场的烈焰》由于强调了拙涩如铁的线条运动感，具有明显的金石意味；《三灶岛外所见》的笔法线条则存在难以克服的稚嫩感，笔的运行更主动地让位于明暗体积结构的把握，整体上倾向于水彩画与没骨画法和线描结合的综合试验。简又文所说的"透视之准、用色之巧、写生之熟、构图之新"，大概也是就此而言。

可以这样说，《三灶岛外所见》是构成关氏在民国年间以"抗战"为主题的作品系列的序曲。不错，正如简氏所说，相对而言，其时关氏的人物画水准还远远落后于其山水画；因此，《三灶岛外所见》对人物命运的关注，主要是通过一个悲剧性的场景的描绘来实现的，在人物刻画中，关氏没有投入太多的笔墨，类似的作品还有《渔民之劫》纸本设色，172.3 cm×564 cm，1939 年）六联屏。这种扬长避短的智慧，在当年年底所作的《从城市撤退》纸本设色，40 cm×764 cm，1939 年，关山月美术馆藏，图 1）中得到了进一步的发挥。在这件作品中，关氏以长卷的形式描绘了从城市到农村幅员辽阔的战时中国背景，逃亡中的难民队伍严格来说只是风景的点缀，人物形象的刻画只限于寥寥数笔交代其动态特征，但正像所有的中国山水画一样，似乎毫不起眼的"人物"

往往正是作品寄托立意之所在。与《三灶岛外所见》明显不同的是，《从城市撤退》并不是关氏眼之所见的生活场景的具体再现。为了解读方便，让我们将这件作品中的长跋摘录如下：

民国廿七年十月廿一日，广州陷于倭寇，余从绥江出走，时历四十天，步行数千里，始由广州湾抵港，辗转来澳。当时途中，避寇之苦，凡所遇、所见、所闻、所感，无不悲惨绝伦，能侥幸逃亡者，似为大幸；但身世飘零，都无归宿，不知何去何从且也。其中有老者、幼者、残疾者、怀妊者，狼狈情形，可不言而喻。幸广东无大严寒，天气尚佳，不致如北方之冰天雪地，若为北方难者，其苦况更不可言状。余不敏，愧乏燕、许大手笔，举倭寇之祸笔之书，以昭示来兹，毋忘国耻！聊以斯画纪其事，惟恐表现手腕不足，贻笔大雅耳。廿八年岁阑于澳，山月并识。

不言而喻，《从城市撤退》虽以广州沦陷为契机，但却是"所遇、所见、所闻、所感"等综合性经验的产物。一个被侵略凌辱的国家遭遇的苦难从来就不是一个局限地区的苦难，关氏从一个民间流亡艺术家的立场和感同身受的角度，突破了所遇、所见的限阈，而将艺术表现的领域扩大到了"所闻、所感"的范围：画面中冰雪覆盖的北方旷野，既提升了笔墨语言的单纯性，同时也有效地烘托了从战火焚烧的城市出逃的难民所遭受的苦难的深重性。如果我的理解没有错误的话，关氏在画跋中提到的大手笔"燕、许"，应该就是燕文贵和许道宁。众所周知，燕、许都是北宋时代的画家，一开始都生活在民间，以擅于描绘寒林雪景和溪山渔猎以及航海船运等世俗生活场景而著称于世。关氏流亡澳门期间，曾在普济禅寺观音堂过临摹古画时期，在乃师提供的范本中，当然没有燕、许之作；但这种参拜传统的仪式，无疑拉近了这位似乎从来也没有接受过真正全面系统的画学训练的青年艺术家与传统画学的距离。因此，在这一时期的关氏之作中如果能够体验到某种古典气味，并不奇怪。换言之，《从城市撤退》严格来说不是现代流行话语中的"人物画"，除了卷首的现代都市景观，构成长卷主体的连绵不断的雪山旷野实际上是对传统北方绘画心摹手追的结果，特别是卷末的渔罾、钓艇，只有在"寒江独钓"一类宋画意境中才能找到其视觉经验的源头。关山月在画跋中提到的逃亡队伍"不知何去何从"这种张皇无主、不知所措的普遍心态，显然也正是促成他在这里为《从城市撤退》选择一个并非理所当然的结局的主要原因。这就难怪，深明画家"需要一点科学头脑和正确的世界观"的余所亚

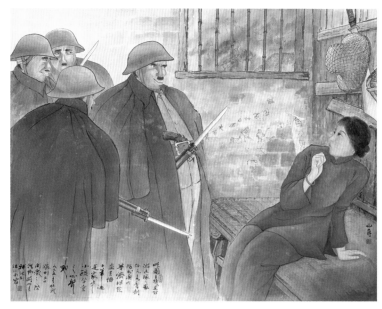

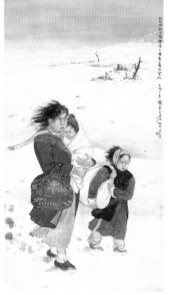

图 2 图 3

对此要严厉抨击了：

关山月的画展，我们不能抹杀他蓄积着前人技术上的智慧和民族上的若干特色，但不能不指出他原来严重的旧生活习惯的残余，而含封建毒素的成分。比如《从城市撤退》那张二十多尺的制作，描写人民从轰炸中逃出，以极其飘逸的钓鱼生活作收场，这是如何看不到现实的描写——这是轻蔑了人民伟大的斗争。我们艺术家在这时刻，要快马加鞭池使群众心境敞开伟大的窗扉，使之看到抗战的光明远景，作者欲在民众心上抹上灰色的赞叹，这说明了什么呢？这是说明作者维护旧形式的苦心，摆设新内容的矛盾，终于使新内容为旧形式所压杀了。

为什么工作者一方面画了许多极其闲逸与抗战无关的山水，一方面又写点现在人民流亡的事实呢？我们不必故意让作者以取消主义从艺术效果作抵消，但我们无妨说作者欠勇，未正视现实。

这种种间隙是作者在生活和实践上面，为世界观所限定，其渊源还是对于艺术未能批评地接受的缘故，事实上又由于生活的变动使作者不能不跨前看到广大人民逃亡的实象，收为画中表现的一雾。这一雾是多么贫弱啊！

我们首先要了解艺术战斗的任务，了解艺术战斗的本质，使艺术为着战斗姿态进而达于形式，不能为了不能变化的形式限止了内容，屈服了战斗，否则徒劳无功的。[2]

显然，在这位激进的左翼漫画家看来，作为高剑父的学生，关山月无论是在思想上还是在艺术上甚至生活中，都没有资格成为他们队伍中的一员。[3] 关山月于"人民流亡的事实"是否能够置身度外、视而不见，这是一个无需辩驳的问题——关山月正是构成"人民流亡的事实"的一分子，他在这里所犯的"错误"，部分原因除了前述作为一个中国画家与古典传统无法分离的关系，最根本的原因，恐怕是他无法从置身其中的"人民流亡的事实"中超然抽退，从类似余所亚的先知先觉者的立场对"人民伟大的斗争"包括艺术家们的选择发号施令，而后者，恰恰正是某些激进的左翼美术家自以为是的天赋神权。来自余所亚的这种壁垒分明的批评，究竟在精神上对关山月产生了哪种程度的震撼作用，也许是一个永远测不准的问题。有一点倒是可以肯定，这种严厉的批评，是关山月从澳门普济禅院"出山"以来遭遇的生平第一次灵魂的拷问。这种拷问给他留下的深刻的印象，恐怕是终生都无法忘怀的。[4]

如果从余所亚的角度来看，这一时期关山月所作与"抗战"有关的作品如《游击队之家》（纸本设色，155.5 cm×188.6 cm，1939年，图 2）、《中山难民》（纸本设色，120.5 cm×94.5 cm，1940年）以及《铁蹄下的孤寡》（纸本设色，120 cm×63 cm，1944年，图 3），像《从城市撤退》一样，毫无疑问都存在严重的问题，这些作品无法展示"抗战的光明远景"那是不消说了；《游击队之家》作为背景的墙上有杀敌意味的儿童涂鸦和实物大刀虽然足以暗示这个特殊场景背后的主角，透过半个窗口还可以看到远处隐约的战火，但是，构成画面主体情节的却是一群面目狰狞的日寇胁迫着一位纤弱的中国女子——力量的对比悬殊给予读图者的感受是一种近乎窒息的绝望之感。这种对战时苦难感同身受的体验，在《今日之教授生活》（纸本设色，115.8 cm×64 cm，1944年）这件以挚友李国平为例的作品中，也得到了类似的表现。关山月确乎没有直接描绘在战场上呼号杀敌的勇士，但是，正像没有"九一八！九一八！在那个悲惨的时候"令人刻骨铭心的哀号，就没有"大刀向鬼子们的头上砍去"亢奋激越的战叫一样，从历史的角度特别是"同情理解"的立场来看，我认为，包括被郭沫若认为"铃声道尽人间味"的名作《塞外驼铃》（纸本设色，45 cm×60 cm，1943年，图 4）在内，恰恰正是在那些内涵"灰色的赞叹"的作品中，我们找到了关山月作为一个生活在民间的艺术家对家国的挚爱之情和对日寇包括那些拱手出让国土的国贼民夫的憎恨之感。换言之，正像乃师之作《白骨犹深国难悲》（纸本设色，34 cm×47 cm，1938年，香港艺术馆藏）一样，关山月没有用廉价的乐观主义或昂扬的战斗激情来冲淡他对战时苦难的感受。在这一时期，在政治上，关山月也许缺乏明确的归属感，但是，他确实在运用他的良知在作画。他既无法违背他的知识背景而在描绘生活中正在发生的事件的同时完全洗去笔尖的传统色彩，当然，他也无法超越个人在生活中扮演的角色的局限而去担当启发人民和教育人民的任务——他生活在苦难当中，对苦难有切肤之痛，他的灵魂没有麻木！

关山月在少年时代即萌发向往绘画艺术之心。从他的活动年表中还可以看到，他在阳江故乡的时候，还学会了擦画炭像的技巧；不过，严格来说，他真正步入绘画艺术的殿堂的门槛，应从 1935 年被正式接纳为高剑父的学生开始。民国年间，就以社会现实生活为主题的绘画艺术而言，在关山月进入画坛的时候，在近代写实主义思潮中发展起

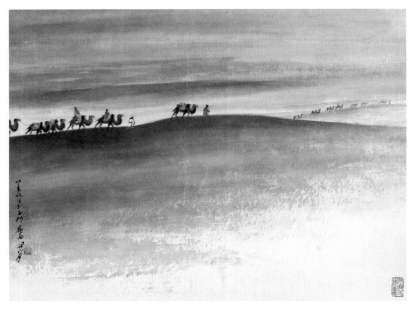

图 4

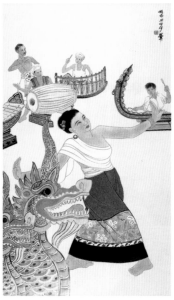

图 5

来的西画素描法，已经成为足以左右画坛时尚的主要语言媒介，油画和现代版画，在这一领域中也就理所当然地占据着主角的位置。关山月在这方面究竟是否接受过系统扎实的训练，现在还是一个无法肯定回答的问题。从他这一时期的人物画来看，传统的线描画法，仍然是他的主要选择。在由桂而黔、而蜀的过程中，他画了大量以沿途所见民俗风情为主题的毛笔速写；除少数例外，他在创作中对人物命运的关注，主要是通过环境氛围的烘托渲染——即发挥其山水画特长——而不是精到的人物形象的刻画来实现的。《从城市撤退》、《中山难民》，人物固然是点提主题的符号；在《游击队之家》中，人物也保留着相当程度的漫画化、概念化特征。20世纪40年代初年在澳门所作的《慧恩主持上人法像》（纸本设色，1940年）和稍后完成的《铁蹄下的孤寡》，则综合了擦炭像与传统工笔画的技巧。种种迹象表明，关山月在西画素描法的训练方面可能缺乏一个系统扎实的过程，或者，在他个人的艺术意志中，可能就存在某种排拒西学的潜在意识。[5] 但是，有必要强调指出，这种在客观上呈现的偏中轻西的倾向，并不妨碍关山月在某些作品的创作中达到了难能可贵的艺术高度，关于这一点，我想特别拈出的是《铁蹄下的孤寡》。把这件作品与被誉为20世纪40年代新人物画的"经典"之作蒋兆和的《流民图》放在一起，可以更清楚地看出蒋的布摆造作和关的流畅自然。

在最近发表的一篇描述民国美术的若干改革的文章中，李铸晋这样写道：

从1937年"七七卢沟桥"事变开始，日军大举侵略，掀起抗战的狂潮。一年之内，北平、上海、南京、杭州相继沦陷，翌年广州失守。随着战事的进展，原居沿海一带的居民大量西移入内地，不少画家和美术家，都迁移到重庆、桂林、昆明、成都、西安等的大后方城市去，……画家们得到新的机会，领略到西北的崇山峻岭、草原沙漠、西南的名山大川、云贵高原和许多少数民族的奇异风俗，这些予他们以一种新的经验。于是传统的国画家转向写真山真水，以探索大自然的奥秘。……这些转变，是中国现代美术的新的一页。这是一个很大的转变，也是一个重要的改革。而它的源流，都是在民初的廿六年间陆续改革而来的。[6]

以上背景描述，当然也适应于关山月人物画艺术中的"改革"成因的把握。具体来说，构成关山月民国年间人物画艺术变化的动力，

除了源自西南、西北的民俗风情和名山大川、草原、沙漠的笔墨蒙养，更重要的是他在朝拜东方艺术的"麦加"——敦煌——的过程中所获得的经验。[7] 一种有迹可循的变化是从20世纪40年代中期开始，关山月笔下的人物画色彩加强了，线条的运用增加了明显的自信心和表现力。另一方面，由于远离抗战前沿，大后方相对安定的生活环境既为关氏提供了比较稳定的学习、创作条件，当地的民俗风情特别是热烈奔放的草原游牧民族生活作为关氏获得灵感的源泉注入他的绘画的同时，也淘洗了20世纪30年代末期至40年代初期作品中的晦暗、悲怆情调（参阅《鞭马图》，1944年；《哈萨克游牧生活》，1946年；《哈萨克牧场一角》，1946年）。这种变化，理所当然地被伸延到抗战胜利后的南洋写生中——与那些以战时苦难为主题的作品相比，关山月是带着胜利者的喜悦心情开始他的南洋写生的，如《印度姑娘》（纸本设色，144.5 cm×82 cm，1948年）、《舞·清迈写生》（纸本设色，175 cm×96.5 cm，1947年，图5）等作品，既借鉴了敦煌壁画的线条笔法，同时也融入南洋明媚的阳光色彩。

20世纪40年代末期，曾经隶属于"决澜社"这个前卫美术群体的艺术家庞薰琹在为关山月《南洋旅行写生选》所写的序中指出：

在20世纪的画家中，我个人最最佩服巴勃罗·毕加索。说佩服他的作品，不如说佩服他的精神更为恰当。似乎有史以来，没有一个画家能像他一样勇于改变自己的作风。他不待穷而后变，而是永久地熟中求生，生中求熟地在变。在20世纪中也不单在艺术方面能有这种精神才能立足，能有这种精神才能上进。抗战时流离中认识了岭南关山月，慢慢发现山月有着这种变的精神，能跳出传统的牢笼，也就慢慢由此建筑起了我们的友谊。

十多年来山月多多少少是在变。也不仅是在画面上的变。这在今天中国的艺术界中是很难得的了。一般人虽生于这个世界上，眼睛却只看到了自己的一点小成就，就可以抹杀世界上的一切。一个画家能不断地求变，能不断地求上进，在今天的中国该是难能可贵的了。[8]

——从"变"的角度由毕加索而论及关山月，有人可能会认为言过其实，但在我看来并不离谱。庞氏锐利的眼光不仅看到关氏画面的变化，而且，敏锐的触觉已涉及关氏精神气质的挪移。关于这种变化，在庞氏"接着说"的过程中，被具体化为"我不愿意介绍山月，说他

是什么岭南派的作家"，"山月是高剑父先生的弟子，这是不能且不应否认的，山月曾受过剑父的影响也是不允否认的，但是老师与弟子不必出于一个套版，这对于老师或弟子的任何一方都不是耻辱而是无上的荣耀，而事实上山月是山月，剑父是剑父，我在他们的作品上看到的是完全不同的两个人"。庞氏还特别强调，"派别是思想的枷锁，派别是阻碍艺术的魔手。山月这次在南洋旅行期中的作品上已显露出他完全独立的人格，那么以后更能自由地驰骋了"。

庞薰琹这番话，当然也可以作为本文在一开始就提出的问题的补充说明。值得注意的是，刊载庞氏这篇序文的《南洋旅行写生选》能够作为高剑父执掌校长的广州市立艺术专科学校的美术丛书顺利出版印行，可见，不仅是关山月，包括他的老师高剑父，都不会觉得庞氏之论令人耳痛。而正像我们所看到的，从南洋旅行写生归来之后不久，在"反饥饿、反内战"的背景中，关山月在受到另一种形式的死亡威胁的时候仓皇逃离广州，在新的流亡岁月中，以进步美术家的身份跻身于以过去的左翼版画艺术家为主体的香港"人间画会"，并在广州解放前夕，参与绘制毛泽东巨幅画像——《中国人民站起来了》的集体创作。[9] 20 世纪 40 年代末期出现的这个不平凡的事件，在许多曾经亲历其境的美术家的传记中，早已被视为自己人生艺术道路的里程碑，关山月也不例外。至此，关山月的民国时期人物画，也就可以顺理成章地画上一个意味深长的句号了！

2002 年 5 月 19 日初稿于青崖书屋
（原刊《人文关怀——关山月人物画学术专题展》，
广西美术出版社，2002 年）

【注释】

1.《大风旬刊》第 42 期，1939 年 6 月，香港。

2. 余所亚《关山月画展谈》，《救亡日报》1940 年 11 月 5 日。转引自《关山月研究》第 8 页，海天出版社，1997 年。

3. 针对这种严厉的批评，夏衍在当时发表的一篇打圆场的文章中指出："巩固团结应该是每个前进文艺工作者的责任，那么对于一个刚从纯艺术的画室里跑出来，要跑一跑战地，描写一下战时人民生活的画家，难道不该给以应有的（即使是稍稍过度了一点的）鼓励？前进的人只应该有一种更大的责任，而不能要求有更多的权利，前进文化工作者误认了自己的责任和地位，难道统一战线不该前进者去统后进者，而该由后进者来统前进者吗？"夏衍同时还强调，"我们极希望有余所亚先生发表的一般的批评，因为批评不妨严格，而心底和态度都要坦白和民主"，"只有这种坦白而诚恳的批评才能使过去不同于一个方向的画家接受，也是可以想象的事了"。（夏衍《关于关山月画展特辑》，《救亡日报》1940 年 11 月 5 日，转引自《关山月研究》第 1 页）也许从这时开始，关山月就自觉地意识到自己被教育和被团结的身份了。

4. 1997 年，由深圳关山月美术馆编集、关山月过目的《关山月研究》于民国时期艺评多有遗漏，唯独余所亚和夏衍关涉此事的两篇文章赫然置于篇首，就是一种无法抹消的证验！

5. 关山月在 20 世纪 60 年代初期关于"橡皮"的功过的讨论中发表的意见，可能就是这种潜意识的进一步发挥和具体化。参阅关山月《有关中国画基本训练的几个问题》（《人民日报》1961 年 11 月 22 日）、《论中国画的继承问题》（1962 年 5 月），均收入黄小庚选编《关山月论画》，第 42—50 页，河南美术出版社，1991 年。

6. 李铸晋《民初绘画的几种改革》，董小明主编《二十世纪水墨画论文集》，第 51 页，深圳国际水墨画双年展组织委员会，2001 年，深圳。

7. 关山月在 20 世纪 80 年代末期为《关山月临摹敦煌壁画》（翰墨轩出版有限公司，1991 年，香港）一书所写的序文中也提到："1947 年我到暹罗及马来西亚各地写生时，就是借鉴敦煌壁画尝试写那里的人物风俗画的。"

8. 广州市立艺术专科学校美术丛书：《关山月纪游画集》第二辑《南洋旅行写生选》，1948 年 8 月，广州。

9. 1949 年 11 月 16 日，这件标志着中国历史包括中国美术历史一个旧的时代的结束和一个新的时代的开始的巨幅画像，就被当时的广东省军事管制委员会悬挂在广州市最高的建筑物爱群大厦上，巨大的幅面从上而下覆盖了整整十三层楼！

表现生活和反映时代
——关山月20世纪50年代之后的人物画

陈履生

1949 年，关山月作为香港"人间画会"的一员，和他的画友一起在香港欢庆中华人民共和国的诞生，参与绘制表现毛泽东形象的巨画《中国人民站起来了》[1]，并积极投入到新中国的怀抱。在此之前，他的《春耕》，参加了"中华全国文学艺术工作者代表大会"举办的"艺术作品展览会"（即"第一届全国美展"）。面对新中国，关山月所遇到的问题和他的同辈画家一样——改造与转变、自我与要求——成为一个时期内比艺术自身更为重要的中心任务。

眼前的现实是，新中国的社会环境发生了巨大的变化，特别是执政党对文艺的要求，已经超出了传统国画的闲情逸致的审美范围，而要求文艺成为整个革命机器中的齿轮和螺丝钉。这种齿轮和螺丝钉的社会功用对于一般的艺术家来说，与过去的艺术经历有着很大的不同。虽然，关山月在学生时代就参加过抗日的宣传活动，也读过鲁迅的著作和邹韬奋主编的《生活杂志》等进步书刊，一直具有"左"翼的倾向，但是，他到 1949 年才首次读到毛泽东 1942 年《在延年文艺座谈会上的讲话》。基于一贯的思想倾向，他比较能够接受和理解毛泽东"讲话"的精神，这为他进入新中国的艺术舞台打下了基础。另一方面，在关山月以往的艺术历程中，也曾经把艺术看作是自己的生命，憧憬着"执着半生人笑我，商量终日水亲山"[2]的生活。这种双重性反映了许多国统区画家的普遍状态，所以，他们未来的发展和成就，都反映了共产党文艺思想"改造"旧艺术家的具体成果。关山月"从流浪汉到螺丝钉"[3]的发展，不仅是关山月在 20 世纪 50 年代以来的艺术发展与成就的写照，也是这一代具有相同经历的艺术家艺术发展与成就的写照。

伴随着"新年画创作运动"[4]，中国画在 1949 年后出现了"突然降临的沉寂"，李可染认为这"可以说明中国画在近百年来，封建势力及帝国主义交相践蹂之下，所产生的种种弱点，在这澄明的新社会里，一下子完全暴露出来"，"新的社会到来，中国画的厄运也就成了过去，只要它真正能够和人民大众相结合，和革命事业相结合，它翻身的日子也就来了"[5]。

1950 年，时任广州华南文艺学院教授、美术部副部长，华南文联委员、全国美协常委的关山月，在开学典礼上作了《中国画如何为人民服务》（图 1）的发言，这一发言所表述的正是毛泽东"讲话"的中心思想。而这一时期李桦在《改造中国画的基本问题》中也谈到"一

切艺术都要从大多数人的利益出发，一切艺术的价值都要用群众观点来评价。他更要粉碎山林美学而建立社会美学，而以劳动创造艺术的观点，执着地鼓起为人民服务的热情，使艺术成为改造社会的有力武器"[6]。可以说，关山月在这一时期对中国画的看法，不仅表现了主流社会的基本认知，也反映了他一贯的关注大众的人文思想。他于 1949 年所画的《香港仔所见》，与 1950 年创作的《进攻海南岛》，在表现现实生活上都显现出了一贯的作风，但是，《进攻海南岛》在表现现实中添加了歌颂的意味，两者之间的这种变化，几乎可以视作两个时代之间的界碑。

这一年的 11 月，关山月带学生赴广东宝安参加土改运动，翌年转广东云浮，开始用行动"认真改造自己的旧世界观，包括旧艺术观"[7]。在这三年之中，他作画甚少，却在 1951 年创作了他一生中为数不多的连环画《欧秀妹义擒匪夫》（图 2），也表现了他响应政府的号召，关注通俗艺术的教化作用[8]。

1953 年，关山月随中南美专迁校到武昌，任中南美术专科学校副校长兼附中校长。至此开始了"为建立中国画教学的新体系"的努力，并在此基础上用创作反映新的生活，表现新的时代。

关山月 20 世纪 50 年代及其以后的人物画，基本上是在教学的基础上开展的。在"素描是一切造型艺术的基础"这一时代潮流中，对素描在中国画教学中的作用存在着各种看法，关山月所能做的就是以创建"新型的中国画素描"的努力，"通过教学实践去争议，去解决问题"。在他看来，"一定要站在中国画的立场考虑问题。中国画的主要任务，总的来讲是'推陈出新'，解决一个承前启后，即继承和发展传统的问题"。他还提出："要创造一种继承与发展民族传统的新的中国画，必须首先创造一种与中国画革新相适应的新型的基础课——素描。""必须有一种与中国画体系相适应的，和国画系专业不脱节的素描。"[9]因此，他总结出"四写"（摹写、写生、速写、默写）、"三并用"（手、眼、脑并用）、"两要求"（形神兼备，气韵生动）。

"中国画的白描也是素描。因此，我认为不能脱离中国画的实际，而主张中国画的基础课必须画素描。"[10]关山月不仅将白描作为中国画的基础，更将这种基于写生的手段作为联系生活的纽带，从而把传

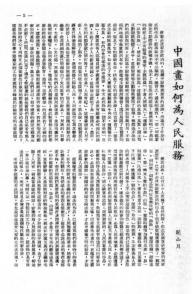

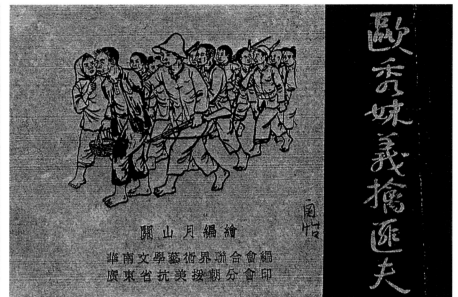

图 1　　　　　　　　　　　　图 2

统的依靠画谱临摹的学习方式转变到写生的方式中来，以反映出现实中创作的需要。

从关山月现存的作品看，自中南美专到广州美院，关山月画了一系列的人物画写生，从早期的《穿针》（1954年）、《铁路工人》（1955年）、《武汉姑娘》（1956年）、《房东的妈妈》（1957年），到此后的《汕尾渔家的姑娘》（1963年），正好表现了关山月与教学目的相关的人物画写生的发展过程。尽管这其中有一些是在下乡中的写生，但整体上所表现出的是课堂习作的感觉。这种和现代教育相关的造型和笔墨的锻炼，不仅给学生起到了很好的示范作用[11]，而且也为他的创作累积了素材，磨合了表现的手法。更重要的是这种基础性的工作反映到他的创作中，展现了他画面形式语言方面的直接的来源。比照一下他同时期的创作，《假日》（1954年）中那两位在紫藤架下学习的少年儿童，和《穿针》（图3）中的"阿怡"，不仅在情调感觉上，而且在笔墨语言、画面意境上，都有着直接的联系和因果关系。而此后出现的《朝鲜姑娘》（1956年）以及1963年的系列创作《渔歌》、《纺线图》（图4）、《归帆》、《海鸥》，虽然画面的内容有着与生活相关的主题，但是，画面中的人物仍然可以看出造型训练中的模特儿的影子。而画面中的人物造型所表现出的"学院派"的味道，已经完全不同于画谱中的古意和逸气，透露出生活的激情和灵动。

与教学相关的关山月20世纪50年代至60年代的人物画，也表现出了与他"民国"时期人物画的不同风格，却又反映出与他"民国"时期的人物画和岭南风格的关系。关山月20世纪50年代之后的人物画，在他"民国"时期的岭南风格的基础上，画面上的渲染更加细密精到，从而减弱了线条的张扬，使得画面浑然一体；画面滋润的感觉也从过去的苦涩转向甜蜜，这一切又反映出时代变化中的画家心态的变化。另一方面，关山月这一时期的人物画因为和教学的关系，画面中透露出的对一些基础性问题的研究，正吻合了关山月自己的一些看法——"中国画在造型上讲究'形神兼备'，就是要以线写形传神，在线描的运用上以书法的道理来体现'骨法用笔'写出物象的形与神"[12]。因此，关山月在画面中更注重人物的结构以及这种结构的表现，也特别注意线描在人物画中的意义和作用。在关山月看来，"中国白描画每一个细节都是用线，都要考虑每一条线的作用，而且不只是考虑轮廓线的

是否准确，还必须考虑每一条线的表现力量，因为每一条线都囊括了面的处理，即用线也能体现出面。这就要求发扬传统的'骨法用笔'，做到每一笔线条的刻画，表现出描写对象的体积和空间的内在关系，即物体的质量和立体感"[13]。关山月的这种认知和与这种认知相联系的积极的实践，把体积和空间、质量和立体感这些西画审美观念中的范畴与传统美学思想结合起来，在特定的时代内，一方面坚守了传统中国画发展的底线，另一方面又积极回应了当时流行的"中国画不科学"的责难，并以自己的努力说明了中国画完全可以服务于时代的要求。

这一时期关山月的人物画，不仅表现了他严谨的画风和深厚的功力，而且，也表现了他在教学岗位上的创作状态以及与他的主题性创作相关的联系。需要提出的是，1954年秋，关山月创作的《新开发的公路》，参加了1955年举办的"第二届全国美术展览会"，而在这次展览会上，同时出现了李斛的《工地探望》、张雪父的《化水灾为水利》、蒋兆和的《小孩与鸽》、周昌谷的《两个羊羔》、岑学恭的《木筏》等一批优秀的国画作品。《人民日报》针对这一次全国美展，于5月3日特别发表了社论《争取我国美术的进一步繁荣和提高》，指出："特别值得注意的是我国绘画艺术中传统的彩墨画创作根据'推陈出新'的原则，开始面向现实，运用现代的写生方法，从事新人物和新事物的描写，并且产生了不少形象生动、风格新颖的作品。这种现实主义创作方法的运用，大大改变了国画界长期以临摹仿古为正道的风气。"

这次展览后不久，周扬在中国美协全国理事会第二次全体会议上作了《关于美术工作的一些意见》的讲话，也指出："我们必须把创作放到生活的基础上。国画的改革和发展，是无论如何不能脱离真实地反映新的时代的生活的要求，达到新的时代人民的需要的。"[14] 显然，关山月这一时期的创作符合了时代的要求。而这之中值得注意的是，作为人物画家的关山月没有以人物画参加第二届全国美展，而他的这幅被认为是一个时代的代表作的山水画，为他在新中国画坛上的声名鹊起，起到了至关重要的作用。同时，这幅山水画还为一直困扰山水画如何反映现实生活的问题，提供了一个解决方案，成为时代的样板之一。

或许是《新开发的公路》的成功，也因为主题性创作的需要，关山月在此后的人物画写生和创作中，都加大了对环境的表现力度，从

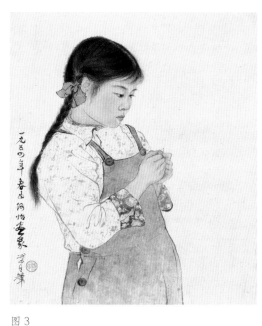
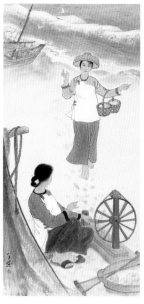
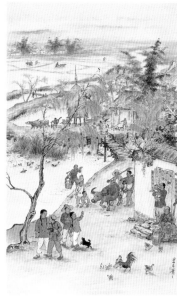
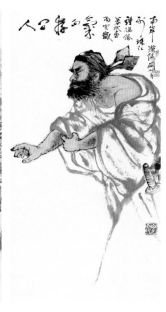

图3　　　　　　　　　　　　图4　　　　　　　　　图5　　　　　　　　图6

而使那种和教学相关的绣像式的人物画转变到和点景人物相似的人物表现的状态之中。1956年2月关山月参加赴朝慰问团时所画的一批朝鲜写生，8月赴波兰访问所画的写生，都有一批这样的作品。而此前所作的《农村的早晨》（1954年，图5），画面中所近景是农家的门前，出工时的各种人物关系就安排在这个特定的空间范围内，它表现了生活的祥和与闲适；而画面上面的一半是村落和远景，烘托了所表现的主题。虽然这幅画中的人物较多，但在画面中并不占有很大的空间。人物成为点景和点题的一种安排，可以看成是关山月人物画创作的另外一个品类。1957年，关山月带学生到湖南醴陵南桥乡、南岳衡山写生，并参观了鄂北水利工地，他用了半年时间创作了长卷《山村跃进图》。这是一幅时代的历史风俗画。画面中所安排的各个细节，都在不同程度上反映了时代的内容，表现了时代的特色。在这幅画中，他把山水和人物结合起来，表现了多方面的才能。

从20世纪70年代中期之后，关山月比较多的是从事山水和梅花的创作，从而掩盖了他以往在人物画方面的成就。但是，他也画了如《人间存正气》（钟馗，1986年，图6）、《行吟唱国魂》（屈原，1986年）这样的作品，这与他过去的人物画创作形成了极大的反差。他没有去画眼前的现实，而是用人们审美记忆中的一些历史形象表现他胸中的"国魂"和"正气"，这种情感和理想的表达，是他的山水和梅花难以实现的，或者说是他所画的山水和梅花的一种补充。如果说他在20世纪50年代至60年代的人物画比较注重造型的话，那么，他在晚年的为数不多的人物画却比较注重笔墨。在这历史的回归中，既反映了时代的变化，也反映了他晚年艺术观的趋向。

纵观关山月20世纪50年代以后的人物画创作，在表现生活和反映时代的主题中，几乎与历史的演进同步。这之中除他自己在艺术上的成就之外，还需要提到的是：关山月培养了一代人物画家，不仅使中国现代人物画得到了延续和发展，而且还确立了现代人物画中的岭南风格。这些桃李的芬芳，我们又能够从新中国美术史上得到历史的确认。而关山月在教学上的贡献，完全可以与他人物画创作的成就等量齐观。

【注释】

1. 1949年11月15日，关山月和香港"人间画会"的同人张光宇、王琦、黄茅、廖冰兄、阳太阳等人，带着一起绘制的高9丈、宽3丈的巨画《中国人民站起来了》，乘从香港九龙开往广州的列车，回到广州，把画像悬挂在广州的爱群大厦上，欢庆广州的解放。

2. 关山月《我与国画》，载《关山月论画》，河南美术出版社，1991年。

3. 同上。关山月在文章中提到："中国人民解放了，我也得到了解放。我再不是一个卖画的流浪汉，再不是一个生活毫无保障、政治毫无地位的穷画人。"

4. 1949年11月23日，毛泽东批示同意由文化部长沈雁冰署名发表文化部《关于开展新年画工作的指示》，它开启了新中国美术史的第一个篇章。详见陈履生著《新中国美术图史》，中国青年出版社，2000年。

5. 李可染《谈中国画的改造》，载《人民美术》1950年第1期。

6. 载《人民美术》1950年第1期。

7. 关山月《我与国画》，载《关山月论画》，载河南美术出版社，1991年。

8. 1951年5月20日，周扬在政务院第八十一次会议上作《一九五〇年全国文化艺术工作报告与一九五一年计划要点》的报告，在说到美术方面时，提出"发展新连环图画与新年画，改革旧有连环图画与旧年画，这是美术工作方面的重点"。20世纪50年代以来，连环画得到了前所未有的发展，在文艺方针的指引和鲁迅"连环画也可以出米开朗基罗"的思想影响下，这一时期的人物画家几乎没有不画连环画的。许多画家都是通过连环画提高了造型的能力。

9. 关山月《教学相长辟新图——为建立中国画教学的新体系而写》，载《关山月论画》，河南美术出版社，1991年。

10. 同上。

11. "《穿针》……当时画家任中南美术专科学校绘画系的人物课，他热心地将10岁的女儿领到教室里当起模特儿来。为了使学生不依赖用铅笔打草稿，直接用毛笔来描画，他带头示范。这就是他在课堂上完成的作品，共用了近3个小时。"黄渭渔《述评关山月的人物画》，载《美术史论》1988年第4期。

12. 关山月《教学相长辟新图——为建立中国画教学的新体系而写》，载《关山月论画》，河南美术出版社，1991年。

13. 同上。

14. 载《美术》1955年第7期。

关山月人物画论略

朱万章

在"岭南画派"创始人和一、二代传人中，以人物画见长的并不多见，黄少强、方人定、杨善深是其中的佼佼者。花鸟画是"岭南画派"最为擅长的画科，其次则为山水画。虽然如此，在包括高剑父、陈树人、赵少昂、关山月、黎雄才、何漆园等人在内的"岭南画派"诸家，在留下大量花鸟、山水作品的同时，也不乏造型生动的人物画，体现出多方面的艺术技巧。笔者在考察大量的关山月书画作品时，也深刻地体会到此点。

人物画虽然不在关山月艺术生涯中占据主流，但在其艺术成就中，却是一个不可忽视的重要一环。关于这一点，也有很多学者作过专题研究：李伟铭认为其"民国"时期的人物画，"传统的线描画法，仍然是他的主要选择"，"他在创作中对人物命运的关注，主要是通过环境氛围的烘托渲染，即发挥其山水画特长，而不是精到的人物形象的刻画来实现的"[1]，其现实关怀是这一时期人物画的主要特色；而陈俊宇则认为这一时期关山月人物画，主要体现在"意义上的现实关怀和技艺上的革故鼎新"[2]；对于 20 世纪 50 年代以后的人物画，陈履生则认为"基本上是在教学的基础上开展的"，"不仅表现了他严谨的画风和深厚的功力，而且也表现了他在教学岗位上的创作状态以及与他的主题性创作相关的联系"，"在表现生活和反映时代的主题中，几乎与历史的演进同步"[3]；陈湘波则通过关山月在 1954 年创作的一件经典人物画作品《穿针》揭示其在"人物画造型的发展和写实人物画造型教学的探索"[4]……很显然，这些学者已经从不同时期、不同角度对关山月的人物画进行了剖析与深入研究，奠定了关山月人物画研究的学术基石。本文试图在已有研究的基础上，对关山月整体人物画作以下探讨：

传统线描人物画与敦煌壁画是关山月人物画的艺术源泉，围绕这两个方面，关山月作了不懈的探索。从其三四十年代的人物画中可看出这一点。

一、关山月人物画的承传

资料显示，关山月早在十六七岁时，便经常为亲友祖先画炭相[5]，

说明关山月很早便掌握人物造型的技巧。这无疑为他以后的人物画创作创造了条件。和其他传统型人物画家一样，关山月以线描入门，奠定其坚实的人物造型基础。很明显，在其早年的人物画中，这种痕迹最为突出。而有趣的是，在其传统的人物画中，表现出的岭南特色也最为显著。江浙或其他地区人物画要么受李公麟以来的线描人物影响，要么受清代费丹旭、改琦等人影响，而关山月早年的人物画则有着清代中后期以来广东地区人物画家易景陶、苏六朋、何翀等人的影子，表现出鲜明的地域特色。作于 1942 年的《小憩》（关山月美术馆藏），无论衣纹线条还是赋色，都与易景陶、苏六朋等人的人物画有一脉相承之处。现在并没有进一步的资料证实早年的关山月是否有机会接触易景陶、苏六朋等人的作品并受其润泽，但在关山月同门师兄黎雄才的人物画作的题识中，就提及曾临摹过清代乾隆年间鹤山人易景陶的作品，因此，关山月直接或间接与黎雄才一道同时受到易景陶的影响是在情理之中的。易景陶传世的作品并不多，在广东绘画史上的地位也并不高，影响也极为有限，因此，黎、关二人早年受其影响，可能完全是因为地缘关系或恰好有机会接触到他少量的存世作品。从现在我们所见到的易景陶《骑驴图》（广东省博物馆藏）[6] 中可看出，人物的表情、线条及肌肤的颜色，关山月的《小憩》都与其有几分神似之处。无论师承哪家，关山月早年在刻画人物的"形"与"神"方面一直秉承"遗貌取神"的传统，因而使其人物画形神兼备。关山月在一首题为《形与神》的五言诗中这样写道："若使神能似，必从貌得真。写心即是法，动手别于人。"[7] 这显示其早年人物画的创作理念。

当然，关山月早年人物画的这种区域特色并未延续多长时间。1943 年，关山月与妻子李小平及画家赵望云、张振铎等远赴甘肃敦煌，临摹壁画八十余幅[8]，成为他人物画创作的一个重要转折点。

和张大千、谢稚柳、叶浅予等人一样，关山月在临摹敦煌壁画中，其人物画发生了根本性的变革。正如常书鸿先生所说，在临摹敦煌壁画时，关山月"用水墨大笔着重地在人物画刻画方面下功夫，寥寥几笔显示出北魏时期气势磅礴的神韵！表达了千余年敦煌艺术从原始到宋元的精粹，真所谓'艺超十代之美'"[9]。虽然这种赞誉不乏溢美之词，但据此亦可看出敦煌壁画在关山月人物画嬗变过程中的意义。

和其他很多临摹敦煌壁画不同的是，关山月不是简单地临摹和复制，而是在临摹的过程中不断融入自己的笔墨与创意。关于这一点，文化学者黄蒙田很早就已认识到。他认为，严格讲来，关山月不是在临摹壁画，而是在"写"敦煌壁画，"或者说临摹过程就是他依照敦煌壁画学习用笔、用色和用墨的过程，是学习造型方法的过程"，"有一种强烈的东西在这里面，那就是关山月按照自己的主观意图临摹的、无可避免地具有关山月个人特色的敦煌壁画"[10]。因此，在关山月临摹的敦煌壁画作品中，我们已经很自然地感受到一种极为个性化的笔意：无论是写实的佛像如《四十九窟·宋》和《凤首一弦琴》，还是写意的歌舞如《三百洞·晚唐中舞姿（二）》、《二百九十洞·六朝飞天（一）》和《第十一窟·晚唐》[11]等，都是在敦煌壁画基础上的再创造。除在构图与题材方面还保留着原始的敦煌壁画雏形外，其他如笔墨、颜色、意境等方面几乎完全是一种个人的笔情墨趣。

敦煌的临摹学习，对关山月以后的人物画创作无疑起到了极为重要的促进作用。20世纪40年代后期他的系列组画《南洋人物写生》、《哈萨克人物》就是敦煌壁画风格的延续。所以，有论者认为，"可以以关山月早年对敦煌壁画的临摹学习来引证一代大师在建立个人绘画风格的道路上怎样奠定其基础"[12]，这是很有道理的。

二、关山月人物画的创新

关山月在人物画方面的创新主要体现在题材和技法。如果以1949年为界将关山月人物画分为两个不同时期的话，前期的主要是承传，后期的则多为创新。

正如前文所论述，关山月在前期的人物画创作中，主要继承了传统人物画线描与敦煌壁画。在1949年，关山月主要艺术活动是在香港。这一年，他创作了大量的以水墨人物为主的人物写生作品，如《香港仔所见》、《老人立像》、《补网》、《锯木》、《绞线》、《修帆》[13]等。在这些类似炭笔人物的作品中，不难感觉到关山月在有意或无意中受到西画写实人物画技法的影响。在人物的透视、轮廓、物象的刻画等方面，都有显著的痕迹。香港是中西文化的交融地，无论是在美术还

是其他方面，受外来文化的影响也较之内地最为突出，关山月在此耳濡目染，在其画中表现出西画元素是很正常的。

在20世纪50年代以前的关山月人物画，其创新之处表现在，在继承前贤画艺的基础上，在技艺上融入西方绘画和现代绘画创作理念。正如鲍少游在1940年评其绘画所说，这一时期，关山月"莫不因环境刺激感兴，然则君之制作态度，几全符合吾人提倡新艺术之旨，诚新时代之理想青年画家矣"[14]。另一方面，关山月拓展了传统人物画"成教化，助人伦"的教化功能，将耳闻目睹的生活真实再现于画幅之上，唤起人们的危机意识，激奋民众。这类人物画要表现在抗战系列组画中，如《三灶岛外所见》、《中山难民》、《城市撤退》、《今日之教授生活》等便属此类。

20世纪50年代以后，关山月人物画进一步在题材上拓宽了描绘的领域。和其他很多转入新环境下的人物画家一样，关山月很自然地将笔触伸到主旋律下的各种人物造型和新形势下的社会建设中。从学生、农民、士兵、渔民、工人、艺人、民兵、少数民族姑娘到国外人物写生，从普通民众的日常生活到轰轰烈烈的建设工地、国家防卫等，无不体现出鲜明的时代特色与红色印记。所谓"笔墨当随时代"，关山月这一时期的人物画给予了最好的诠释。在技法上，关山月一方面和当时所有的国画家一样采用了重彩、视觉冲击力强的色彩渲染新时代、新人物、新气象，打上深深的时代烙印；另一方面，将传统山水画与现代人物画相融合，以大场面、大制作来表现一种辉煌的气势，如《武钢工地》和《山村跃进图》便是如此。

在20世纪80年代以后，关山月虽然将大量的精力投放到山水画、梅花和书法的创作中，但也未尝松懈对人物画的创作。这一时期的人物画，主要以描写传统历史人物为主，以另一种较为曲折的笔法折射出晚年仍然执着于关注社会、匡扶正义的心迹，如作于1986年的《人间存正气》及《行吟唱国魂》[15]便是写钟馗和屈原，二者在传统中国文化中都是正义的象征，千余年来一直是人物画家们乐此不疲的描绘对象。

三、人文关怀一直贯串关山月人物画始终

和"岭南画派"的其他名家一样，人文关怀一直是关山月绘画自始至终的创作理念，在人物画方面表现尤甚。

在传统中国画中，人物画相较于山水、花鸟而言，最贴近现实，其对社会的干预也最为直接、最为明显。在关山月的人物画中，我们也深刻地体会到这点。

从 20 世纪 30、40 年代的传统人物画、敦煌壁画、抗战组画、南洋写生到 20 世纪 50—70 年代红色记忆组画、20 世纪 80 年代的传统历史人物画，关山月人物画自始至终贯串着一条主线，那就是人文关怀。

在 20 世纪 50 年代以前的人物画中，除敦煌壁画和南洋人物写生外，关山月的人物画充溢着一种对人类苦难的深切同情，对国破山河碎的痛心，对造成苦难根源的外国入侵者的仇恨。1940 年，有论者对其人物画作如下评述："至若《焦土》、《难民》暨《从城市撤退》长卷，则又伤时感事，寄托遥深，郑侠流民，何以逾此"[16]，体现出关山月这一时期人物画的强烈责任感与使命感，是其现实关怀与人文精神的集中体现。

20 世纪 50 年代以后，关山月笔锋一转，其人文关怀由苦难同情转为社会揄扬。各种轰轰烈烈的社会建设活动与各式人物，都在关山月笔下跃然纸上。如果说 20 世纪 40 年代的人文关怀主要是源于批判与激励，则 20 世纪 50 年代以后的人文关怀则主要是讴歌与记录。无论批判或讴歌，都反映出关山月人物画在人文关怀方面的时代性。1991 年，关山月写下《四十二周年国庆感赋》诗："长河历史向东流，荆棘征途力展筹。马列朝晖光大地，尧舜日月亮千秋。行踪万里情难尽，墨迹繁篇志未酬。门户打开看世界，前瞻远望更登楼"[17]，尤其是前两句"长河历史向东流，荆棘征途力展筹。马列朝晖光大地，尧舜日月亮千秋"可反映出新形势下关山月的喜悦心境。因而，在这一时期的人物画，很自然地、发自内心地歌颂新生事物，是关山月及关山月时代所有画家们的不二选择，也是这一时期关山月人文关怀的重要特色。

关山月在现代美术史上的地位，主要是由山水画所决定的，花鸟、人物、书法基本上常常是作为一种"陪衬"而被论及。但是，单就人物画而言，纵观其不同时期的鼎力之作，其"陪衬"的"功能"显然已经越来越淡化，相反，如要论及 20 世纪中国人物画的转型及关山月的艺术地位，其人物画都是不可忽视的重要一节。

无论从 20 世纪人物画演变的历程，还是关山月人物画本身在技法、题材、人文精神方面的特色，都不可否认，其人物画在美术史上所占据的分量已经越来越明显。研究并进一步认识关山月人物画的意义在于，当他的山水画和画梅在现代中国绘画史上留下浓墨重彩一笔的同时，其人物画已远离"余兴"，成为他艺术生涯的重要组成部分，同时也成为 20 世纪中国人物画史上的重要篇章。这也是笔者探究关山月人物画的意义所在。

2012 年 10 月初稿于广州

【注释】

1. 李伟铭《战时苦难和域外风情——关山月民国时期的人物画》，关山月美术馆编《人文关怀：关山月人物画学术专题展》，1—9页，南宁：广西美术出版社，2002年。

2. 陈俊宇《更新哪问无常法，化古方期不定型——关山月早年人物画初探》，关山月美术馆编《人文关怀：关山月人物画学术专题展》，129—137页。

3. 陈履生《表现生活和反映时代——关山月50年代之后的人物画》，关山月美术馆编《人文关怀：关山月人物画学术专题展》，63—67页。

4. 陈湘波《承传与发展——由〈穿针〉看关山月在中国人物画教学中的探索》，关山月美术馆编《人文关怀：关山月人物画学术专题展》，116—120页。

5. 《关山月艺术年表》，关山月美术馆编《关山月传》，180页，深圳：海天出版社，1997年。

6. 朱万章主编《明清人物画》，51页，广州：岭南美术出版社，2008年。

7. 关山月美术馆编《关山月诗选——情·意·篇》，6页，深圳：海天出版社，1997年。

8. 《关山月艺术年表》，关山月美术馆编《关山月研究》，241页，深圳：海天出版社，1997年。

9. 常书鸿《敦煌壁画与野兽派绘画——关山月敦煌壁画临摹工作赞》，原载《关山月临摹敦煌壁画》（香港：翰墨轩，1991年），转引自关山月美术馆编《关山月研究》，151页，深圳：海天出版社，1997年。

10. 黄蒙田《〈关山月临摹敦煌壁画〉序》，原载《关山月临摹敦煌壁画》（香港：翰墨轩，1991年），转引自关山月美术馆编《关山月研究》，151页，深圳：海天出版社，1997年。

11. 关山月美术馆编《人文关怀：关山月人物画学术专题展》，32—39页，南宁：广西美术出版社，2002年。

12. 文楼《关山月之〈敦煌谱〉》，原载《敦煌谱》（香港：中华文化促进中心，1992年），转引自关山月美术馆编《关山月研究》，154页，深圳：海天出版社，1997年。

13. 关山月美术馆编《人文关怀：关山月人物画学术专题展》，52—57页，南宁：广西美术出版社，2002年。

14. 鲍少游《由新艺术说到关山月画展》，原载1940年4月1日《华侨日报》，转引自关山月美术馆编《关山月研究》，5页，深圳：海天出版社，1997年。

15. 关山月美术馆编《人文关怀：关山月人物画学术专题展》，112—113页。

16. 鲍少游《由新艺术说到关山月画展》，原载1940年4月1日《华侨日报》，转引自关山月美术馆编《关山月研究》，5页，深圳：海天出版社，1997年。

17. 关山月美术馆编《关山月诗选——情·意·篇》，87页，深圳：海天出版社，1997年。

图 版

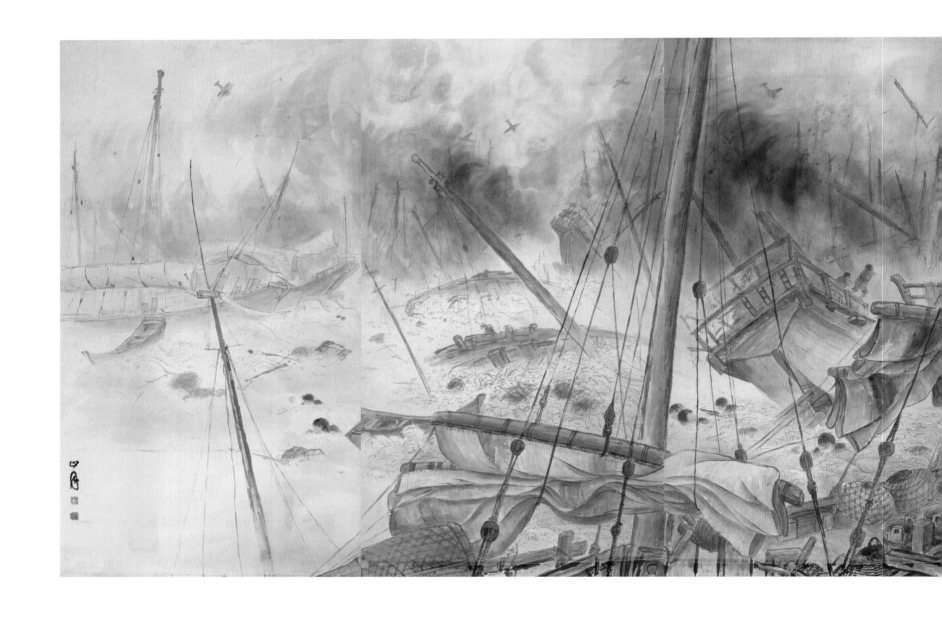

渔民之劫

1939年

172.3 cm×564 cm

纸本设色

关山月美术馆藏

款识：山月。

印章：关山月印（白文） 关氏二十以后作（朱文）

修鞋匠

1939年
81.2 cm×85 cm
纸本设色
关山月美术馆藏

款识：民国廿八年二月既望于濠江。山月。
印章：关山月（朱文） 阳江（白文）

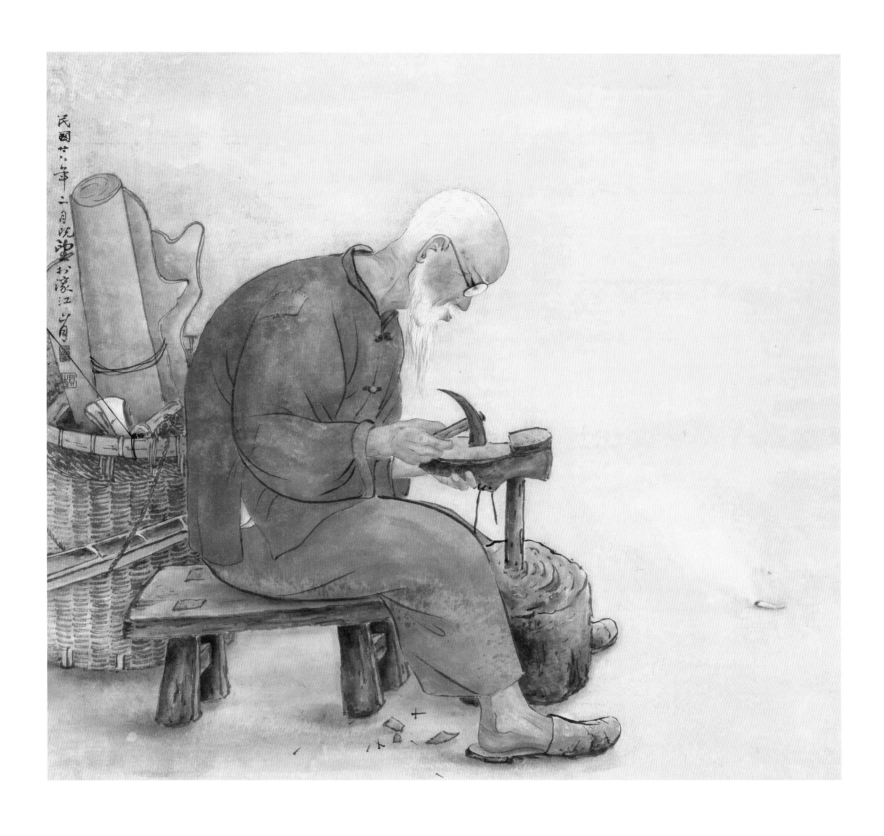

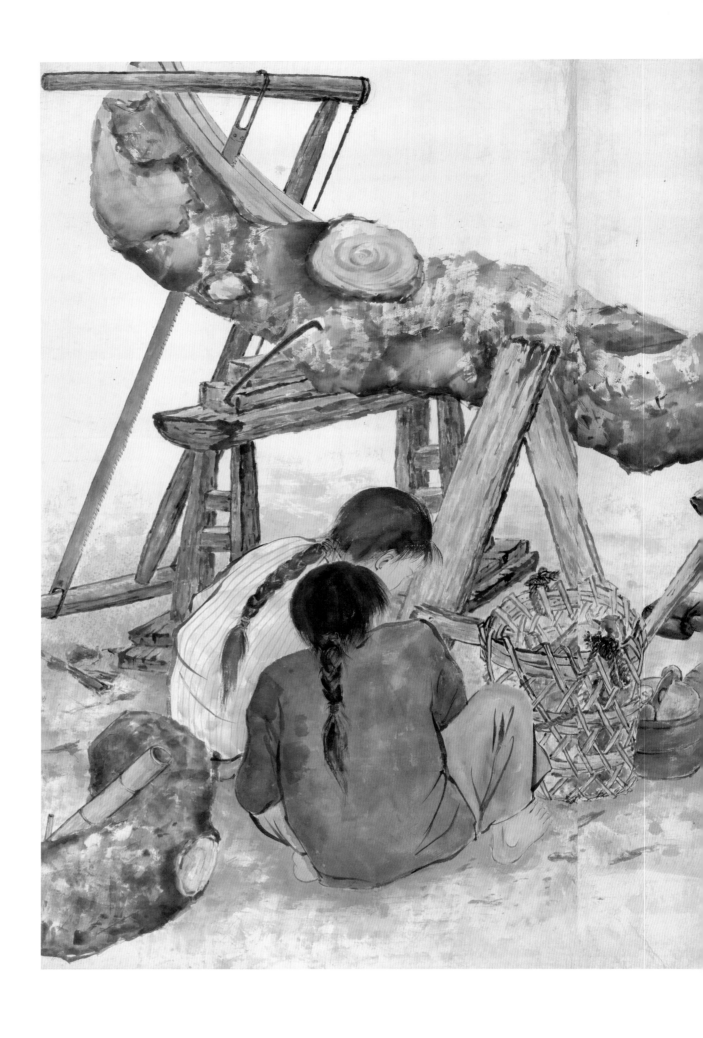

拾薪

1939年
93.5 cm × 167 cm
纸本设色
关山月美术馆藏

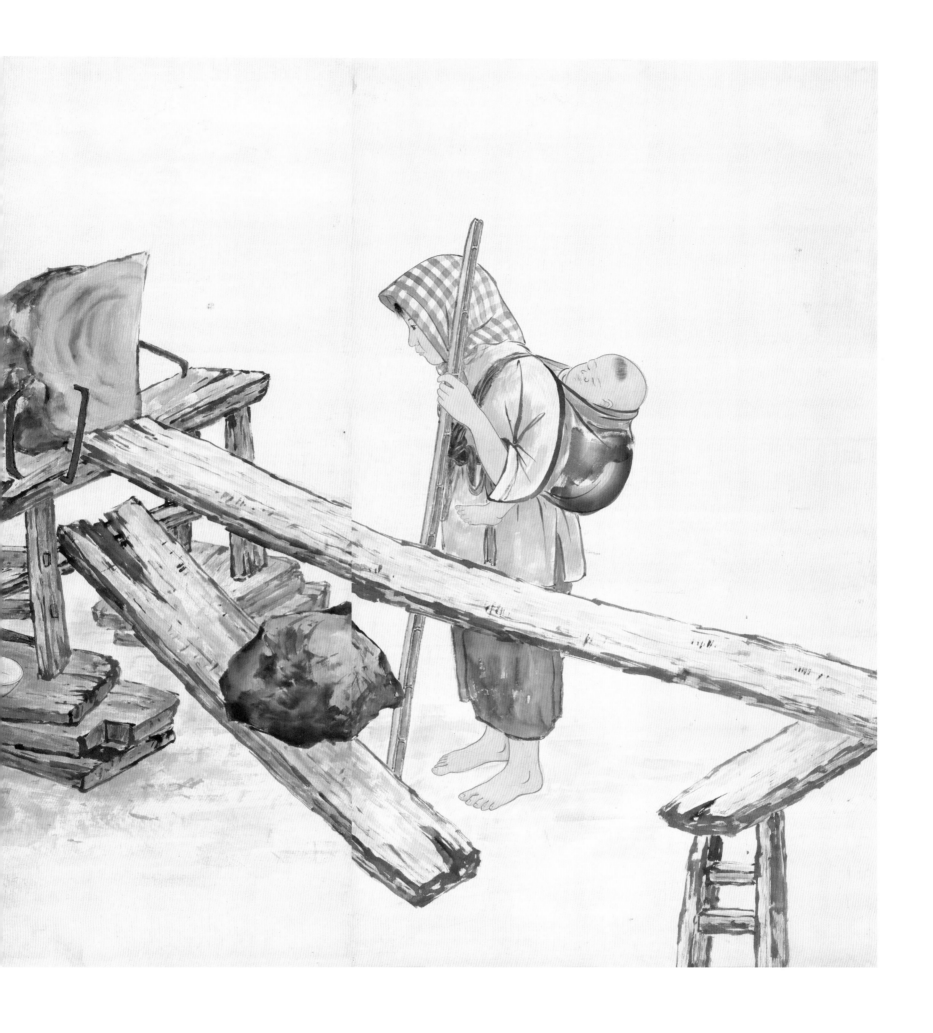

款识：山月。

印章：关山月之玺（白文）

再识：此图主题是写游击队之家，系一九三九年创作于澳
　　　门普济禅院，画里墙上笔迹是家中小孩学童之心声
　　　也。一九九五年抗战胜利五十周岁之际，漠阳关山月
　　　补记于珠江南岸。

印章：关山月（白文）九十年代（朱文）

游击队之家

1939年
155.5 cm×188.6 cm
纸本设色
关山月美术馆藏

款识：山月。

印章：关山月之玺（白文）

再识：此图主题是写游击队之家，系一九三九年创作于澳
　　　门普济禅院，画里墙上笔迹是家中小孩学童之心声
　　　也。一九九五年抗战胜利五十周岁之际，漠阳关山月
　　　补记于珠江南岸。

印章：关山月（白文）九十年代（朱文）

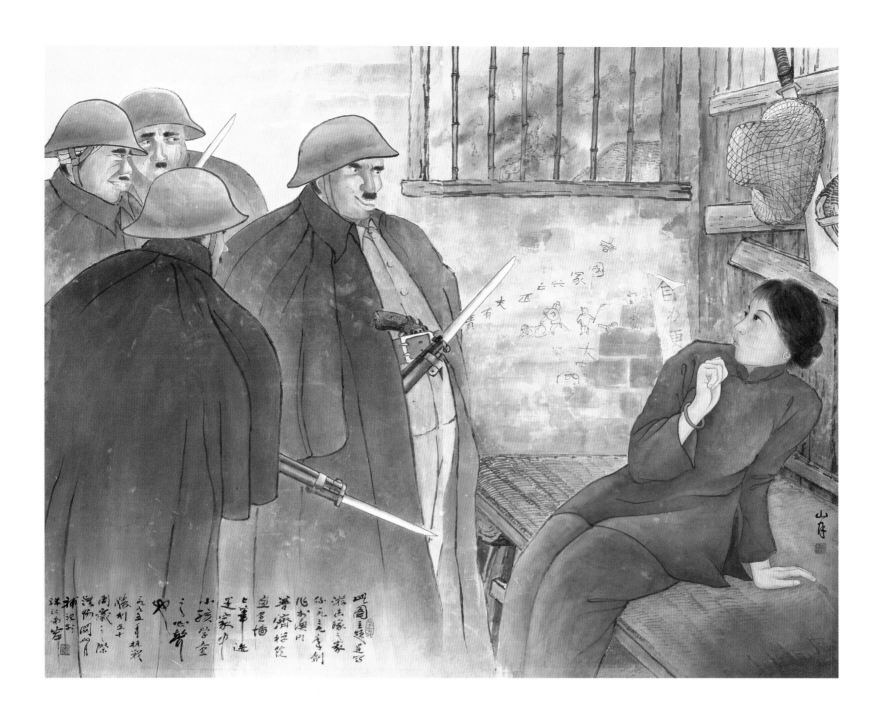

中山难民

1940年
120.5cm×94.5cm
纸本设色
关山月美术馆藏

辞润之三遍

中华

图上重危

及美家

戎马沙场羁

上阵

忱情偕笔飞

镇钮

摘录纪念《讲话》二四

十五周年此娥山泥

一箦

九七年五月福题于江南

市岸 汉阳关山月

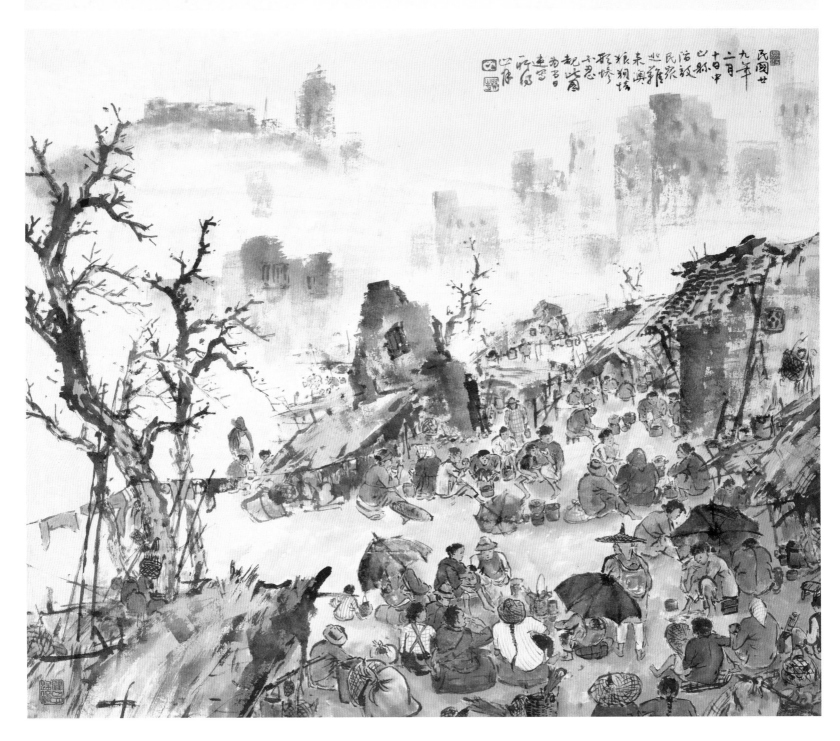

民國廿九年
十二月中
十日 此乃
民治敬称
此來澳難
粮调埚
形惨
十忠
起峰山岛
前各生
连字
行風
山居

029

慧恩主持上人法像

1940年
尺寸不详
纸本设色
澳门普济禅院藏

款识：慧恩主持上人法像。廿九年长夏于古澳普济。山月。
印章：关山月印（白文） 关山月归依记（朱文）

慧恩主持上人法像

1940年
尺寸不详
纸本设色
澳门普济禅院藏

款识：慧恩主持上人法像。廿九年长夏于古澳普济。山月。
印章：关山月印（白文） 关山月归依记（朱文）

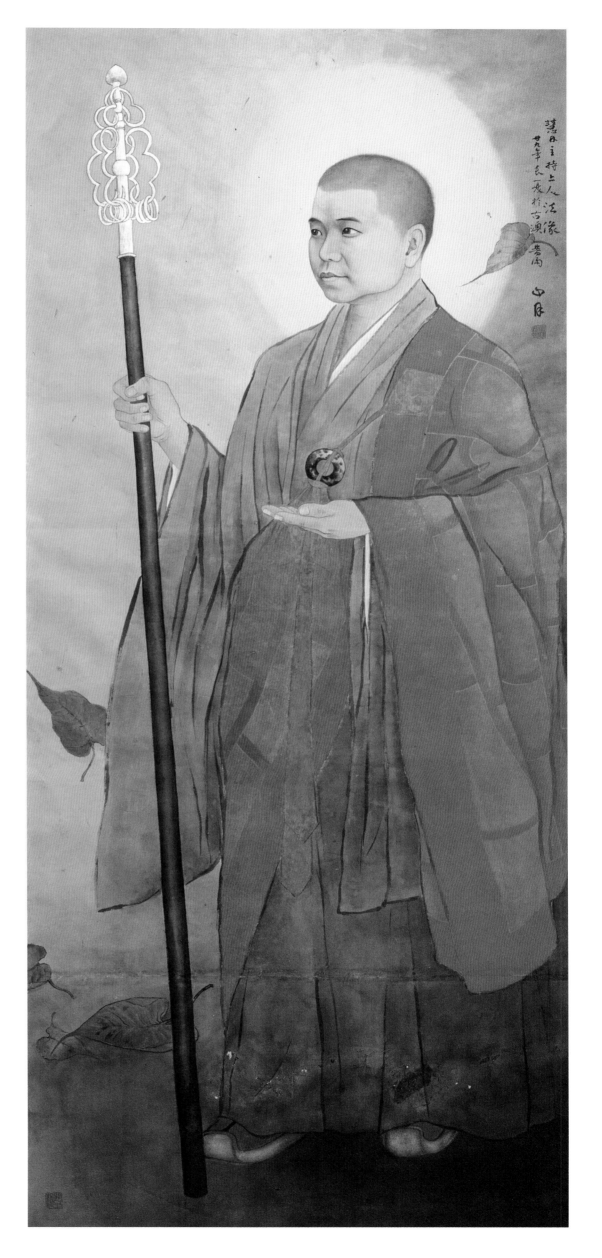

果肆

1941年
114 cm×67 cm
纸本设色
私人藏

款识：果肆。三十年秋于桂林花桥果市写生。关山月。
印章：关山月（朱文）阳江（白文）

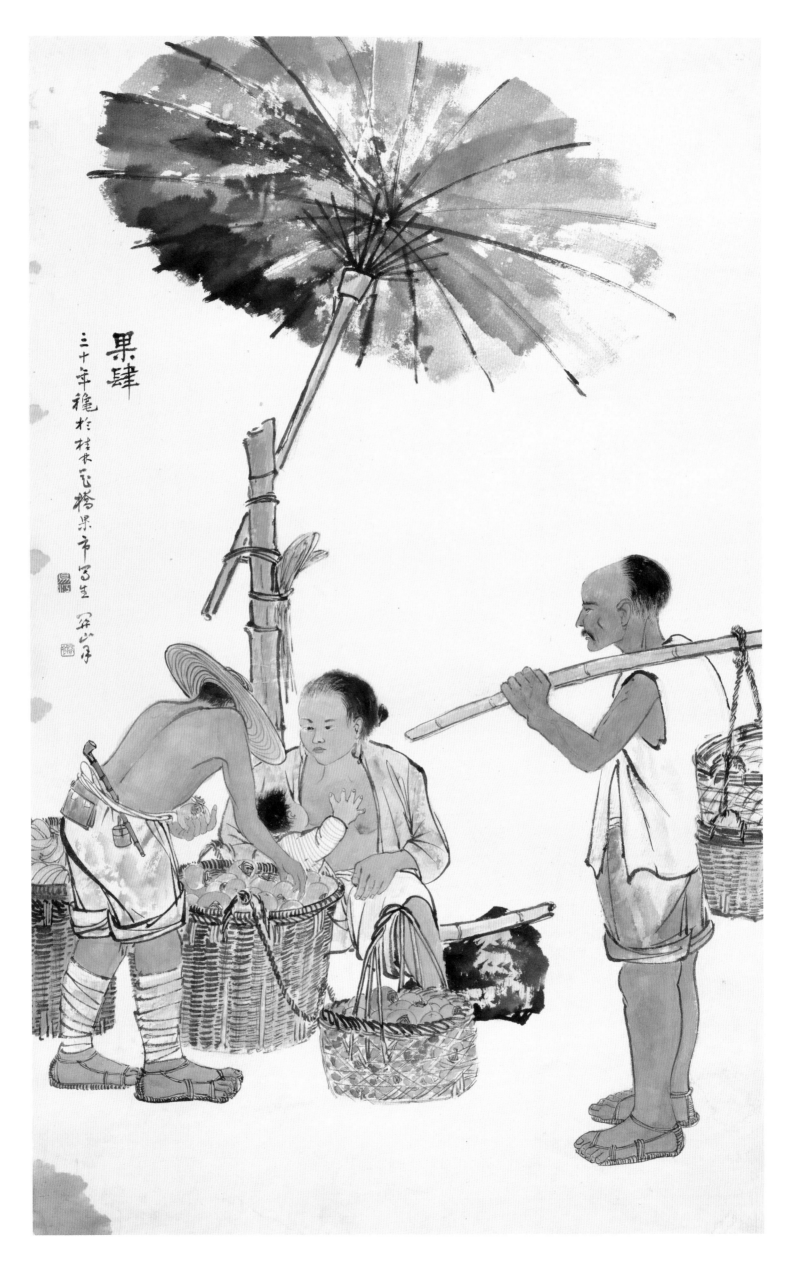

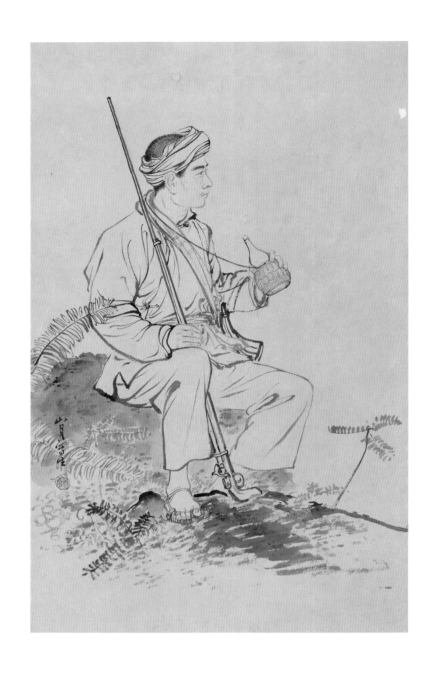

苗胞猎手写生

1941年
67.7 cm × 41.5 cm
纸本水墨
私人藏

款识：山月写生。
印章：关山月（朱文）

苗胞猎手

1942年
91 cm × 47 cm
纸本设色
岭南画派纪念馆藏

款识：苗胞猎手。一九四二年画于贵州花溪，一九九六年
　　　金秋漠阳关山月补题。
印章：山月（朱文）

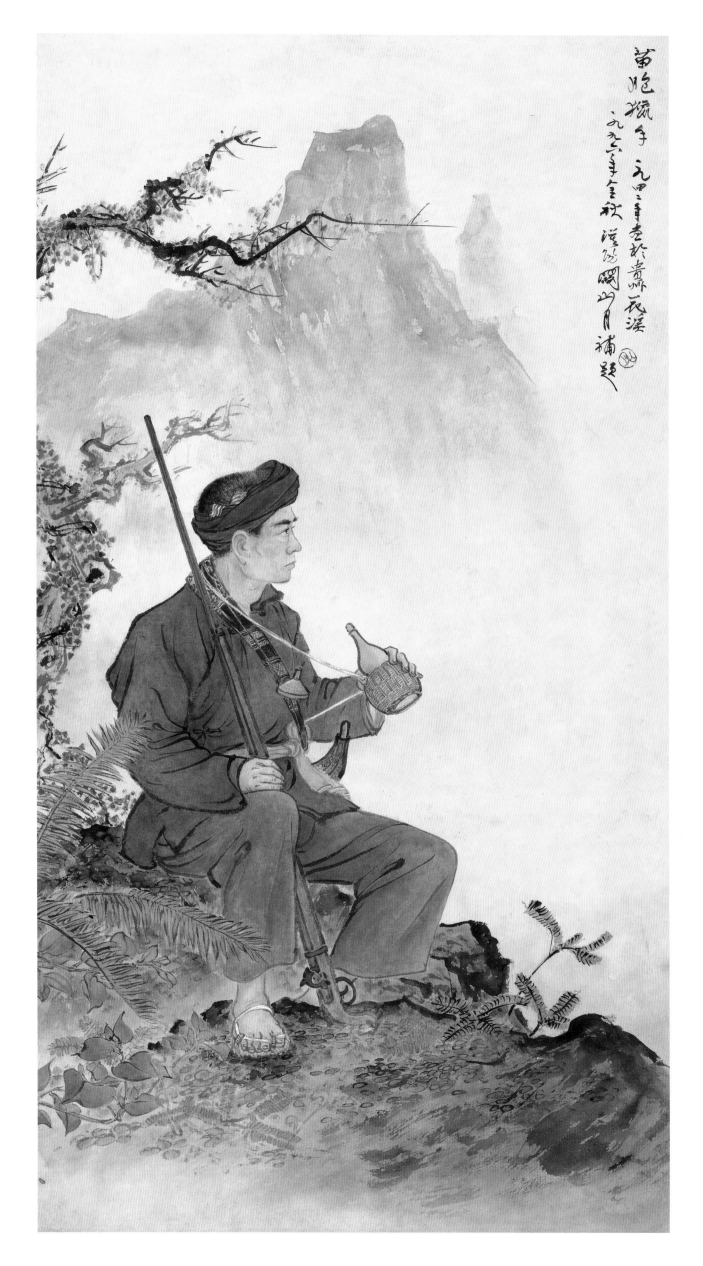

花溪猎人

1941年
67 cm × 39 cm
纸本设色
私人藏

款识：一九四一年于贵州花溪为本地猎人写照得此。
　　　一九九七年秋补记于珠江南岸。关山月。

印章：山月（朱文）

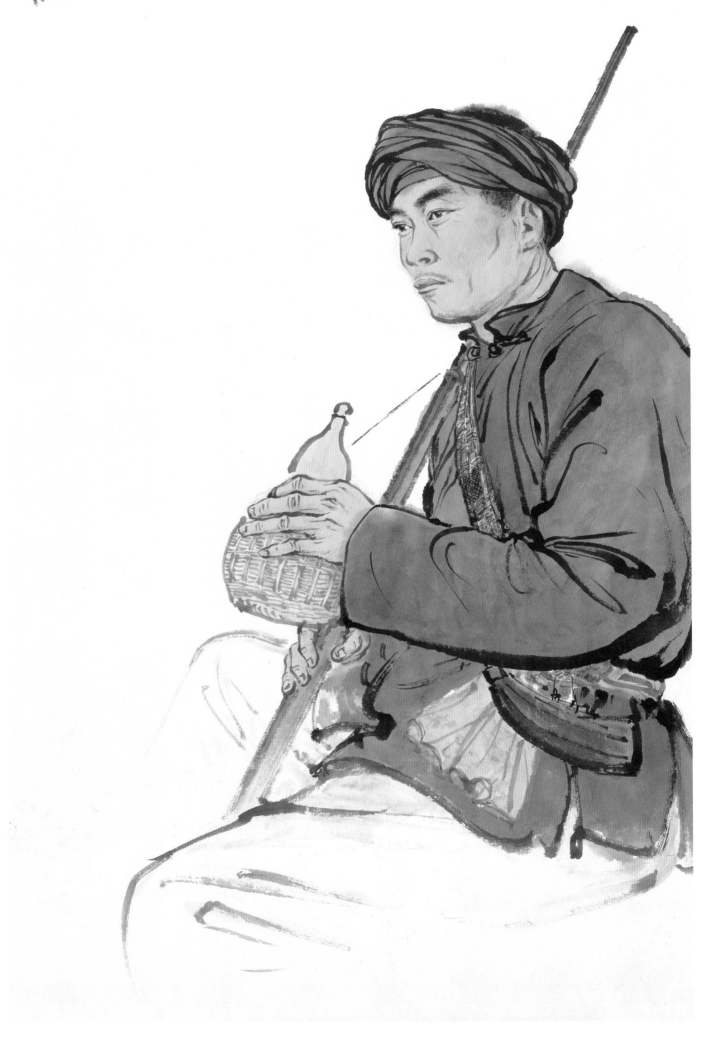

一九四一年蜀中所见
花溪山寨所作
一九七三年
补设色
于珠江南岸
关山月

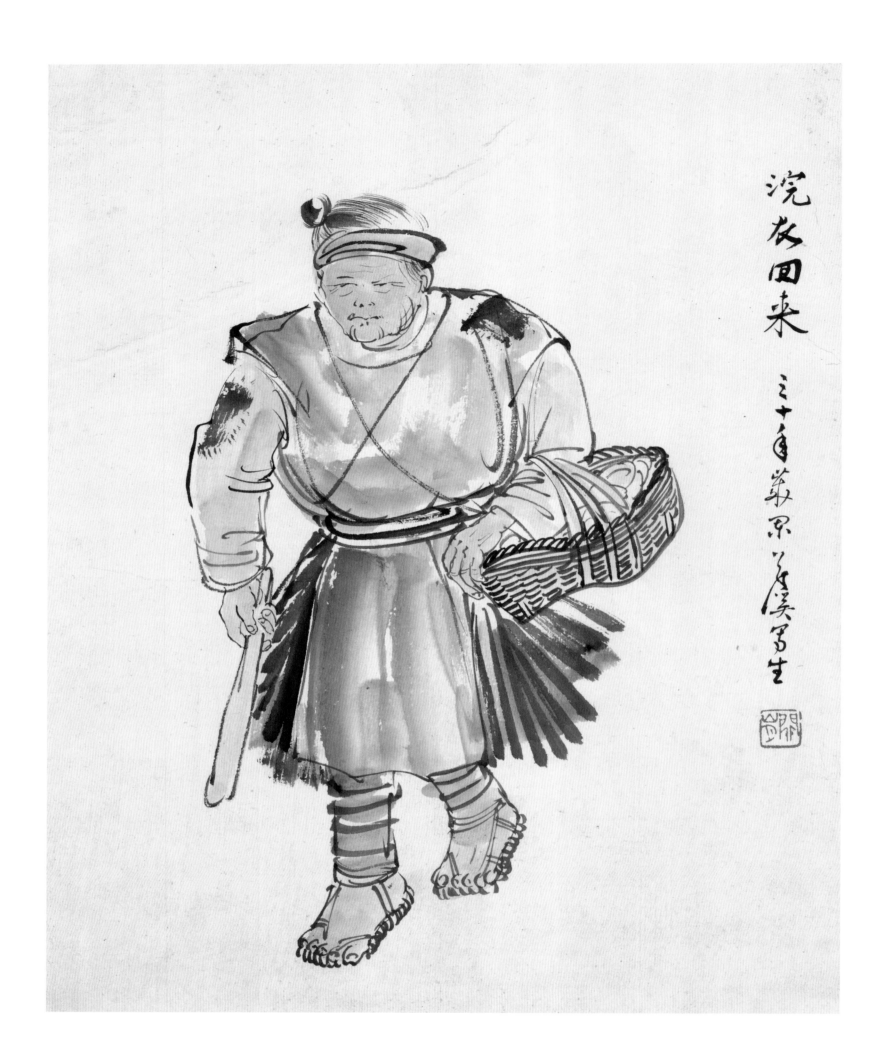

浣衣回来

1941年
30 cm × 22 cm
纸本设色
私人藏

款识：浣衣回来。三十年岁阑花溪写生。
印章：关山月（朱文）

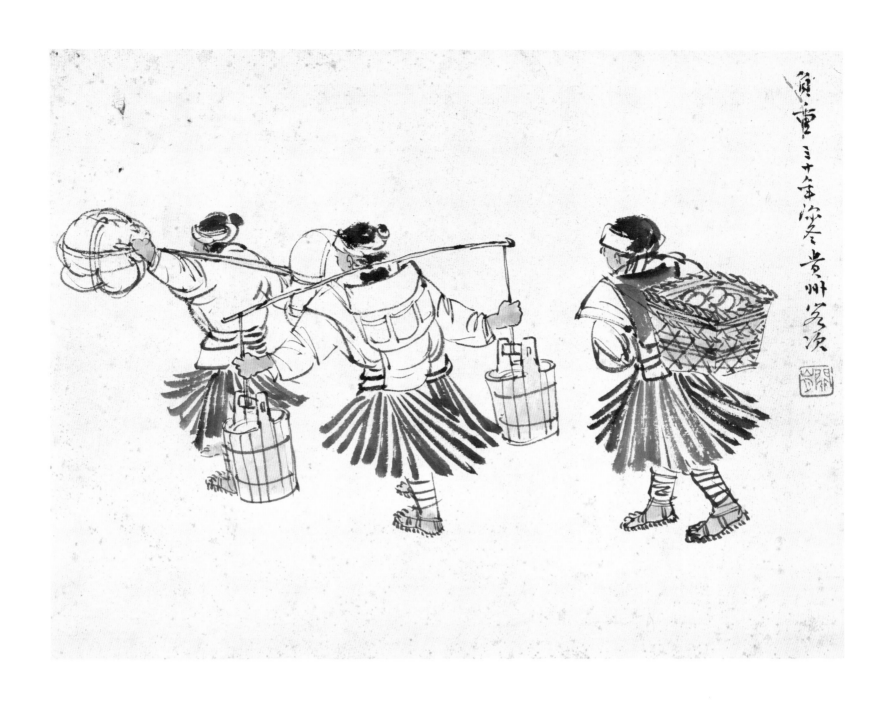

负重

1941年
23.1 cm × 29 cm
纸本设色
关山月美术馆藏

款识：负重。三十年深冬贵州客次。
印章：关山月（朱文）

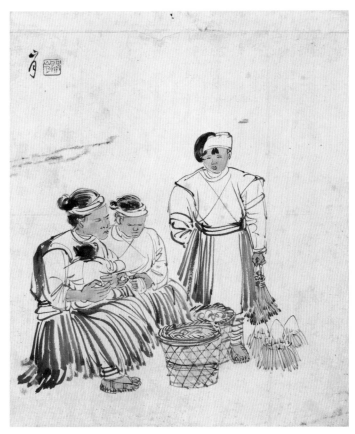

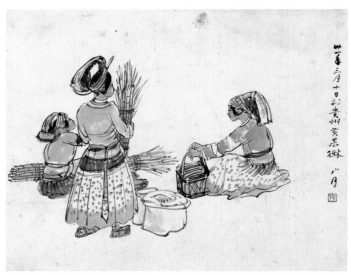

贵州写生之三十五

1942年
30 cm×22 cm
纸本设色
私人藏

款识：山月。
印章：关山月（朱文）

贵州黄果树妇女

1942年
22.9 cm×28.9 cm
纸本设色
关山月美术馆藏

款识：卅一年三月十日于贵州黄果树。山月。
印章：关氏（朱文）

苗胞墟集圖

民國卅二年冬月於成都 嶺南 關山月

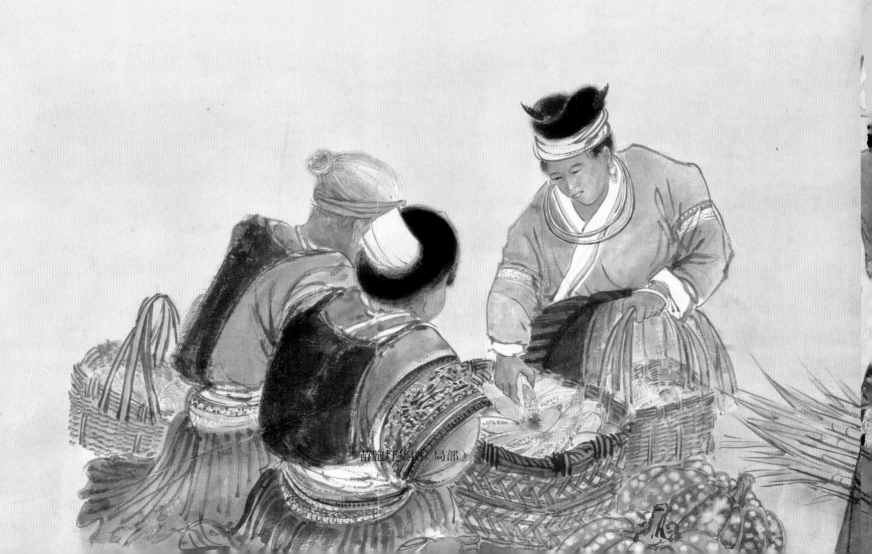

苗胞打集圖（局部）

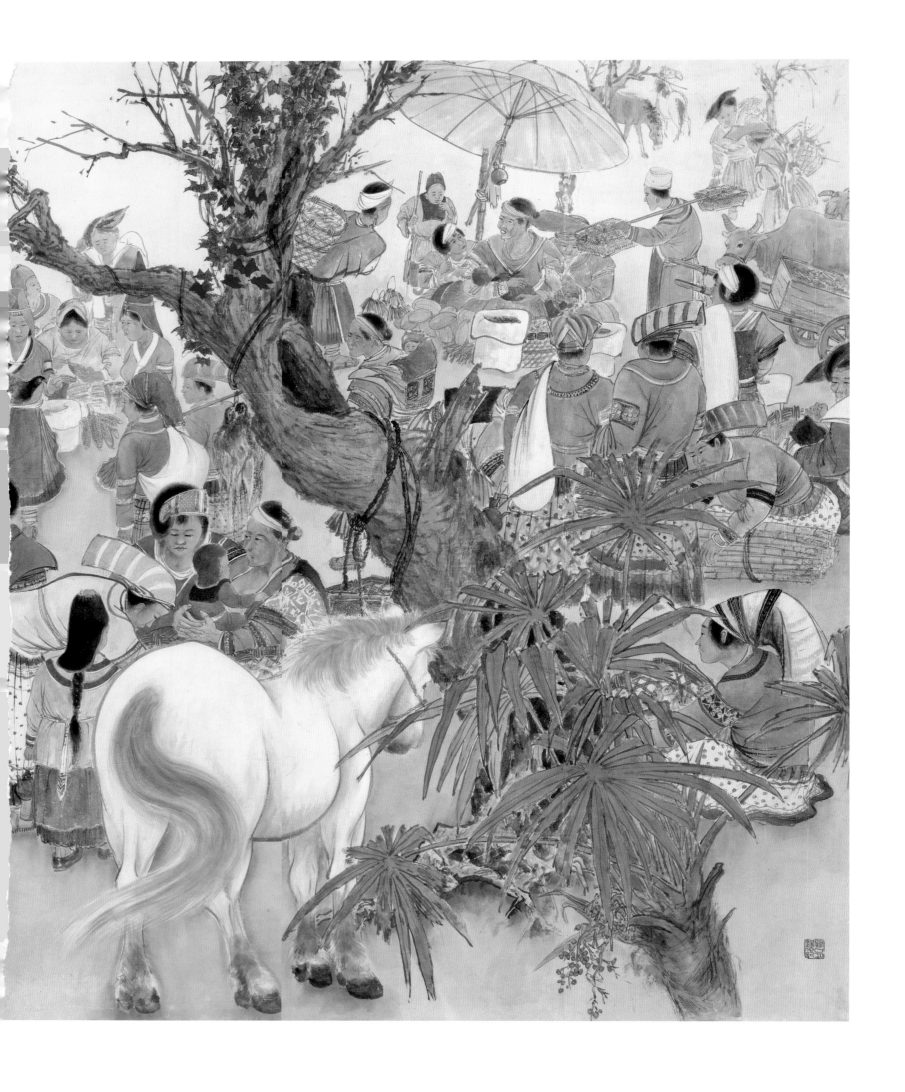

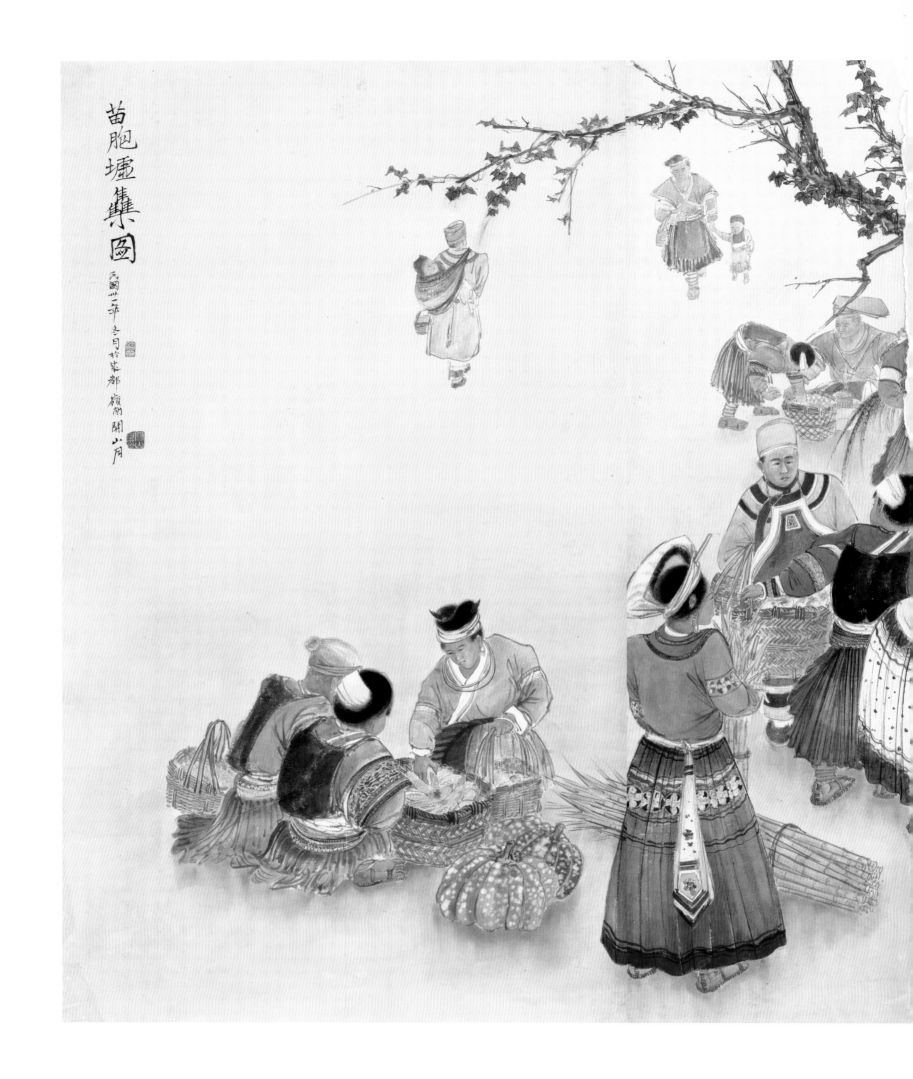

苗胞圩集图

1942年
146 cm × 249.6 cm
纸本设色
关山月美术馆藏

款识：苗胞圩集图。民国卅一年冬月于成都。岭南关山月。
印章：关山月印（白文）岭南人（朱文）关山月归依记（朱文）

贵州写生之十三

1942年
30 cm × 22 cm
纸本设色
私人藏

款识：山月。

印章：关山月（朱文）

抱孩子的女人

1942年
29 cm × 22.8 cm
纸本设色
关山月美术馆藏

款识：山月。

印章：关氏（朱文）

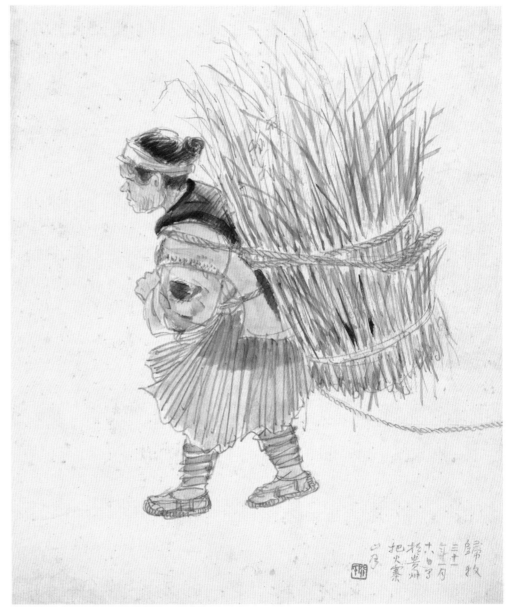

背着乌金去赶场	归牧
1942年	1942年
22 cm × 30 cm	29 cm × 22.8 cm
纸本设色	纸本设色
私人藏	关山月美术馆藏
款识：背着乌金去赶场。三十一年一月十六日 于花溪镇。山月。	款识：归牧。三十一年一月十八日写于 贵州把火寨。山月。
印章：关氏（朱文）	印章：关氏（朱文）

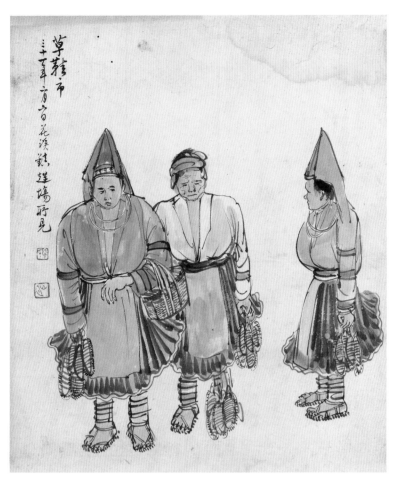

草鞋市

1942年
30 cm × 22 cm
纸本设色
私人藏

款识：草鞋市。三十一年二月六日花溪镇赶场所见。
印章：关氏（朱文）山月（朱文）

贵州写生之二十六

1942年
30 cm × 22 cm
纸本设色
私人藏

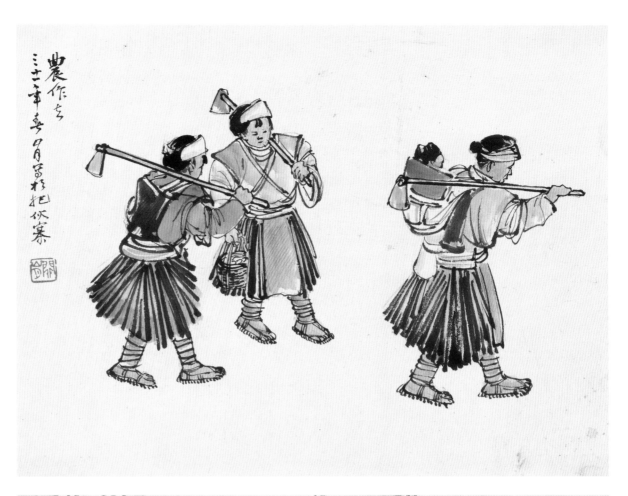

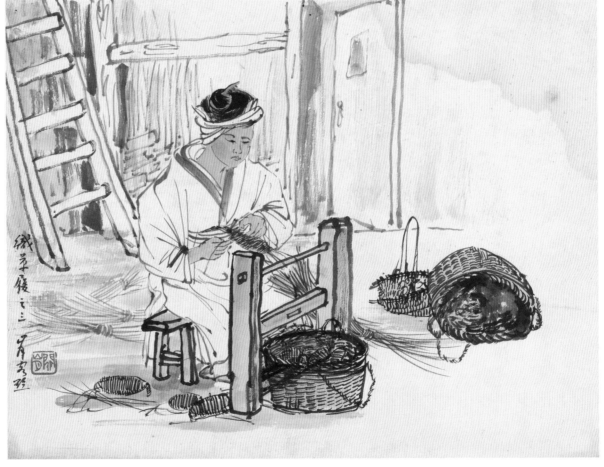

农作去

1942年
23 cm × 29 cm
纸本设色
关山月美术馆藏

款识：农作去。三十一年春山月写于把伙[火]寨。
印章：关山月（朱文）

织草履之三

1942年
22 cm × 30 cm
纸本设色
私人藏

款识：织草履之三。山月客黔。
印章：关山月（朱文）

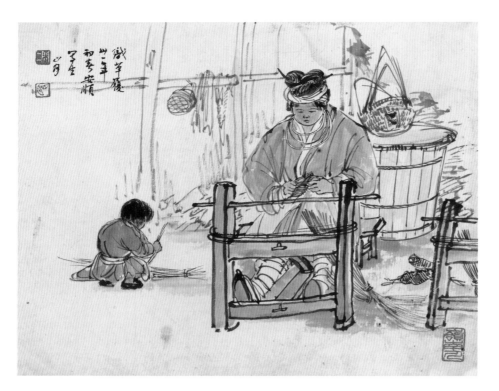

织草履

1942年
22 cm × 30 cm
纸本设色
私人藏

款识：织草履。卅一年初春安顺写生。山月。
印章：关二（白文）山月（朱文）岭南人（朱文）

工间休息

1942年
29 cm × 23 cm
纸本设色
关山月美术馆藏

款识：山月。
印章：关山月（朱文）

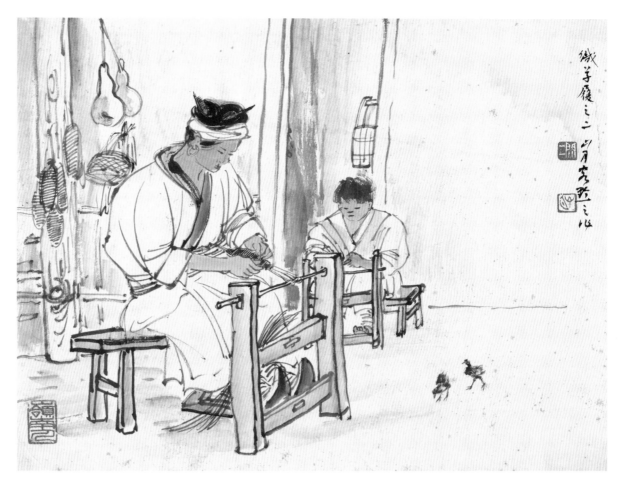

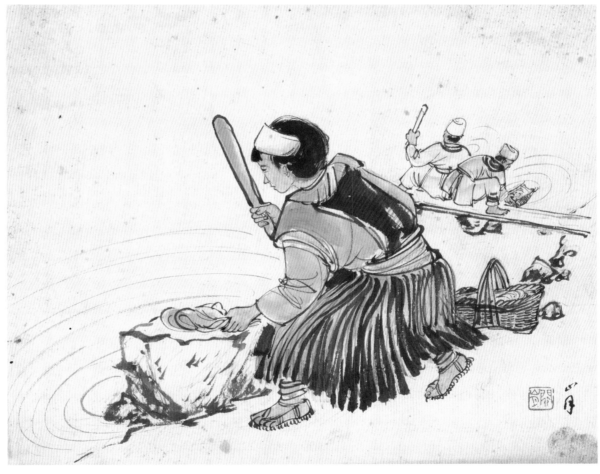

织草履之二

1942年
23.3 cm × 29 cm
纸本设色
关山月美术馆藏

款识：织草履之二。山月客黔之作。
印章：关二（白文）山月（朱文）岭南人（朱文）

洗衣

1942年
22 cm × 30 cm
纸本设色
私人藏

款识：山月。
印章：关山月（朱文）

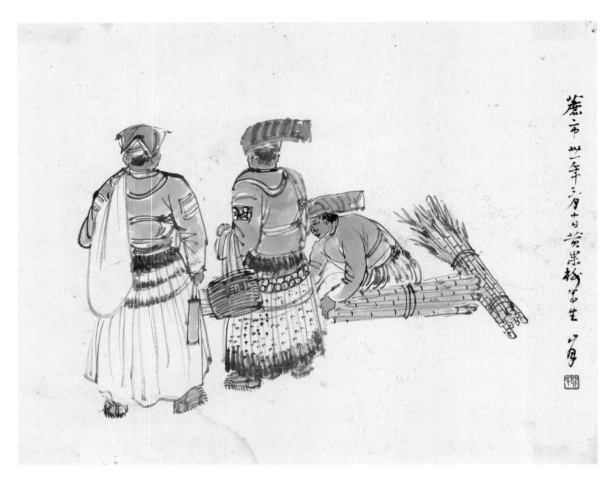

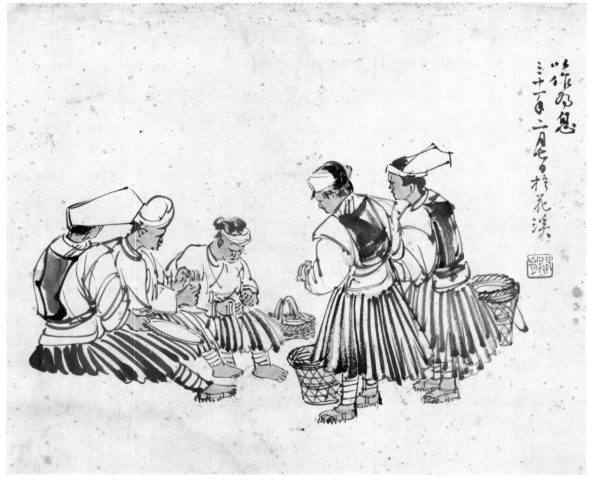

蔗市

1942年

23.2 cm×29 cm

纸本设色

关山月美术馆藏

款识：蔗市。卅一年三月十日黄果树写生。山月。

印章：关氏（朱文）

以作为息

1942年

23.8 cm×28.1 cm

纸本设色

关山月美术馆藏

款识：以作为息。三十一年二月七日于花溪。

印章：关山月（朱文）

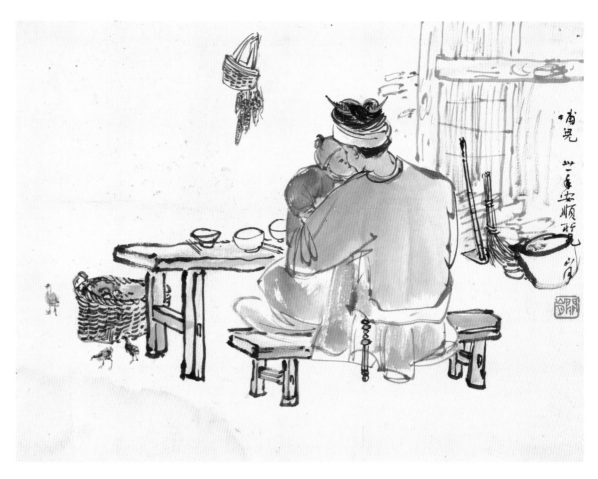

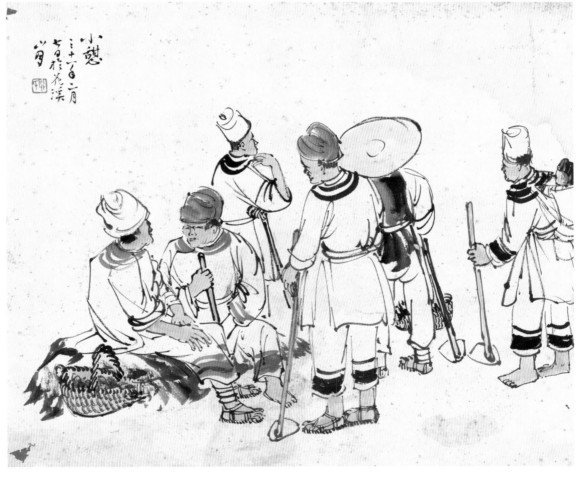

哺儿

1942年

23.1 cm×29 cm

纸本设色

关山月美术馆藏

款识：哺儿。卅一年安顺所见。山月。

印章：关山月（朱文）

小憩

1942年

23.8 cm×28.1 cm

纸本设色

关山月美术馆藏

款识：小憩。三十一年二月七日于花溪。山月。

印章：关氏（朱文）

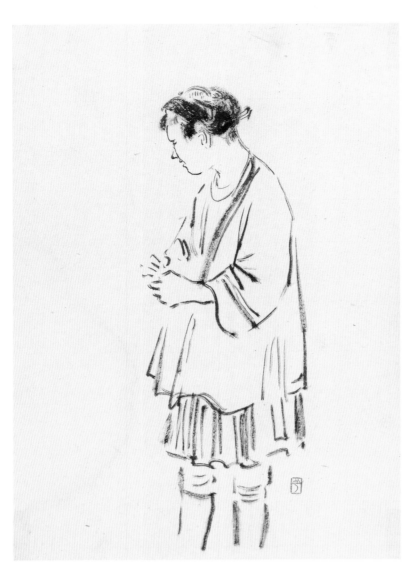

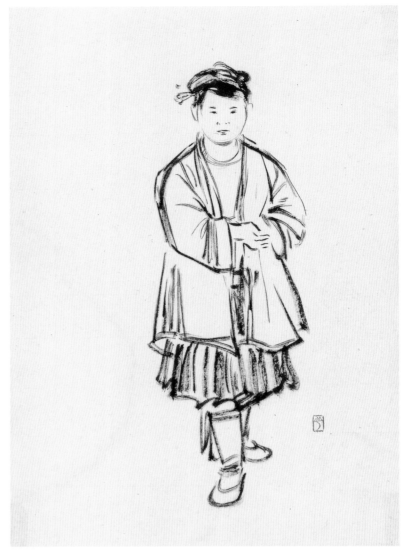

苗族少妇之一

1942年
35.5 cm×24.7 cm
纸本水墨
关山月美术馆藏

印章：山月（朱文）

苗族少妇之二

1942年
35.5 cm×24.6 cm
纸本水墨
关山月美术馆藏

印章：山月（朱文）

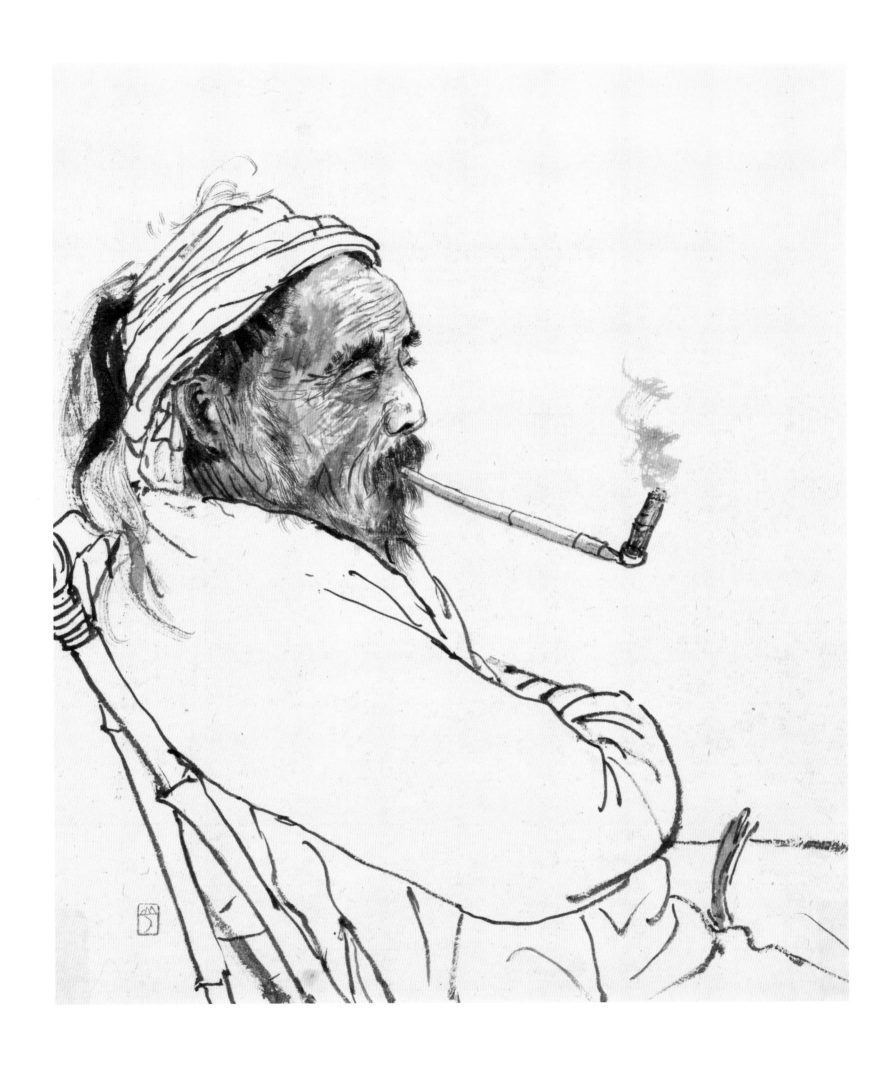

抽烟老汉

1942年
30.5 cm×24.8 cm
纸本水墨
关山月美术馆藏

印章：山月（朱文）

戴帽老汉速写

1942年
27.6 cm×32.5 cm
纸本水墨
关山月美术馆藏

印章：山月（朱文）

男人像

1942年
27.8 cm×32.4 cm
纸本水墨
关山月美术馆藏

印章：山月（朱文）

抱膝老汉坐像

1942年
35 cm×26.8 cm
纸本水墨
关山月美术馆藏

印章：山月（朱文）

老汉头像

1942年
32 cm×26.8 cm
纸本水墨
关山月美术馆藏

印章：山月（朱文）

编竹箩

1942年
28 cm × 32.7 cm
纸本水墨
关山月美术馆藏

印章：山月（朱文）

卖柴翁

1942年
24.4 cm × 30 cm
纸本水墨
关山月美术馆藏

印章：山月（朱文）

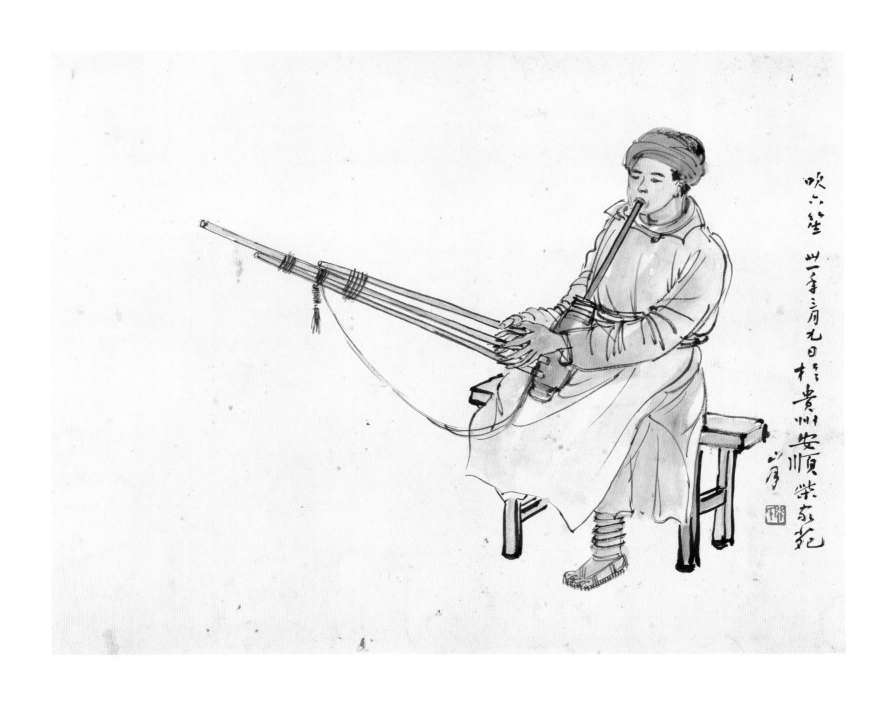

吹古笙

1942年
23 cm × 28.9 cm
纸本设色
关山月美术馆藏

款识：吹古笙。卅一年三月九日于贵州安顺柴家苑。山月。
印章：关氏（朱文）

老石匠

1942年
68 cm × 87.5 cm
纸本设色
私人藏

款识：卅一年关山月画于成都。
印章：关山月印（白文）

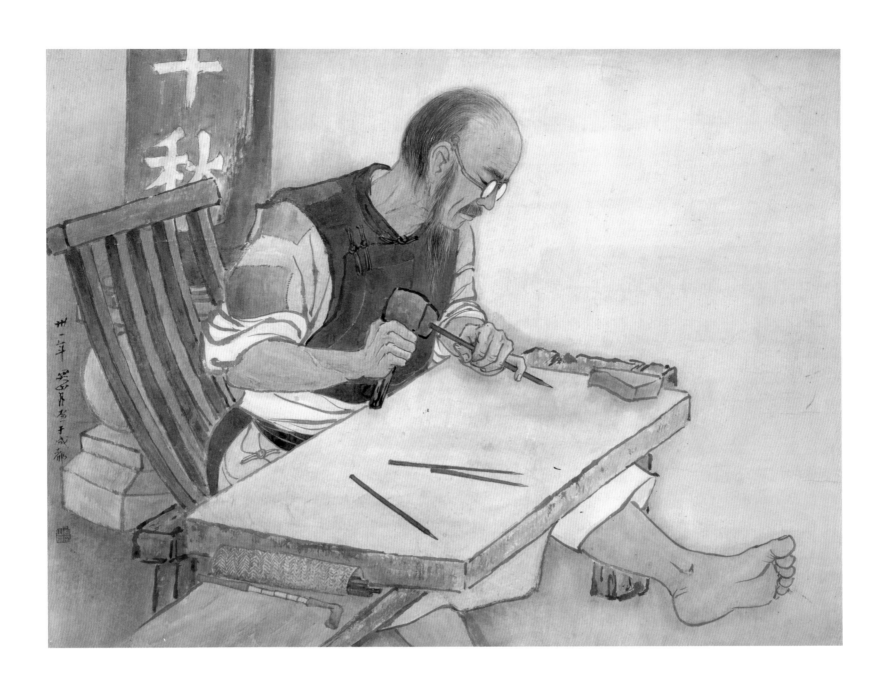

057

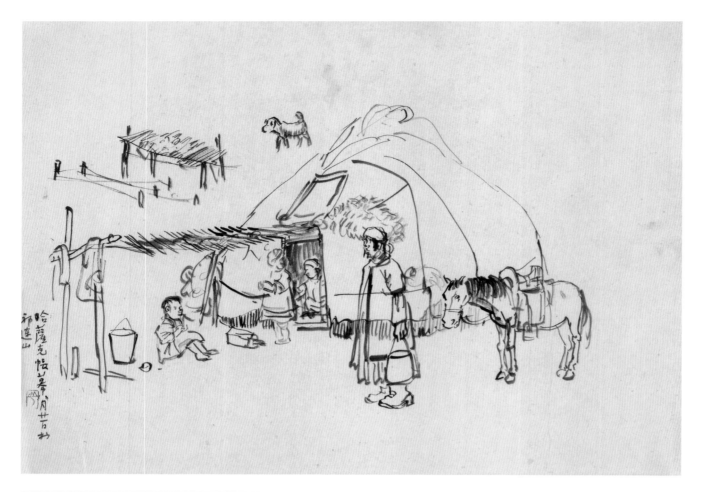

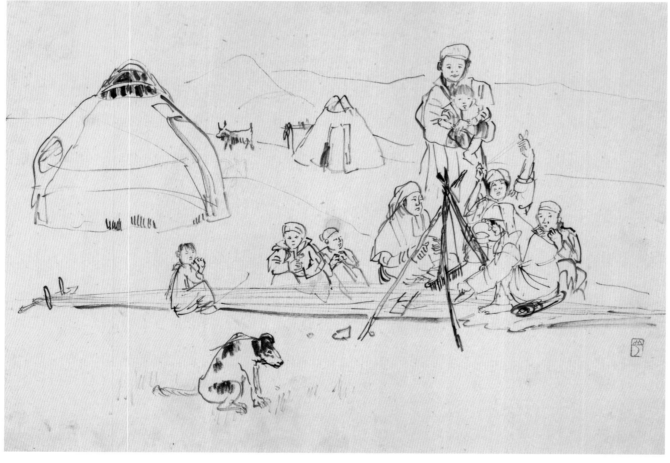

哈萨克帐幕

1942年
25.8 cm×36.3 cm
纸本水墨
关山月美术馆藏

款识：哈萨克帐幕，八月廿一日于祁连山。
印章：山月（朱文）

哈萨克帐幕之三

1942年
25.5 cm×35.6 cm
纸本水墨
关山月美术馆藏

印章：山月（朱文）

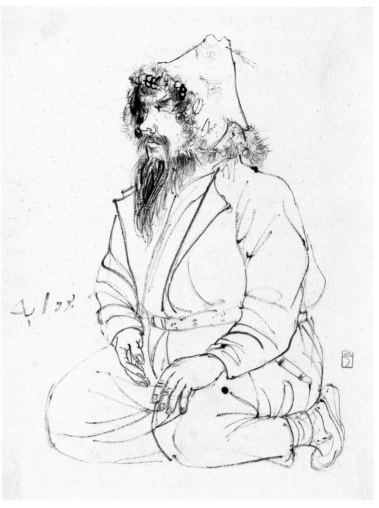

陈树人像

1942年

32.3 cm×25.6 cm

纸本水墨

关山月美术馆藏

款识：一九四二年冬月浪迹重庆，拜会陈树人师叔时，
　　　他告诉我国立艺专要聘我任教，当时因有西北行之
　　　计划，而未能受聘，树老正在向陈之佛校长为我辞聘
　　　之复信，山月并记。

印章：关（朱文）　山月（朱文）　像形章（朱文）

牧民坐像

1942年

30.1 cm×21.7 cm

纸本水墨

关山月美术馆藏

印章：山月（朱文）

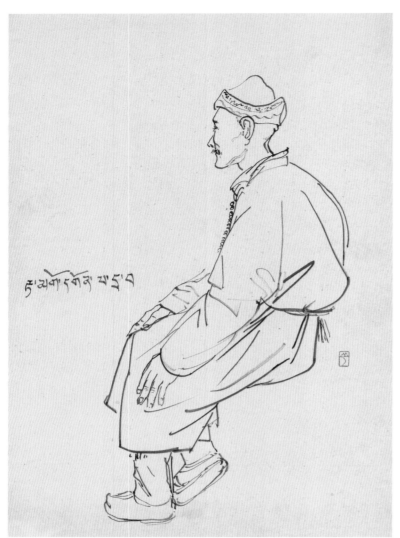

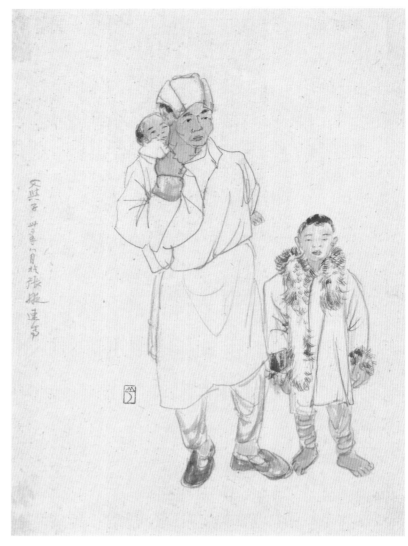

西北少数民族写生

1943年

30 cm×23.5 cm

纸本水墨

关山月美术馆藏

印章：山月（朱文）

父与子

1943年

30 cm×21.7 cm

纸本设色

关山月美术馆藏

款识：父与子。卅二年八月于张掖速写。

印章：山月（朱文）

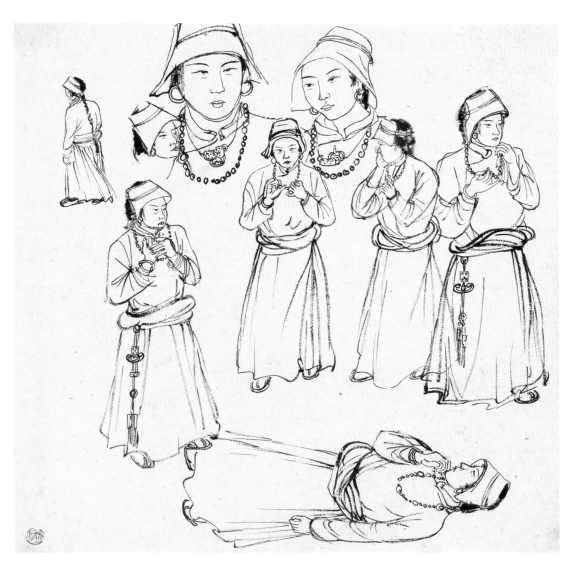

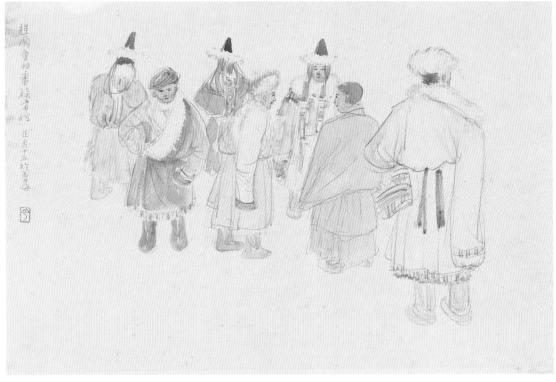

哈萨克少女

1943年

44.8cm×44.1cm

纸本水墨

关山月美术馆藏

印章：关山月（朱文）

赶庙会的番族百姓

1943年

25.8cm×35.5cm

纸本设色

关山月美术馆藏

款识：赶庙会的番族百姓，正月十五于青海。

印章：山月（朱文）

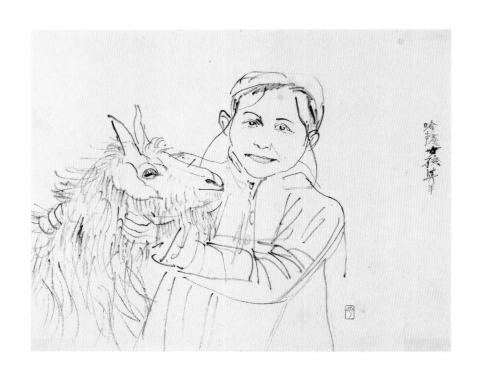

哈萨女孩与羊

1943年
24.5 cm×30 cm
纸本水墨
关山月美术馆藏

款识：哈萨女孩与羊。
印章：山月（朱文）

哈萨牧女

1943年
33.6 cm×44.3 cm
纸本设色
关山月美术馆藏

款识：哈萨牧女。卅二年长夏旅游西北于祁连山麓写此。
　　　岭南关山月。
印章：关山月（白文）　岭南人（朱文）　积健为雄（朱文）

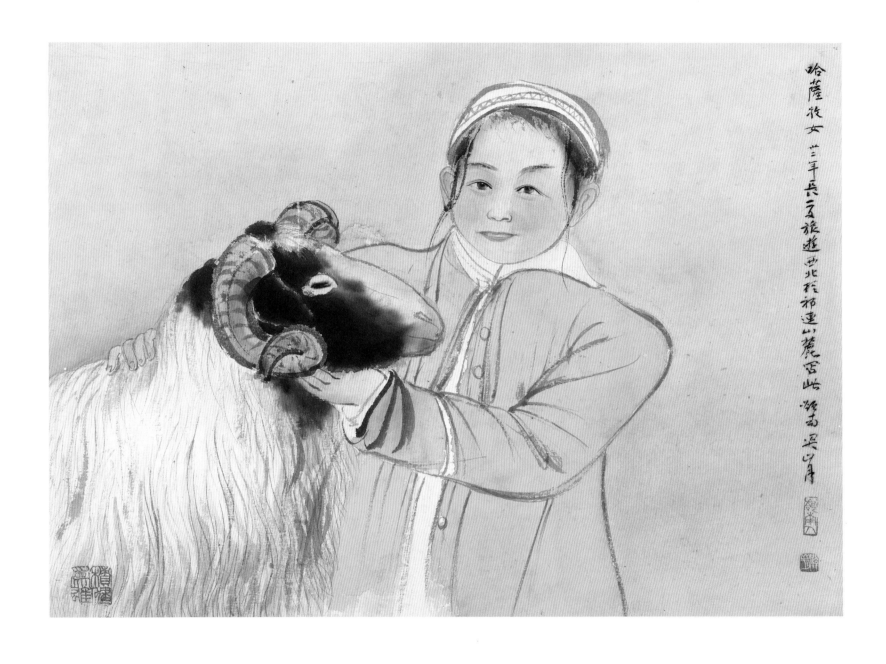

西北人像速写之一

1943年
31 cm × 25 cm
纸本水墨
私人藏

印章：山月（朱文）

西北人像速写之四

1943年
31 cm × 25 cm
纸本水墨
私人藏

印章：山月（朱文）

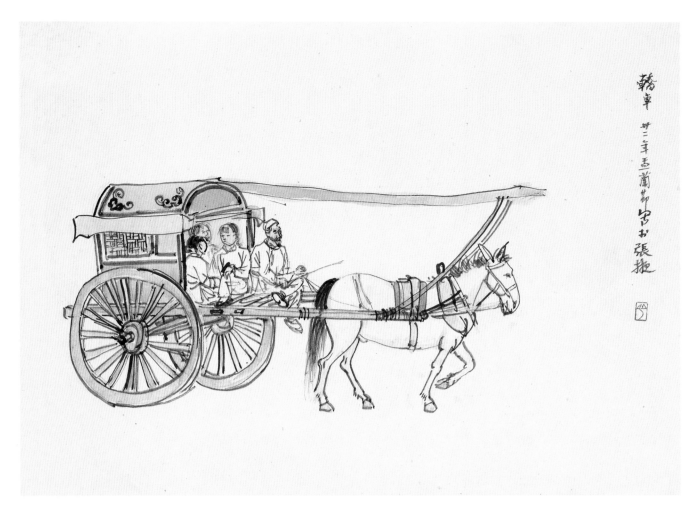

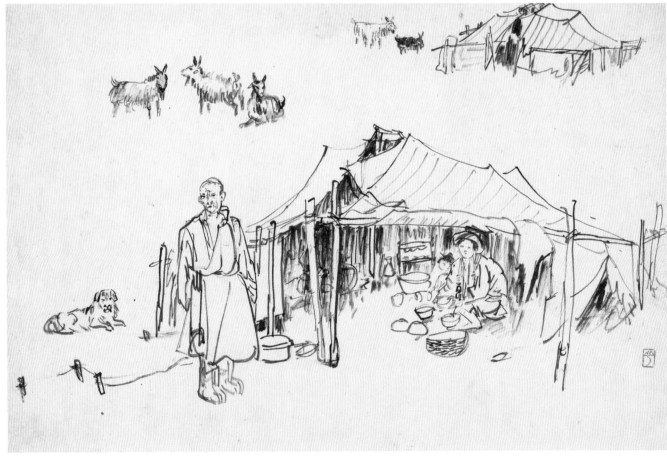

轿车之二

1943年

25 cm×31 cm

纸本设色

私人藏

款识：轿车。卅二年盂兰节写于张掖。

印章：山月（朱文）

藏族老人

1943年

25.5 cm×36 cm

纸本水墨

关山月美术馆藏

印章：山月（朱文）

西北写生（二）之四十八

1943年
25 cm×31 cm
纸本水墨
私人藏

印章：山月（朱文）

西北写生（二）之四十九

1943年
25 cm×31 cm
纸本水墨
私人藏

款识：一九四三年访问哈萨克拾稿于祁连山中。
印章：山月（朱文）

西北写生（二）之五十

1943年
25 cm×31 cm
纸本水墨
私人藏

印章：山月（朱文）

西北写生（二）之五十一

1943年
25 cm×31 cm
纸本水墨
私人藏

款识：一九四三年写祁连山哈萨克得稿。
印章：山月（朱文）

款识：山月。

印章：岭南关山月（朱文）关山月书画记（白文）

题跋：冰雪生活，英雄气度。勒马沙场，祖国永护。

　　　　民国三十三年，右任。

印章：右任（朱文）

鞭马图

1944年

163.4 cm×159.8 cm

纸本设色

关山月美术馆藏

款识：山月。

印章：岭南关山月（朱文）关山月书画记（白文）

题跋：冰雪生活，英雄气度。勒马沙场，祖国永护。

　　　　民国三十三年，右任。

印章：右任（朱文）

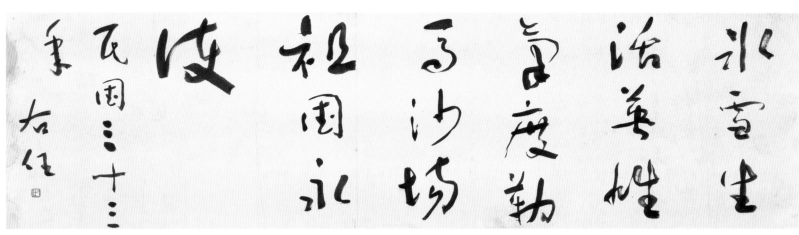

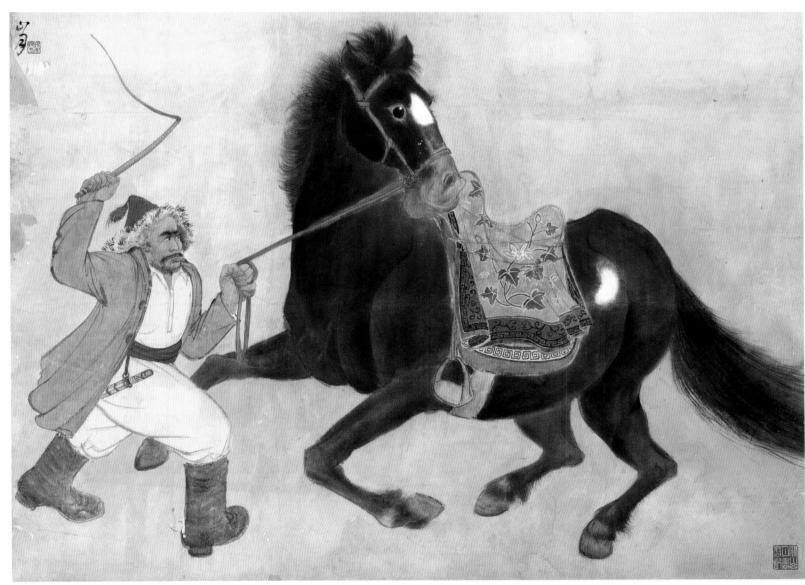

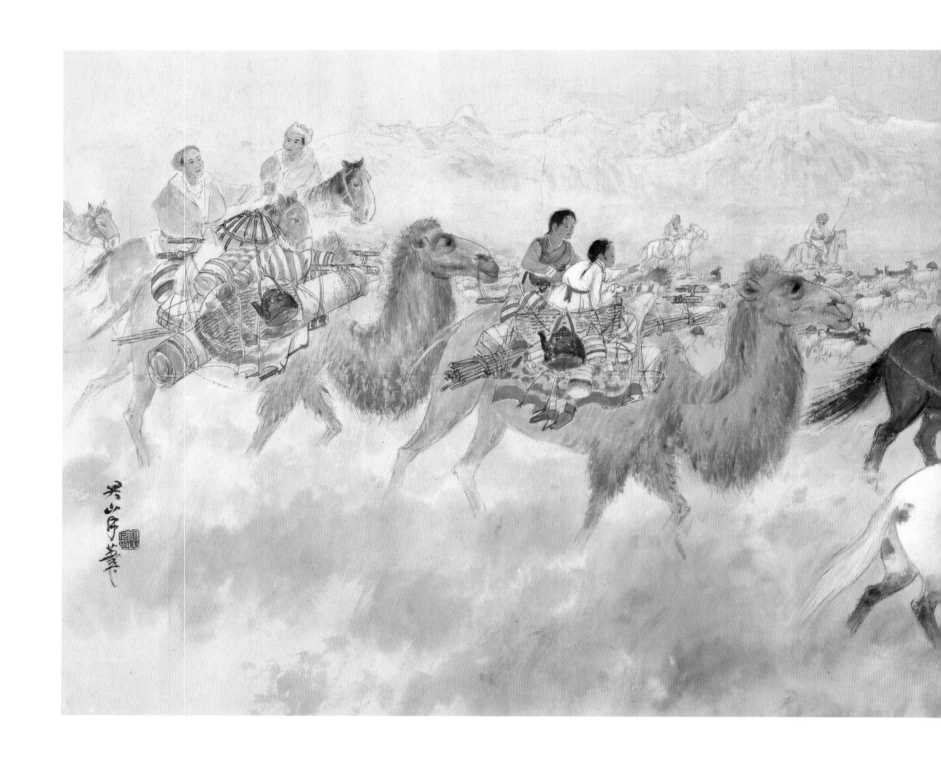

蒙民游牧图

1944年

85.5 cm×222.5 cm

纸本设色

关山月美术馆藏

款识：关山月笔。

印章：关山月印（白文）

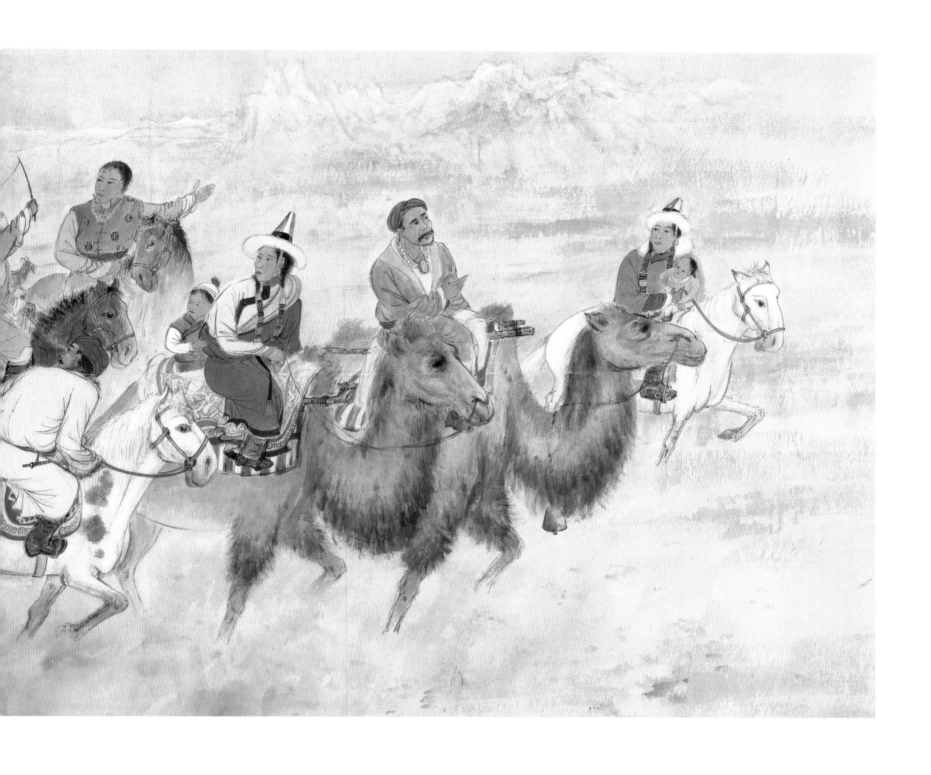

驼队之一

1943年
31.6 cm×41.8 cm
纸本水墨
关山月美术馆藏

印章：山月（朱文）

驼队之二

1943年
31.6 cm×41.8 cm
纸本水墨
关山月美术馆藏

印章：山月（朱文）

大漠驼铃

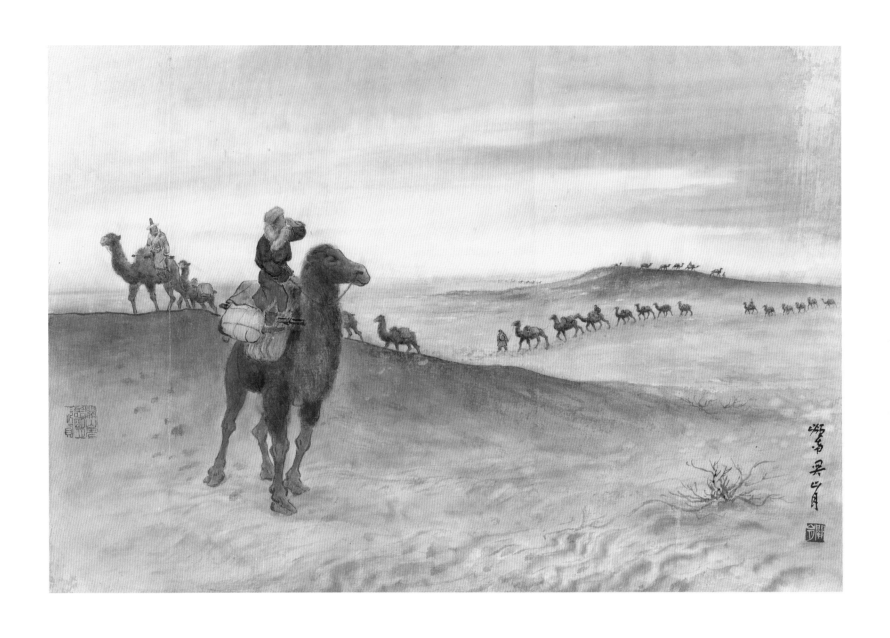

大漠驼铃

20世纪40年代

44 cm×61 cm

纸本设色

私人藏

款识：岭南关山月。

印章：关山月（白文） 关山无恙明月长圆（朱文）

牧牛之一

1944年
27.7 cm×32.6 cm
纸本设色
关山月美术馆藏

印章：山月（朱文）

牧牛之二

1944年
27.8 cm×32.6 cm
纸本设色
关山月美术馆藏

印章：山月（朱文）

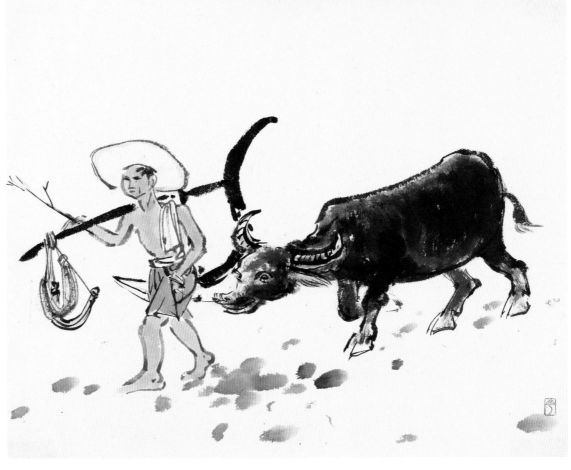

牧牛之三

1944年
27.4 cm×32.4 cm
纸本设色
关山月美术馆藏

印章：山月（朱文）

放牛归来

1944年
27.6 cm×32.5 cm
纸本设色
关山月美术馆藏

印章：山月（朱文）

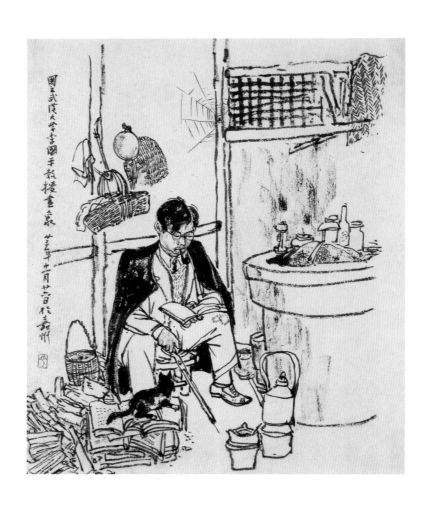

李国平教授

1944年
32.2 cm×27.4 cm
纸本水墨
关山月美术馆藏

款识：国立武汉大学李国平教授画象［像］，卅三年十一月廿
　　　六日于嘉州。

印章：山月（朱文）

今日之教授生活

1944年
115.8 cm×64 cm
纸本设色
关山月美术馆藏

款识：今日之教授生活。民纪卅三年十一月于
　　　嘉州。岭南关山月。

印章：关山月（白文）　岭南人（朱文）

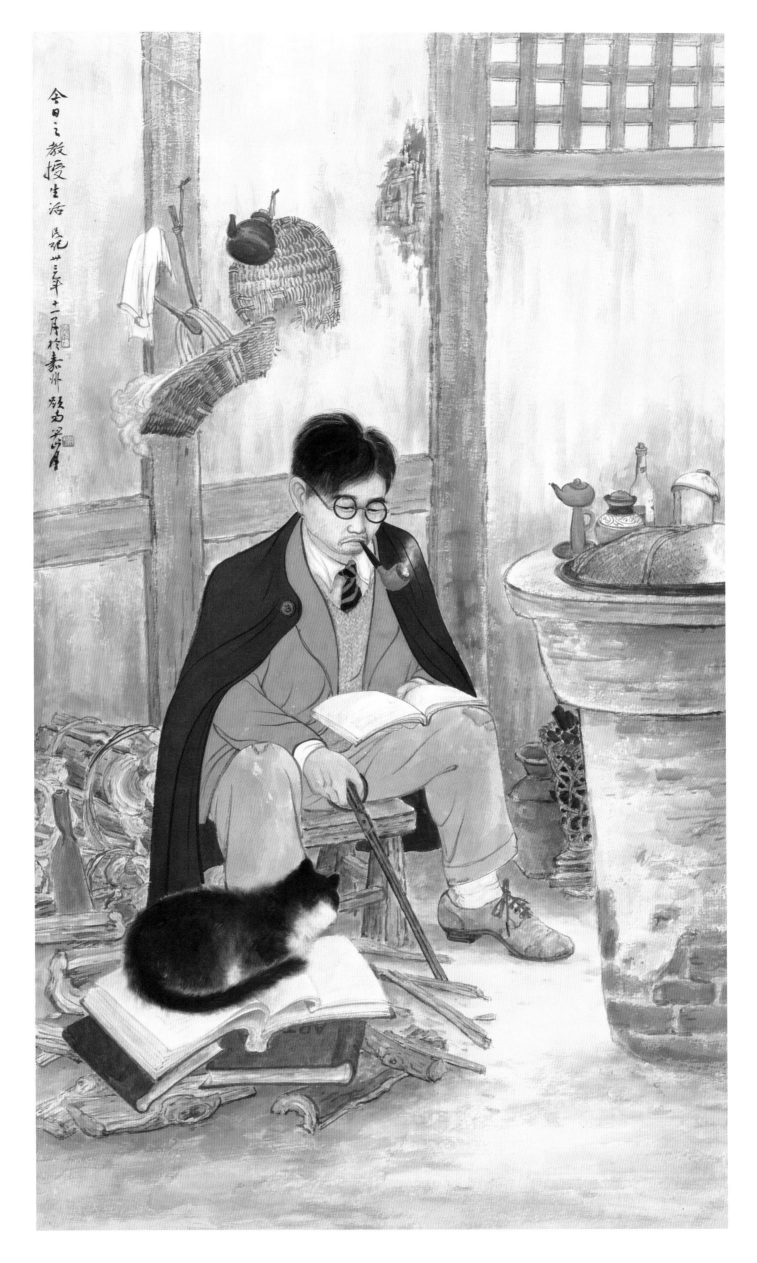

铁蹄下的孤寡

1944年
120 cm × 63 cm
纸本设色
关山月美术馆藏

款识：湘桂陷敌后，风雪漫天，因有感而写此。民纪卅三年
　　　腊月客渝州。岭南关山月。

印章：关山月（白文）　岭南人（朱文）

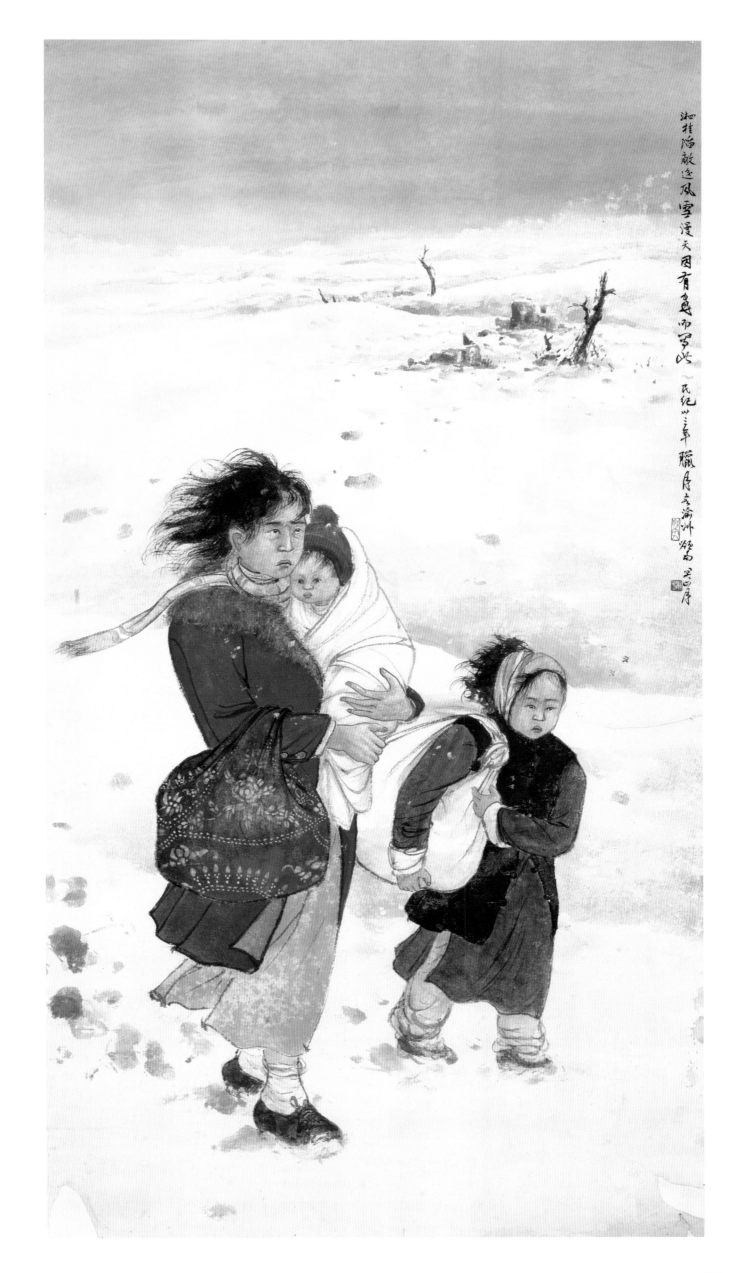

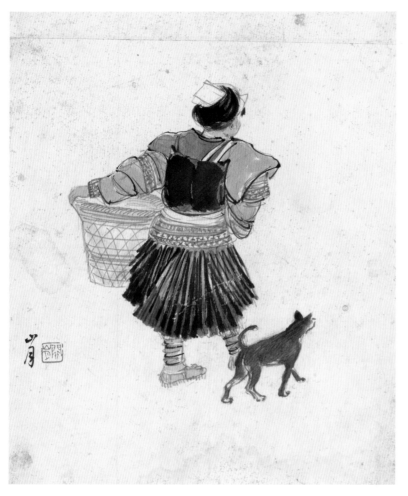

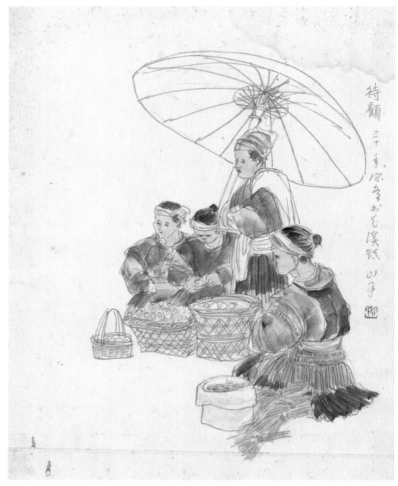

少妇背影

1942年

29 cm × 23 cm

纸本设色

关山月美术馆藏

款识：山月。

印章：关山月（朱文）

待顾

1941年

29 cm × 23.1 cm

纸本设色

关山月美术馆藏

款识：待顾。三十年深冬于花溪镇。山月。

印章：关氏（朱文）

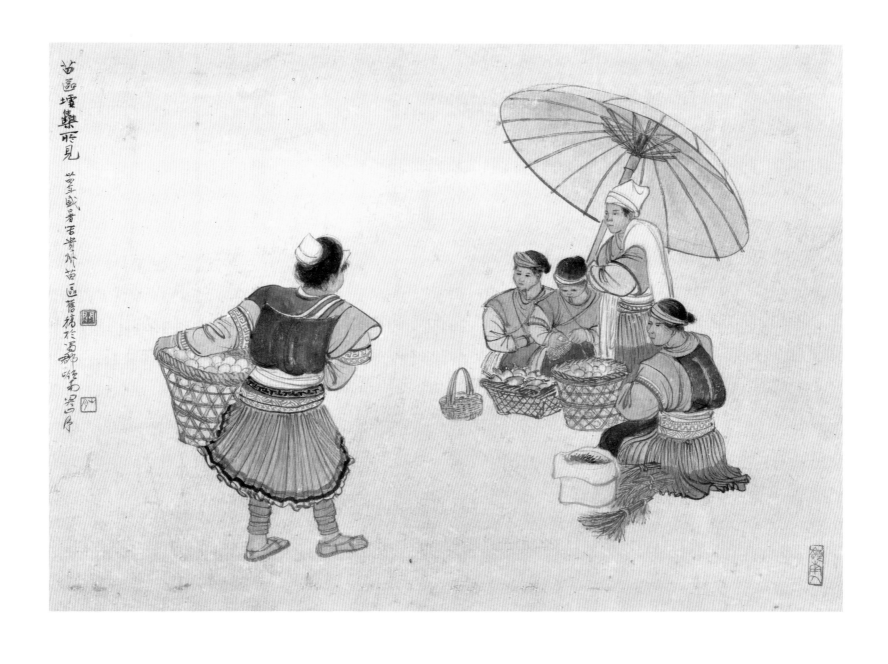

苗区圩集所见

1945年
32.2 cm×43.4 cm
纸本设色
关山月美术馆藏

款识：苗区圩集所见。卅四年盛暑写贵州苗区旧稿于蜀郡。
岭南关山月。

印章：关（白文）山月（朱文）岭南人（朱文）

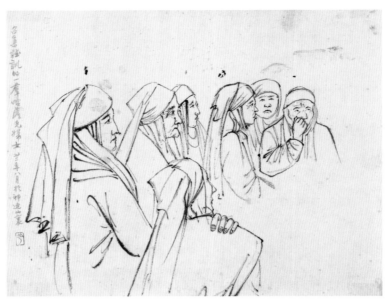

一群哈萨克妇女

1943年
23.5 cm×30 cm
纸本水墨
关山月美术馆藏

款识：召集听训的一群哈萨克妇女，卅二年八月于祁连山里。
印章：山月（朱文）

哈萨克之新娘

1942年
44.5 cm×43.6 cm
纸本水墨
关山月美术馆藏

款识：哈萨克之新娘。
印章：关山月（朱文）

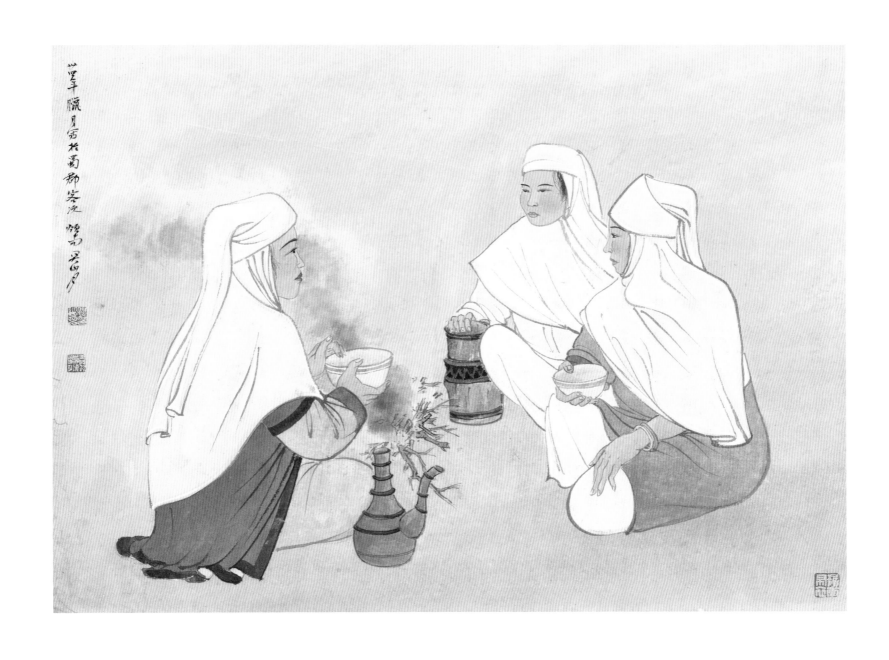

哈萨克妇女

1945年
30.6 cm×41.3 cm
纸本设色
关山月美术馆藏

款识：卅四年腊月写于蜀郡客次。岭南关山月。

印章：关山月印（白文）　岭南布衣（白文）
　　　玉门关山祁连雪月（白文）

小牛哺乳

1943年
44.4 cm×43.6 cm
纸本水墨
关山月美术馆藏

印章：关山月（朱文）

哈萨克牧场一角

1946年
146 cm×95 cm
纸本设色
关山月美术馆藏

款识：关山月笔。
印章：山月（朱文）

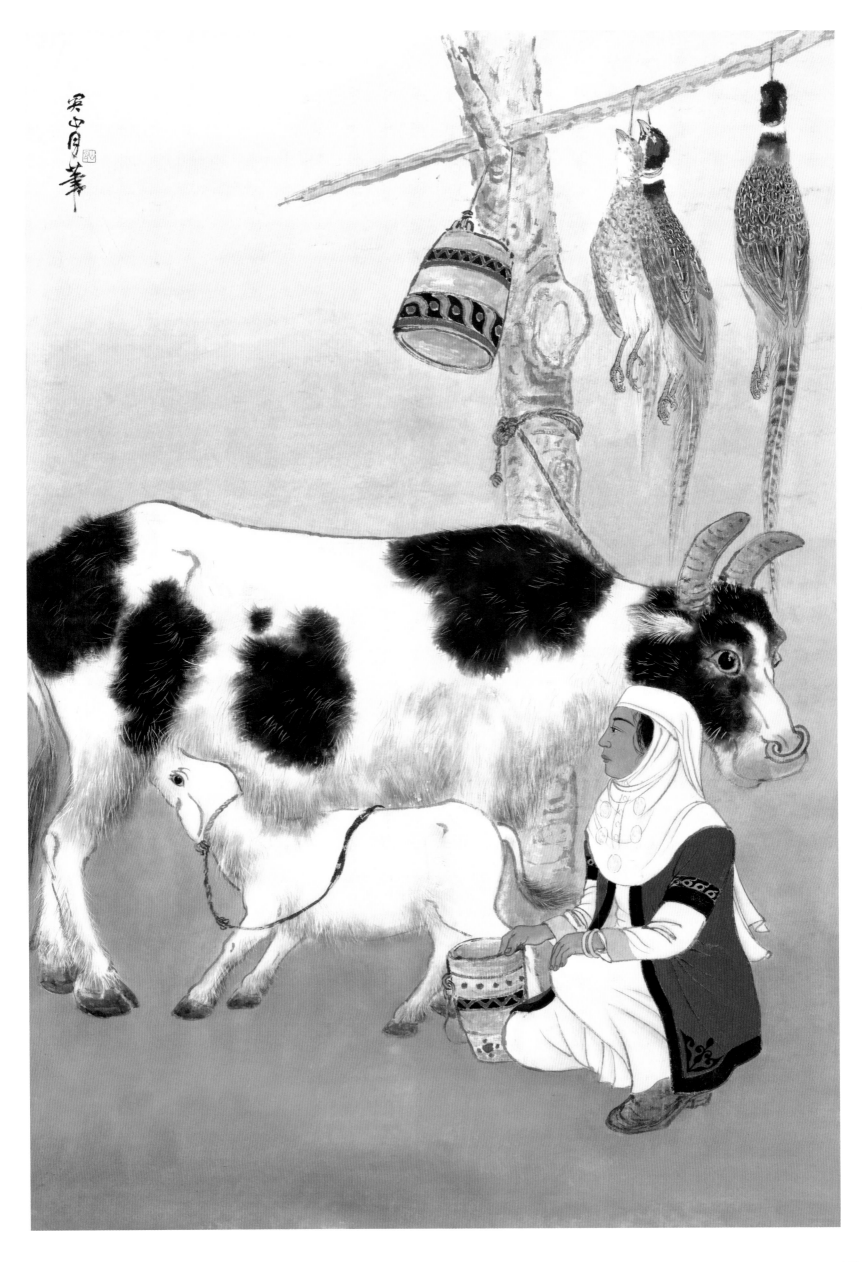

哈萨克游牧生活

1946年
162 cm × 90 cm
纸本设色
关山月美术馆藏

款识：关山月笔。
印章：山月（朱文） 岭南布衣（白文）

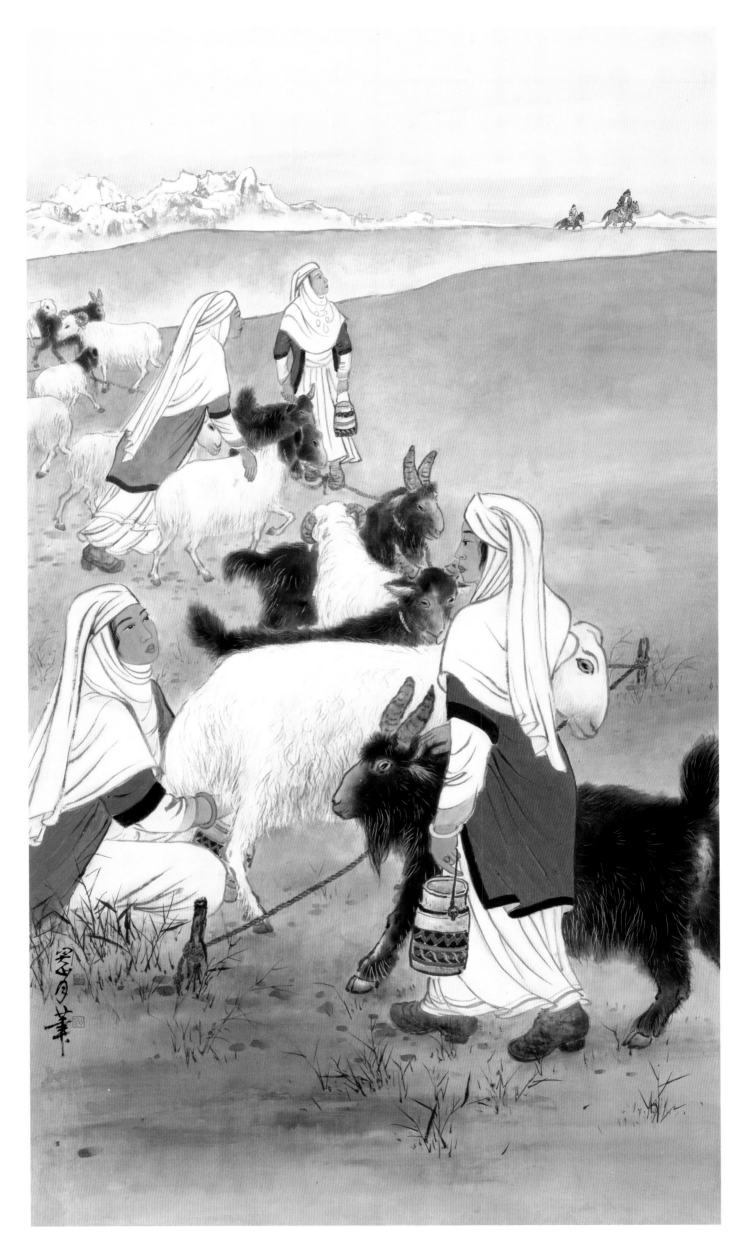

清迈写生

1947年
46.3 cm×55.4 cm
纸本设色
关山月美术馆藏

款识：卅六年秋月于清迈写生。关山月。
印章：关山月（朱文）岭南布衣（白文）
　　　关山无恙明月长圆（朱文）

舞·清迈写生

1947年
175 cm × 96.5 cm
纸本设色
关山月美术馆藏

款识：岭南关山月笔。
印章：关山月印（白文）

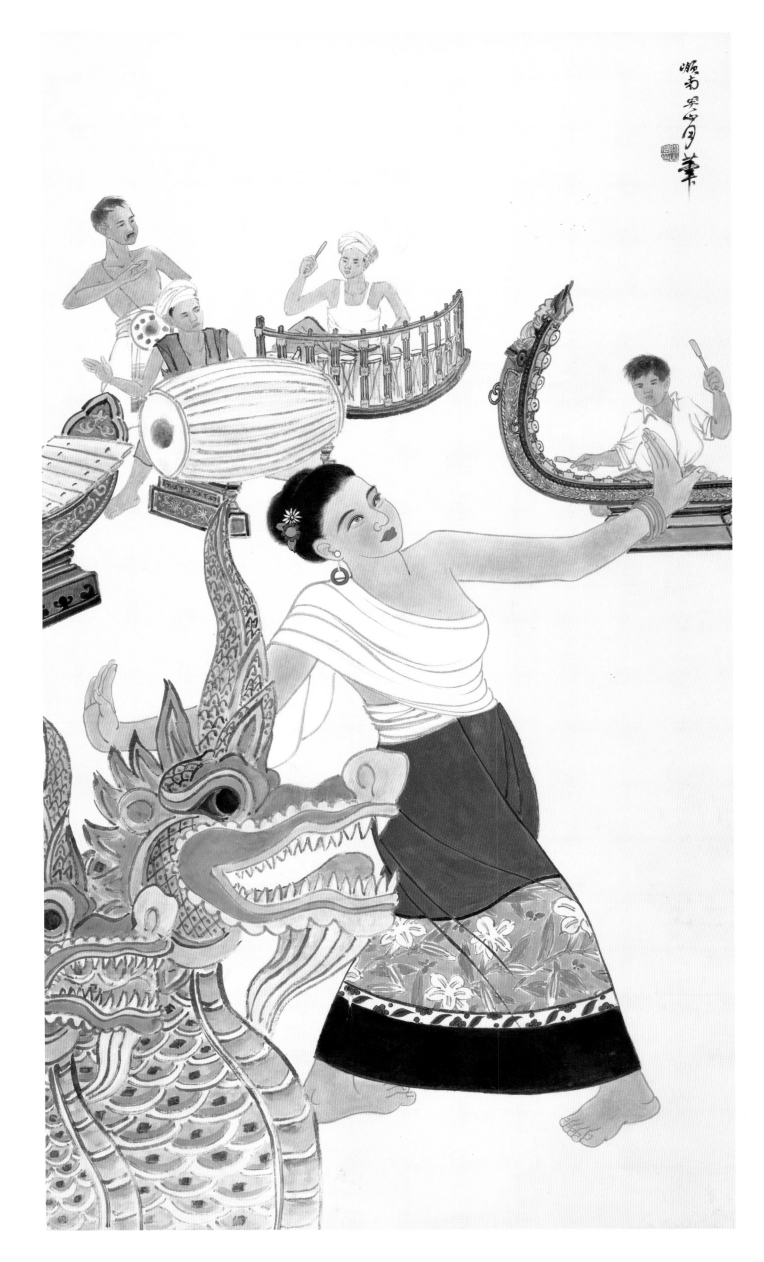

浴罢

1947年
172.8 cm×96.3 cm
纸本设色
关山月美术馆藏

款识：岭南关山月笔。
印章：关山月（白文）

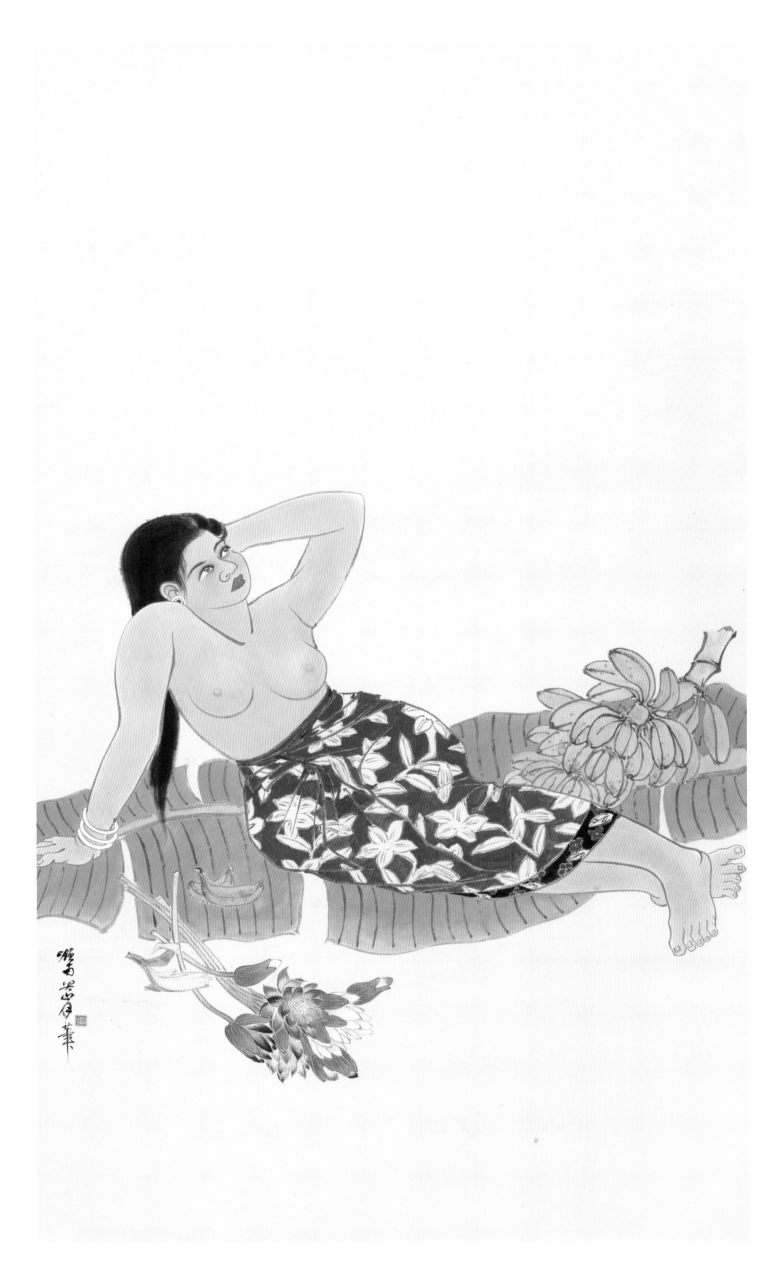

采莲图

1947年
46.3 cm×55.3 cm
纸本设色
关山月美术馆藏

款识：山月。
印章：山月（朱文）

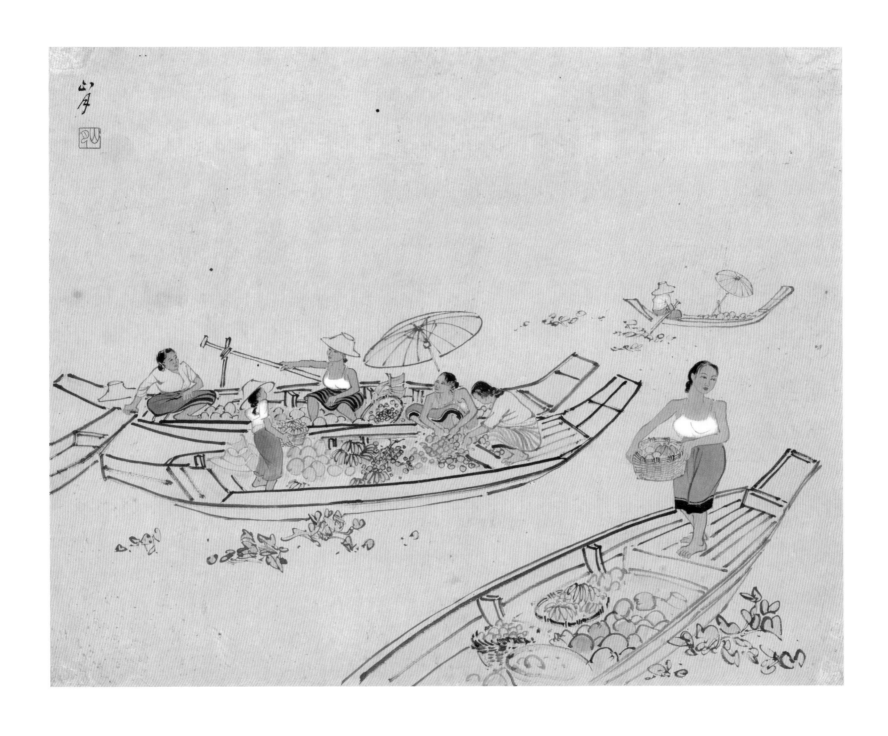

椰风

1948年
96 cm×44.6 cm
纸本设色
关山月美术馆藏

款识：卅七年春杪，写南洋拾稿。岭南关山月。
印章：关山月（朱文） 岭南布衣（白文）

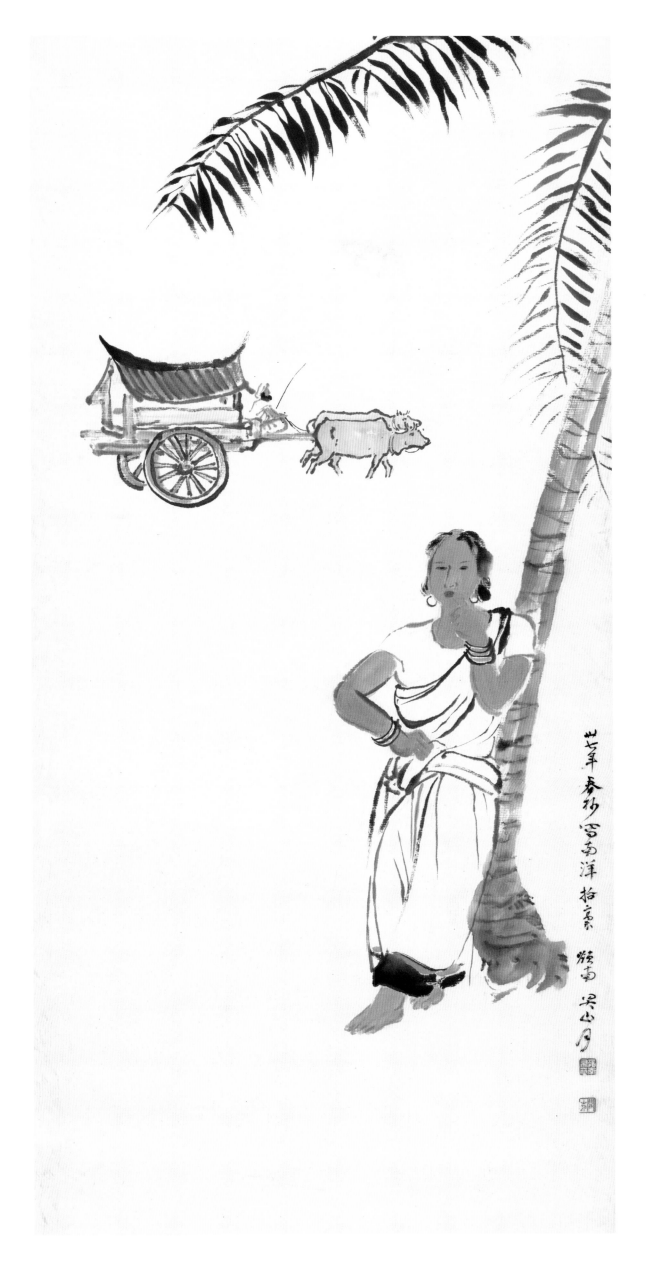

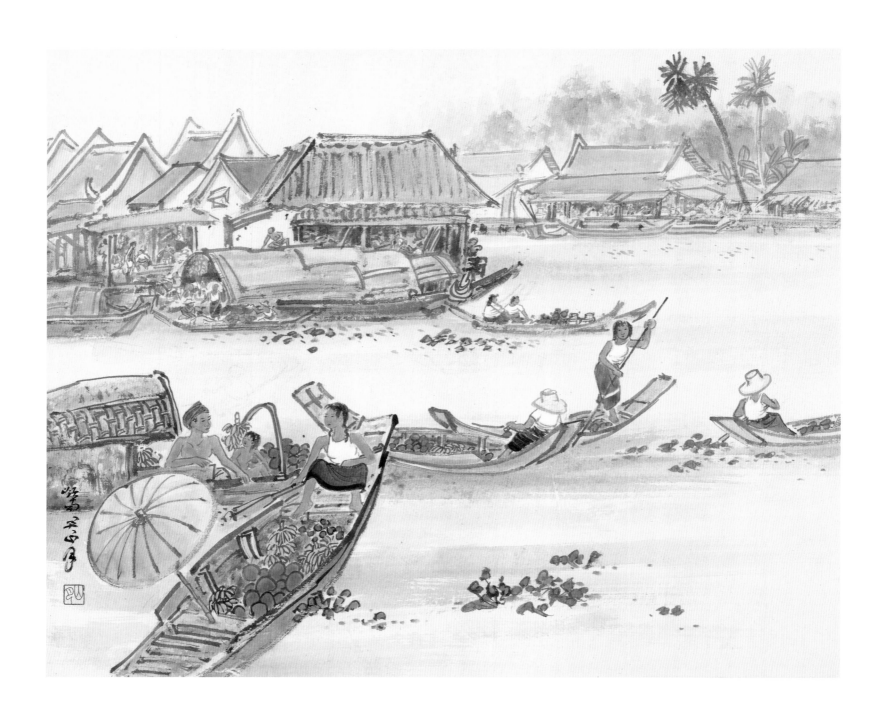

南洋人物写生之一

1948年
47 cm × 58 cm
纸本设色
关山月美术馆藏

款识：岭南关山月。
印章：山月（朱文）

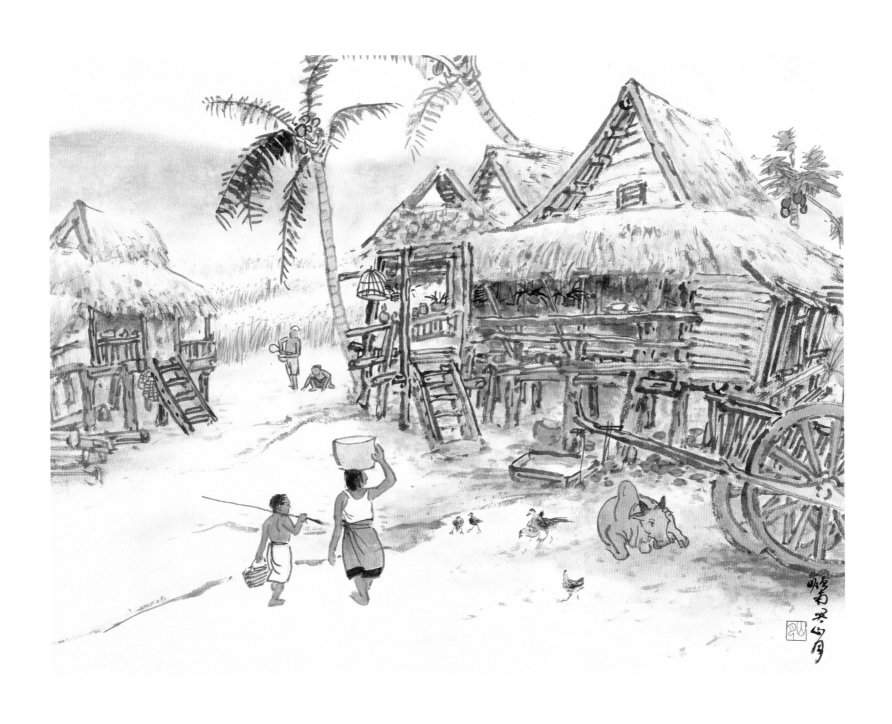

南洋人物写生之二

1948年
47 cm×58 cm
纸本设色
关山月美术馆藏

款识：岭南关山月。
印章：山月（朱文）

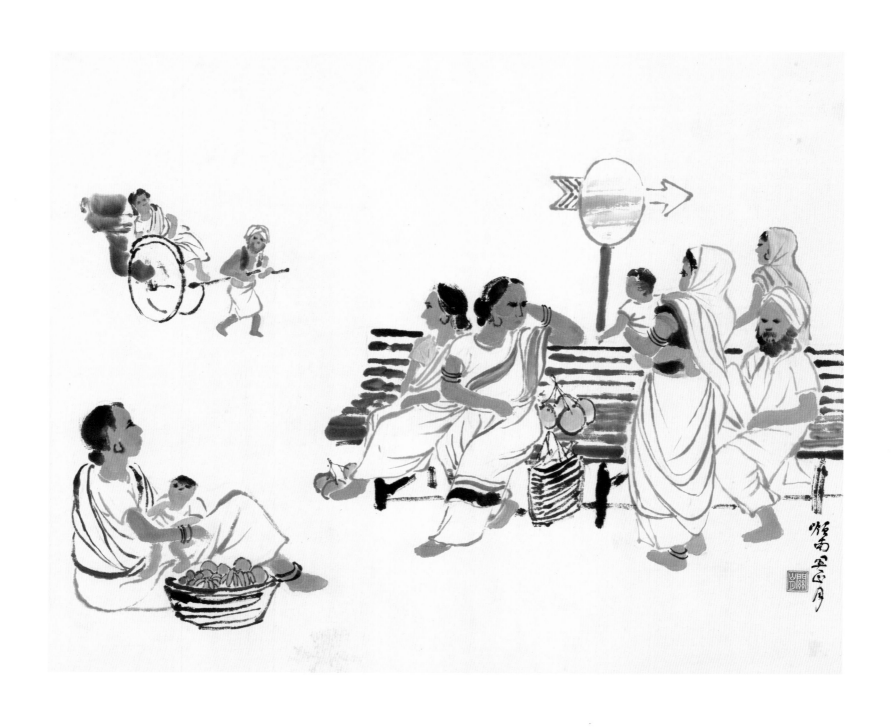

南洋人物写生之三

1948年
47.3 cm×58.5 cm
纸本设色
关山月美术馆藏

款识：岭南关山月。
印章：关山月（白文）

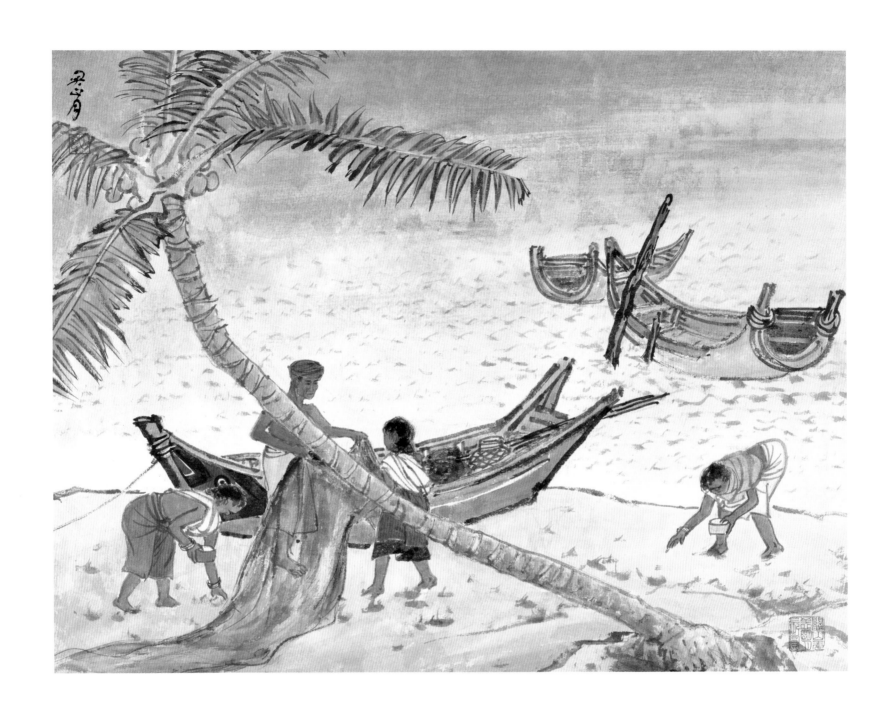

南洋人物写生之四

1948年

47 cm×57.8 cm

纸本设色

关山月美术馆藏

款识：关山月。

印章：山月（朱文）关山无恙明月长圆（朱文）

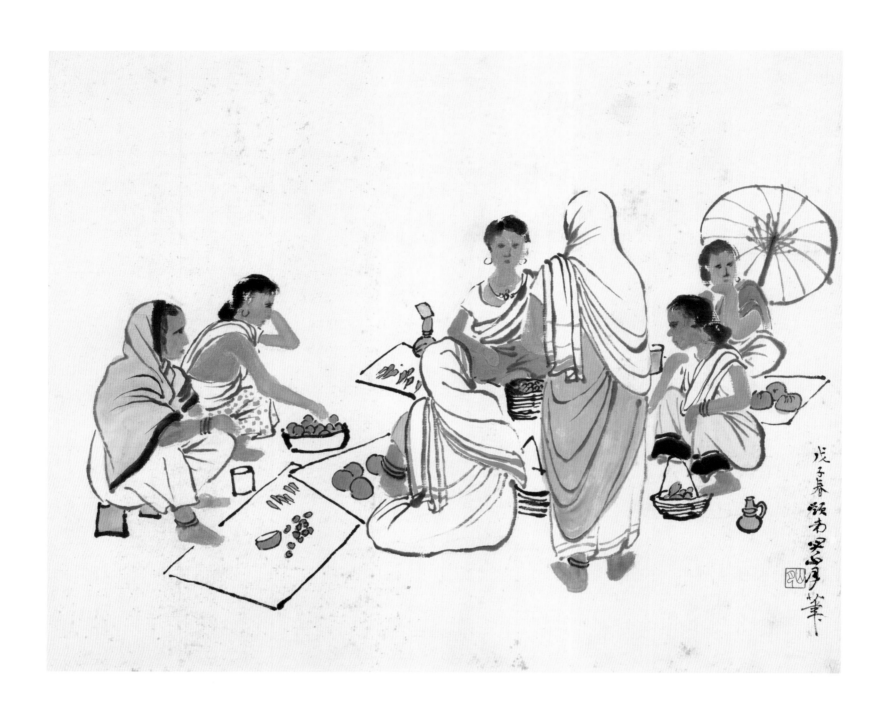

南洋人物写生之五

1948年
尺寸不详
纸本设色
关山月美术馆藏

款识：戊子春，岭南关山月笔。
印章：山月（朱文）

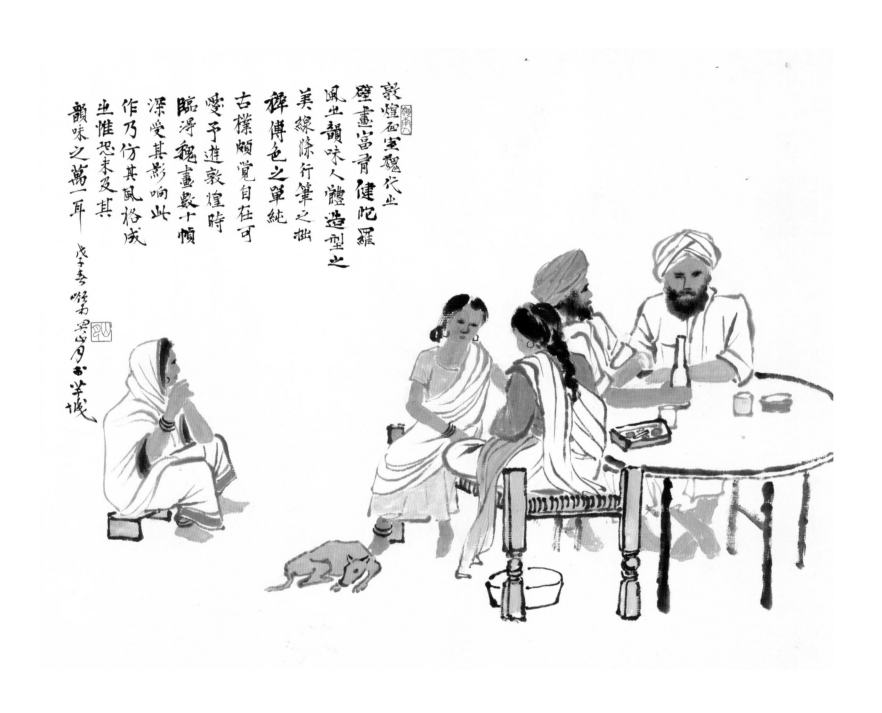

款识：敦煌石室魏代之壁画，富有健陀罗风之韵味，人体造
型之美、线条行笔之拙稚，傅色之单纯古朴，颇觉
自在可爱。予游敦煌时临得魏画数十帧，深受其影
响，此作乃仿其风格成之，唯恐未及其韵味之万一
耳。戊子春，岭南关山月于羊城。

南洋人物写生之六

1948年
47.4 cm×58.4 cm
纸本设色
关山月美术馆藏

款识：敦煌石窟魏代之壁画，富有健陀罗风之韵味，人体造
型之美、线条行笔之拙稚，傅色之单纯古朴，颇觉
自在可爱。予游敦煌时临得魏画数十帧，深受其影
响，此作乃仿其风格成之，唯恐未及其韵味之万一
耳。戊子春，岭南关山月于羊城。

印章：山月（朱文） 岭南人（朱文）

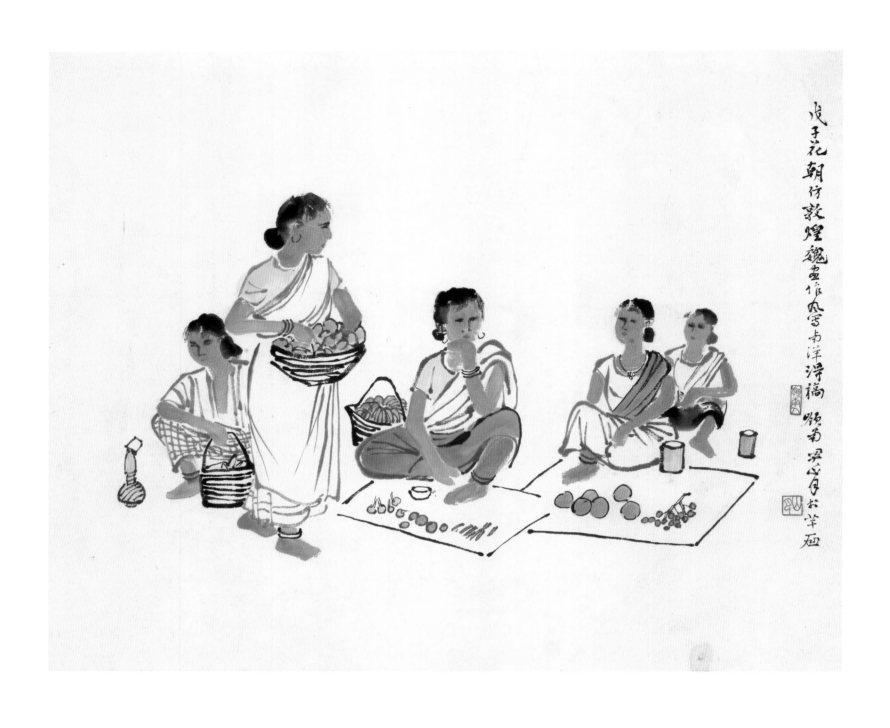

南洋市集一角

1948年

47.7 cm×58.5 cm

纸本设色

关山月美术馆藏

款识：戊子花朝仿敦煌魏画作风写南洋得稿。岭南关山月于羊石。

印章：山月（朱文）岭南人（朱文）

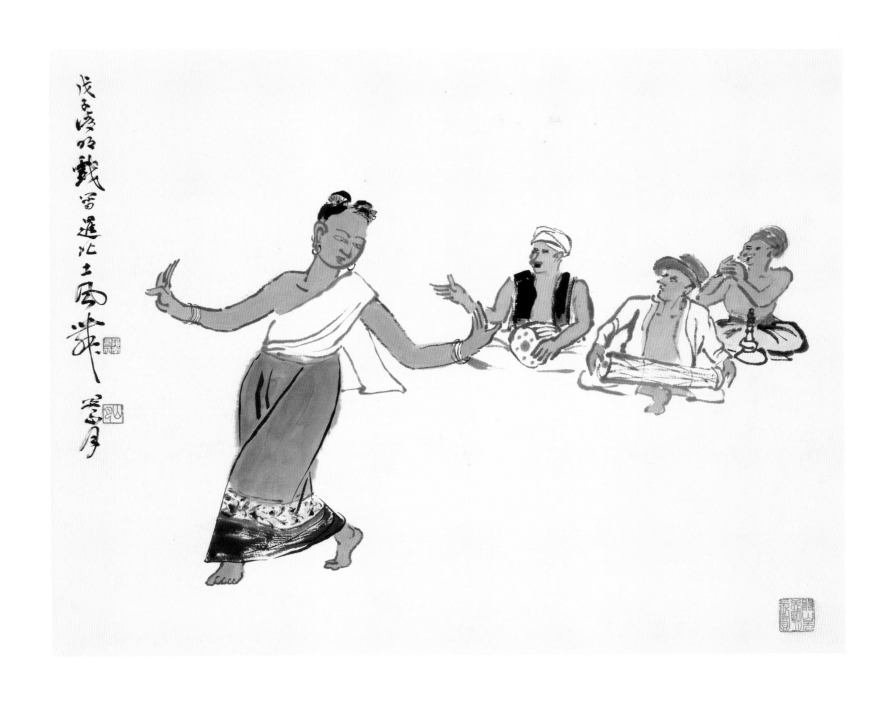

暹北土风舞

1948年
47 cm × 59 cm
纸本设色
关山月美术馆藏

款识：戊子清明戏写暹北土风舞。
印章：山月（朱文） 岭南布衣（白文）
　　　关山无恙明月长圆（朱文）

摘椰图

1948年
119 cm×47.3 cm
纸本设色
关山月美术馆藏

款识：岭南关山月。
印章：关山月（白文） 关山无恙明月长圆（朱文）

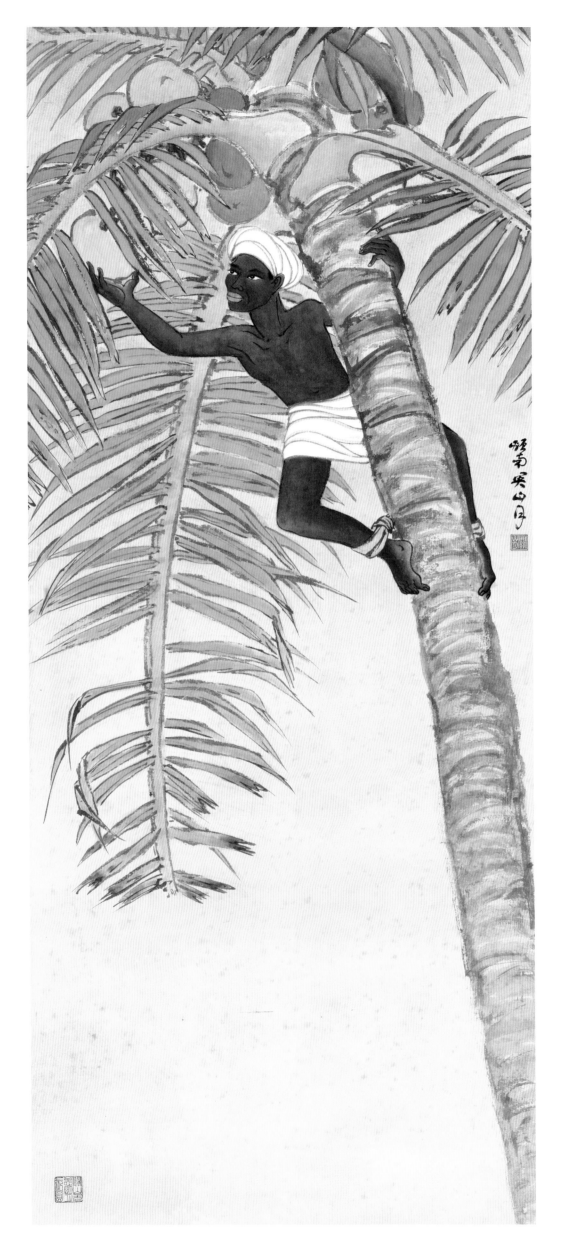

印度姑娘

1948年
144.5 cm × 82 cm
纸本设色
关山月美术馆藏

款识：岭南关山月。
印章：关山无恙（白文）

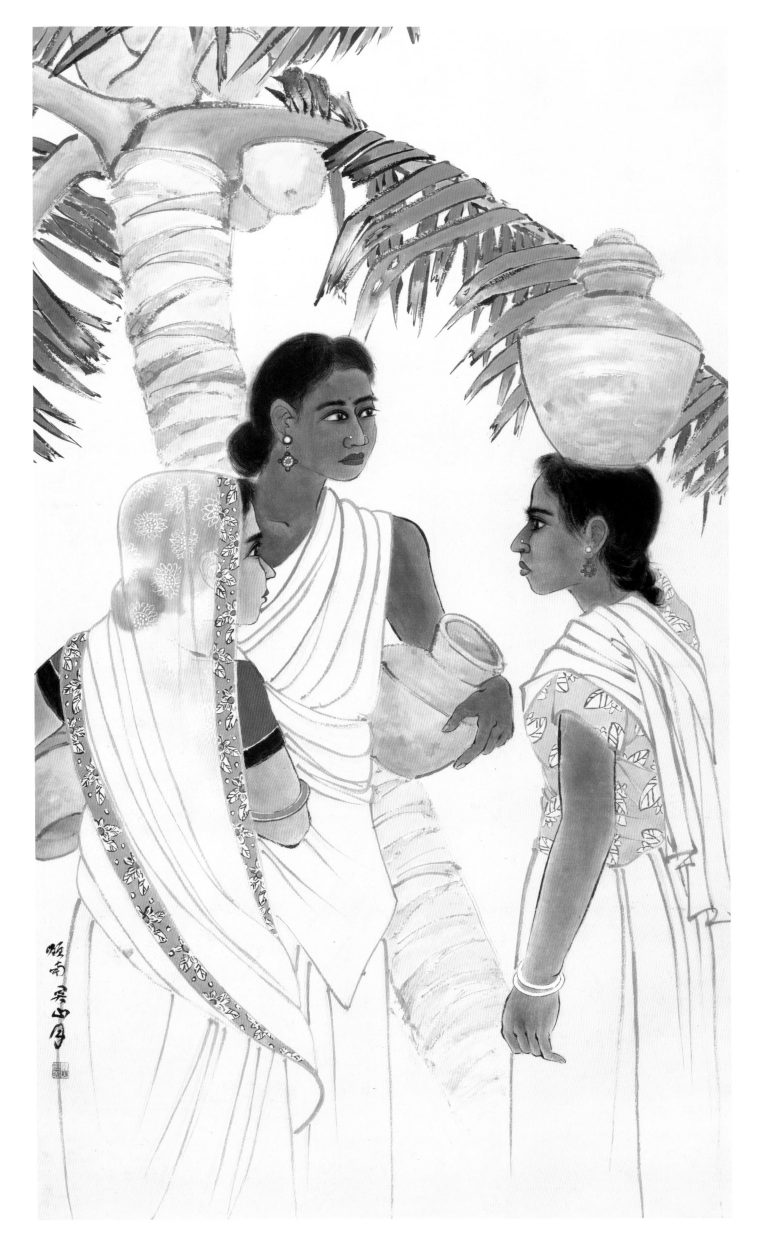

老妇缝衣

20世纪40年代
113 cm×68.7 cm
纸本设色
私人藏

款识：山月。
印章：关山月印（白文）

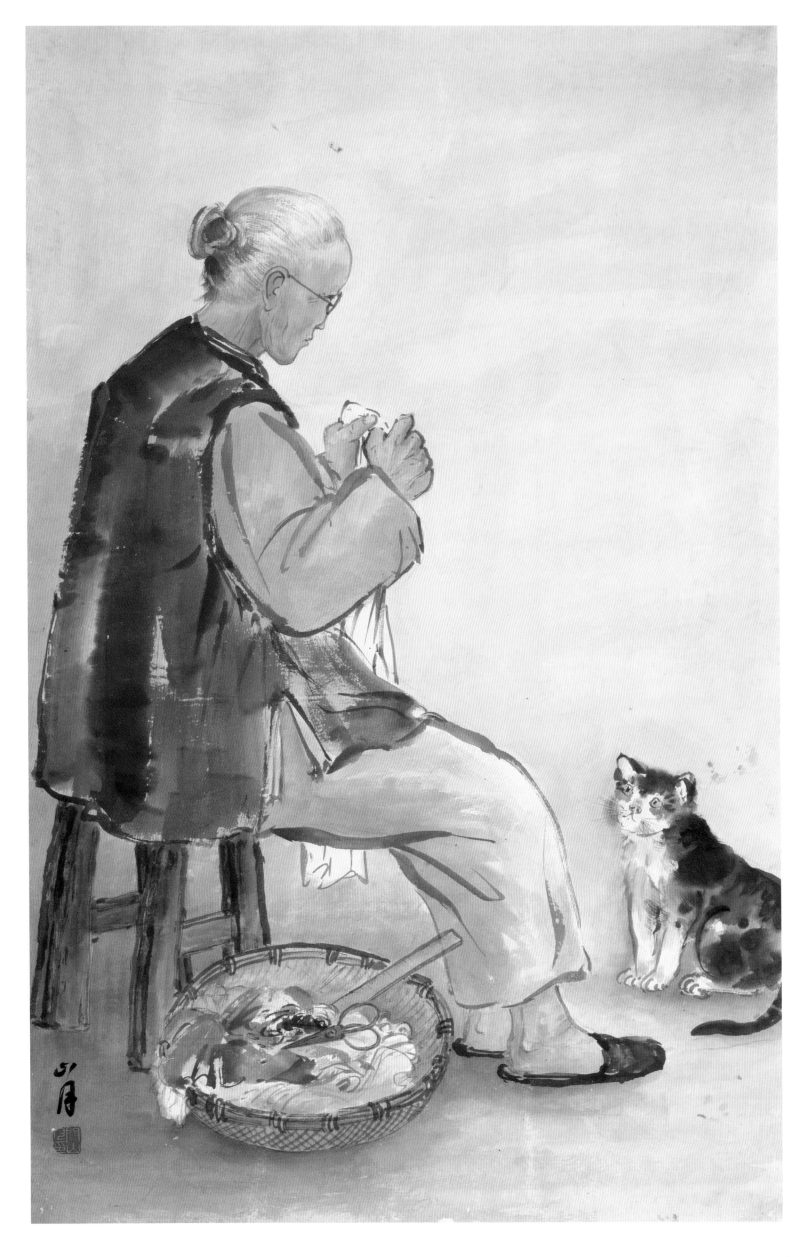

纸本水墨

关山月美术馆藏

款识：屈原既放，游于江潭，形容枯槁、颜色憔悴。渔父见而问
之曰：子非三闾大夫欤！何故至于斯？屈原曰：世人皆醉
我独醒，世人皆浊我独清，是以见放。戊子关山月笔。

印章：关山月印（白文）　岭南人（白文）　岭南布衣（白文）
关山无恙（白文）

屈原

1948年

159.5 cm×46.8 cm

纸本水墨

关山月美术馆藏

款识：屈原既放，游于江潭，形容枯槁、颜色憔悴。渔父见而问
之曰：子非三闾大夫欤！何故至于斯？屈原曰：世人皆醉
我独醒，世人皆浊我独清，是以见放。戊子关山月笔。

印章：关山月印（白文）　岭南人（白文）　岭南布衣（白文）
关山无恙（白文）

屈原既放遊於江潭
形容枯槁顏色
顦顇漁父見而
問之曰子非三閭
大夫歟何故
至斯屈原曰舉世
皆醉我獨醒世人皆

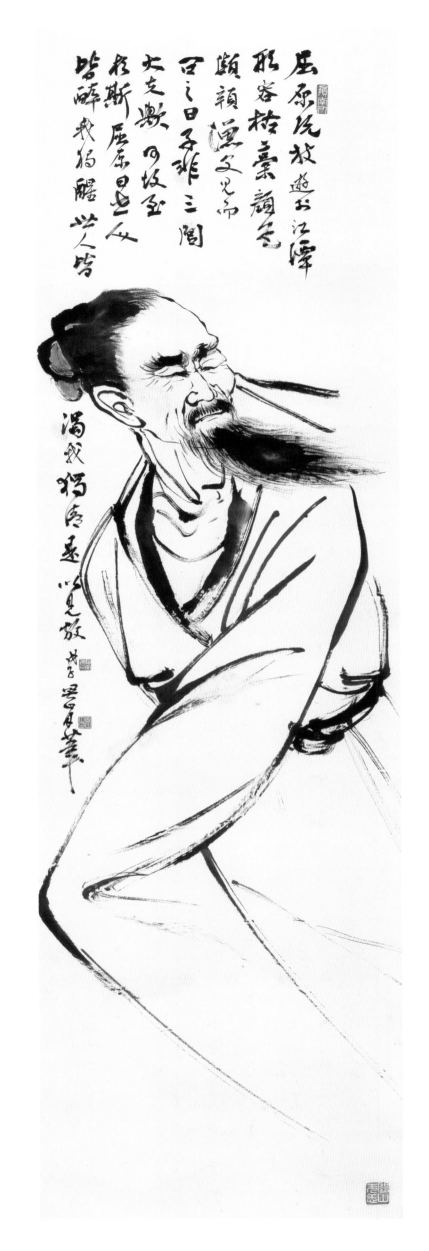

濁我獨清眾人皆醉以見放
戊午 吳月蓂

待哺（被压榨的饥民）

1948年
74 cm×44.8 cm
纸本水墨
关山月美术馆藏

款识：被压榨下的饥民。平价膳堂前拾稿，关山月笔。
　　　一九四八年冬月于广州。

印章：山月（朱文）

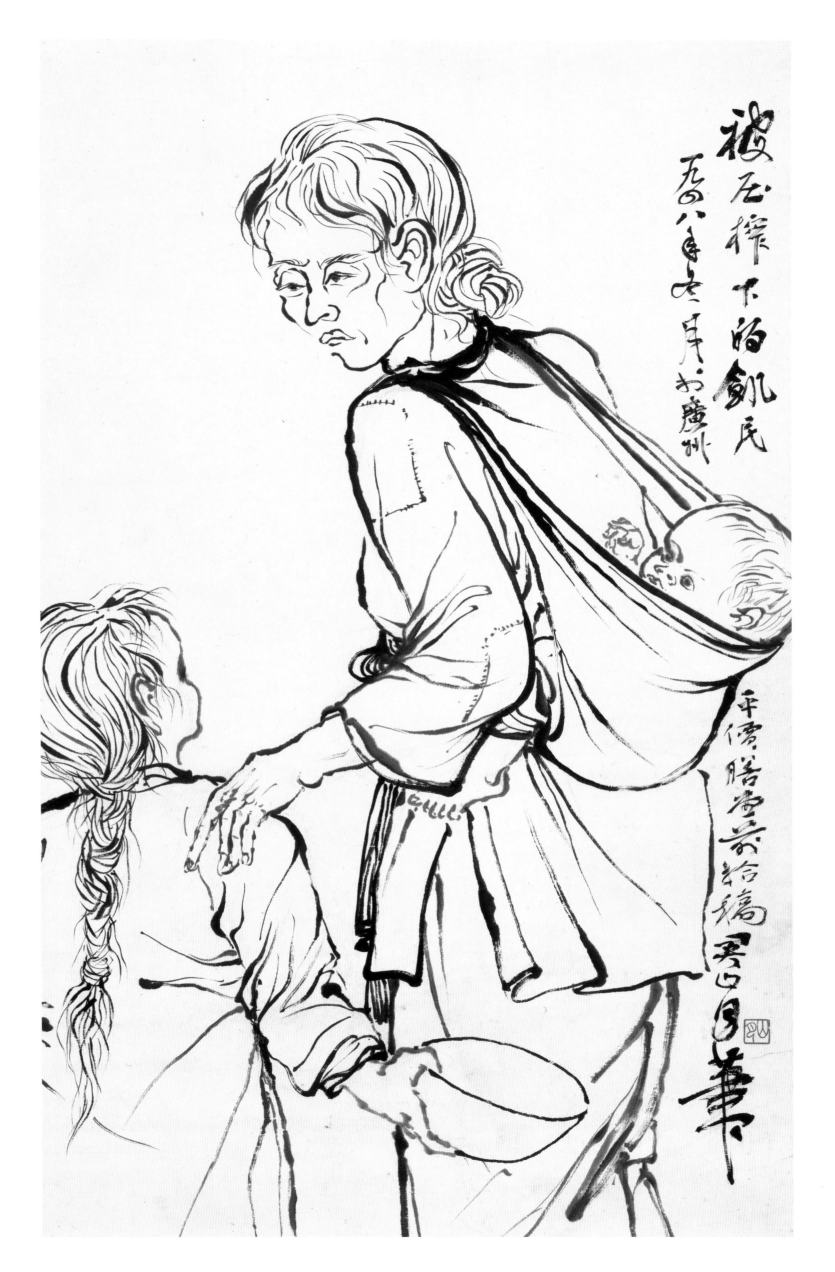

被压榨下的饥民
五○八年七月於广州

平价赈灾画稿 关山月画

款识：此图系写解放前夕广州水上人家。"文革"期间，藏者
因怕受累而除掉题款。今物归原主，即补记之于珠江
南岸隔山书舍。漠阳关山月。

印章：关山月印（白文） 漠阳（朱文）

水上人家

1948年
68 cm×89.3 cm
纸本设色
广州艺术博物院藏

款识：此图系写解放前夕广州水上人家。"文革"期间，藏者
因怕受累而除掉题款。今物归原主，即补记之于珠江
南岸隔山书舍。漠阳关山月。

印章：关山月印（白文） 漠阳（朱文）

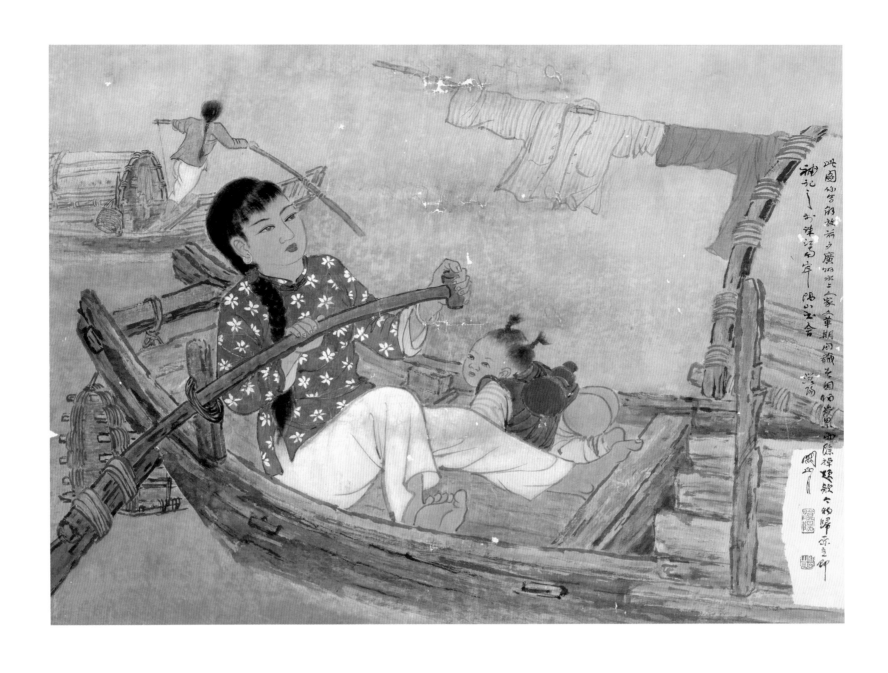

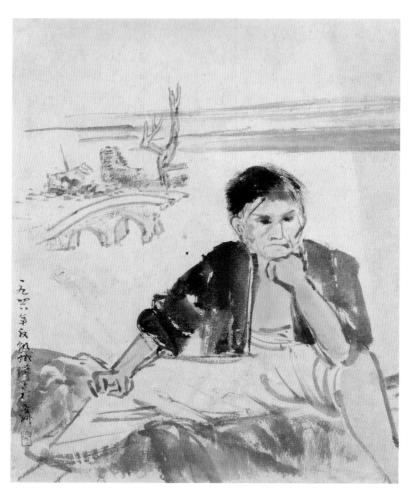

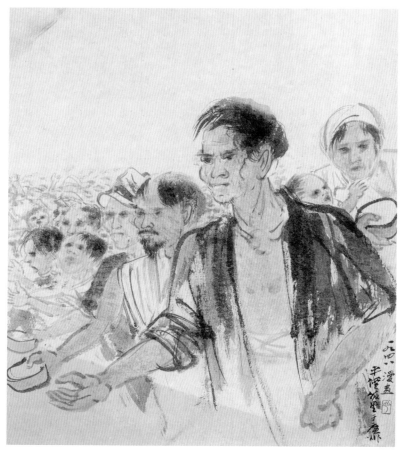

四八年写生之一

1948年
33 cm×28 cm
纸本设色
私人藏

款识：一九四八年反饥饿漫写于广州。
印章：山月（朱文）

四八年写生之二

1948年
33 cm×28 cm
纸本设色
私人藏

款识：一九四八漫画平价饭店于广州。
印章：山月（朱文）

四八年写生之三

1948年
28 cm×33 cm
纸本设色
私人藏

印章：山月（朱文）

四八年写生之四

1948年
28 cm×33 cm
纸本设色
私人藏

印章：山月（朱文）

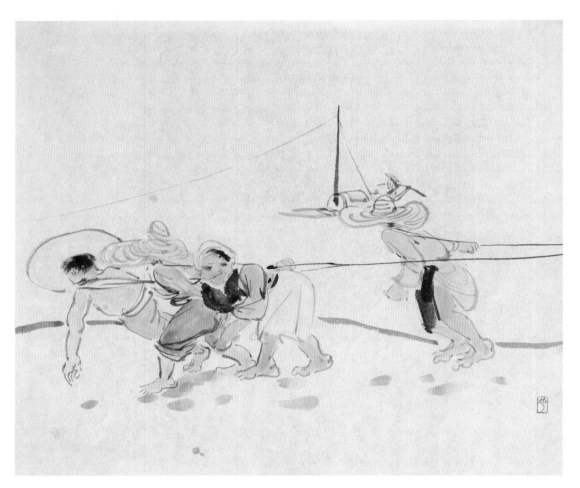

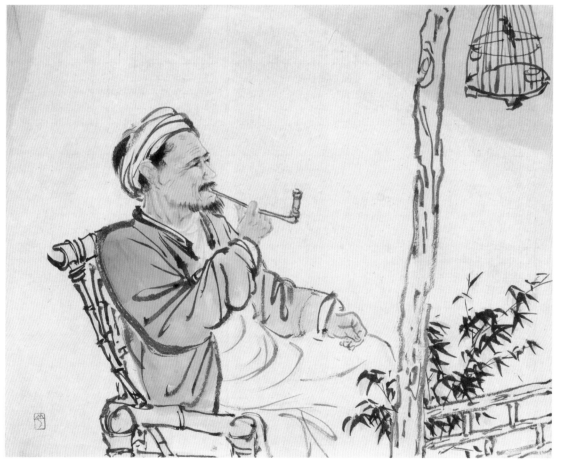

四八年写生之五

1948年
28 cm × 33 cm
纸本设色
私人藏

印章：山月（朱文）

四八年写生之六

1948年
28 cm × 33 cm
纸本设色
私人藏

印章：山月（朱文）

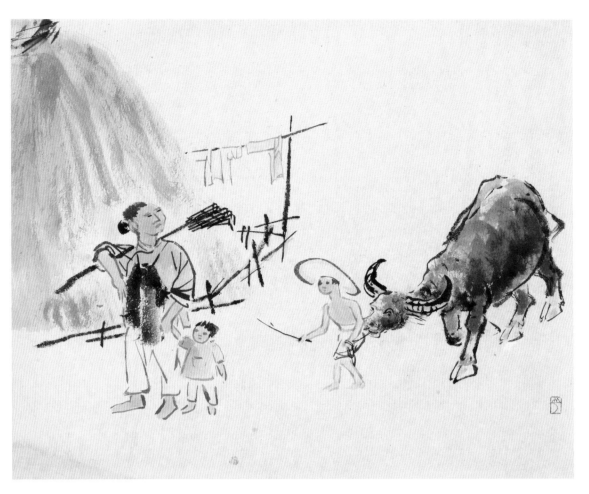

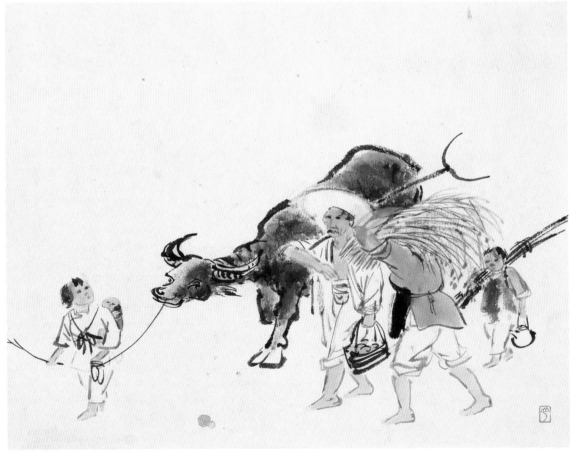

四八年写生之七

1948年
28 cm×33 cm
纸本设色
私人藏

印章：山月（朱文）

四八年写生之八

1948年
28 cm×33 cm
纸本设色
私人藏

印章：山月（朱文）

石巩惠藏禅师

1949年
尺寸不详
纸本水墨
澳门普济禅院藏

款识：石巩惠藏禅师。慧恩大法师供养。卅八年榴月关山月
　　　重游古澳。

印章：肖形印（朱文）

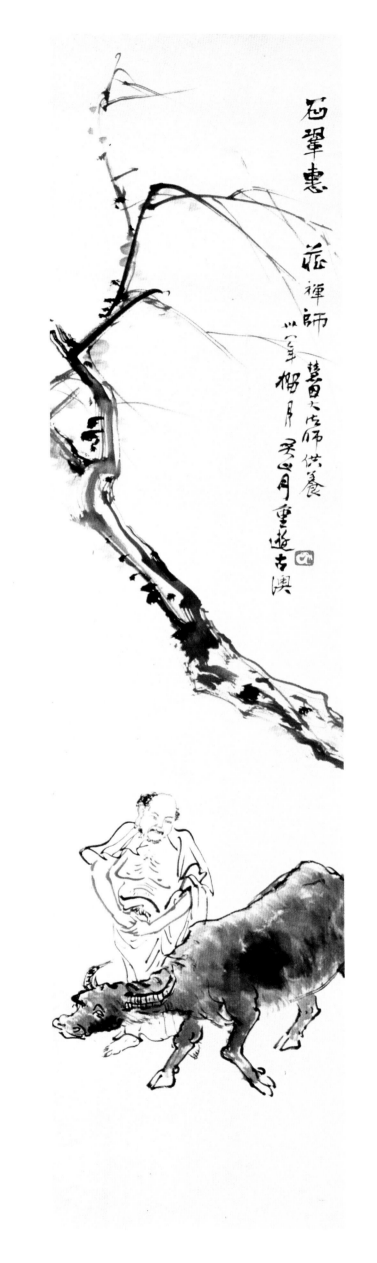

只履西归

1949年
尺寸不详
纸本水墨
澳门普济禅院藏

款识：只履西归。
印章：阳江关山（朱文）

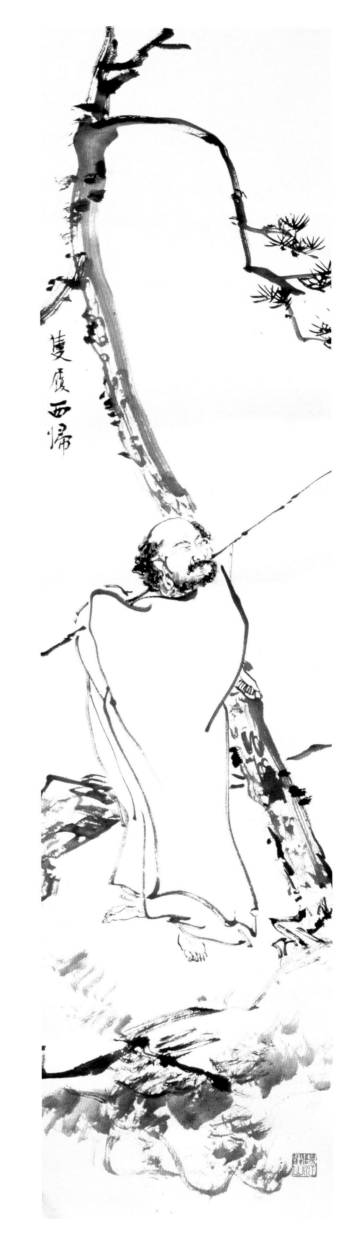

隻履西歸

鸠摩罗多尊者像

1949年
尺寸不详
纸本水墨
澳门普济禅院藏

款识：□八年□月重□濠江，关山月笔。

题跋：鸠摩罗多尊者。慧因主持和尚供养。

印章：阳江关山（朱文） 肖形印（朱文）

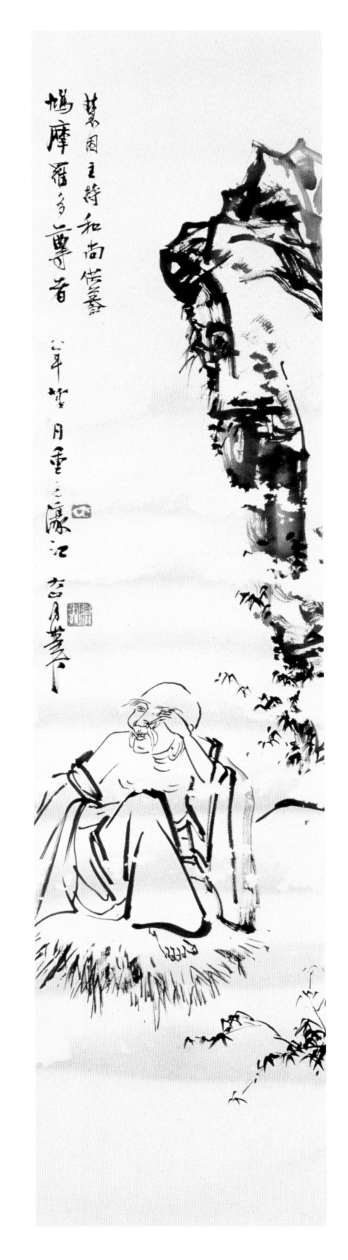

茫茫因主持和尚倡募
鳩摩羅多尊者

辛年賀月重之濂江
古月蕪

古灵神赞禅师像

1949年
尺寸不详
纸本水墨
澳门普济禅院藏

款识：古灵神赞禅师。

印章：阳江关山（朱文）

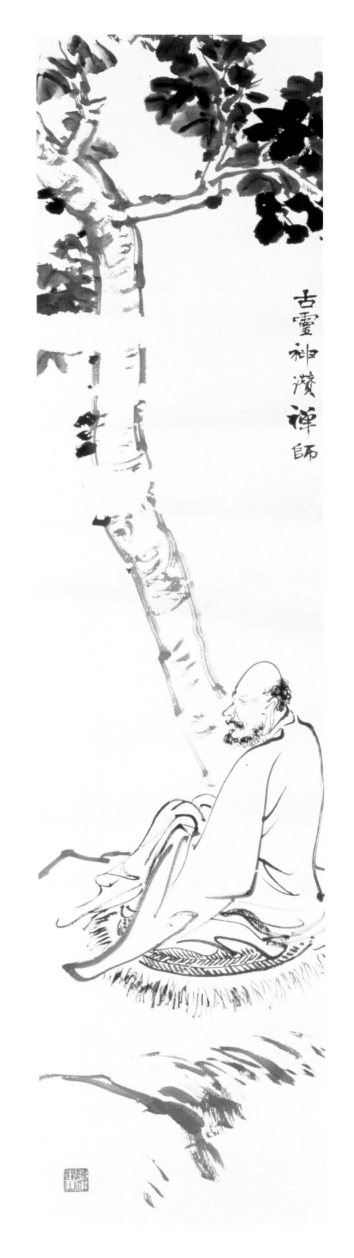

古靈神讚禪師

香港写生之九

1949年
28.5cm×33.2cm
纸本水墨
私人藏

印章：山月（朱文）

香港写生之十

1949年
28.5cm×33.2cm
纸本水墨
私人藏

印章：关山月（朱文）

香港写生——渔村速写

1949年
28 cm×32.8 cm
纸本水墨
关山月美术馆藏

款识：1949.9.25于香港。
印章：山月（朱文）

香港写生——修帆之二

1949年
28 cm×32.8 cm
纸本水墨
关山月美术馆藏

印章：关山月（朱文）

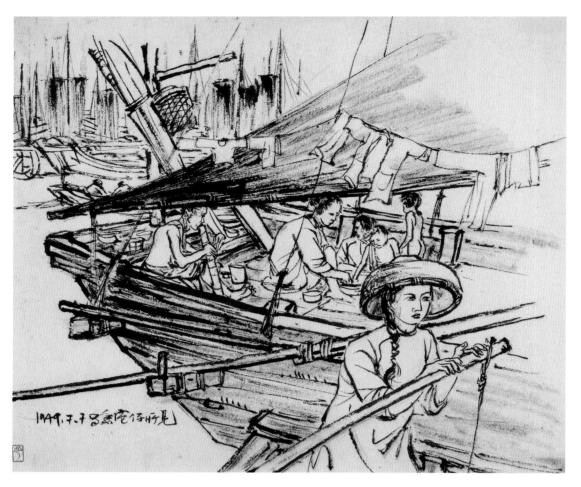

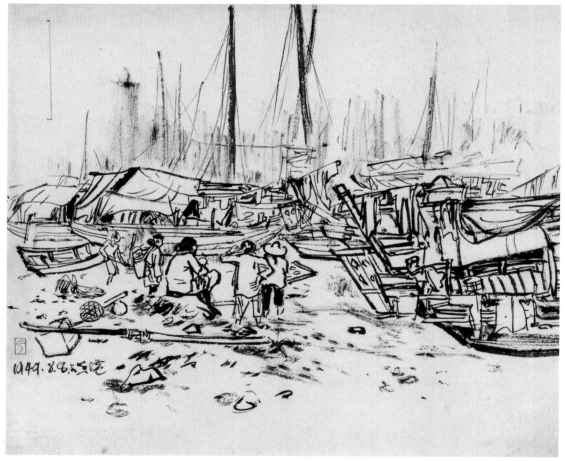

香港写生——香港仔所见

1949年
47.4 cm×71.4 cm
纸本水墨
关山月美术馆藏

款识：1949.7.7写香港仔所见。
印章：山月（朱文）

香港写生——筲箕湾写生之二

1949年
27.6 cm×32.4 cm
纸本水墨
关山月美术馆藏

款识：1949.8.8于香港。
印章：山月（朱文）

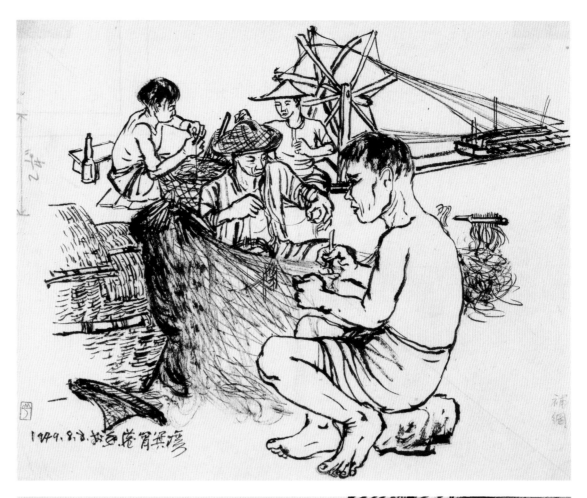

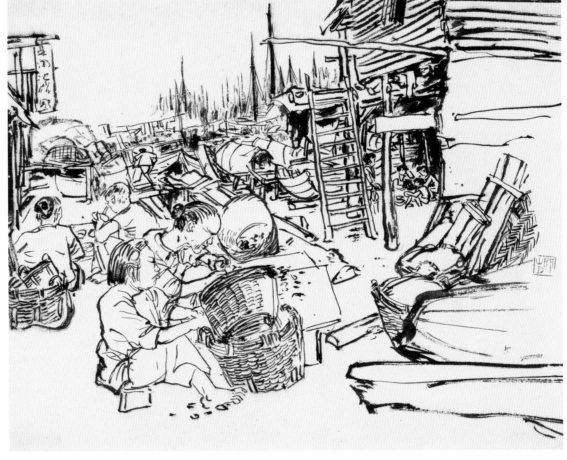

香港写生——补网

1949年
28 cm×32 cm
纸本水墨
关山月美术馆藏

款识：1949.8.8于香港筲箕湾。
印章：山月（朱文）

香港写生——编箩筐

1949年
28 cm×32.7 cm
纸本水墨
关山月美术馆藏

印章：关山月（朱文）

香港写生——缝衣

1949年
32.7 cm × 22.8 cm
纸本水墨
关山月美术馆藏

款识：1949.8.4于香港。
印章：山月（朱文）

香港写生——挑担

1949年
28.3 cm × 23.6 cm
纸本水墨
关山月美术馆藏

款识：1949.7.6于香港速写。
印章：山月之玺（朱文）

香港写生——锯木

1949年
47.5 cm×71.4 cm
纸本水墨
关山月美术馆藏

款识：1949.8.2于香港。
印章：山月（朱文）

香港写生

年代不详
尺寸不详
纸本水墨
私人藏

款识：爱，关山月白描。
印章：山月（朱文）

进攻海南岛

1950年
133 cm × 96 cm
纸本设色
关山月美术馆藏

款识：一九五〇年七月。关山月笔。
印章：关山月印（白文）

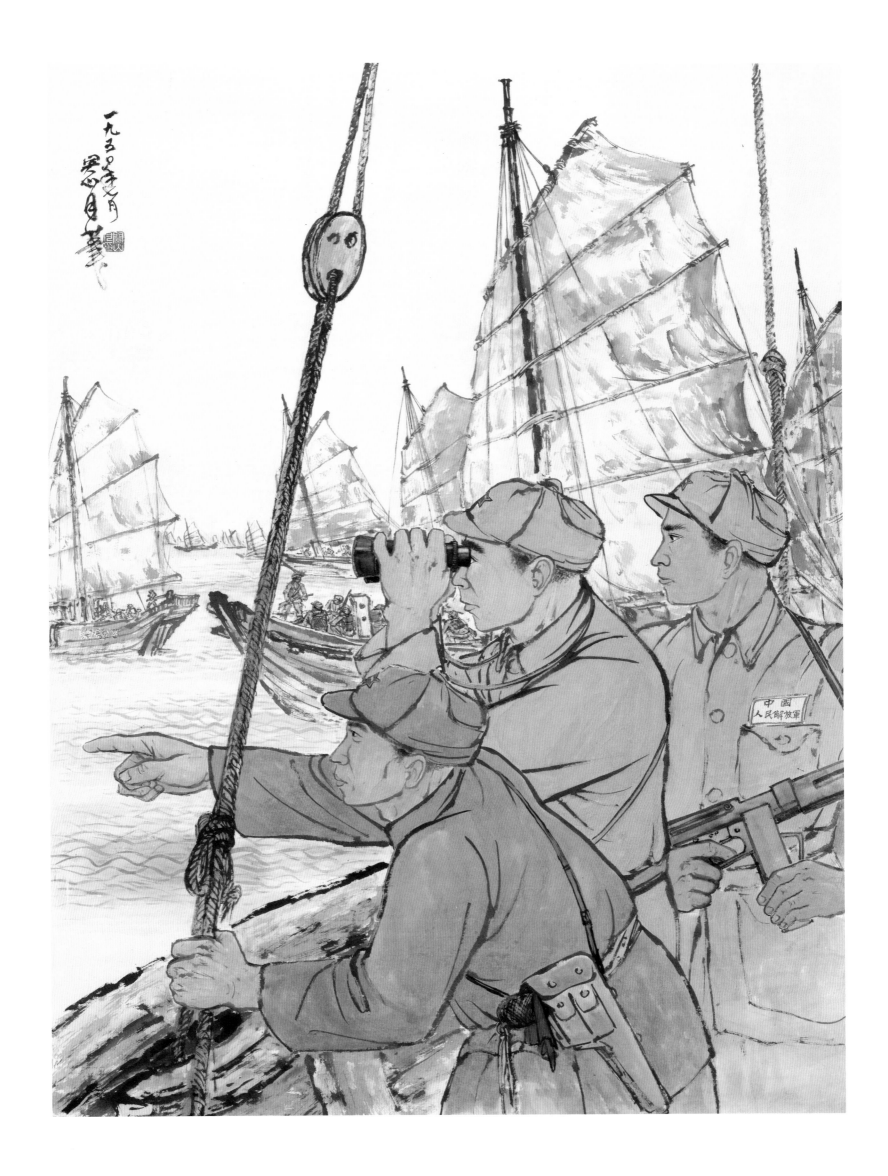

大军登陆海南岛

1950年
80.5 cm×95.5 cm
纸本设色
关山月美术馆藏

款识：一九五零年七月。关山月笔。
印章：关山月（朱文）漠江（白文）

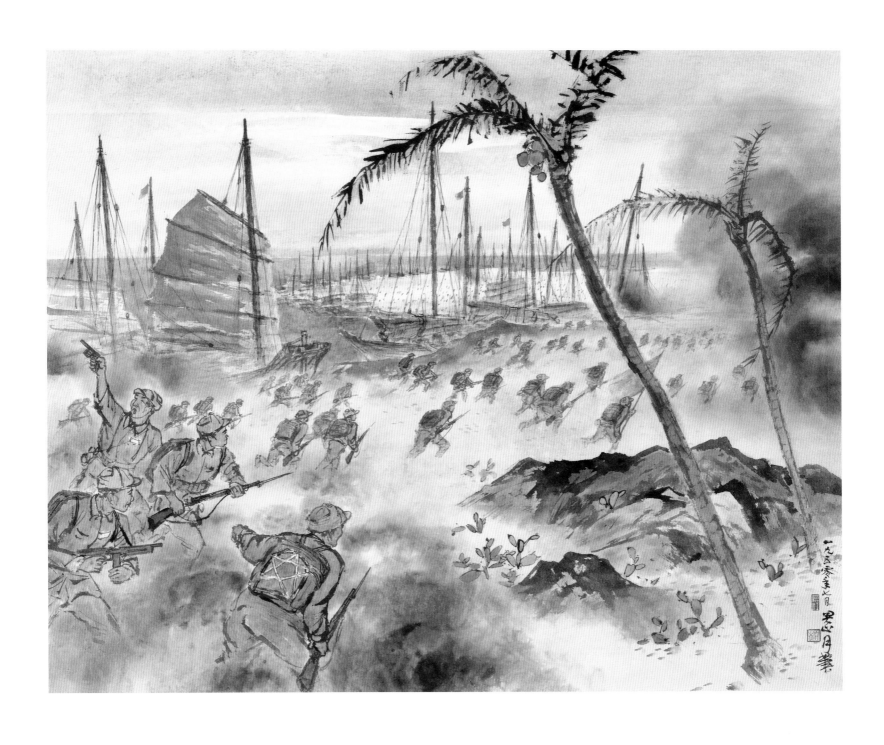

一封家书

1953年
95 cm × 57 cm
纸本设色
岭南画派纪念馆藏

款识：一九五三年。关山月笔。
印章：关山月（朱文）

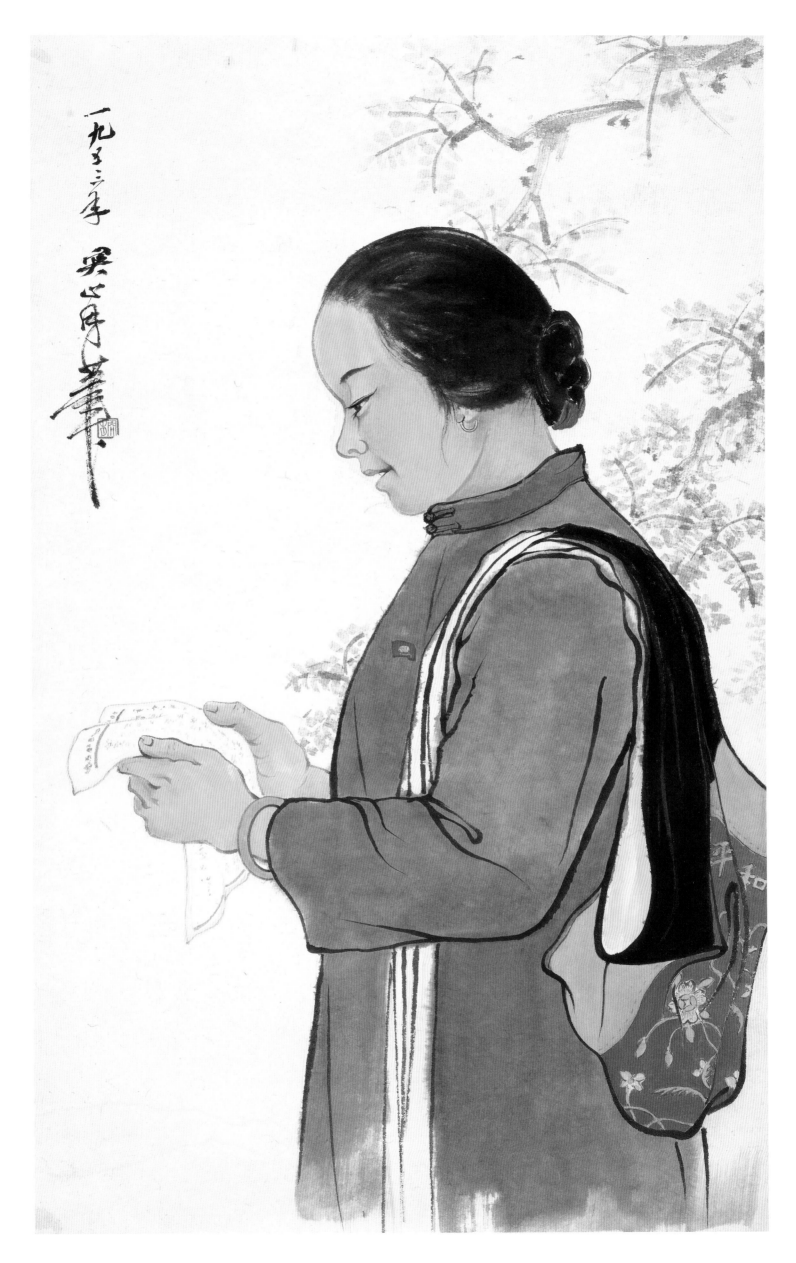

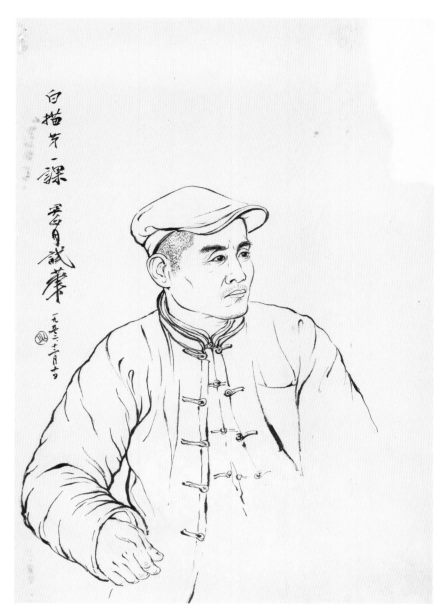

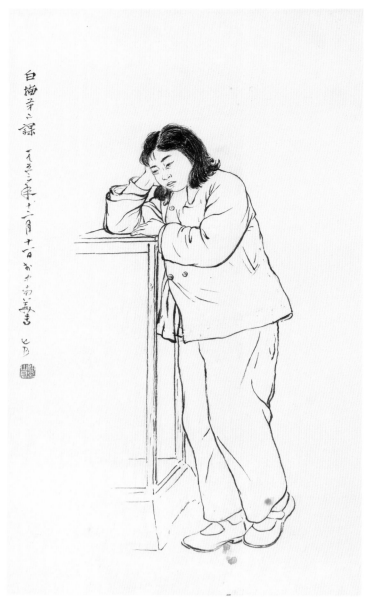

白描第一课

1953年
63 cm×43 cm
纸本水墨
岭南画派纪念馆藏

款识：白描第一课。关山月试笔，一九五三．十二月十日。
印章：山月（朱文）

白描第二课

1953年
66 cm×39 cm
纸本水墨
岭南画派纪念馆藏

款识：白描第二课。一九五三年十二月十一日于中南美专。
　　　山月。
印章：关山月印（白文）

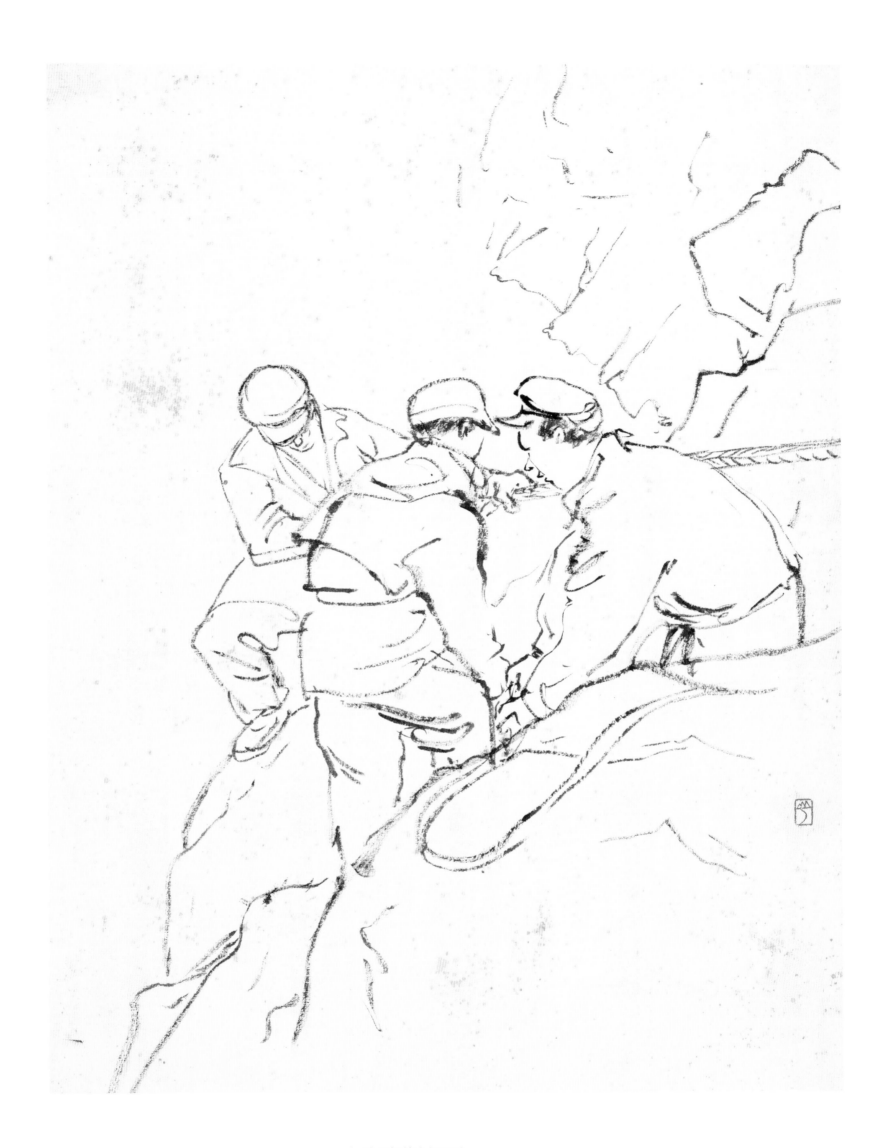

武汉解放大桥工地

1954年
40 cm × 29.5 cm
纸本水墨
关山月美术馆藏

印章：山月（朱文）

缝包

1954年

43.2 cm×32.5 cm

纸本设色

关山月美术馆藏

款识：缝包。五四年于闸坡速写。

印章：关山月（朱文）

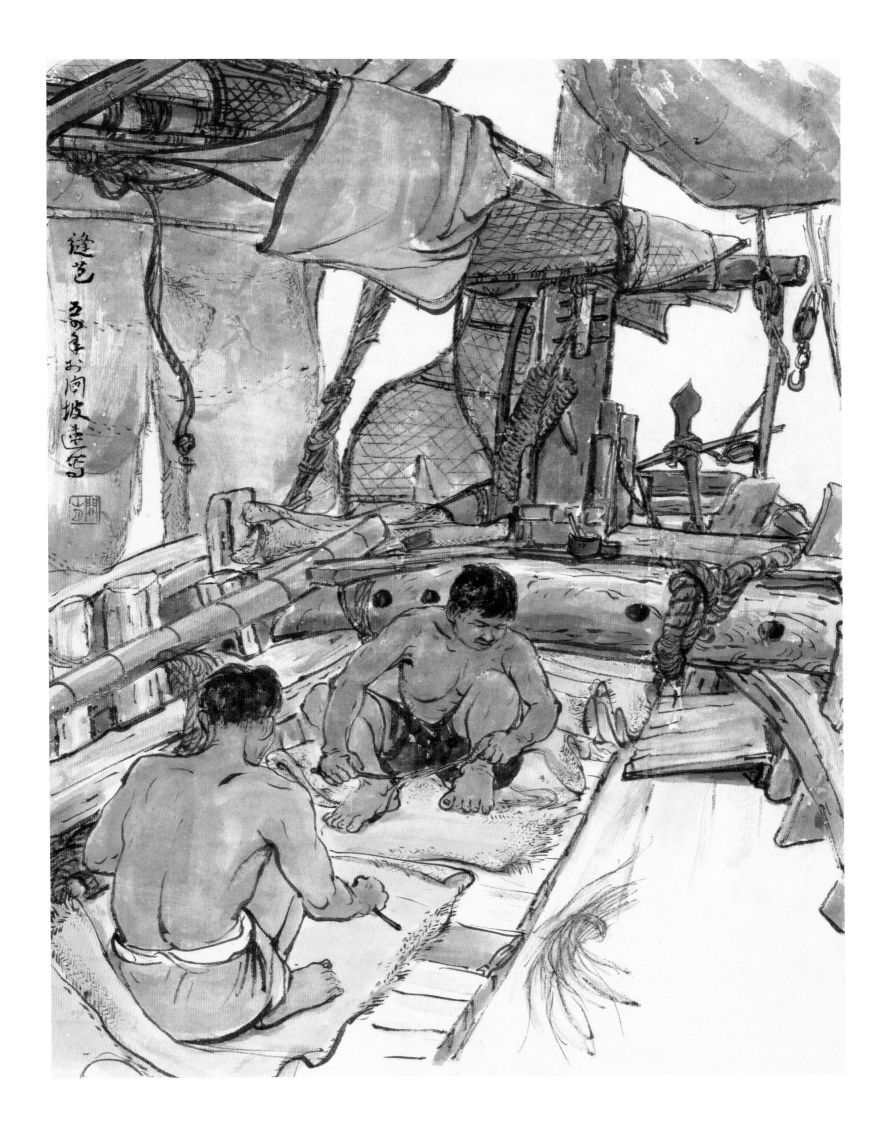

145

水产公司供销站

1954年

32.5 cm × 43.4 cm

纸本设色

关山月美术馆藏

款识：水产公司供销站。五四年七月五日于阐坡渔港速写。

水产公司供销站

1954年
32.5 cm×43.4 cm
纸本设色
关山月美术馆藏

款识：水产公司供销站。五四年七月五日于阐坡渔港速写。

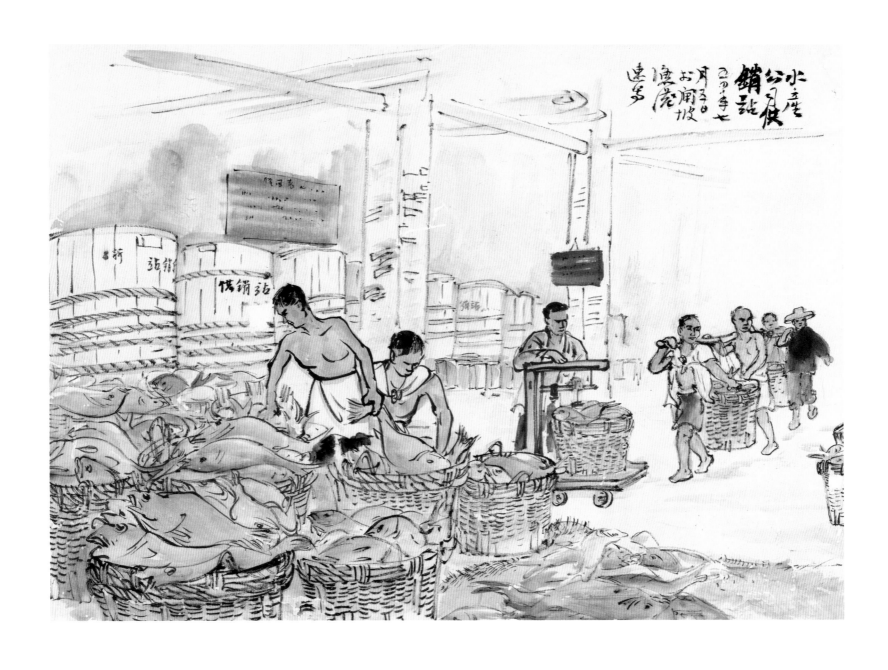

水
産
公
司
夜
銷
站
二〇〇七年七
月三日
於開坡
魚港
速写

147

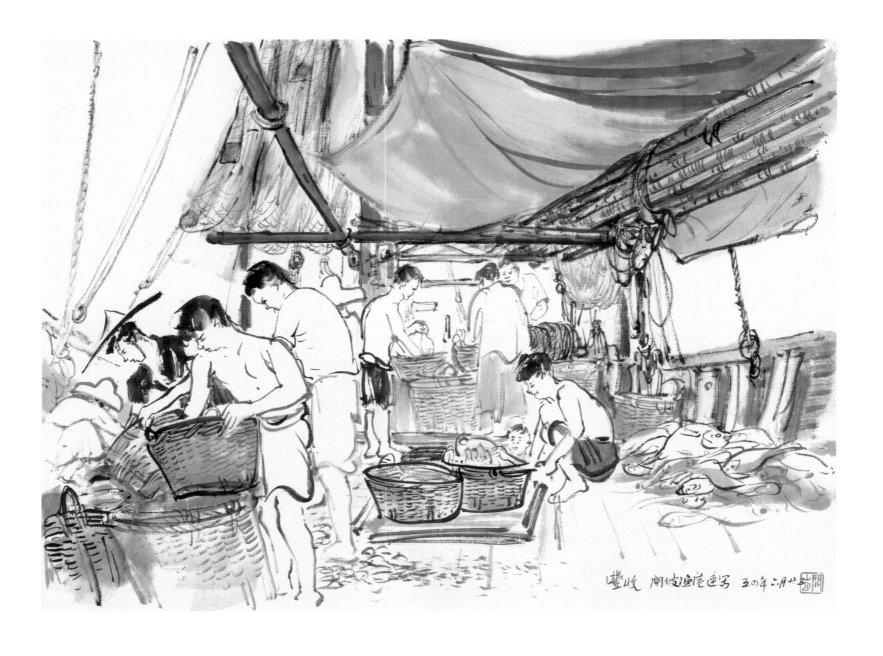

丰收

1954年

32.6 cm×43.4 cm

纸本水墨

关山月美术馆藏

款识：丰收。闸坡渔港速写，五四年六月廿五。

印章：关山月（朱文）

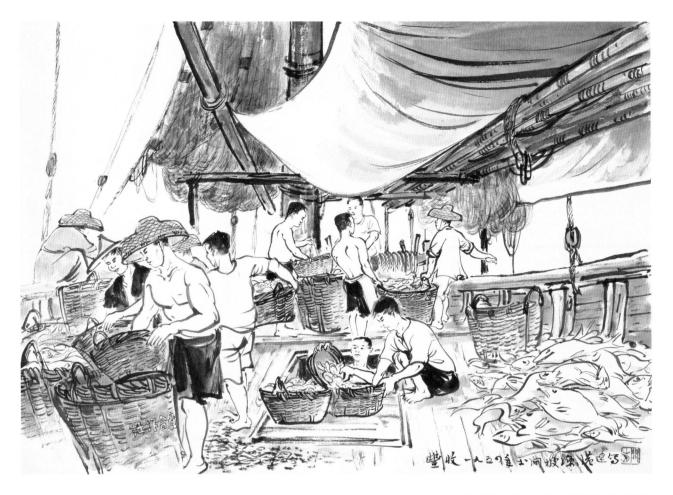

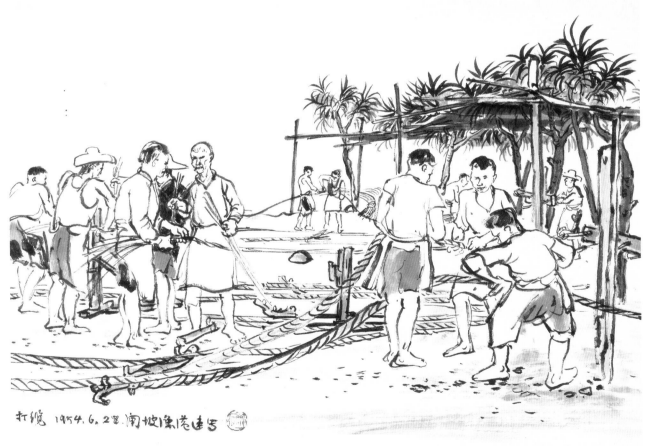

丰收

1954年
32.2 cm × 43 cm
纸本水墨
广州艺术博物院藏

款识：丰收。一九五四年于闸坡渔港速写。
印章：关月山（朱文）

速写之十

1954年
32 cm × 42 cm
纸本水墨
岭南画派纪念馆藏

款识：打缆。1954.6.28 闸坡渔港速写。
印章：关山月（朱文）

纸本设色

关山月美术馆藏

款识：第二渔业生产合作社妇女委员黄淦好，一九五四年
　　　六月廿九于闸坡。

印章：关山月（朱文）

妇女委员

1954年
43.1 cm×32.5 cm
纸本设色
关山月美术馆藏

款识：第二渔业生产合作社妇女委员黄淦好，一九五四年
　　　六月廿九于闸坡。

印章：关山月（朱文）

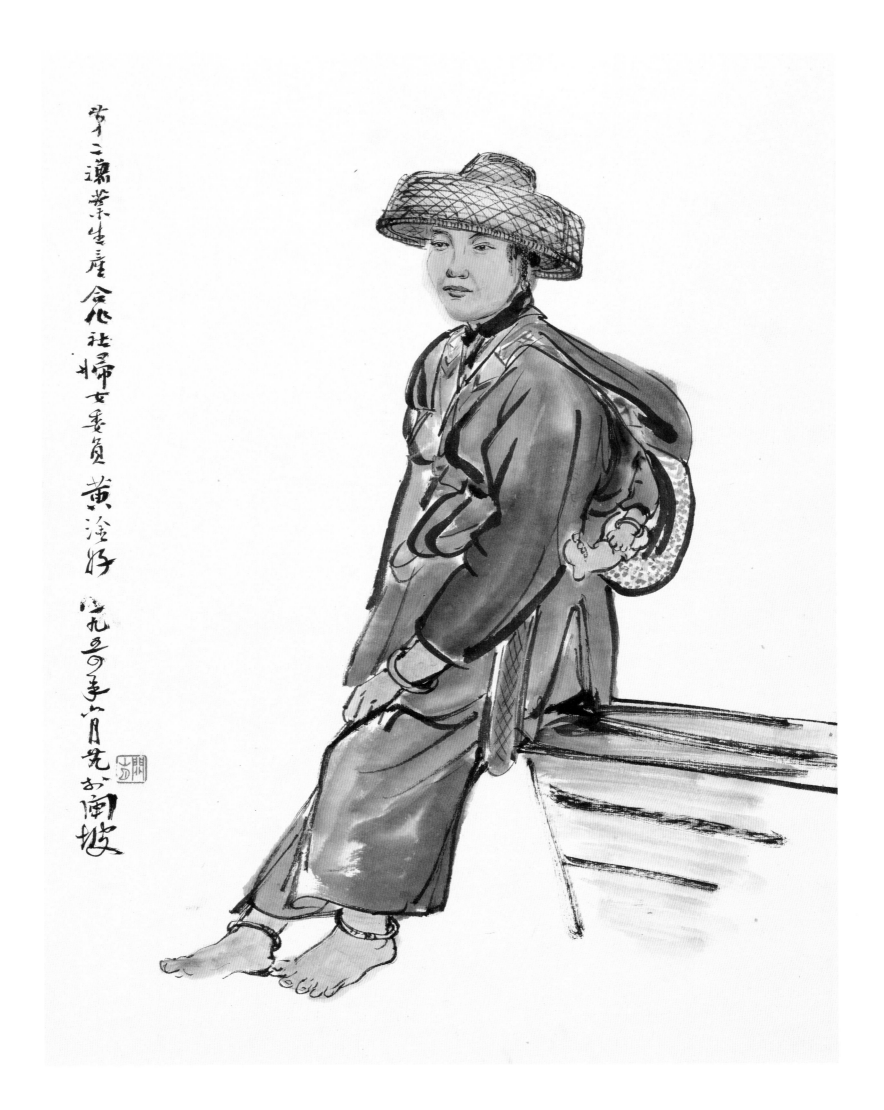

第十二课菜未生产
合作社妇女委员
黄淦好

一九五〇年六月先坤
于闸坡

海军战士

1954年
43.5cm×32.5cm
纸本设色
关山月美术馆藏

款识：一九五四年七月于海陵岛上。关山月速写。
印章：关山月章（白文）

一九五〇年七月于海陵岛上

峰月速写

153

女民兵

1954年
133 cm×63.2 cm
纸本设色
关山月美术馆藏

款识：山月画。
印章：关山月印（白文）

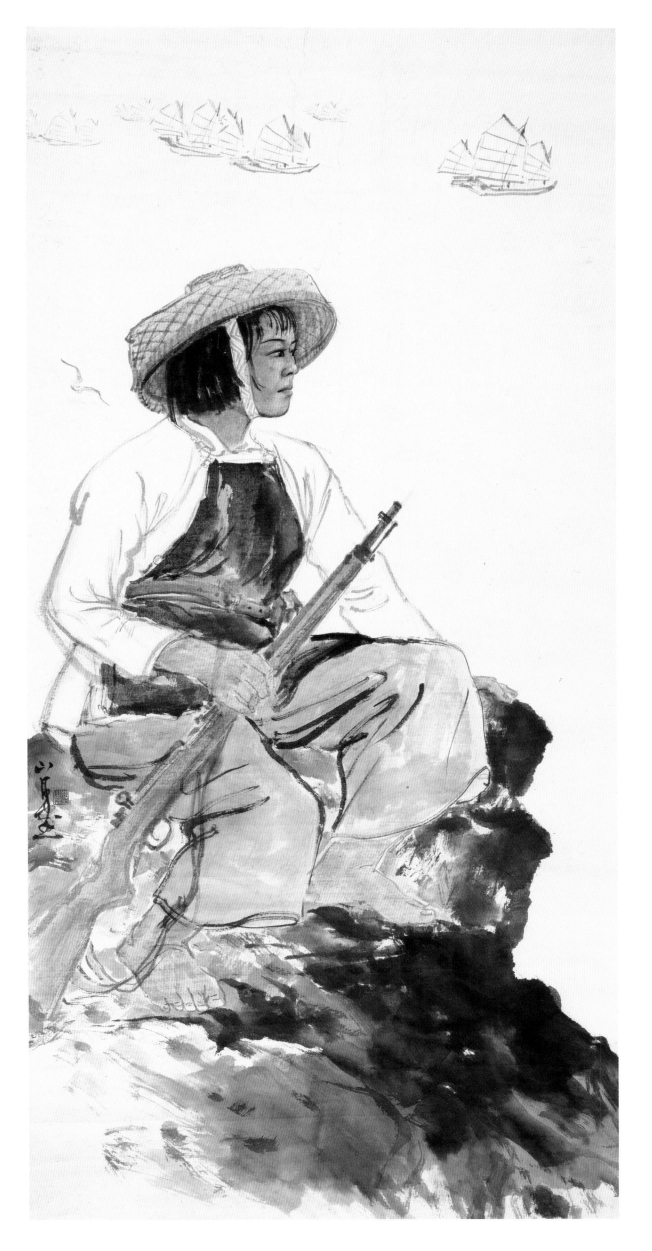

155

农村的早晨

1954年
145 cm × 82 cm
纸本设色
关山月美术馆藏

款识：关山月笔。
印章：关山月（朱文）

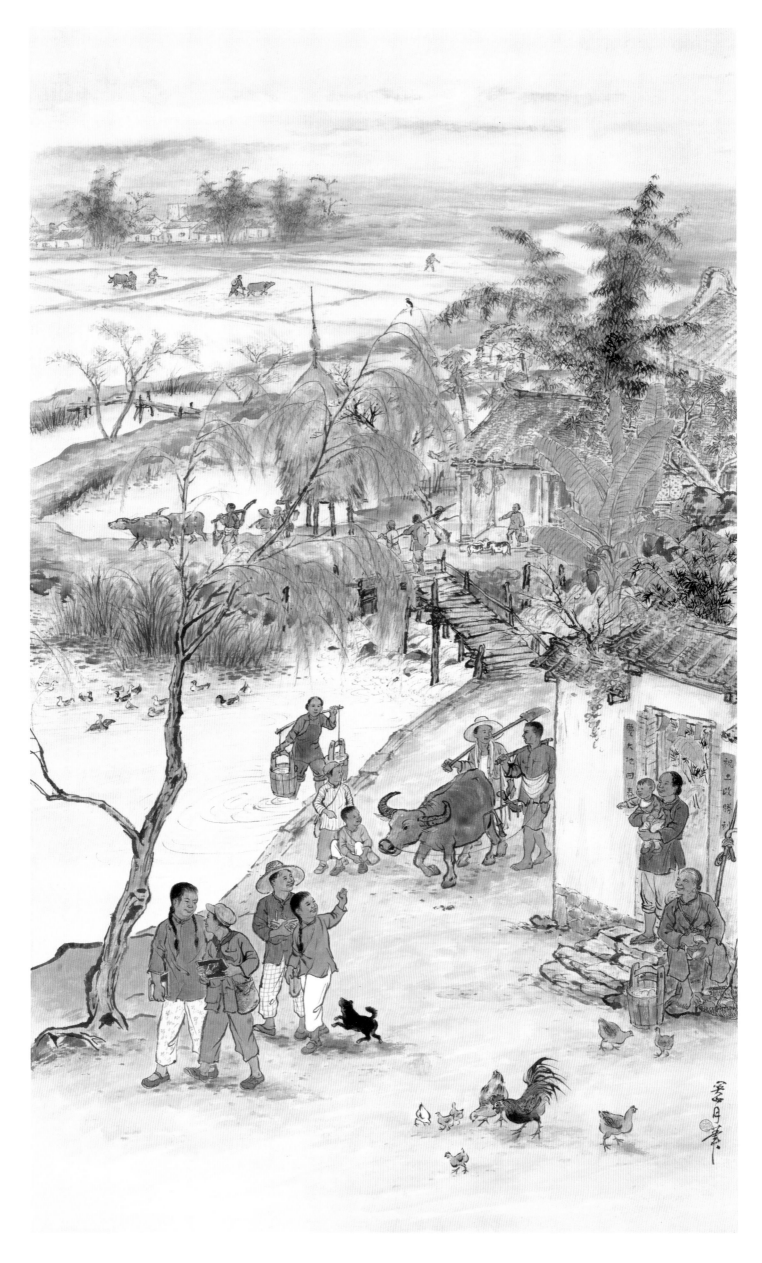

海防前线

1954年
163 cm×75.4 cm
纸本设色
关山月美术馆藏

款识：一九五四年，关山月笔。
印章：关山月（朱文）

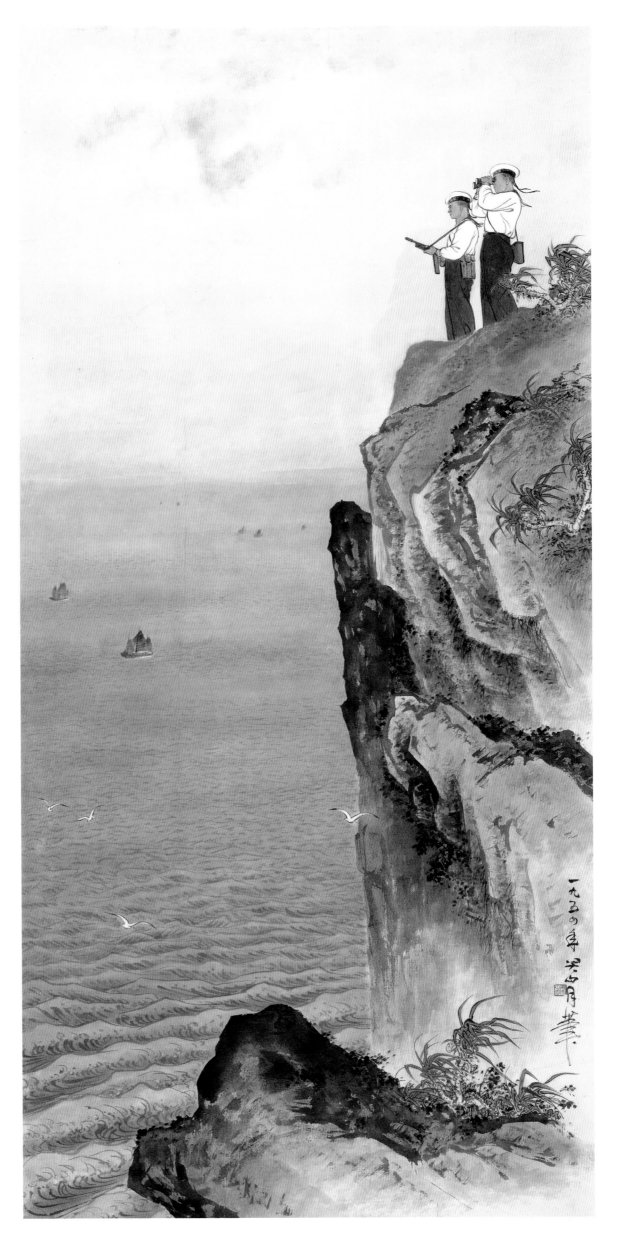

159

在祖国的海岸线上

1954年
171.5 cm × 87.4 cm
纸本设色
关山月美术馆藏

款识：关山月。
印章：关山月（朱文）

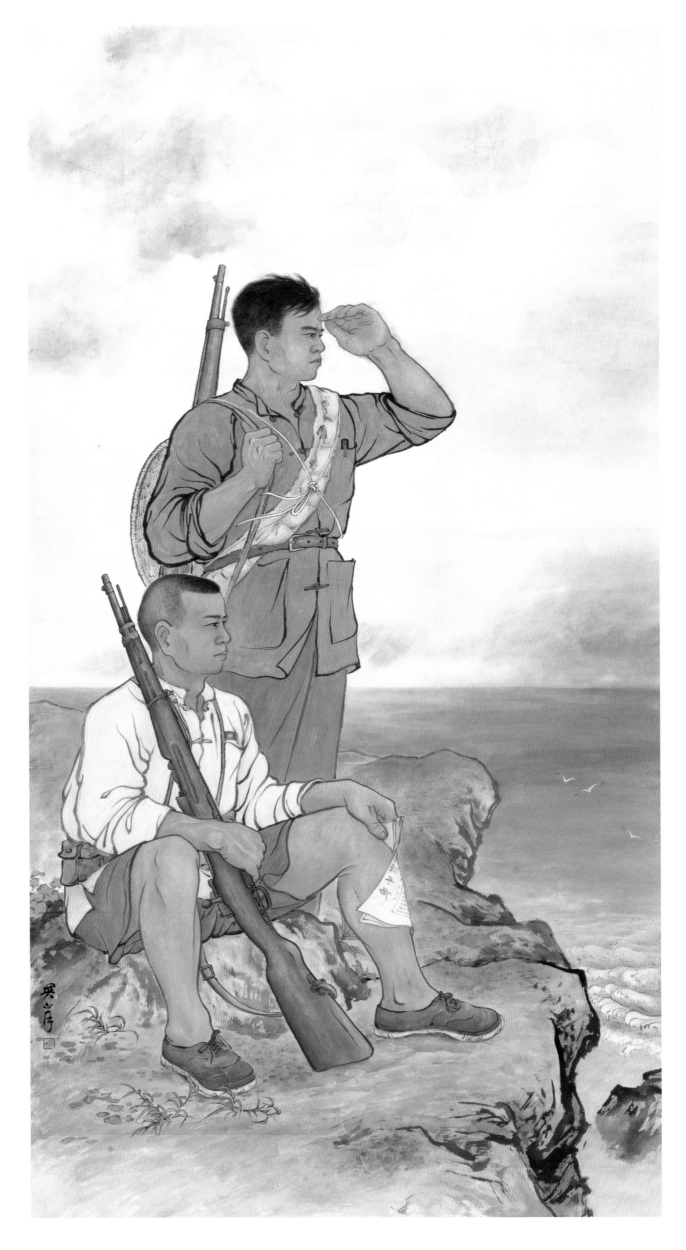

假日

1954年
115 cm×67.5 cm
纸本设色
关山月美术馆藏

款识：关山月笔。
印章：关山月（朱文）

款识：关山月笔。
印章：关山月（朱文）

假日

1954年
115 cm×67.5 cm
纸本设色
关山月美术馆藏

款识：关山月笔。
印章：关山月（朱文）

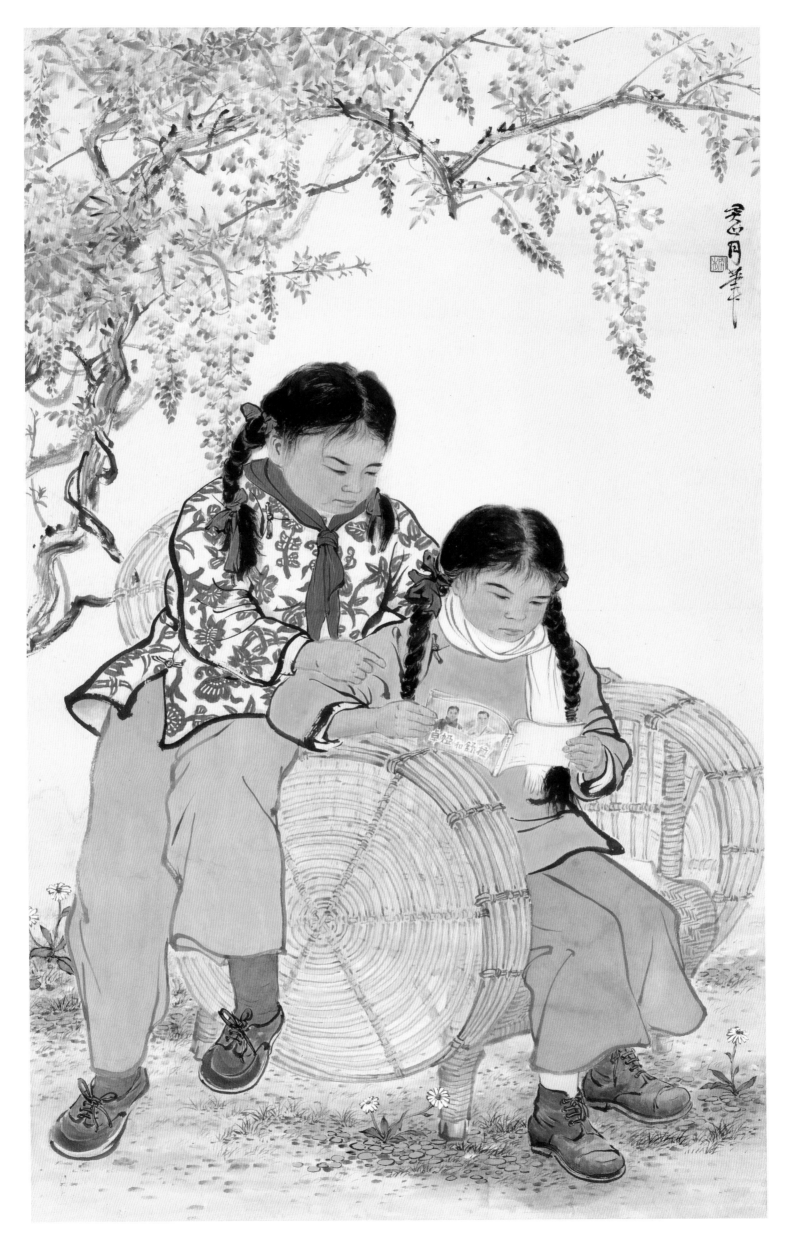

苏联展览馆速写

1954年

纸本水墨

关山月美术馆藏

款识：一九五四年十二月苏联展览馆速写。

印章：山月（白文）

苏联展览馆速写

1954年
32.5 cm × 43 cm
纸本水墨
关山月美术馆藏

款识：一九五四年十二月苏联展览馆速写。
印章：山月（白文）

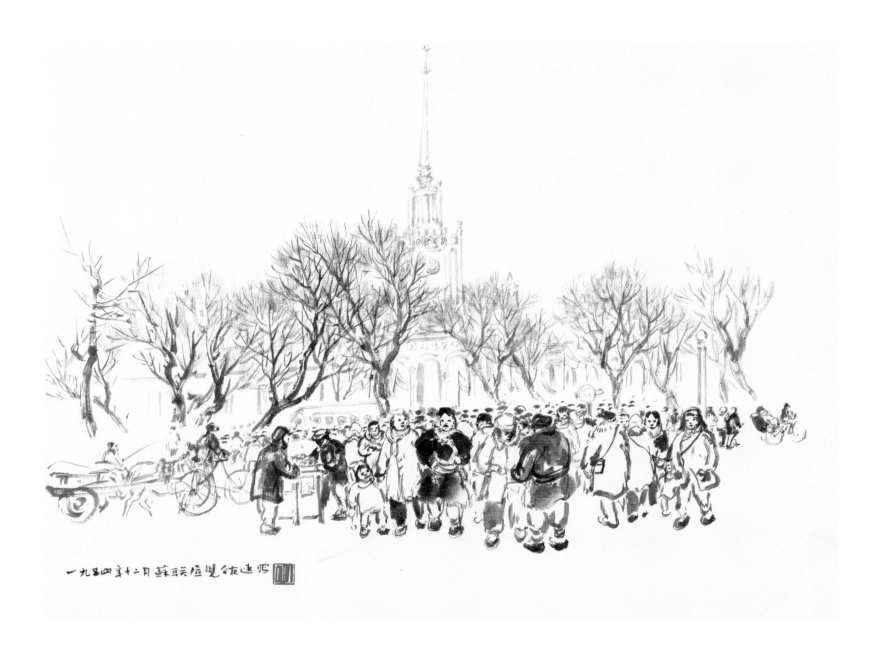

一九五四年十二月蘇聯展覽館速寫

穿针

1954年
39 cm×31.8 cm
纸本设色
关山月美术馆藏

款识：一九五四年春为阿怡画象［像］。关山月笔。
印章：关山月（朱文）

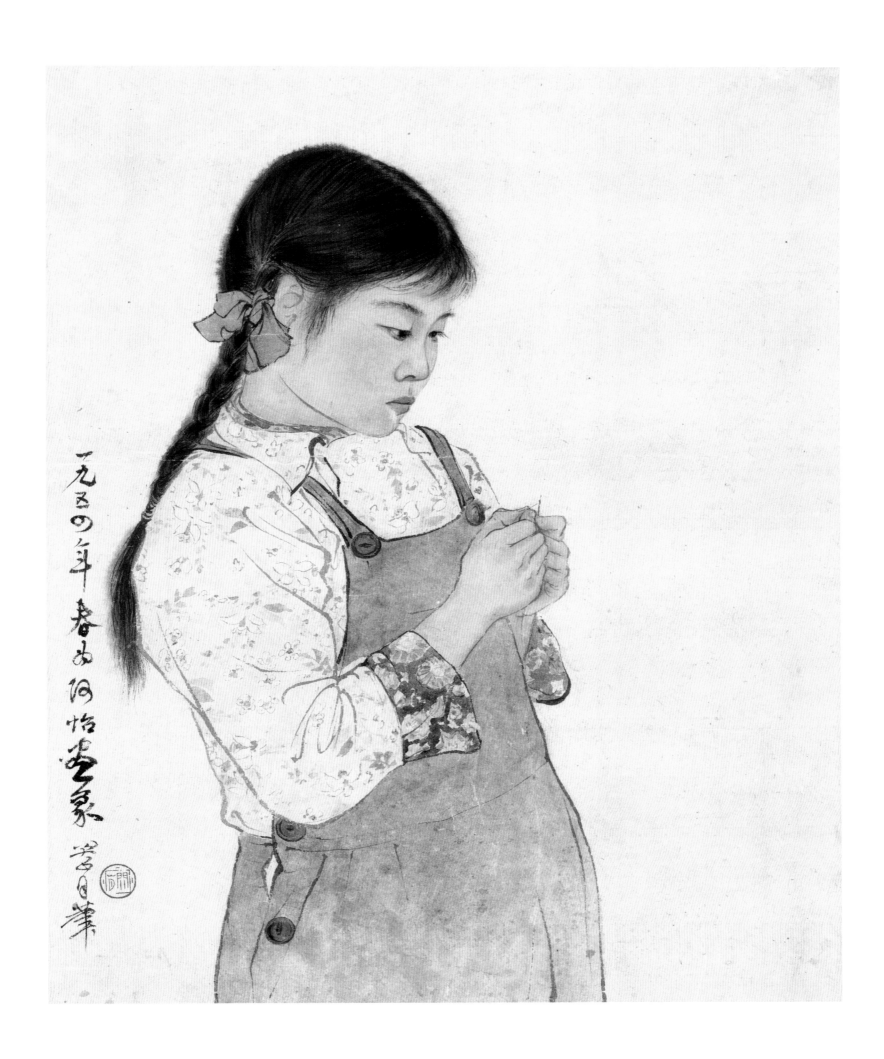

一九五〇年春为阿怡写象 岩月笔

红领巾

1954年
32.3 cm×43.4 cm
纸本设色
关山月美术馆藏

款识：关山月。
印章：关山月（朱文）

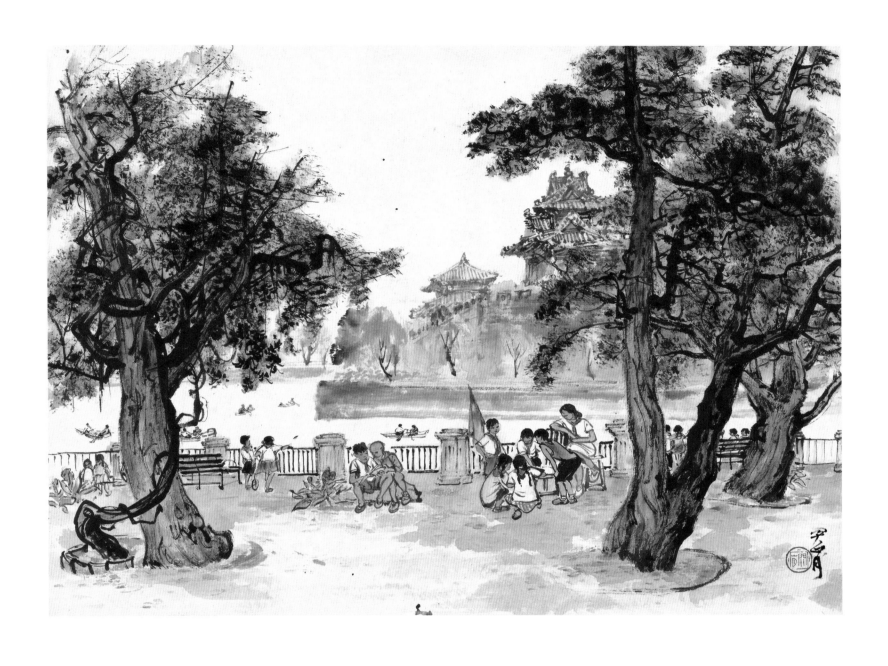

速写之三

1954年
42 cm×31 cm
纸本水墨
岭南画派纪念馆藏

款识：一九五四年二月六日速写。
印章：山月（朱文）

速写之四

1954年
31.5 cm×42 cm
纸本水墨
岭南画派纪念馆藏

印章：关山月（朱文）

速写之五

1954年

30.5 cm × 42 cm

纸本水墨

岭南画派纪念馆藏

款识：伽倻独奏。一九五四年六月六日朝鲜功勋演员安基玉
于武汉演出。关山月速写。

印章：山月（白文）

速写之六

1954年

30.5 cm × 42 cm

纸本水墨

岭南画派纪念馆藏

款识：僧舞。一九五四年六月六日。
关山月速写。

印章：山月（朱文）

白描画课之三

1954年

39 cm × 32 cm

纸本水墨

岭南画派纪念馆藏

款识：白描画课之三。一九五四年五月十二日。

印章：山月（朱文）

白描画课
之三

一九五〇年
五月十日

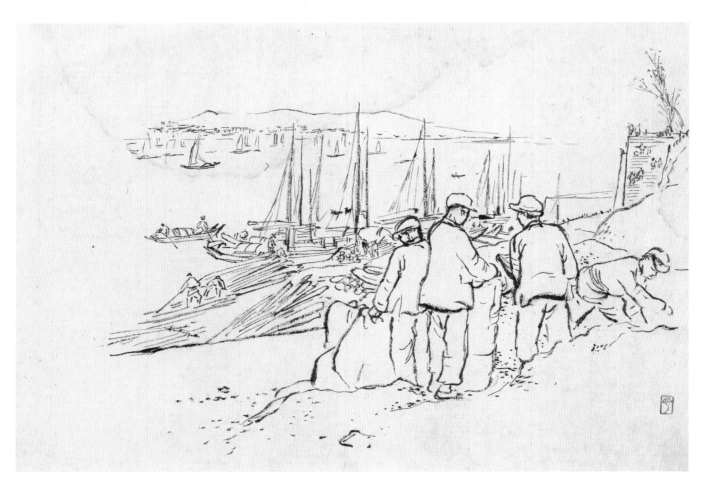

武汉速写之四

1954年
32 cm × 37 cm
纸本水墨
私人藏

印章：山月（朱文）

武汉速写之五

1954年
32 cm × 37 cm
纸本水墨
私人藏

印章：山月（朱文）

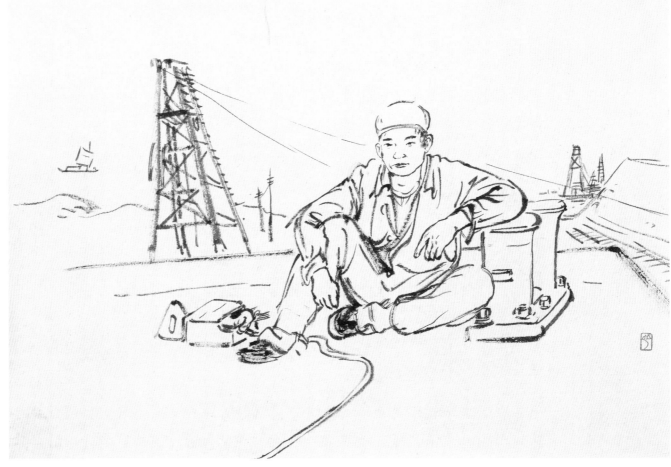

武汉速写之六

1954年
32 cm × 37 cm
纸本水墨
私人藏

印章：山月（朱文）

武汉速写之七

1954年
32 cm × 37 cm
纸本水墨
私人藏

印章：山月（朱文）

武汉速写之八

1954年
32 cm×37 cm
纸本水墨
私人藏

印章：山月（朱文）

武汉速写之九

1954年
32 cm×37 cm
纸本水墨
私人藏

印章：山月（朱文）

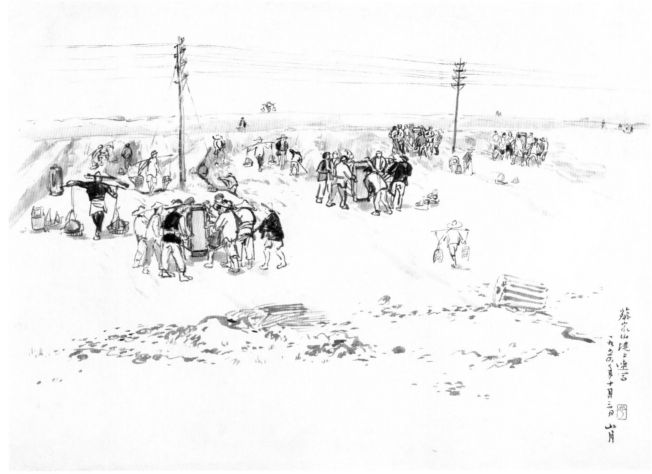

武汉速写之十

1954年
32 cm × 37 cm
纸本水墨
私人藏

印章：山月（朱文）

武汉速写之十一

1954年
32 cm × 37 cm
纸本水墨
私人藏

款识：蔡家山堤上速写。一九五四年十月三日。山月。

印章：山月（朱文）

格拉西莫夫像

1954年
106 cm×70 cm
纸本设色
岭南画派纪念馆藏

款识：你说让老头子去休息吧，你说你像含苞初放的花
朵，你说一个艺术家对他自己的业务〔应〕如酒鬼
之爱酒（脱"应"字），从你对艺术工作辛勤的劳
动精神可以体会出什么是忘我的境界。你是我们的
战友，是我们的前辈，也是我们的旗帜。我们衷心
欢迎你、学习你，并祷祝你永远像晨光底下刚开放
的花蕾。一九五四年十月廿五日亚米格拉西莫夫同
志来访中南美专写此以志景仰。关山月并记。

印章：关山月（朱文）岭南人（白文）

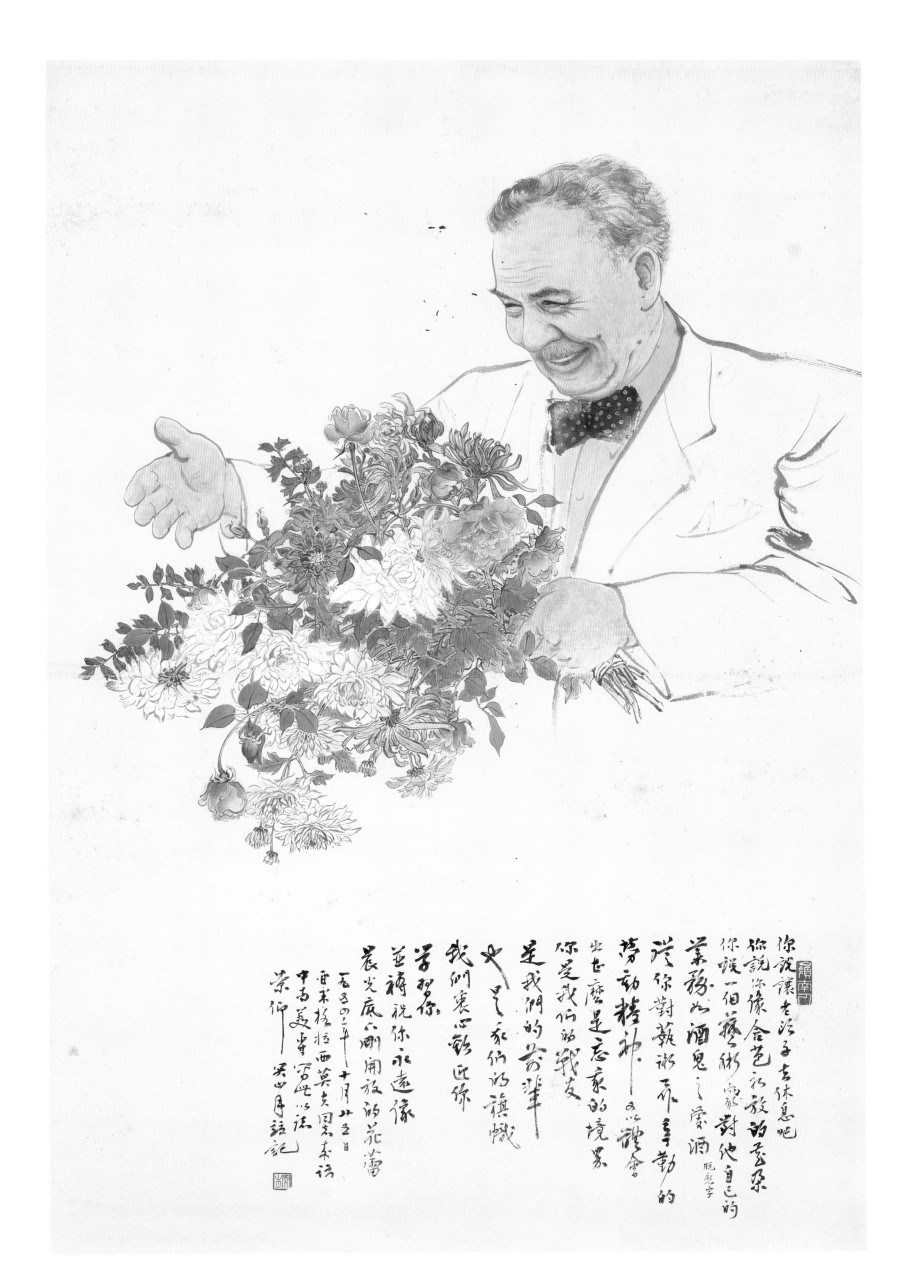

你說讓老頭子去休息吧
你說你像合芭衣放的桑果
你說一伯蔗術家對他自己的
業務如酒鬼之愛酒
送你對藝術孜孜勤勤的
勞動精神的禮會
出世麼是忘家的境界
你是我們的戰友
是我們的前輩
也是我們的旗幟
我們衷心欽近你
學習你
並祝祝你永遠像
農炎辰綱闹放的花蕾
崇仰
吳世昇記

一九八○二十十月廿二日
重米楊枯西莫夫圖畫本语
中寫美畫寫照以法

179

焊工

1955年

43 cm × 33 cm

纸本设色

岭南画派纪念馆藏

款识：关山月笔，一九五五年十二月六日。

焊工

1955年
43 cm × 33 cm
纸本设色
岭南画派纪念馆藏

款识：关山月笔，一九五五年十二月六日。

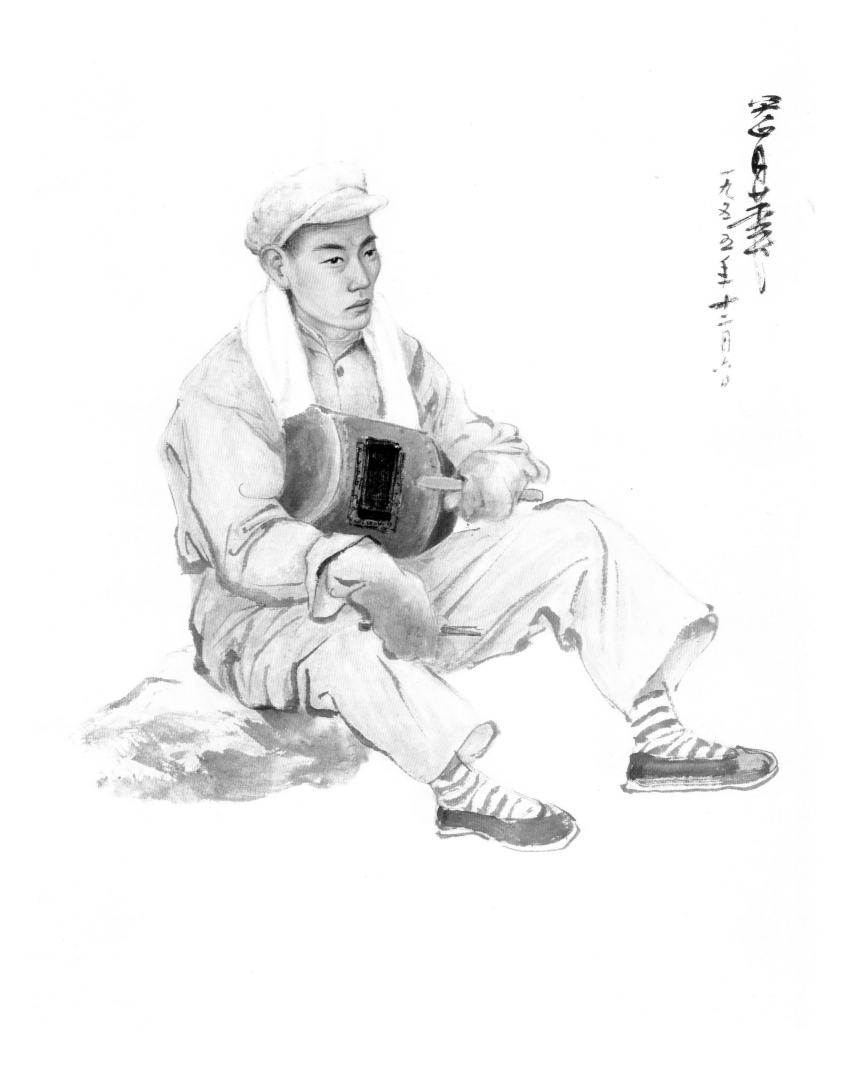

铁路工人

1955年
40.5 cm×32.5 cm
纸本水墨
关山月美术馆藏

印章：关（朱文）山月（白文）

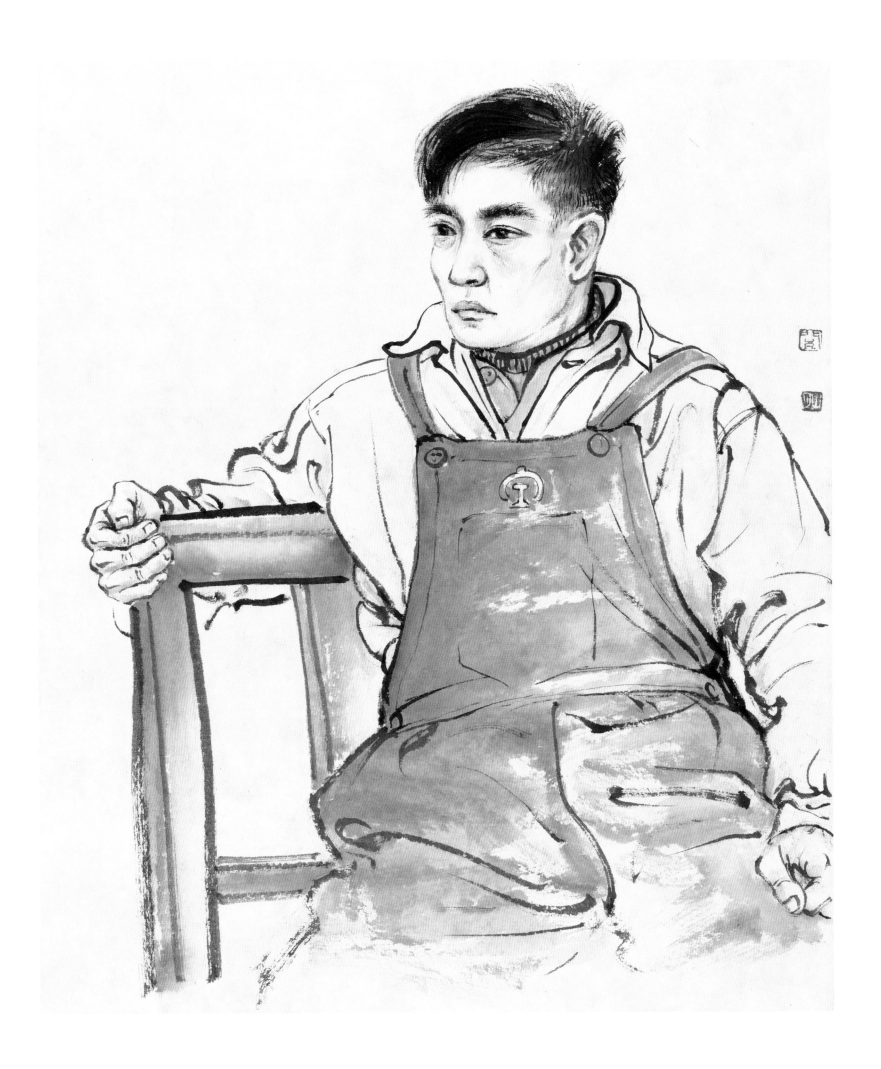

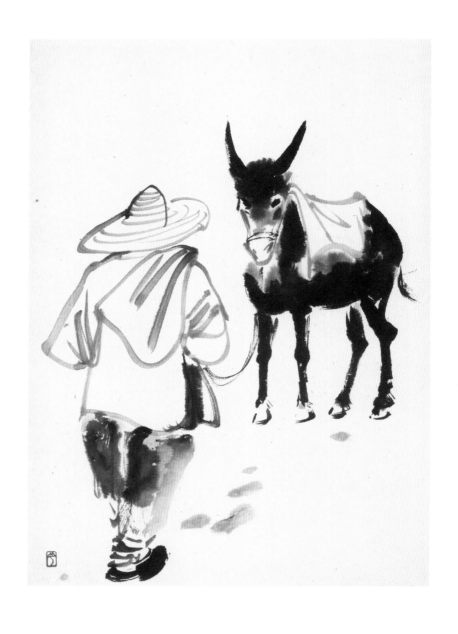

牵驴

1955年
36 cm × 25 cm
纸本水墨
岭南画派纪念馆藏

印章：山月（朱文）

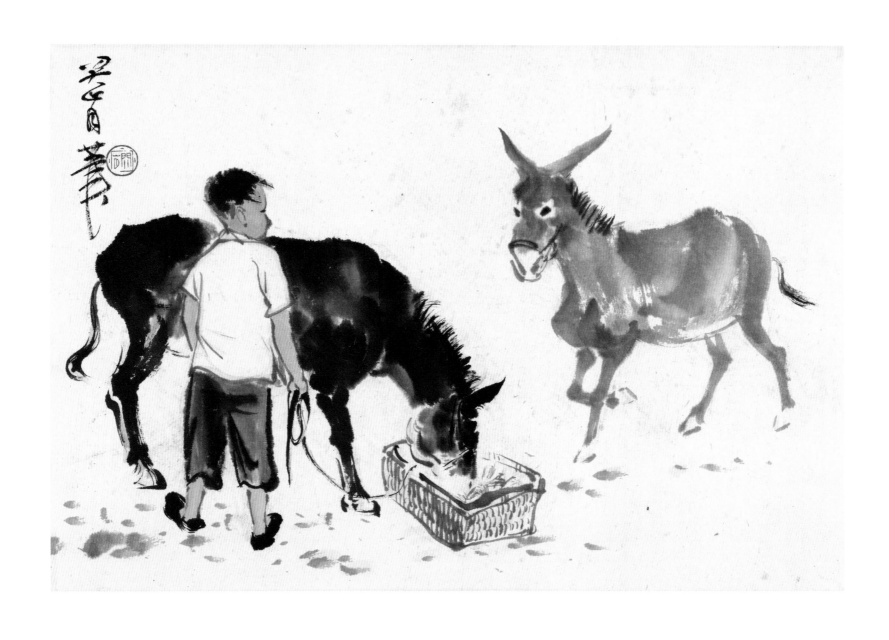

喂驴

1955年
25.8 cm×36 cm
纸本设色
关山月美术馆藏

款识：关山月笔。
印章：关山月（朱文）

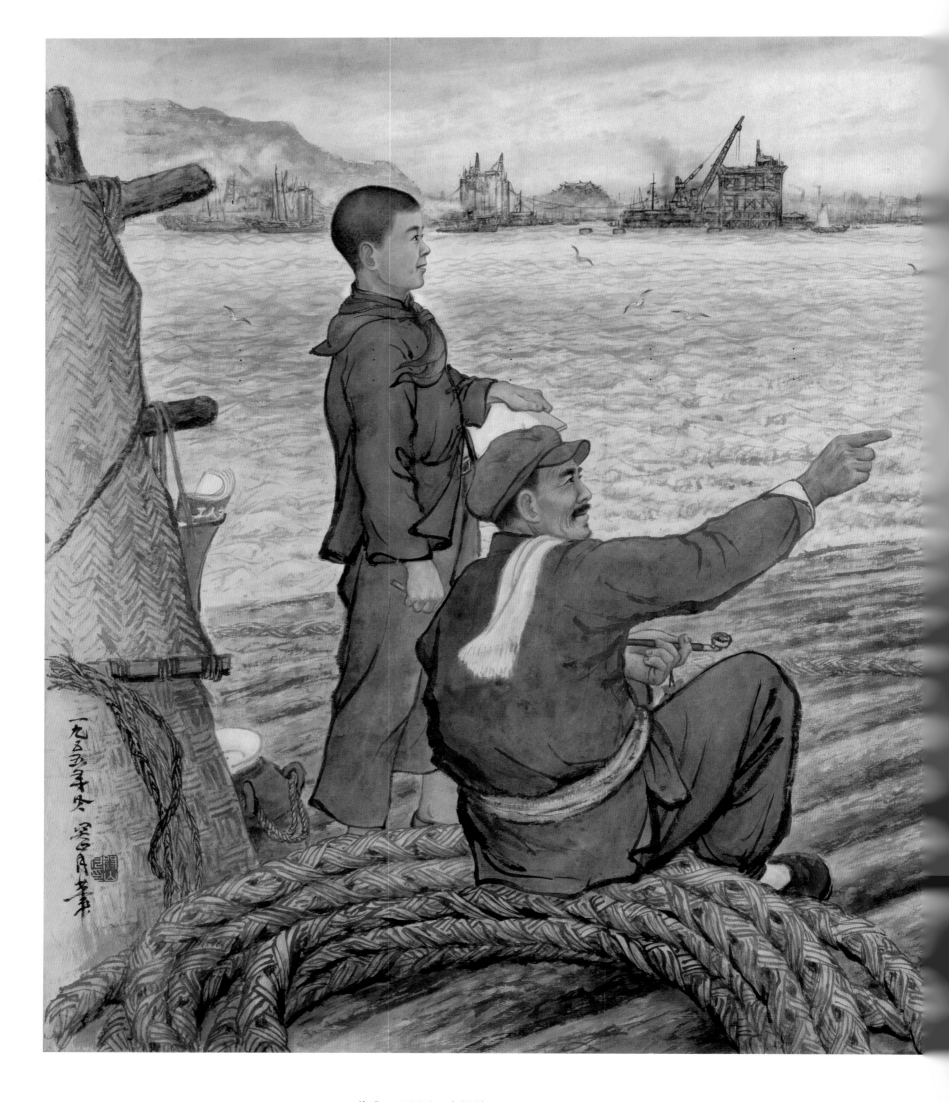

你瞧！又添了一个桥墩

1955年
97 cm × 168 cm
纸本设色
私人藏

款识：一九五五年冬。关山月笔。
印章：关山月印（白文）

问路

1956年
173.5 cm × 53 cm
纸本设色
关山月美术馆藏

款识：关山月笔。
印章：关山月（朱文） 关山无恙明月长圆（朱文）

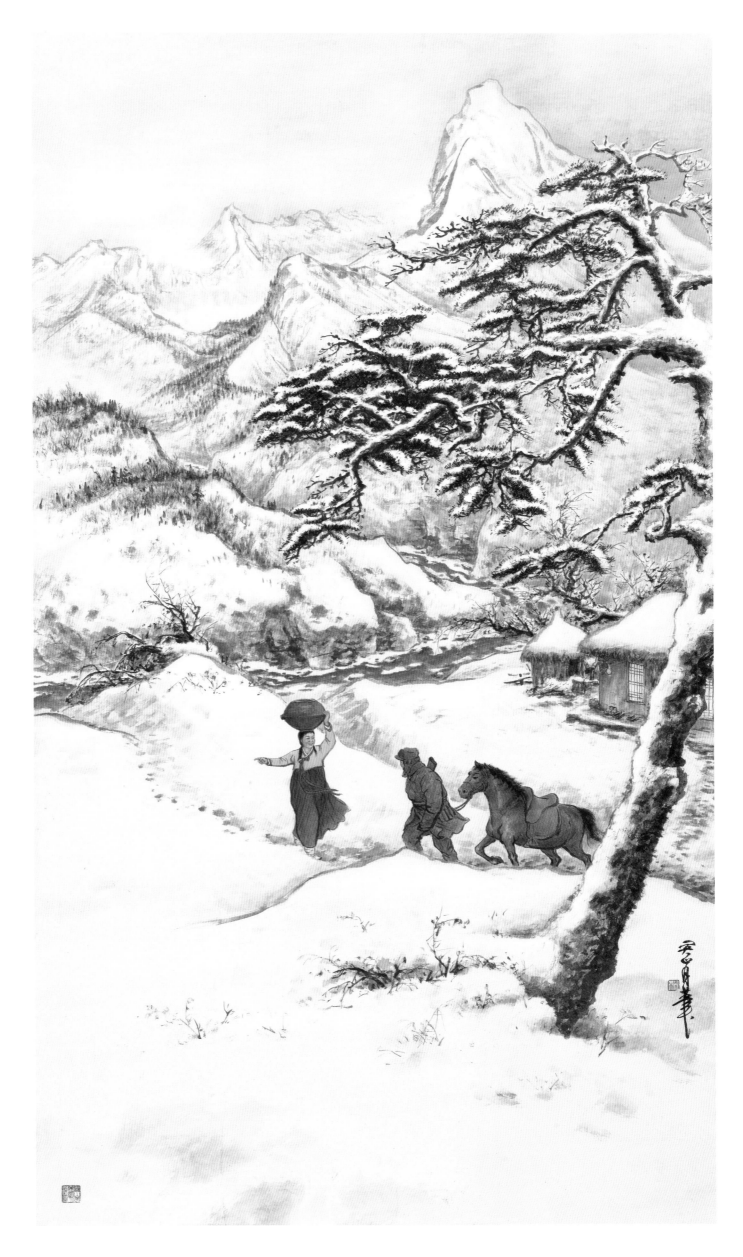

朝鲜写生（一）

1956年
74.6 cm×38 cm
纸本设色
私人藏

款识：关山月。
印章：关山月（朱文）

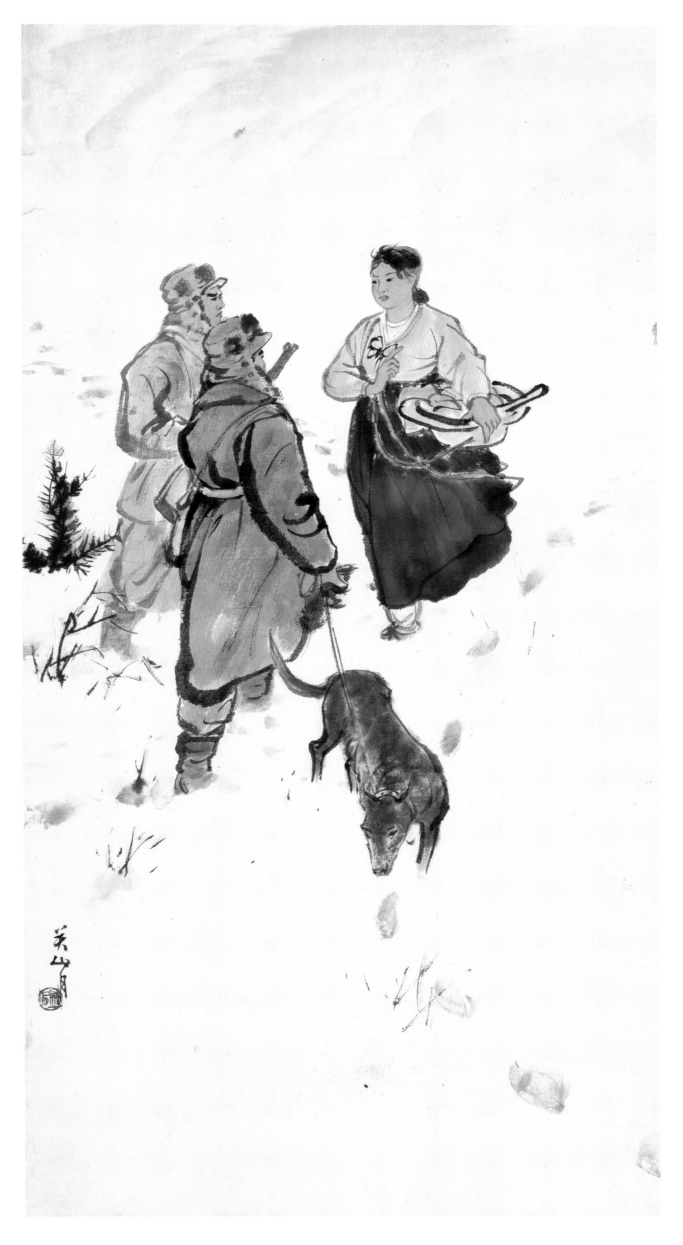

朝鲜写生（二）

1956年
59.2 cm×37.6 cm
纸本设色
私人藏

款识：关山月。
印章：关山月（朱文）

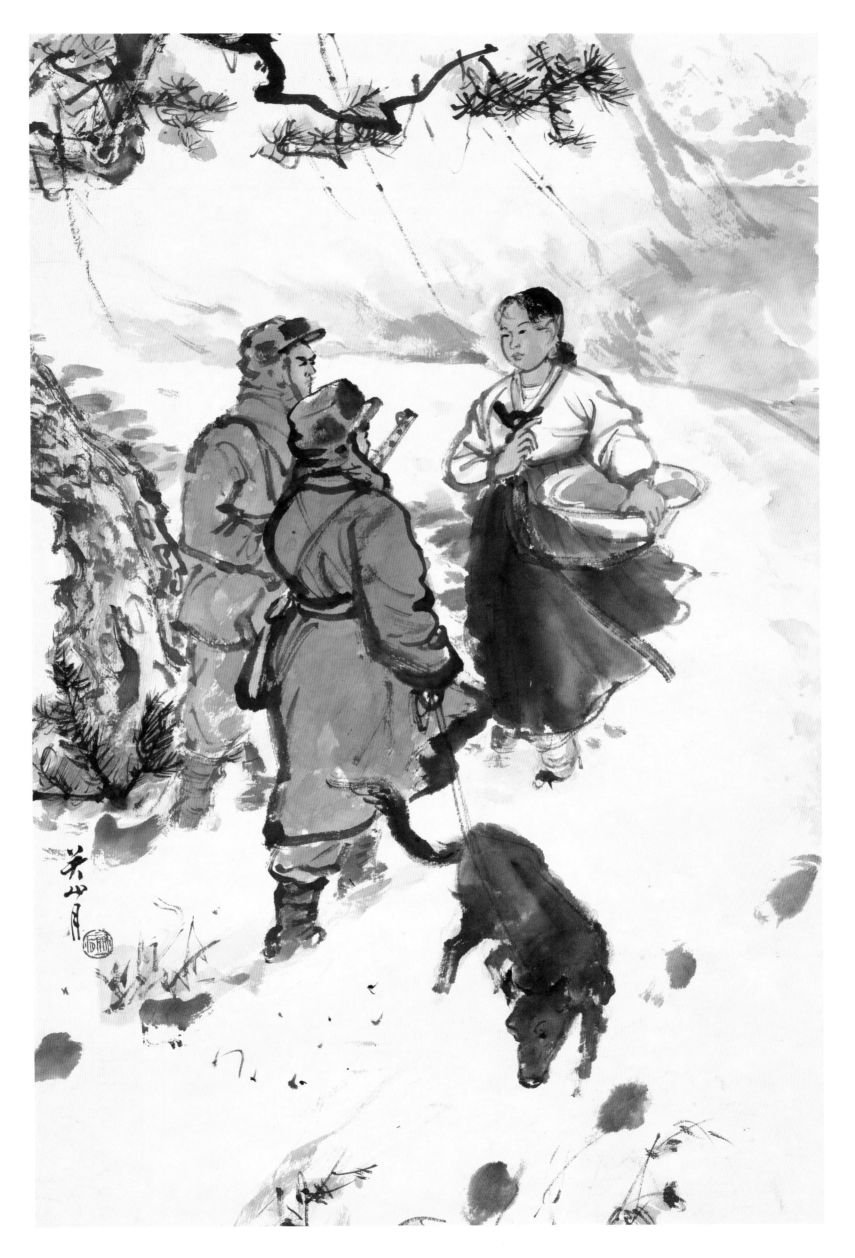

波兰人像速写

1956年
40.5 cm × 32 cm
纸本水墨
关山月美术馆藏

款识：山月速写。一九五六年于波兰。
印章：关山月（白文）

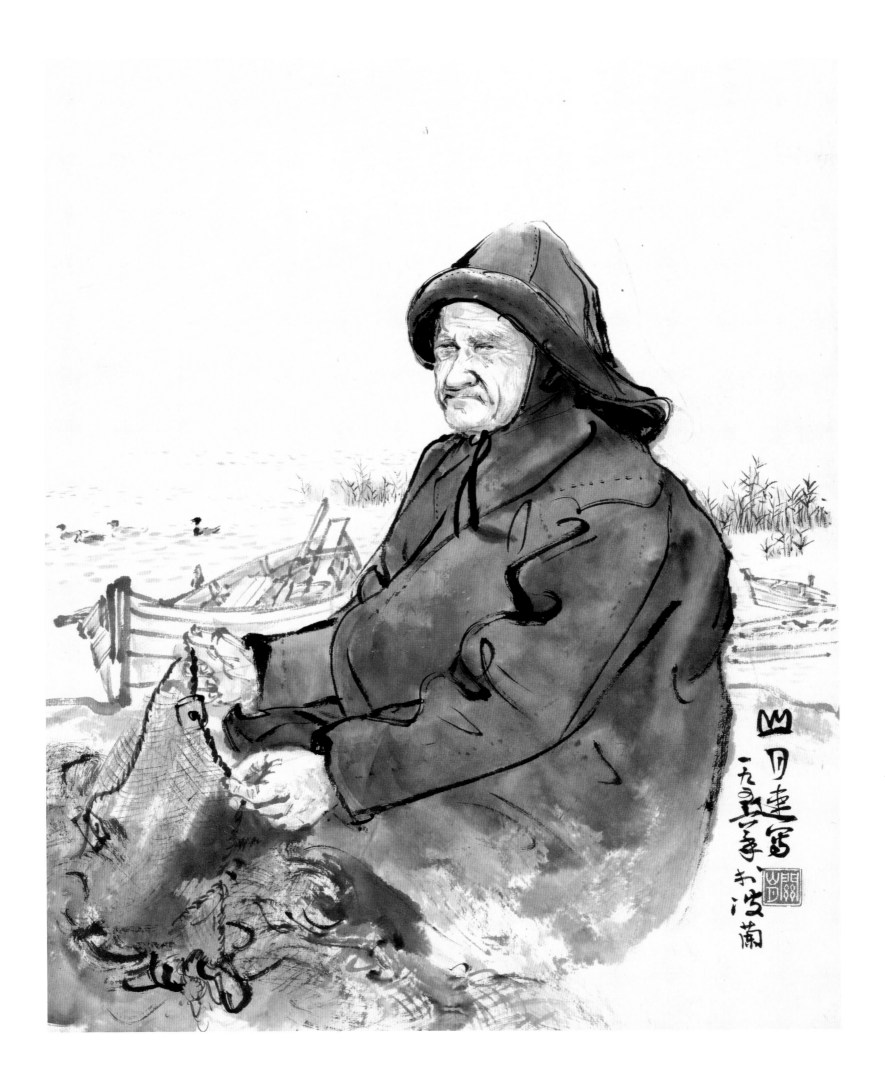

陶瓷艺人

纸本设色
关山月美术馆藏

款识：一个陶瓷艺人。一九五六年九月于扎可潘。山月。
印章：关山月（朱文） 岭南人（朱文）

陶瓷艺人

1956年
40 cm × 30 cm
纸本设色
关山月美术馆藏

款识：一个陶瓷艺人。一九五六年九月于扎可潘。山月。
印章：关山月（朱文） 岭南人（朱文）

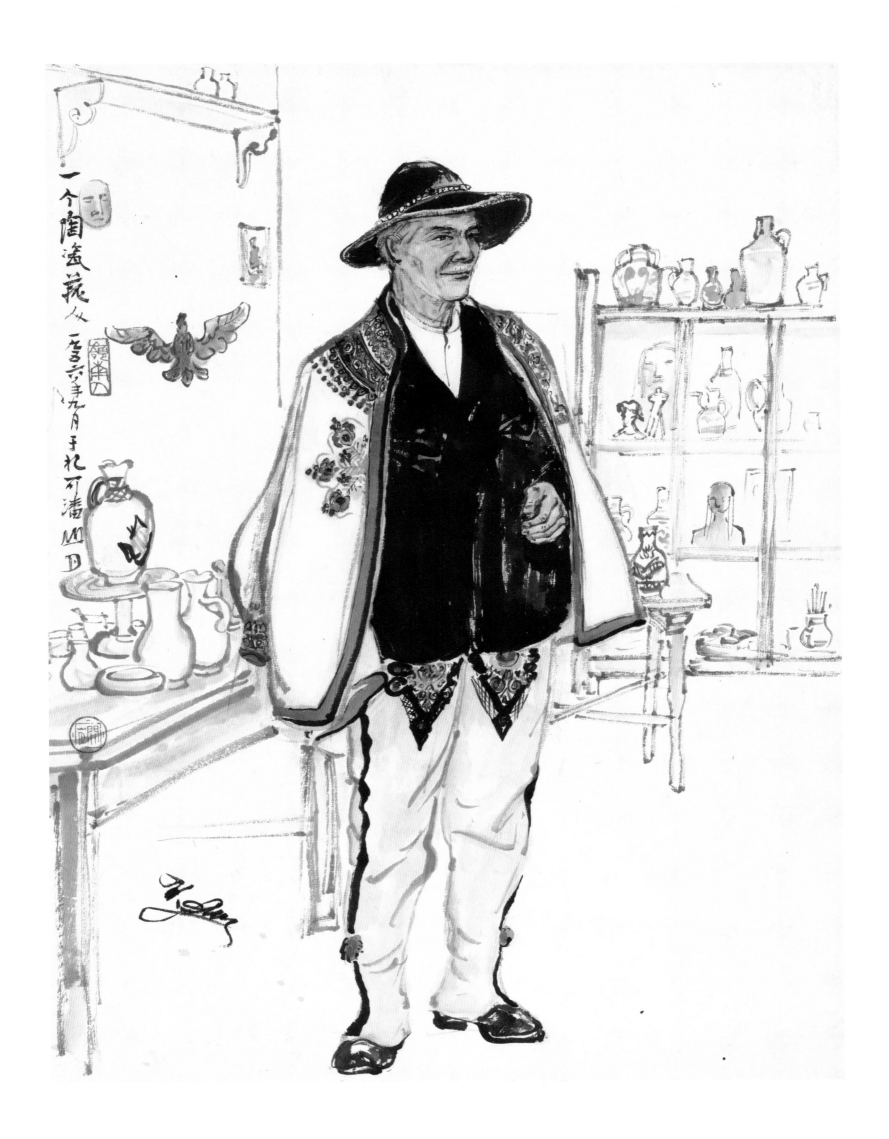

一个陶瓷艺人
二〇〇六年九月于九百潘MMD

苏联人像写生

1956年
30.5 cm×25 cm
纸本水墨
关山月美术馆藏

款识：山月速写。
印章：关山月（白文）

Borkowski
Czeslaw

扎可潘市场速写

1956年
30.7 cm × 24.7 cm
纸本水墨
关山月美术馆藏

款识：扎可潘市场速写。一九五六年九月四日。山月。
印章：关山月（朱文）

朝鲜姑娘写生

1956年
41 cm×31 cm
纸本水墨
岭南画派纪念馆藏

印章：山月（朱文）

朝鲜姑娘

1956年
67 cm×30 cm
纸本设色
关山月美术馆藏

款识：山月写生。
印章：关山月（朱文）

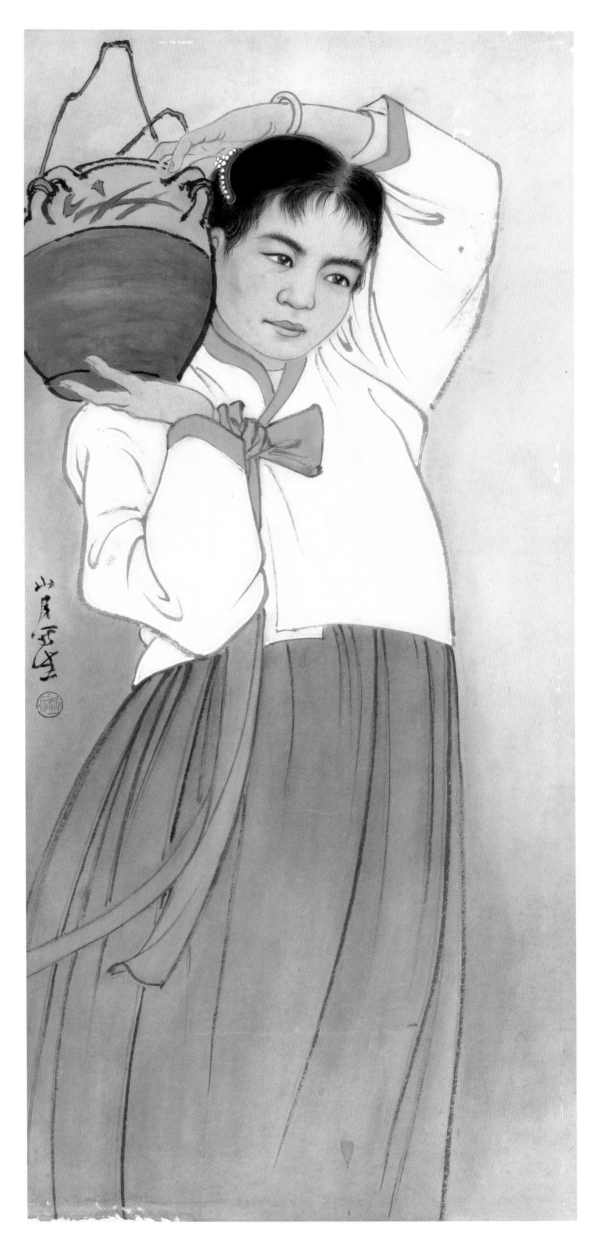

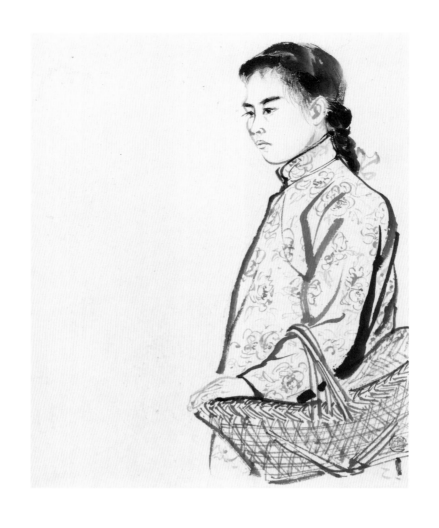

武汉姑娘（一）

1956年
39 cm × 30.7 cm
纸本水墨
关山月美术馆藏

印章：关山月（朱文）

武汉姑娘（二）

1956年
39 cm × 32 cm
纸本水墨
岭南画派纪念馆藏

印章：关（朱文）山月（白文）

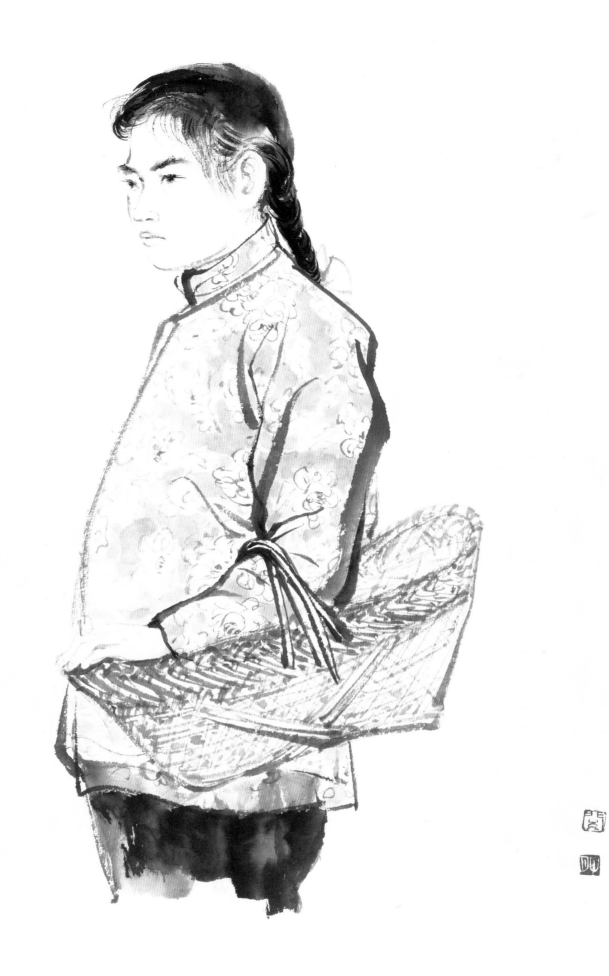

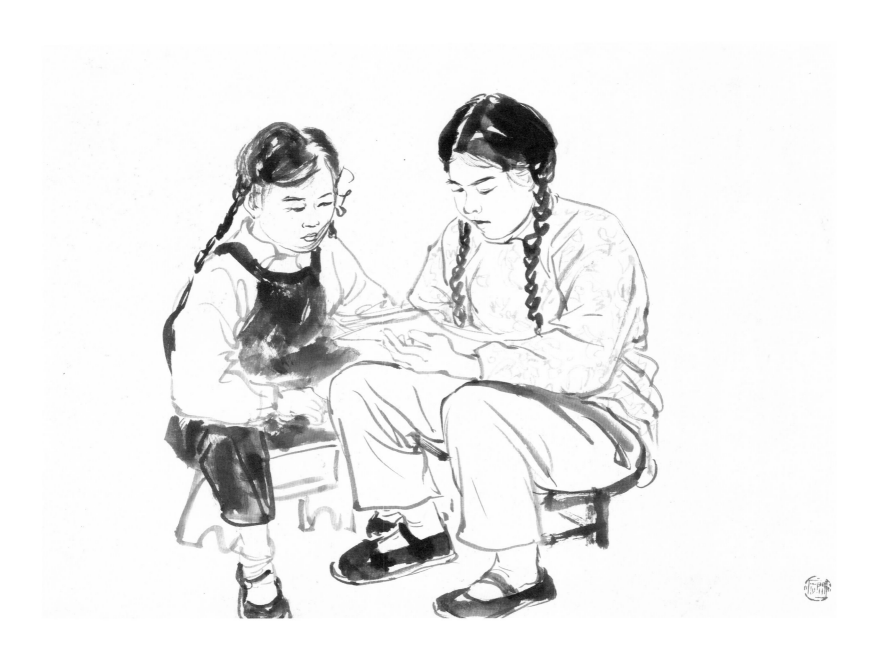

速写之十二

1956年
31.5 cm × 42 cm
纸本水墨
岭南画派纪念馆藏

印章：关山月（朱文）

小孩速写

1956年
25 cm × 31 cm
纸本水墨
岭南画派纪念馆藏

款识：一九五六年三月于武昌。关山月速写。
印章：关（白文）山月（朱文）

速写人像

1956年
44 cm×31 cm
纸本水墨
岭南画派纪念馆藏

款识：关山月速写。
印章：关山月（白文）

少先队员速写之一

1956年
34 cm × 43.5 cm
纸本水墨
岭南画派纪念馆藏

印章：关山月（朱文）

少先队员速写之二

1954年
42 cm × 32.5 cm
纸本水墨
岭南画派纪念馆藏

款识：教学示范习作。
印章：关山月（朱文）

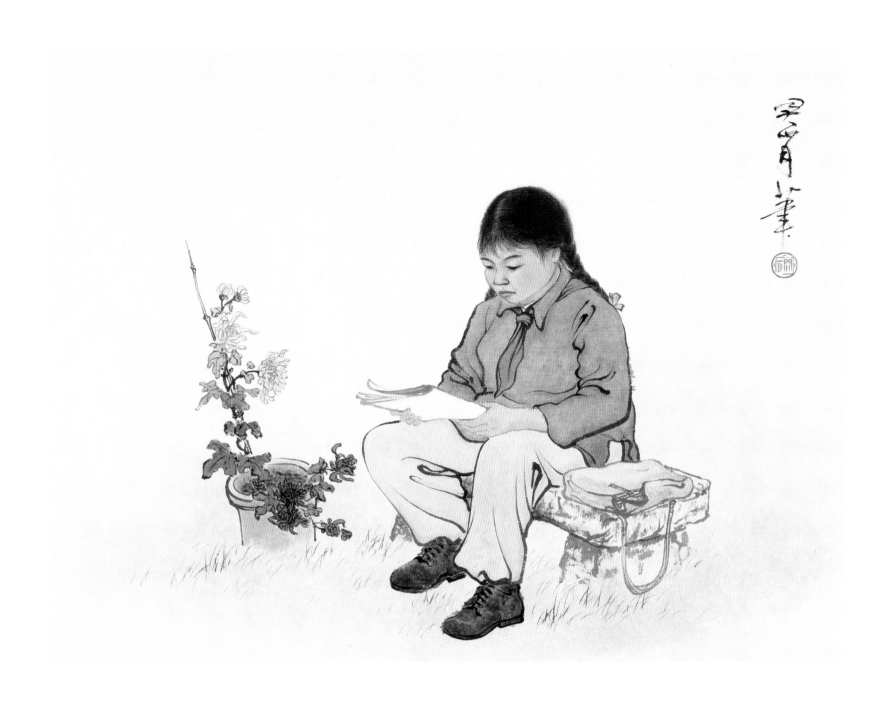

少先队员之一

1956年
34 cm×44 cm
纸本设色
岭南画派纪念馆藏

款识：关山月笔。
印章：关山月（朱文）

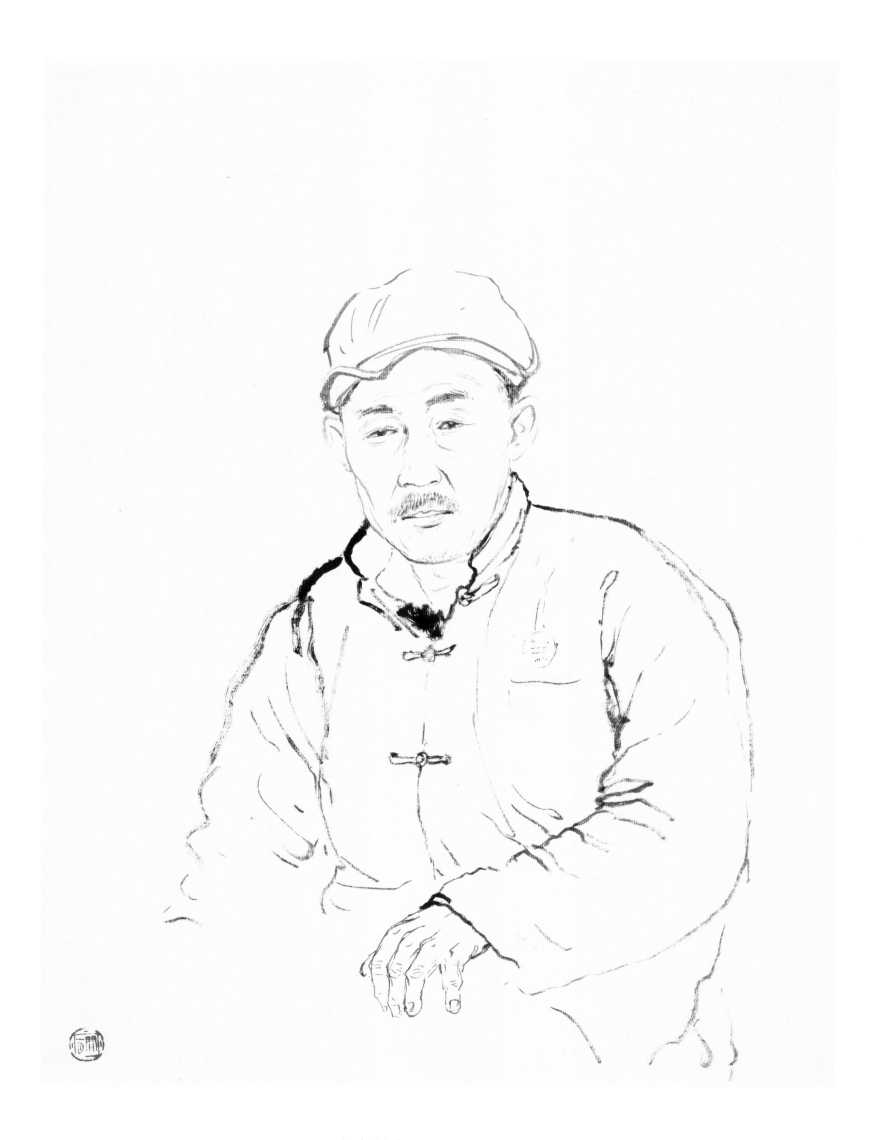

速写之九

1956年
42 cm × 31 cm
纸本水墨
岭南画派纪念馆藏

印章：关山月（朱文）

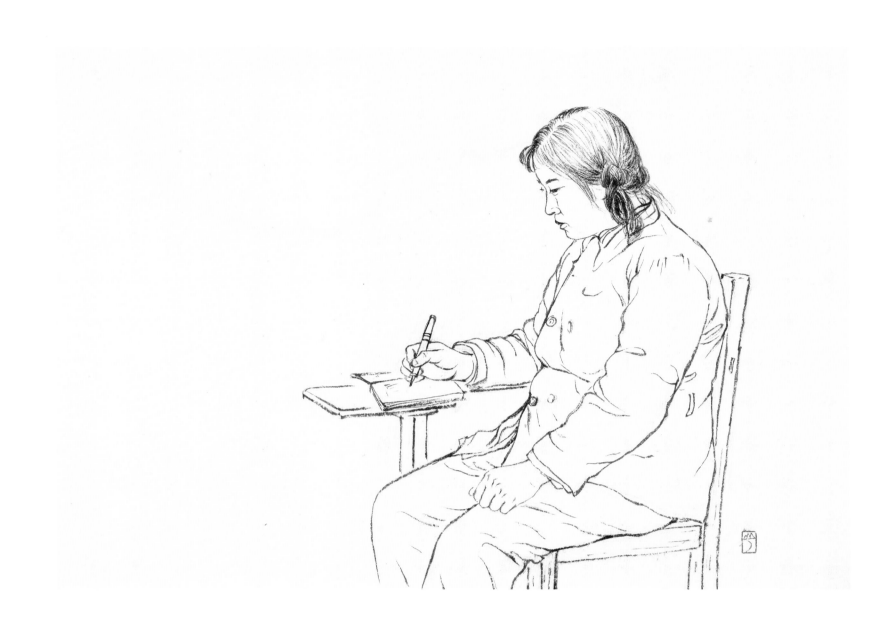

速写之十

1956年
25 cm × 35.5 cm
纸本水墨
岭南画派纪念馆藏

印章：山月（朱文）

纸本设色

岭南画派纪念馆藏

印章：山月（朱文）

人像写生

1956年

38 cm × 29 cm

纸本设色

岭南画派纪念馆藏

印章：山月（朱文）

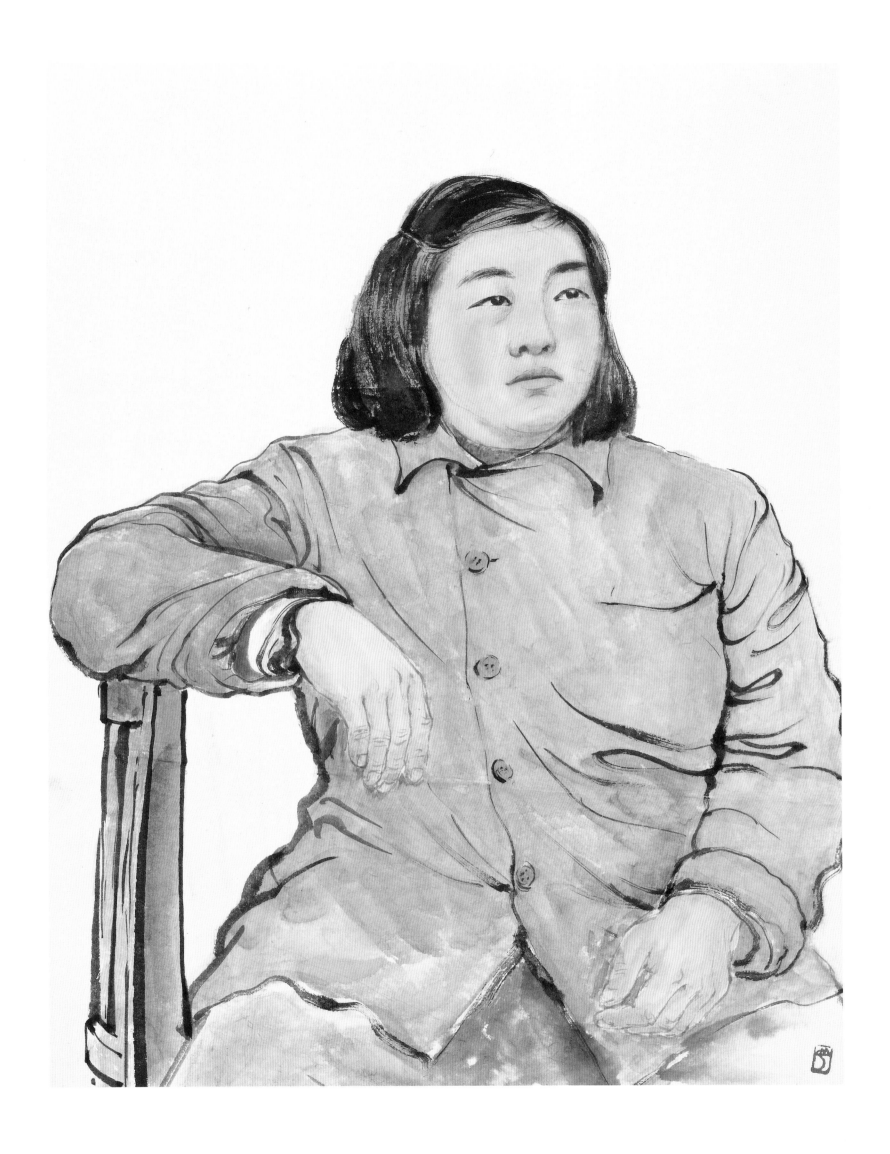

缝衣

1956年

39 cm × 30 cm

纸本水墨

岭南画派纪念馆藏

印章：山月（朱文）

缝衣

1956年
39 cm × 30 cm
纸本水墨
岭南画派纪念馆藏

印章：山月（朱文）

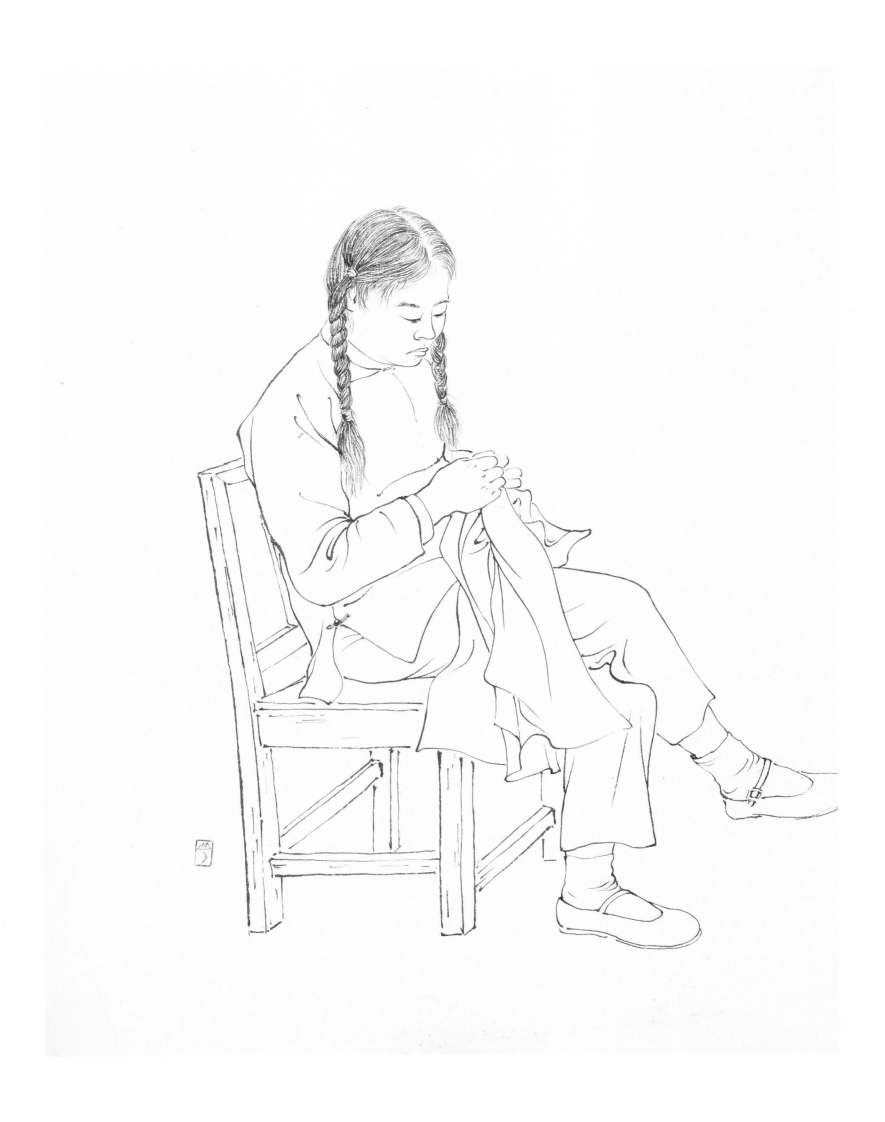

妇人写生

1956年
35 cm×25 cm
纸本水墨
岭南画派纪念馆藏

印章：山月（朱文）

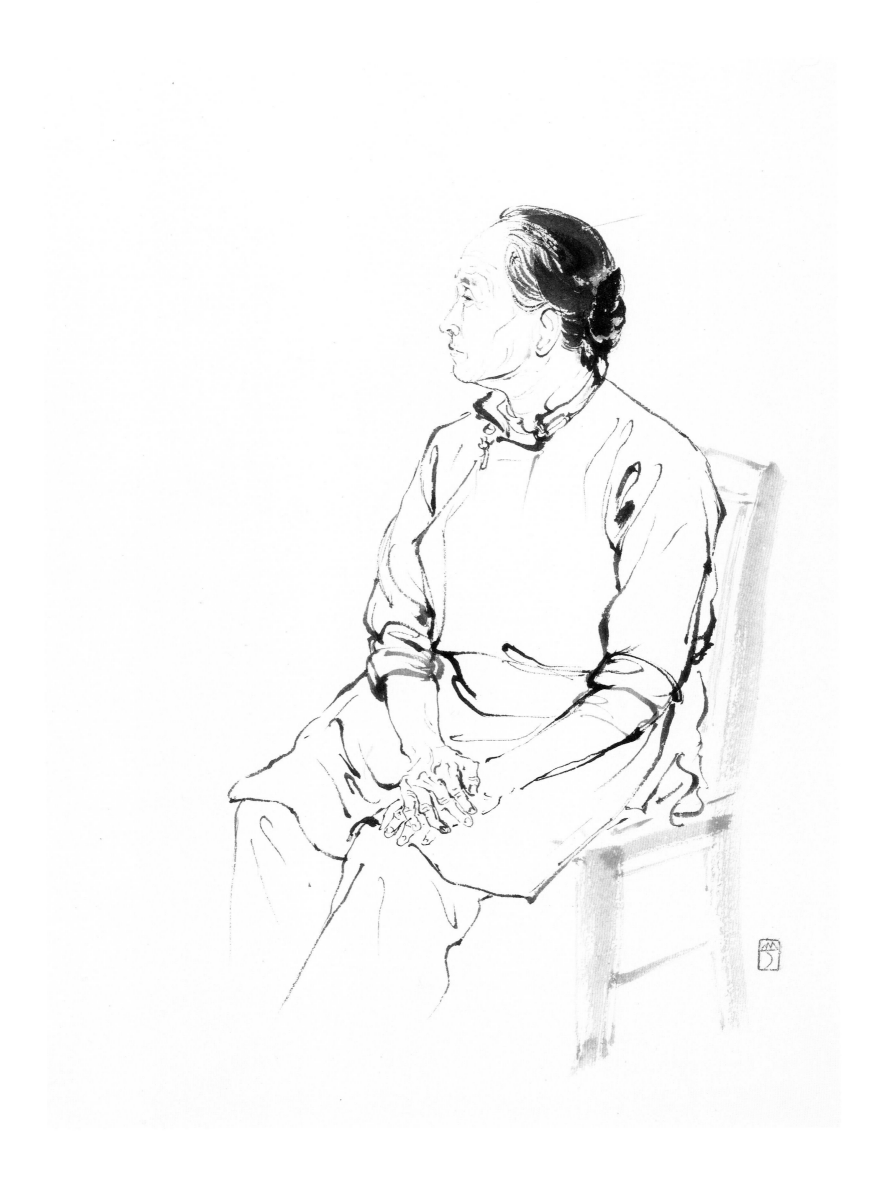

老汉写生

1956年
37 cm × 26.5 cm
纸本水墨
岭南画派纪念馆藏

印章：山月（朱文）

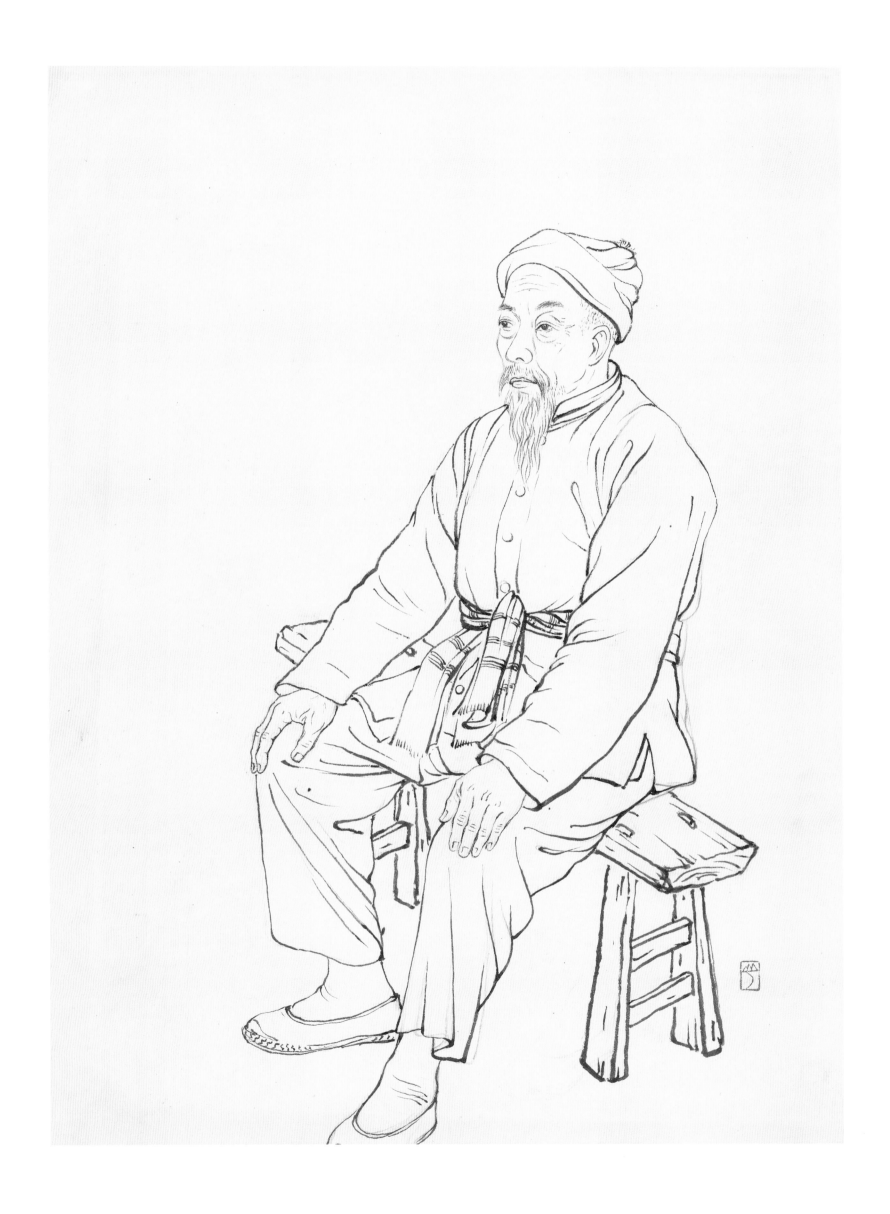

课堂写生

1956年
31 cm × 37.5 cm
纸本水墨
岭南画派纪念馆藏

印章：山月（朱文）

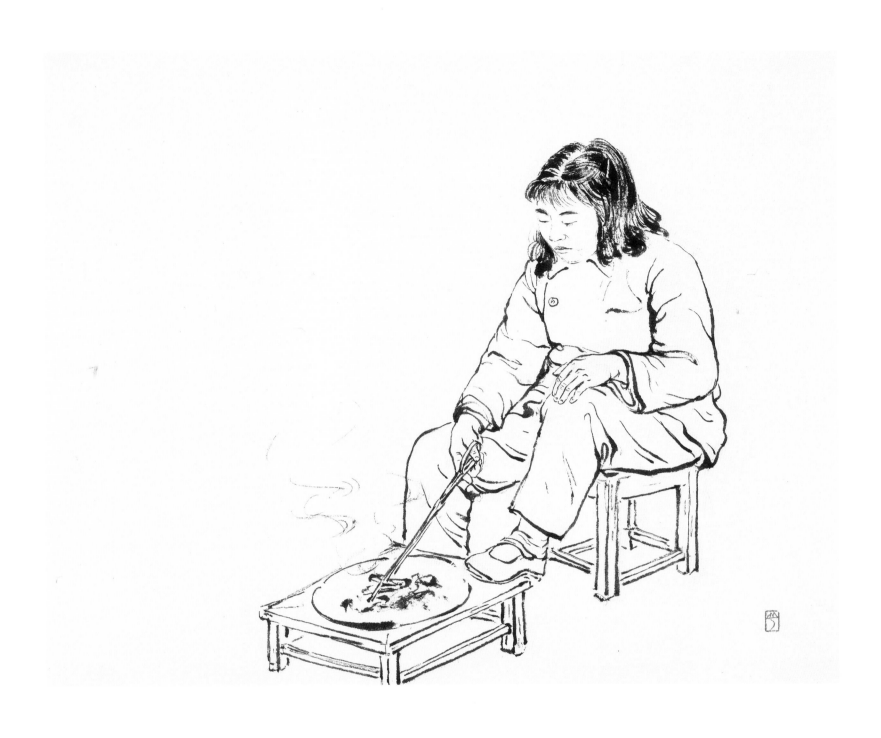

男人写生之一

1956年
42 cm×31 cm
纸本水墨
岭南画派纪念馆藏

印章：关山月（朱文）

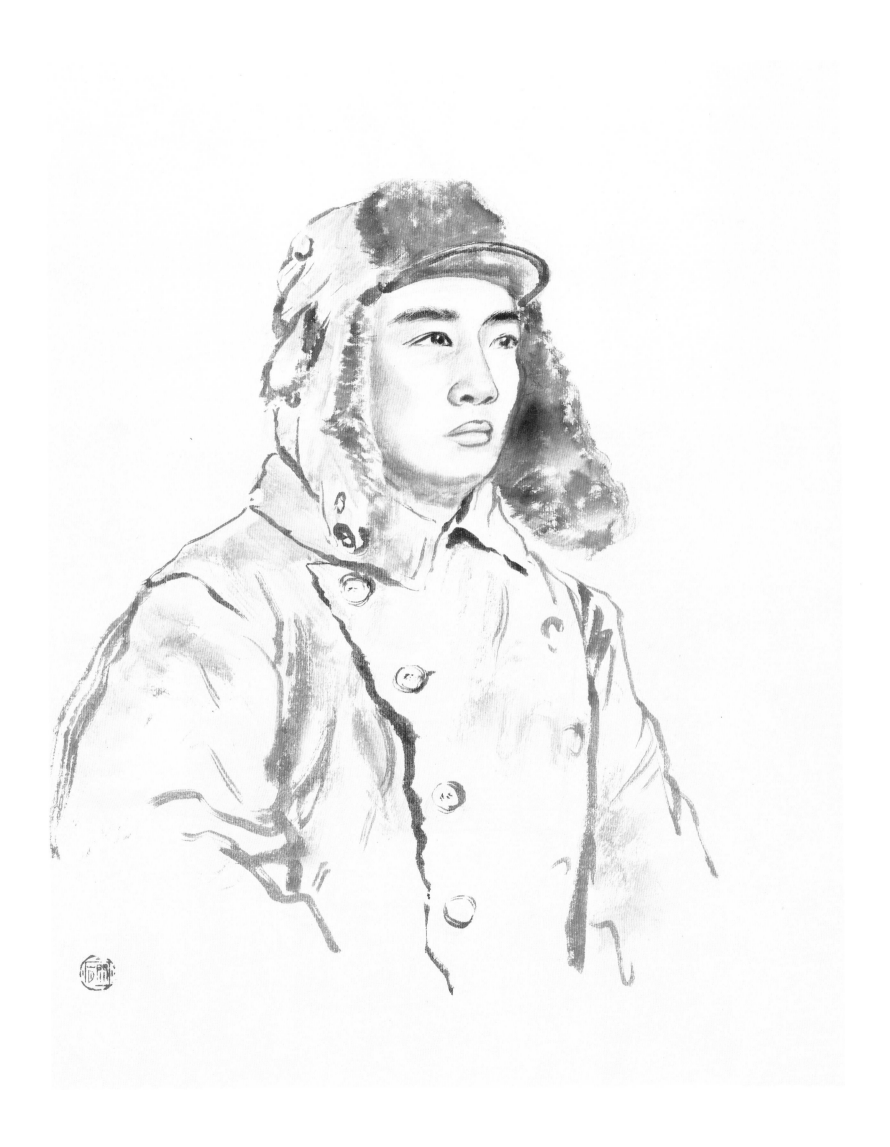

男人写生之二

1956年
40 cm × 31 cm
纸本水墨
岭南画派纪念馆藏

印章：山月（朱文）

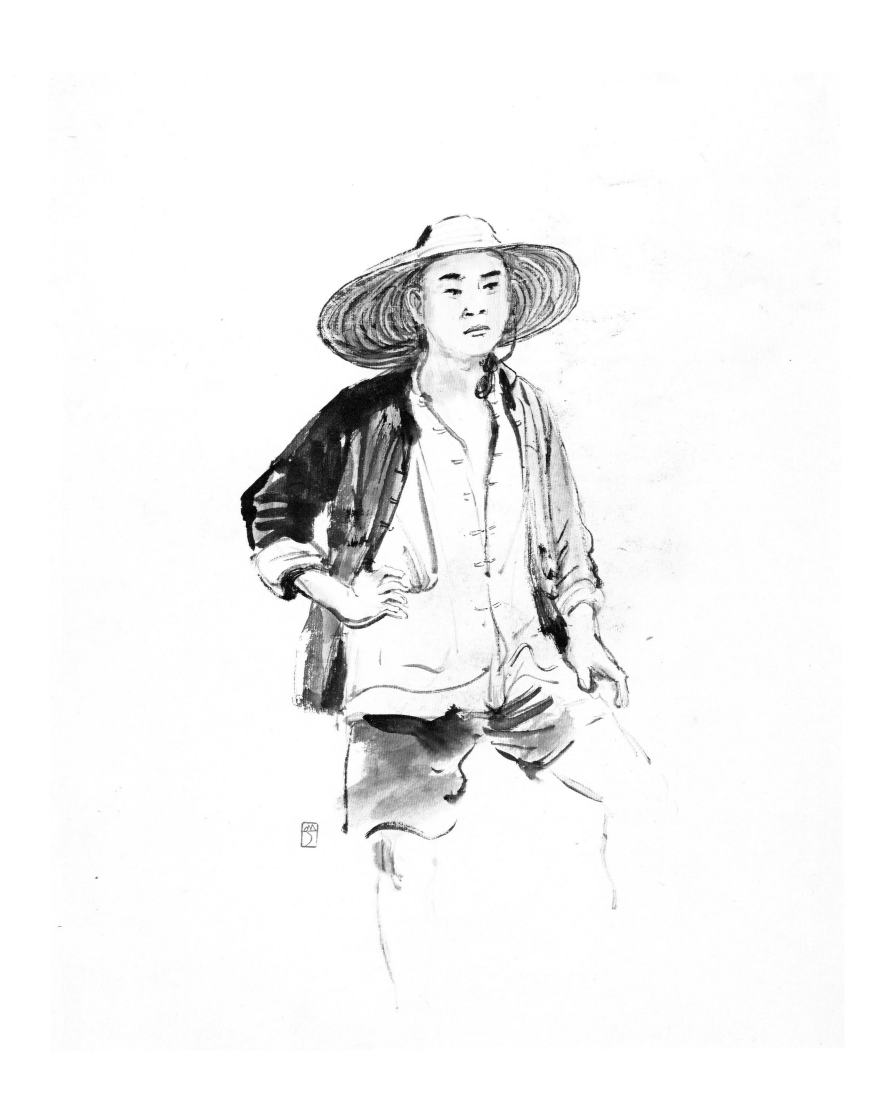

人像速写

1956年
44.3 cm × 32.4 cm
纸本设色
广州艺术博物院藏

款识：关山月笔。
印章：关山月（白文）积健为雄（朱文）

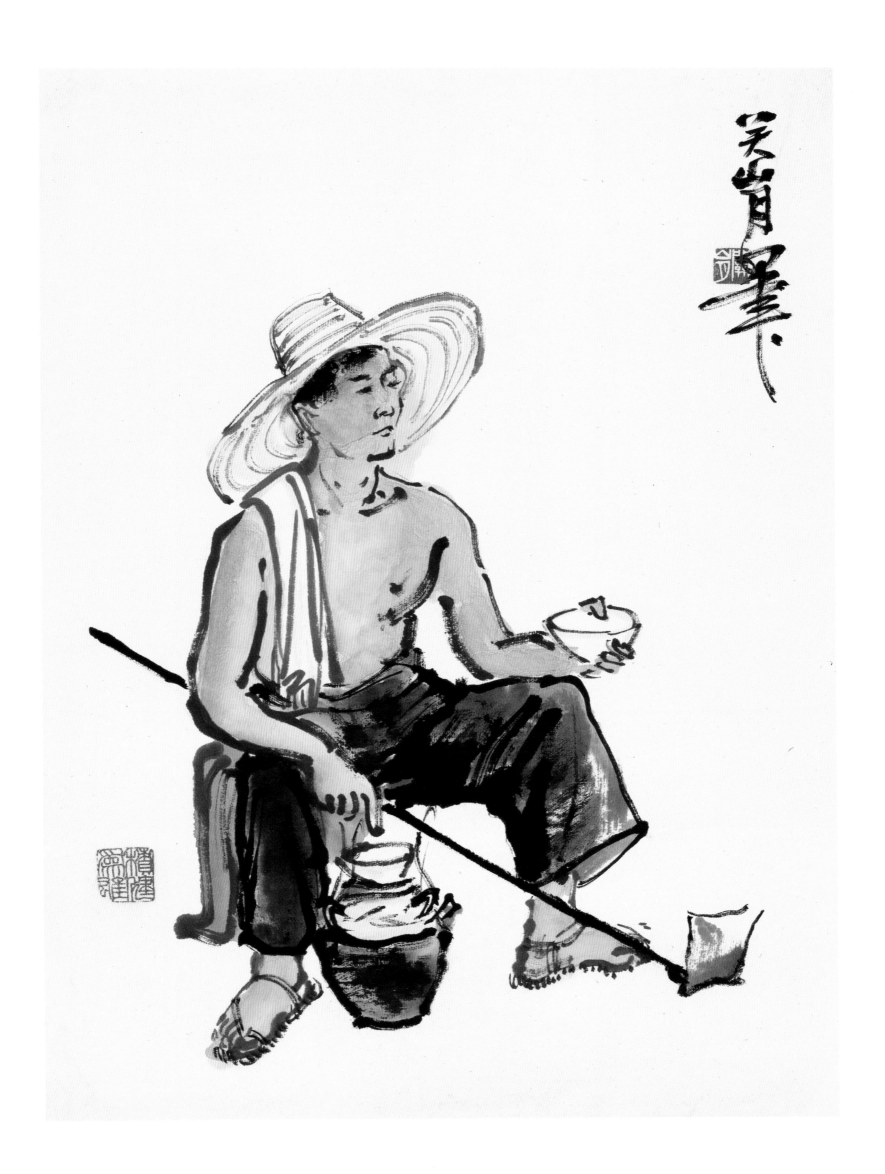

纸本设色
广州艺术博物院藏

款识：山月习作于武昌。

印章：关山月印（白文） 岭南人（白文）
从生活中来（白文）

放工

1957年
133.5 cm×68 cm
纸本设色
广州艺术博物院藏

款识：山月习作于武昌。

印章：关山月印（白文） 岭南人（白文）
从生活中来（白文）

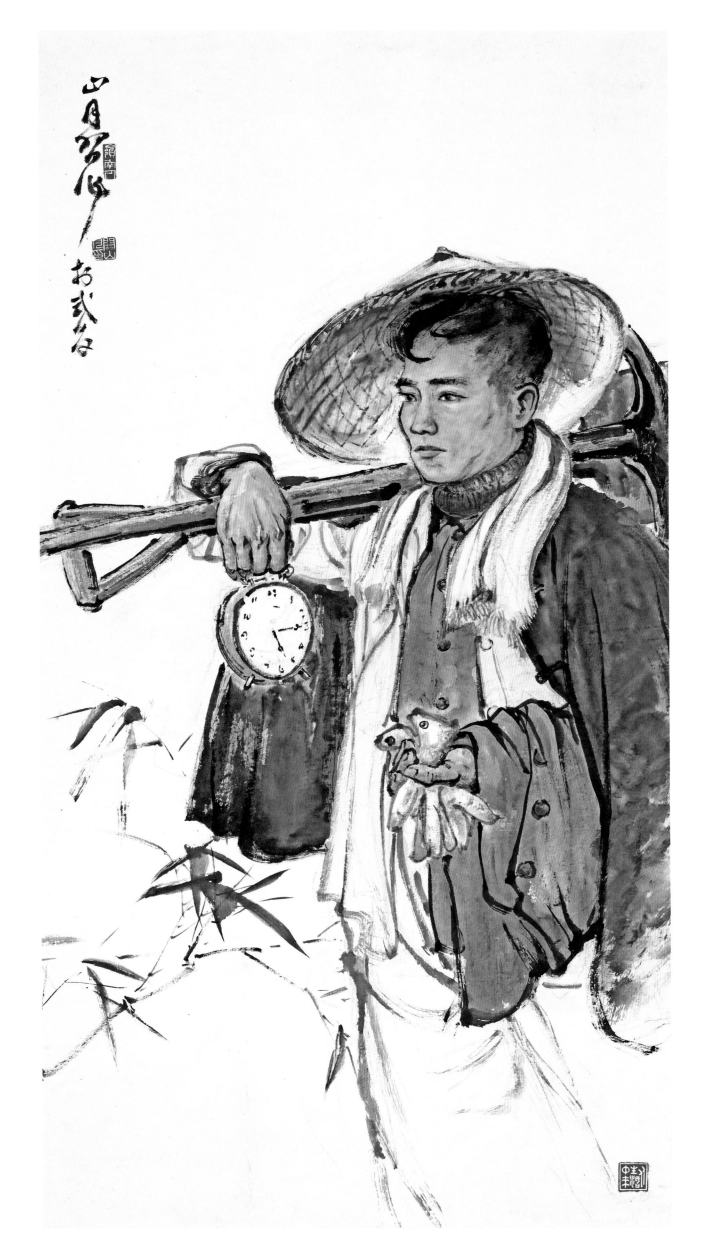

读信图

1957年
75 cm × 52 cm
纸本设色
私人藏

款识：山月写生。
印章：关山月（朱文）

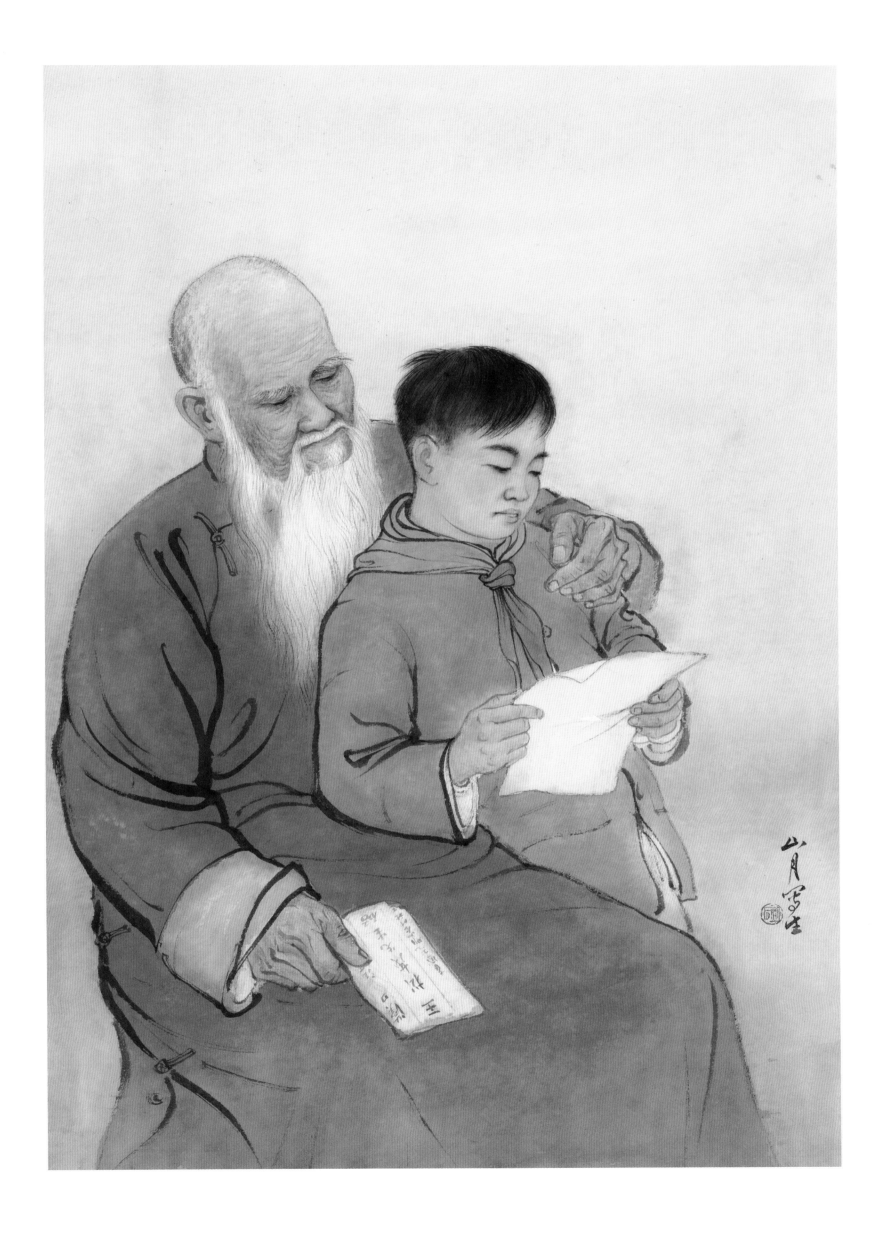

缝衣

1957年
65 cm×39.1 cm
纸本设色
广州艺术博物院藏

款识：五十年代教学示范之作。一九九六年补题。关山月。
印章：山月（朱文）

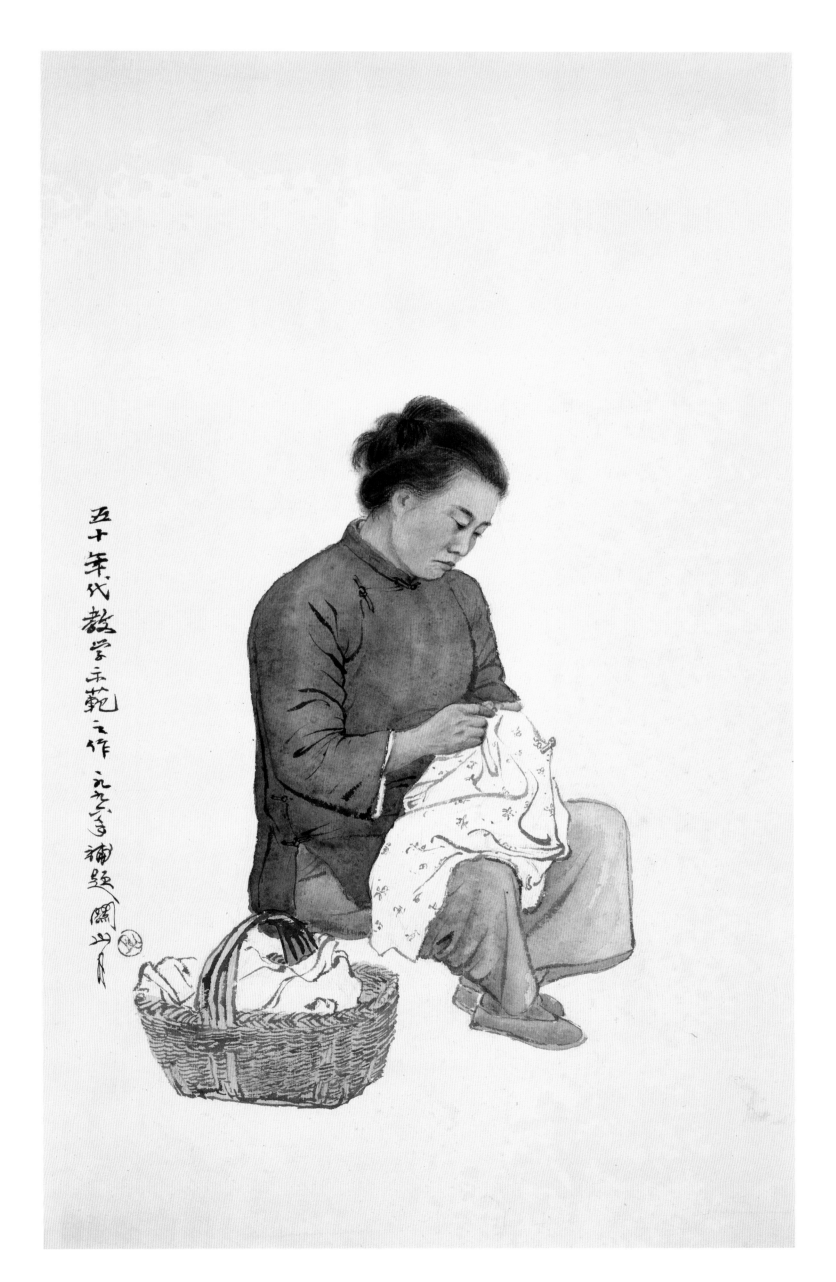

五十年代教学示範之作 一九九六年補題 關山月

海军战士

1957年
67.7 cm × 44.2 cm
纸本设色
广州艺术博物院藏

款识：五十年代旧作。一九九六年九月于羊城。
　　　漠阳关山月补题。

印章：山月（朱文）

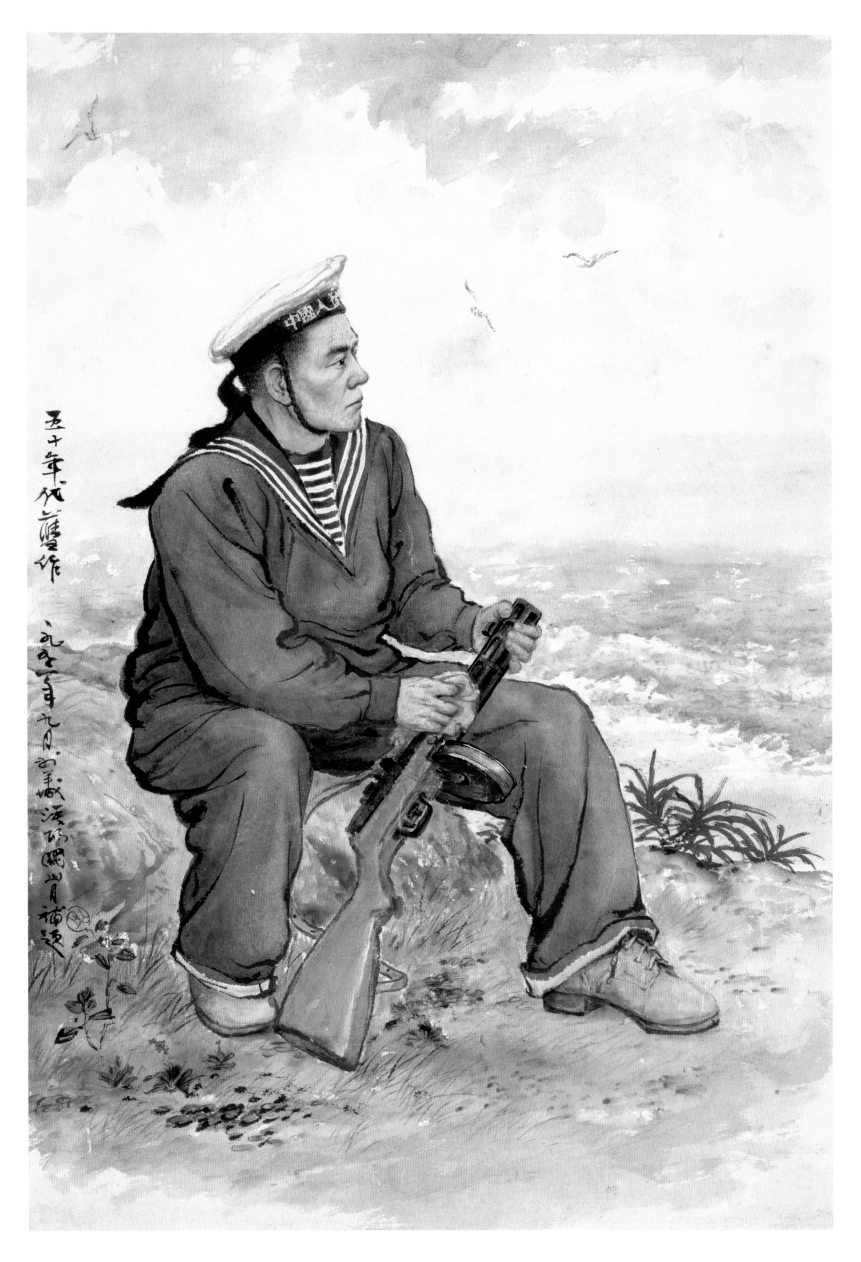

五十年代旧稿作

一九七一年九月·于羊城海珠阁

山月补题

房东的妈妈

1957年
42.4 cm×31.3 cm
纸本设色
关山月美术馆藏

款识：房东的妈妈。一九五七年四月于南桥乡光明社。
　　　关山月写生。

印章：关山月（朱文）　岭南人（朱文）

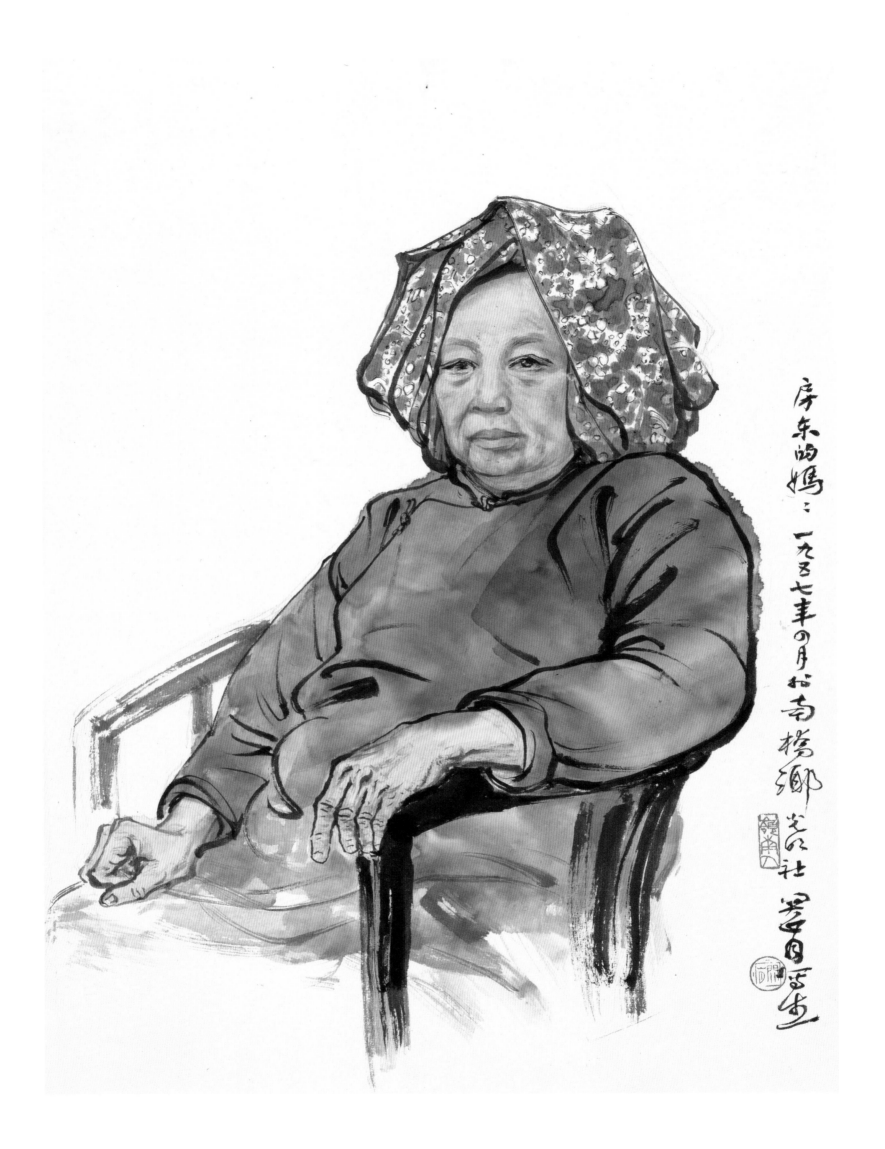

房东的妈：一九三七年の月於高橋鄉艺术社 羅〇〇画

割猪菜的小孩

1957年
30 cm × 42.2 cm
纸本水墨
关山月美术馆藏

款识：割猪菜的小孩。一九五七年五月于醴陵。关山月速写。
印章：关山月（朱文） 岭南人（朱文）

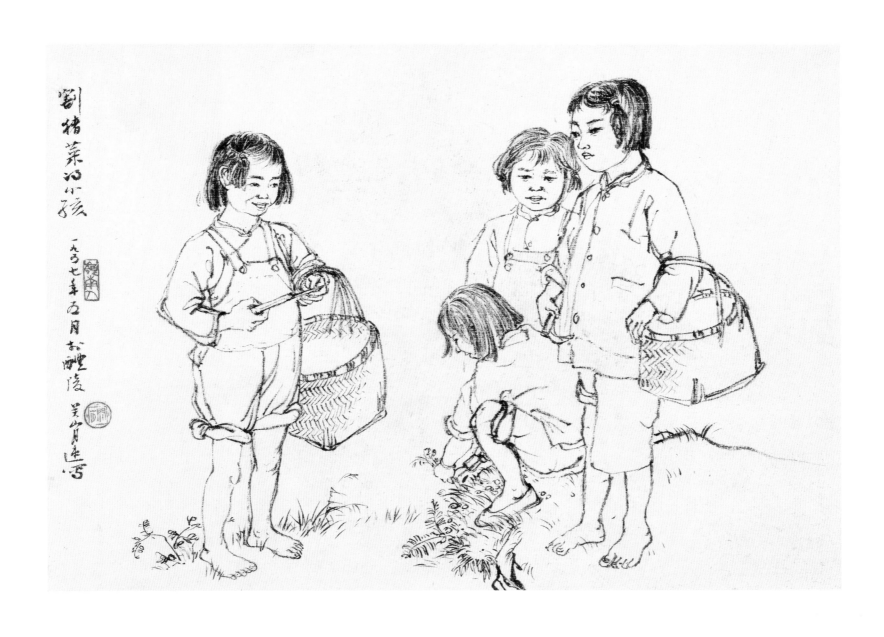

少先队员之二

1957年

43 cm × 31 cm

纸本设色

岭南画派纪念馆藏

款识：一九五七年五月赴湖南醴陵体验生活，参加了南桥
　　　乡小学少先队的队日。在这天他们发动了积肥运动，
　　　将校内厨房积土和沟渠污泥集中起来挑送农业生产合
　　　作社。这两位红领巾是劳动积极份〔分〕子，嘱我为其
　　　写像，急就成此并记。关山月。

印章：关山月（朱文）　岭南人（朱文）

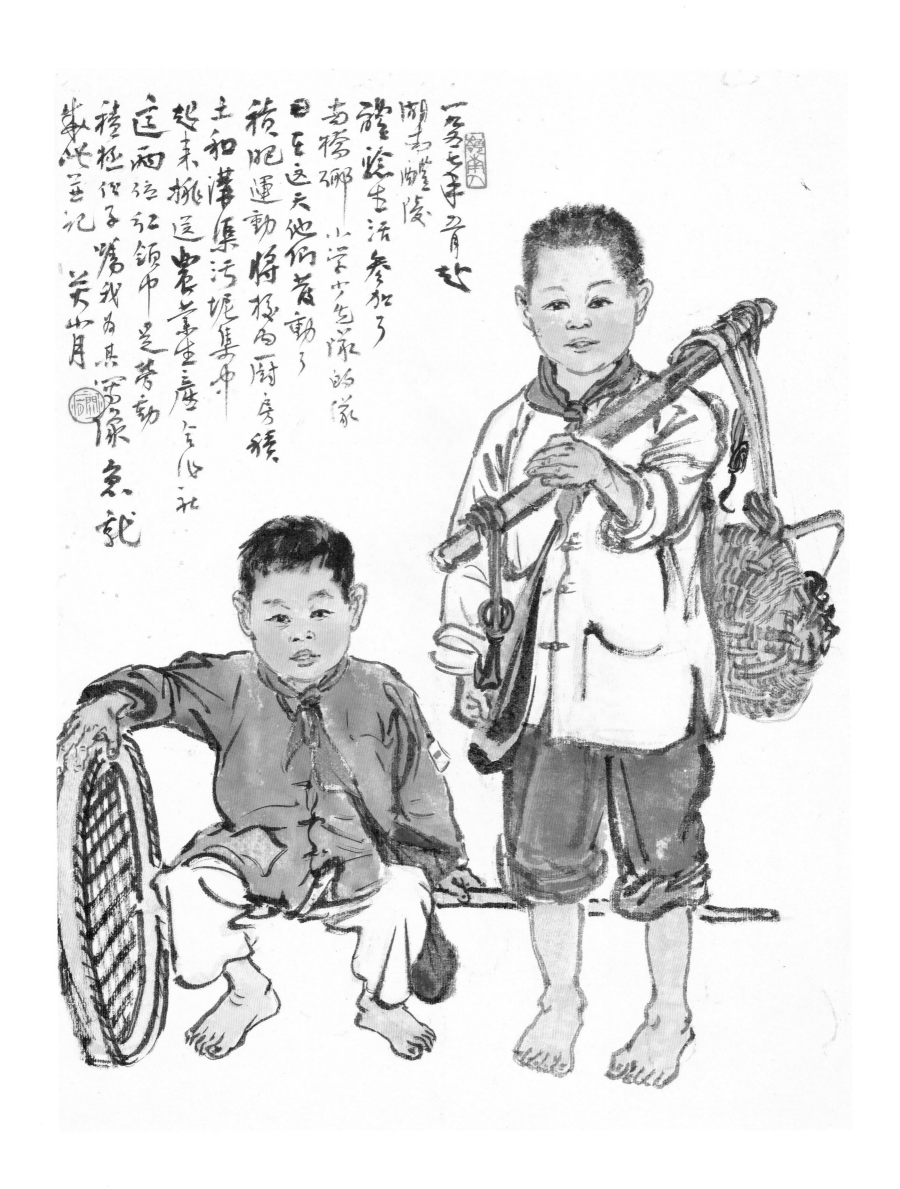

给妹妹打扮得漂亮些

1957年
43 cm × 32 cm
纸本设色
岭南画派纪念馆藏

款识：给妹妹打扮得漂亮些。一九五七年于醴陵南桥乡。
　　　山月速写。
印章：关山月（朱文）岭南人（朱文）积健为雄（朱文）

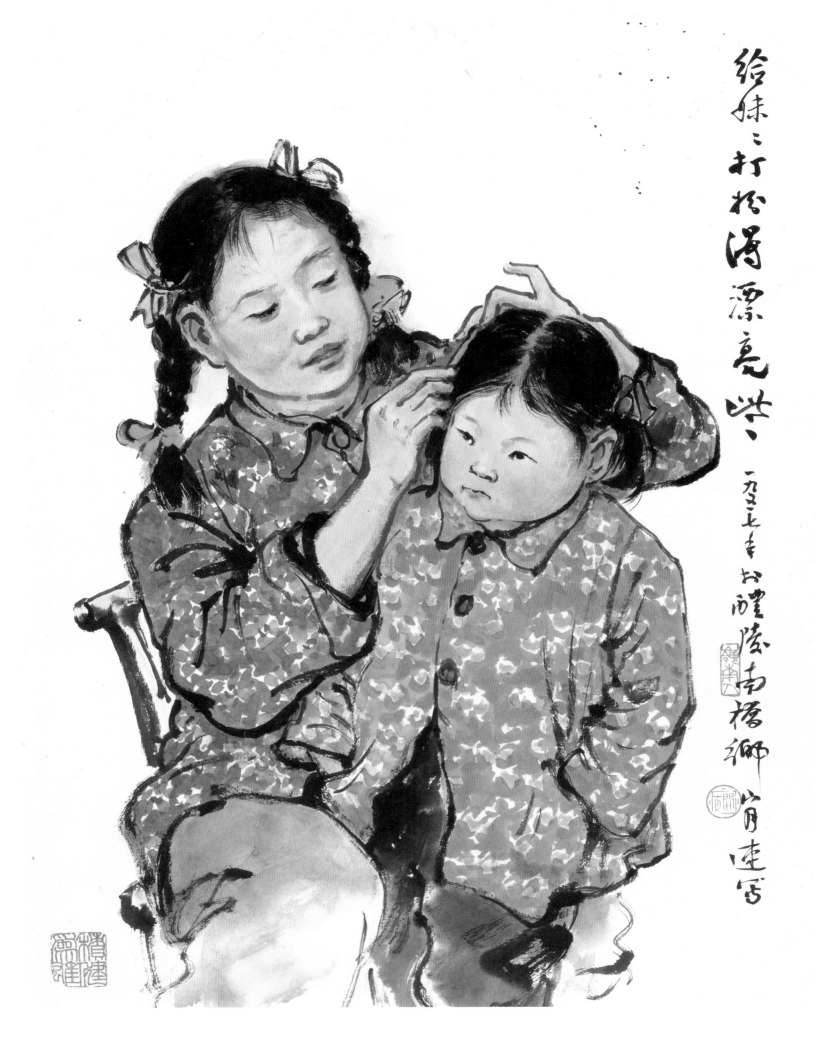

给妹～打扮得漂亮些、

一九五七年　於醴陵南橋鄉宵連寫

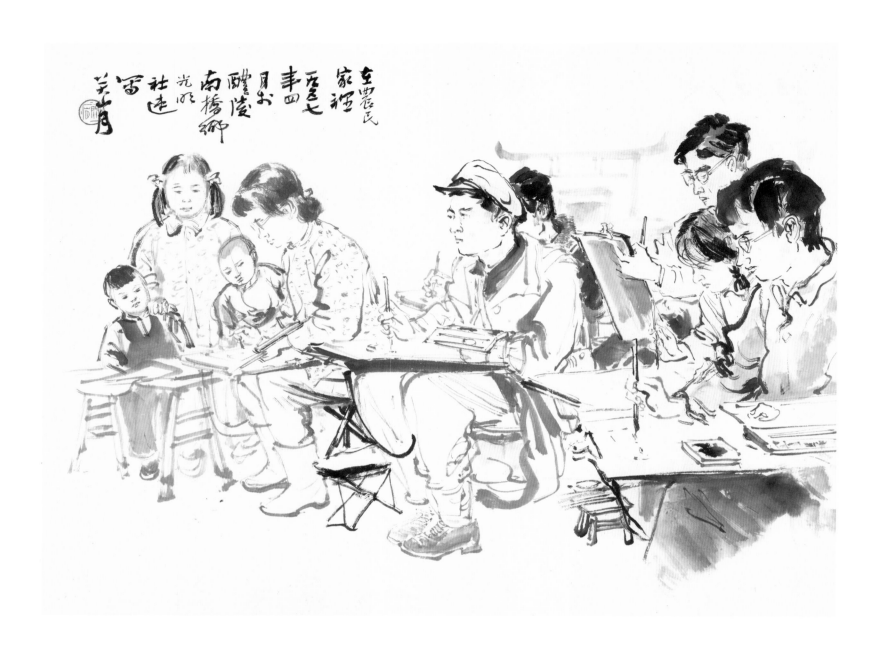

在农民家里

1957年

33 cm × 44 cm

纸本水墨

岭南画派纪念馆藏

款识：在农民家里。一九五七年四月于醴陵南桥乡光明社速写。
关山月。

印章：关山月（朱文）

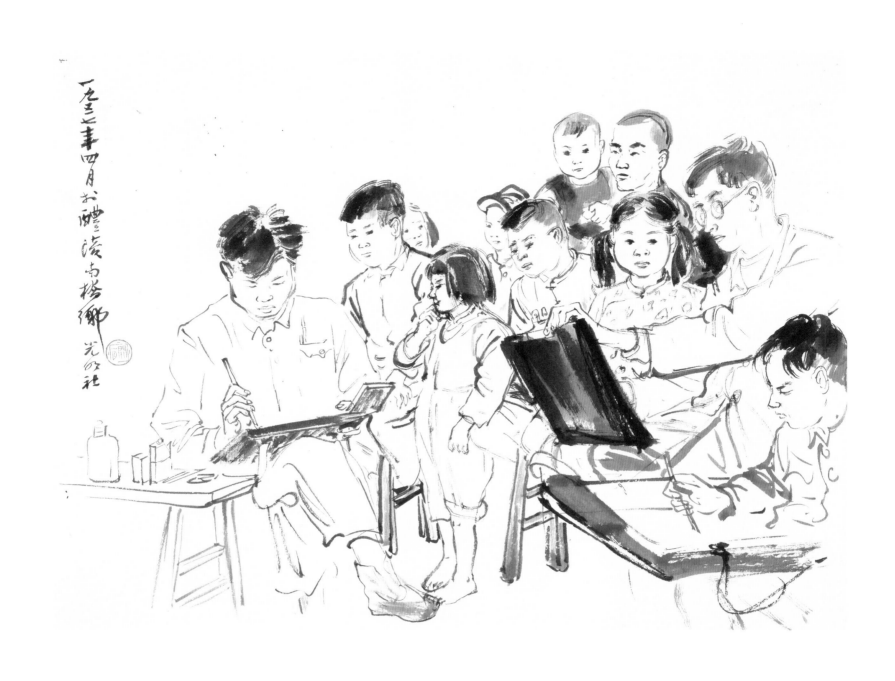

南桥乡光明社写生

1957年
32 cm × 43 cm
纸本水墨
岭南画派纪念馆藏

款识：一九五七年四月于醴陵南桥乡光明社。
印章：关山月（朱文）

公与孙

纸本设色
岭南画派纪念馆藏

款识：公与孙。一九五七年五月于醴陵南桥乡。关山月速写。

印章：关山月（朱文）岭南人（朱文）

公与孙

1957年
39 cm × 26 cm
纸本设色
岭南画派纪念馆藏

款识：公与孙。一九五七年五月于醴陵南桥乡。关山月速写。
印章：关山月（朱文）岭南人（朱文）

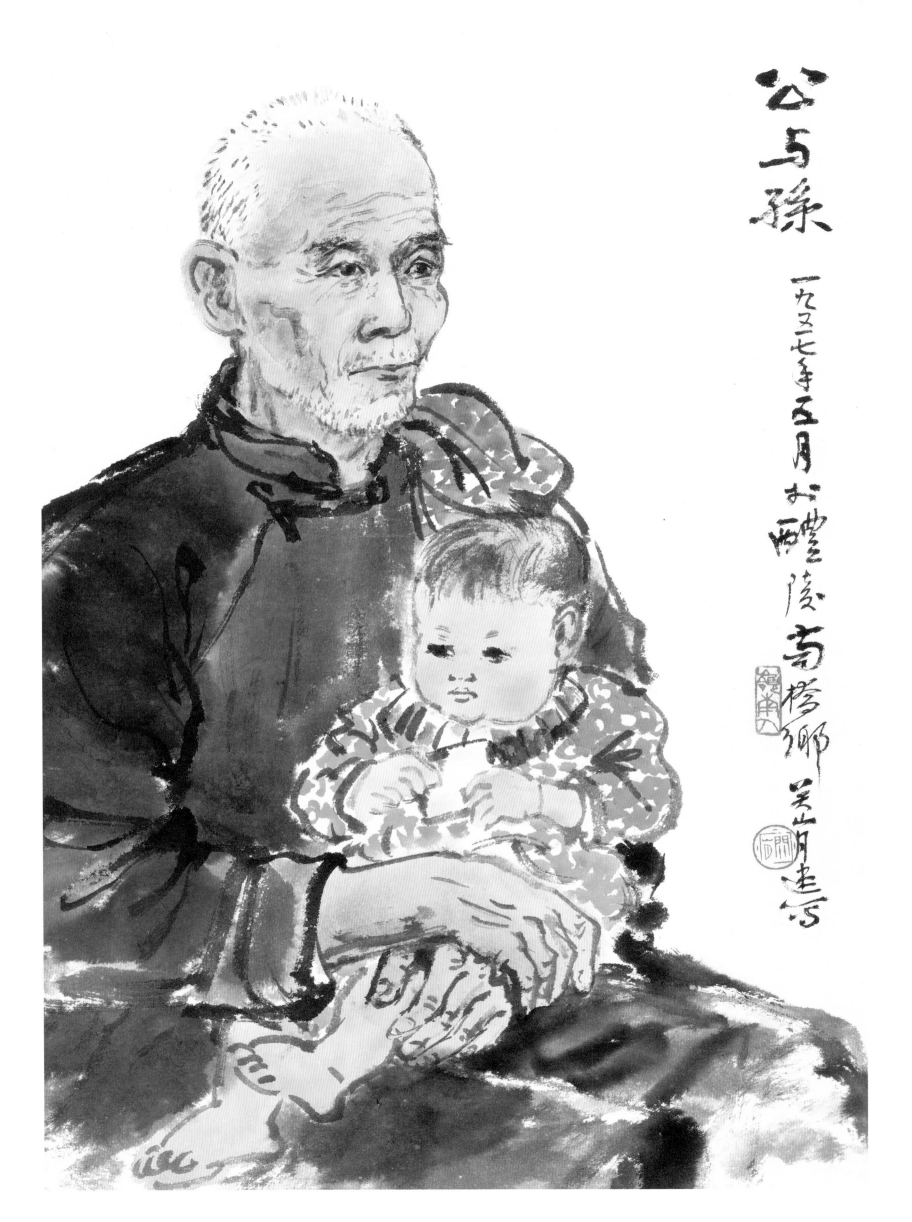

公与孙

一九五七年五月 於羊城隆高梓卿 吴山月连写

牧

1957年

32 cm × 44 cm

纸本设色

岭南画派纪念馆藏

印章：关山月（朱文）

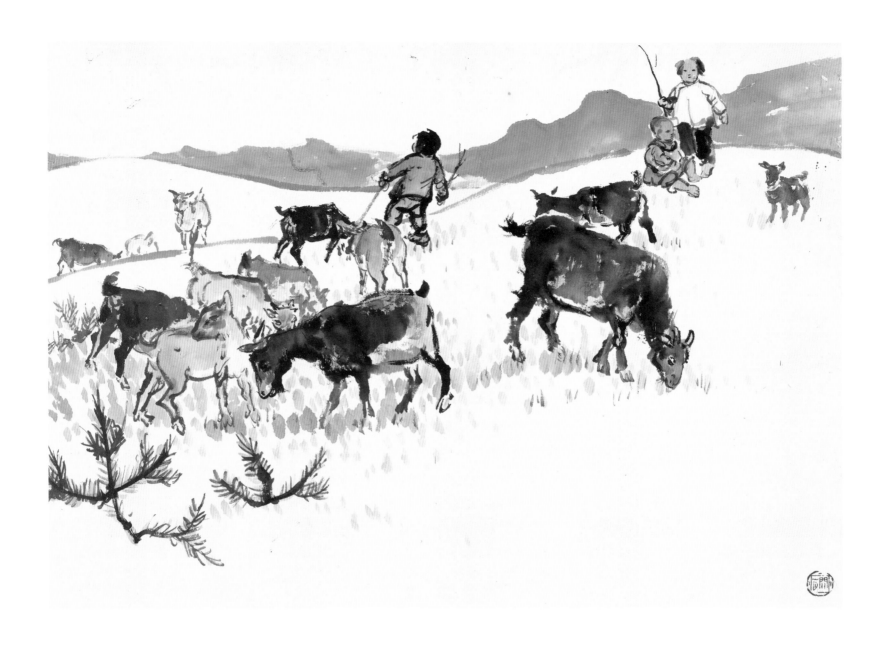

插秧

1957年
34 cm × 45 cm
纸本设色
岭南画派纪念馆藏

款识：山月画。
印章：关山月（朱文）

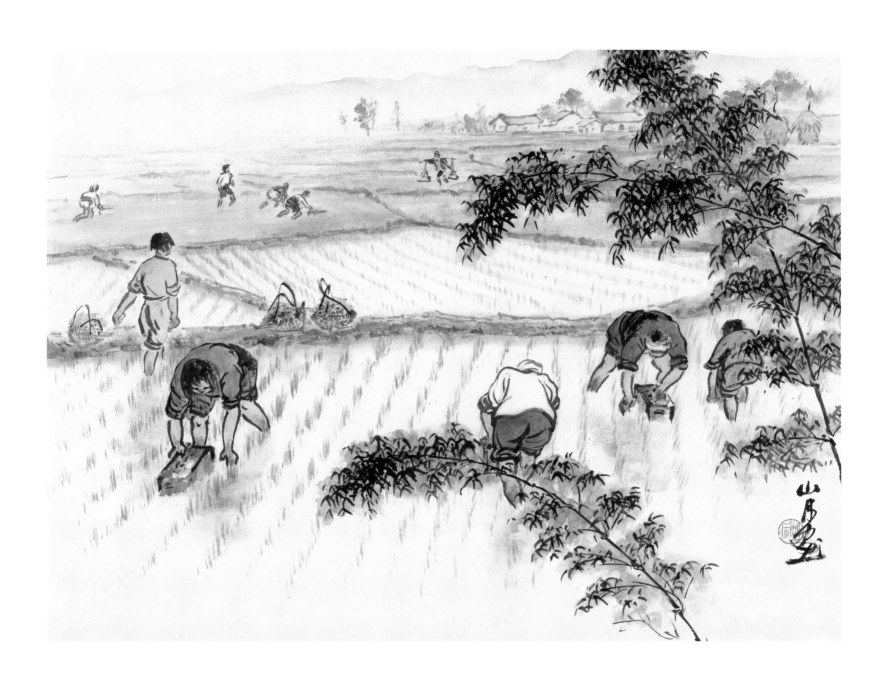

毛主席词意（白描人物）

1958年
32.6 cm×41.5 cm
纸本水墨
关山月美术馆藏

款识：山月画。
印章：关山月（朱文）

新春归宁

1959年
25 cm×30.2 cm
纸本设色
关山月美术馆藏

款识：新春归宁。一九五九年四月客瑞士之作。
印章：关山月（朱文） 岭南人（朱文）

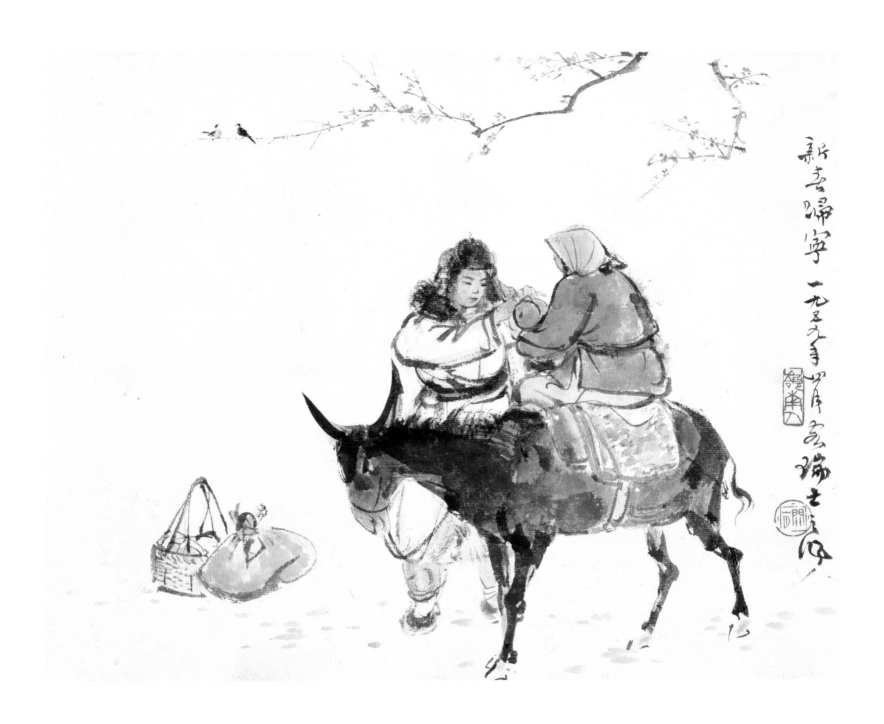

塞纳河畔

1959年

23.5 cm×31 cm

纸本水墨

关山月美术馆藏

款识：赛［塞］纳河畔。一九五九年二月关山月于巴黎。

印章：山月（朱文）

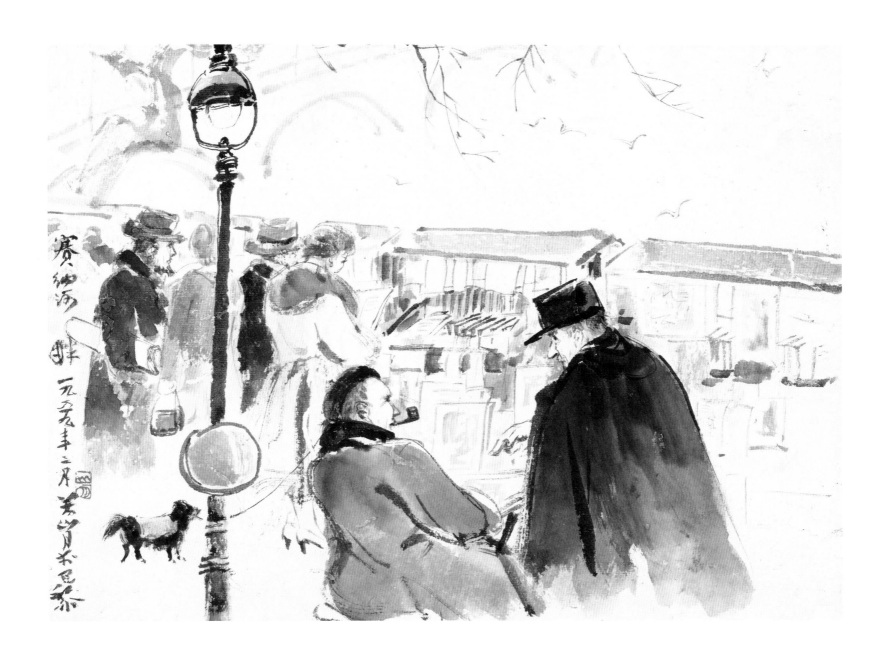

现代流派画家眼中之维纳斯

1959年
31.2 cm×24.9 cm
纸本水墨
关山月美术馆藏

款识：现代流派画家眼中之维纳斯。一九五九年二月
　　　关山月客巴黎。

印章：关山月（朱文）

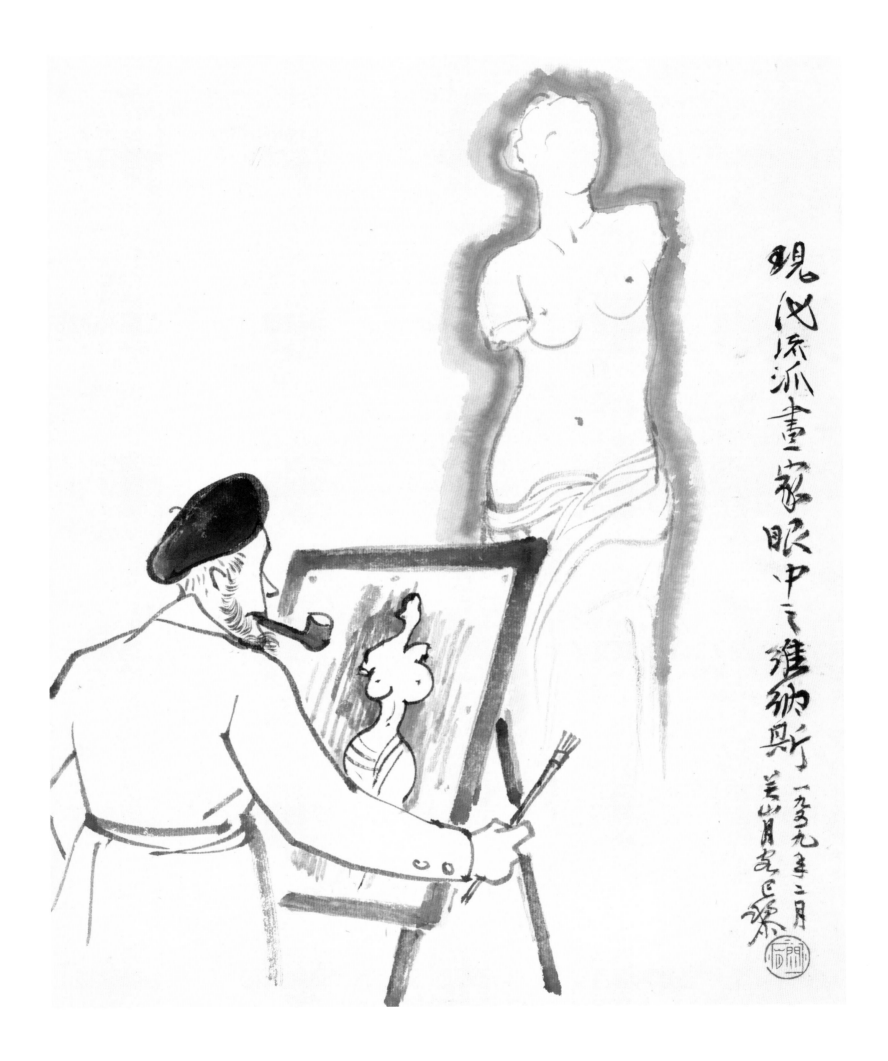

現代流派畫家眼中之維納斯　一九三九年二月　芒山月於已桑

喂猪

1959年
24.7 cm×30.8 cm
纸本设色
关山月美术馆藏

款识：山月画。
印章：关山月（朱文）岭南人（朱文）

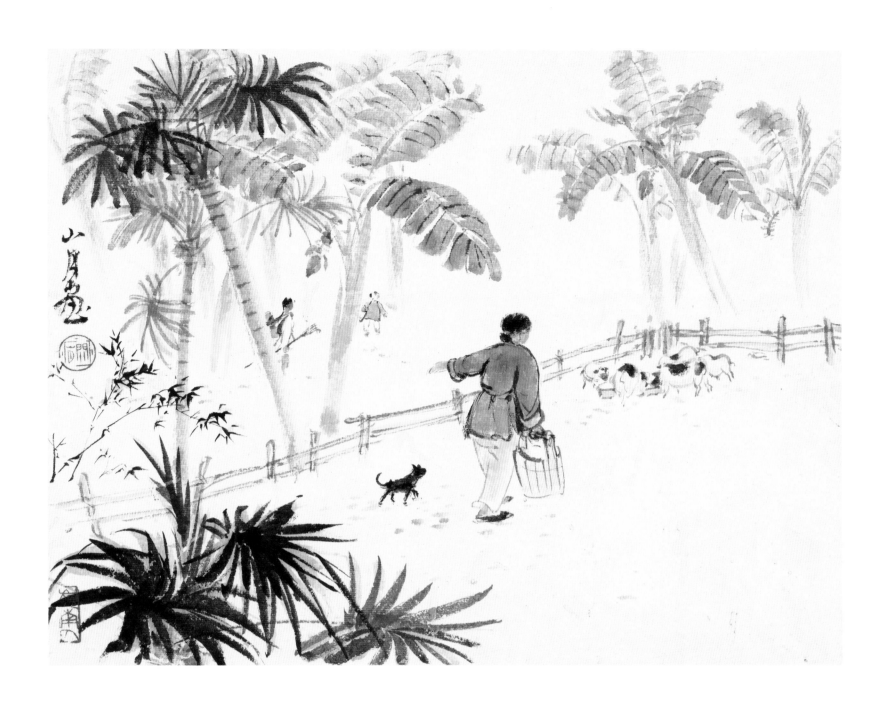

耕种归途

1959年
24 cm × 30 cm
纸本设色
关山月美术馆藏

款识：山月画。
印章：关山月（朱文）

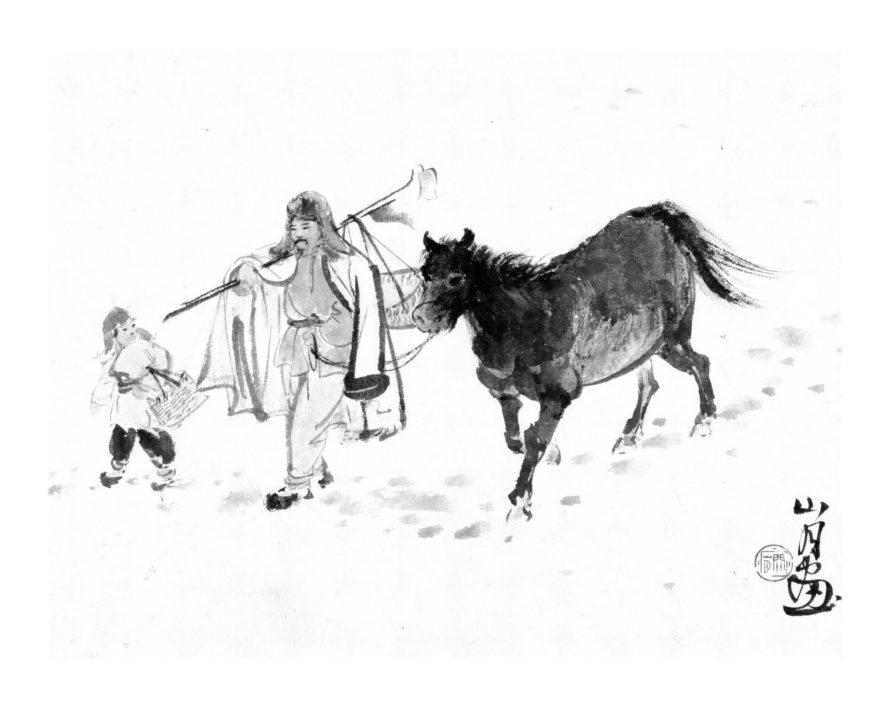

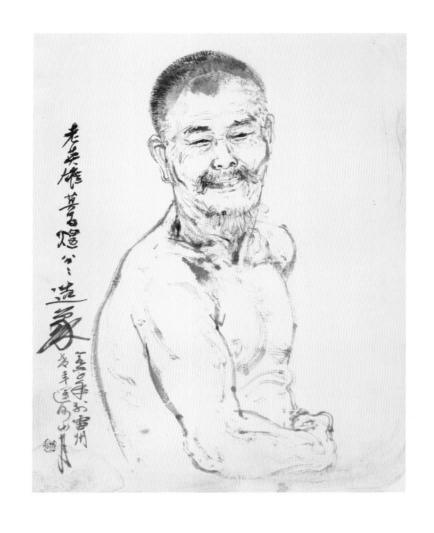

老英雄速写

1960年
49 cm × 38.5 cm
纸本水墨
岭南画派纪念馆藏

款识：老英雄莫昌煌公公造象〔像〕。一九六〇年于雷州
　　　青年运河。山月。
印章：关山月（朱文）

莫昌煌同志造像

1960年
59 cm × 42 cm
纸本设色
岭南画派纪念馆藏

款识：七十四岁高龄的青年突击队队长莫昌煌同志造象〔像〕。
　　　一九六〇年五月于雷州青年运河。山月画。
印章：关（朱文）　山月（朱文）　隔山书舍（朱文）

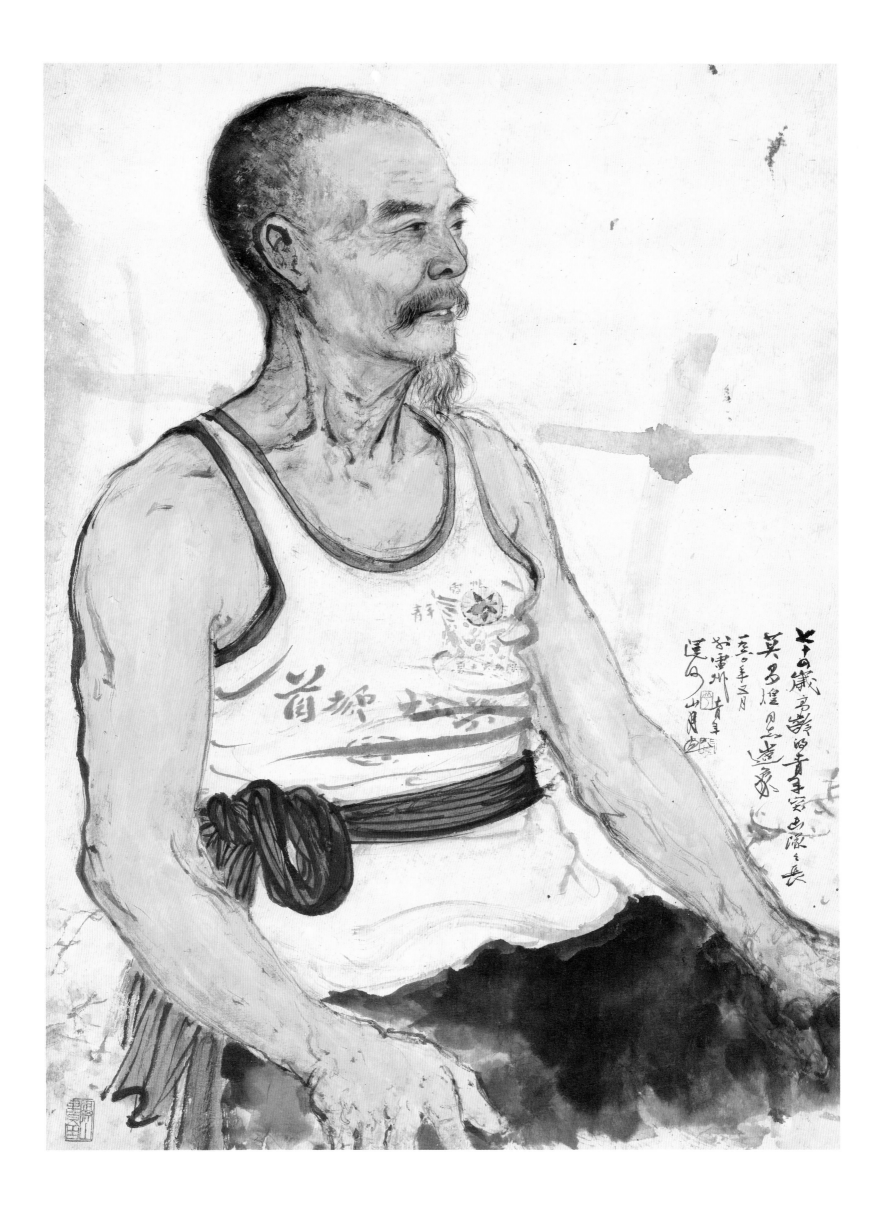

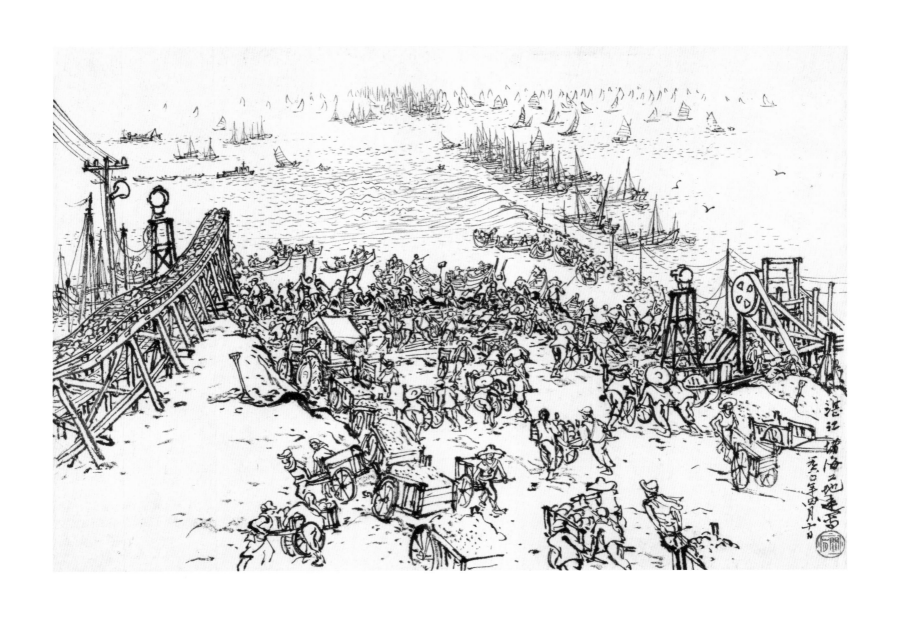

湛江堵海工地速写

1960年
27.8 cm×39.5 cm
纸本水墨
关山月美术馆藏

款识：湛江堵海工地速写。一九六〇年四月十日。
印章：关山月（朱文）

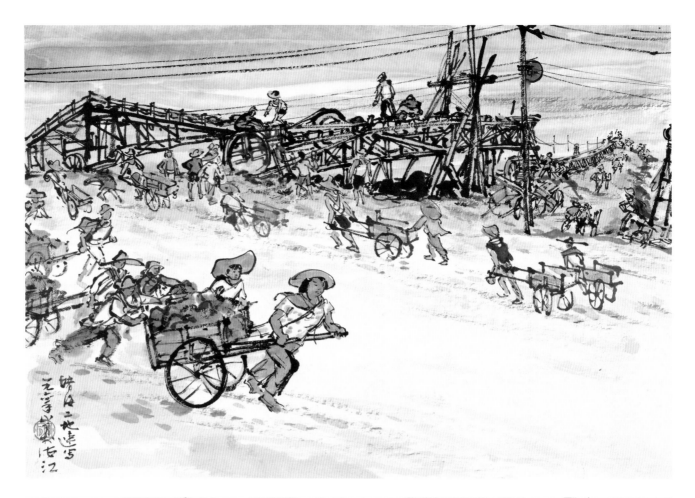

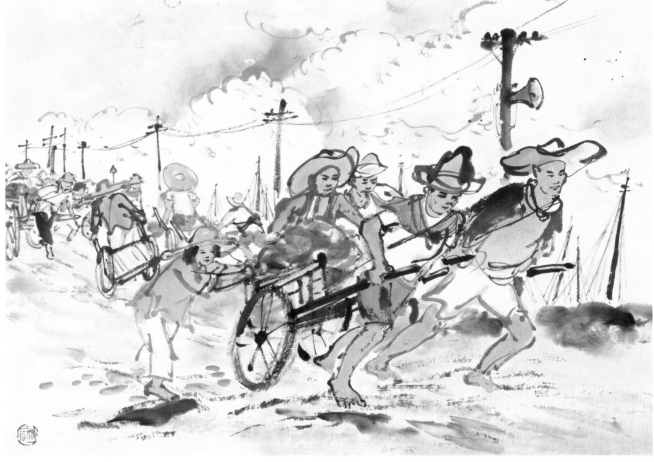

堵海工地速写之一

1960年
31.5 cm × 43 cm
纸本设色
岭南画派纪念馆藏

款识：堵海工地速写。一九六〇年山月于湛江。
印章：关山月（朱文）

堵海工地速写之二

1960年
31.5 cm × 43 cm
纸本设色
岭南画派纪念馆藏

印章：关山月（朱文）

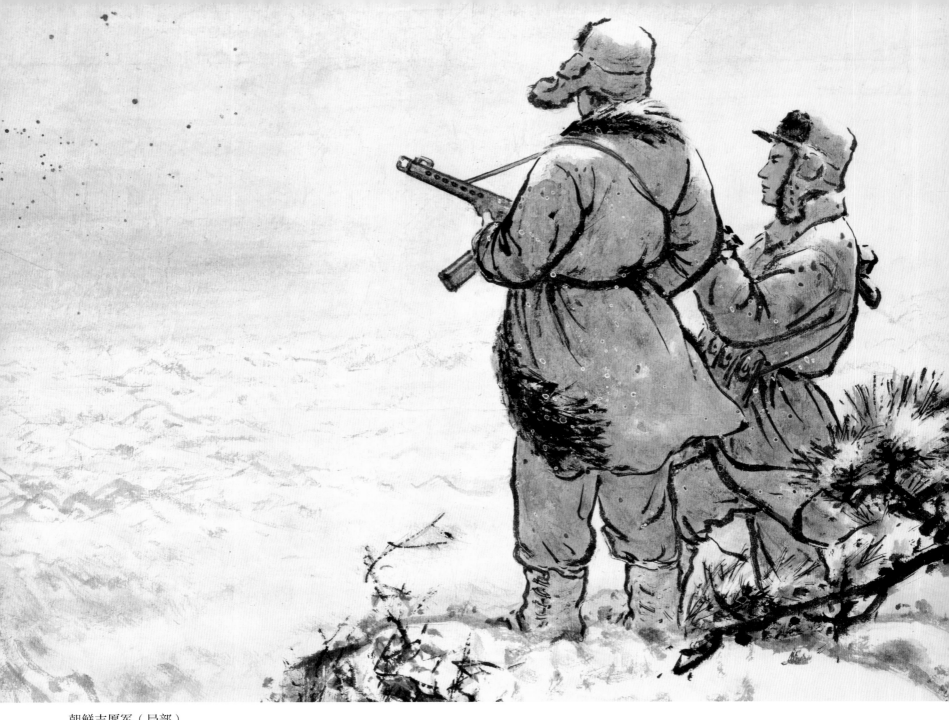

朝鲜志愿军（局部）

朝鲜志愿军

1961年
245 cm × 142 cm
纸本设色
私人藏

款识：是谁又在古巴、老挝和刚果玩火？为何不把三八线一
　　　场教训记取？帝国主义本性难移，必须继续提高警惕。
　　　一九六一年春重画五六年朝鲜前沿拾稿以志难忘。关山月
　　　于五羊城。
印章：关山月（白文）岭南人（朱文）从生活中来（白文）

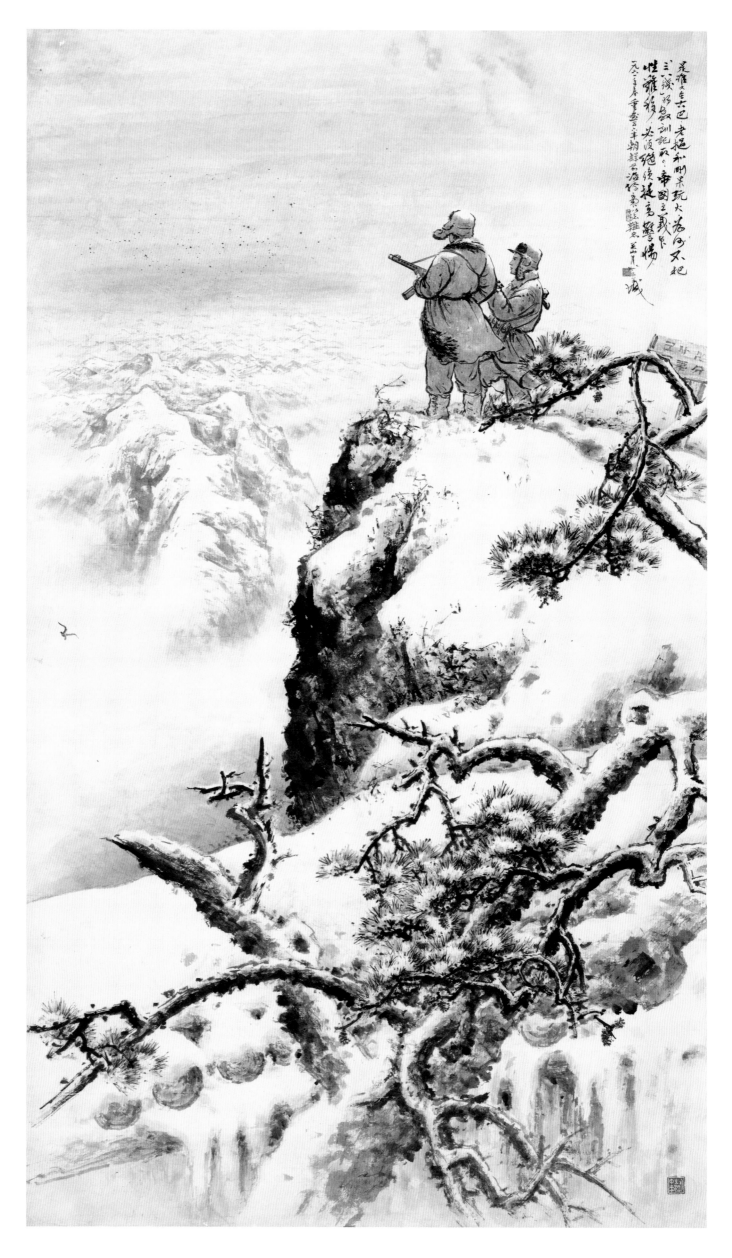

271

款识：习作中深感脑眼手之配合未及甚多，故形象未准，关
　　　键在于实践之不力也。此作不足作为同学们之规范，
　　　但在避免依赖橡皮进行描写之方法步骤上如能在此得
　　　到启发足矣。 一九六一年一月，关山月画课。

印章：山月（朱文）

示范人物

1961年
39 cm × 32 cm
纸本水墨
岭南画派纪念馆藏

款识：习作中深感脑眼手之配合未及甚多，故形象未准，关
　　　键在于实践之不力也。此作不足作为同学们之规范，
　　　但在避免依赖橡皮进行描写之方法步骤上如能在此得
　　　到启发足矣。 一九六一年一月，关山月画课。

印章：山月（朱文）

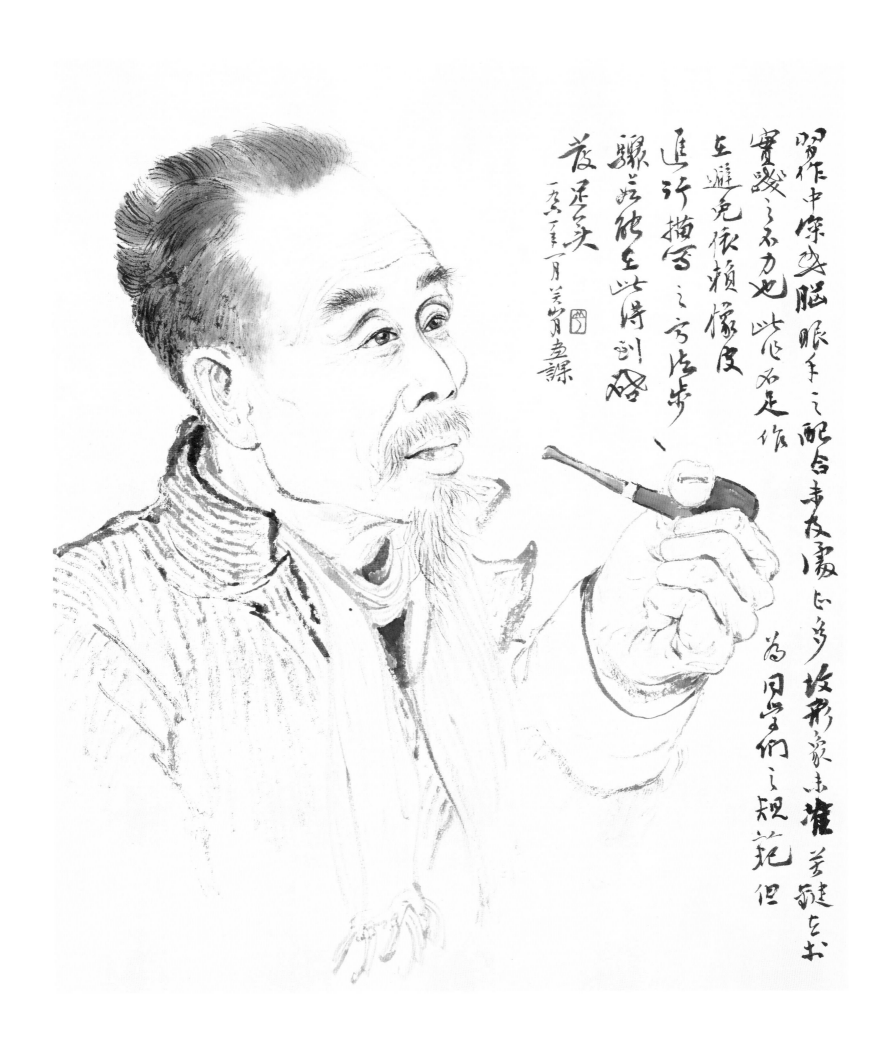

習作中深受腦眼手之配合非友常上多故形象未確基礎去打實踐之努力此岸石足作左避免依賴像皮進行描寫之方法步驟磁能至此時到啓為日學術之規範但

茂沅之夫
一九六二年一月美術畫課

渔民像

1962年
53 cm × 41 cm
纸本设色
岭南画派纪念馆藏

款识：山月写生。
印章：关山月印（白文）

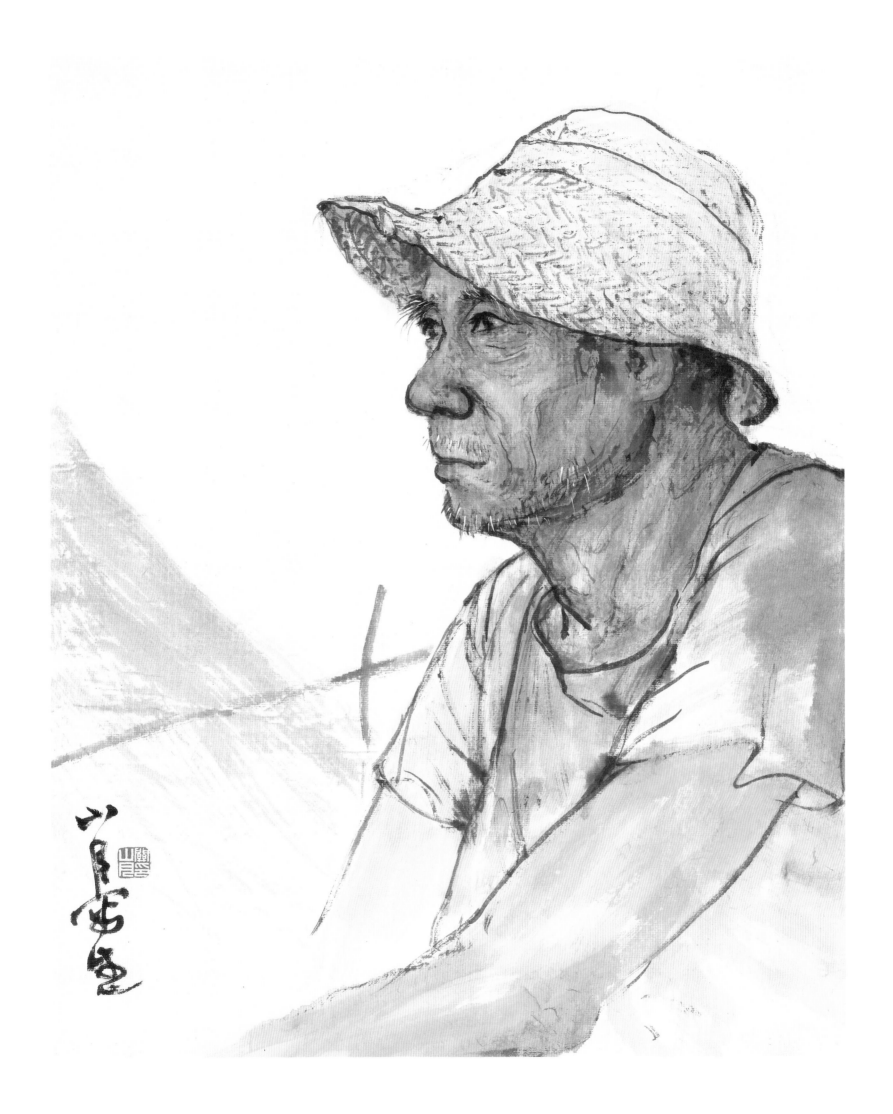

纺线图

1962年
132 cm × 59 cm
纸本设色
岭南画派纪念馆藏

款识：汕尾渔村拾稿。一九六二年关山月画于羊城。
印章：关山月印（白文） 漠阳（朱文） 古人师谁（白文）

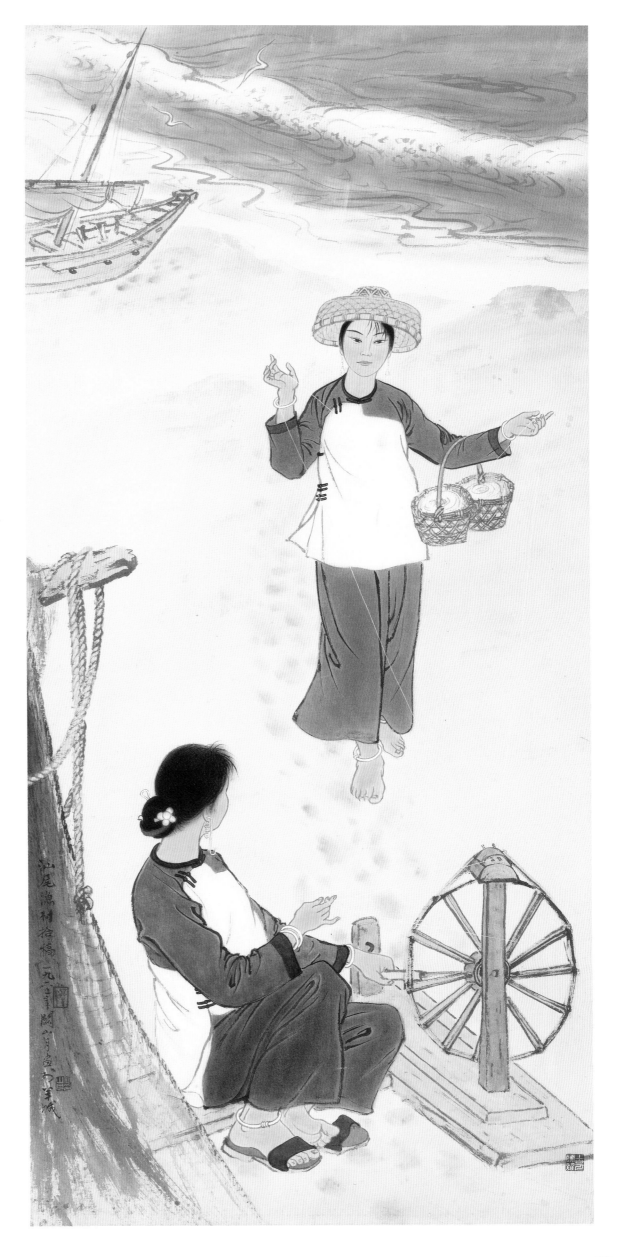

纺线图

1963年
132.5 cm×60 cm
纸本设色
关山月美术馆藏

款识：山月画。
印章：关山月印（白文）

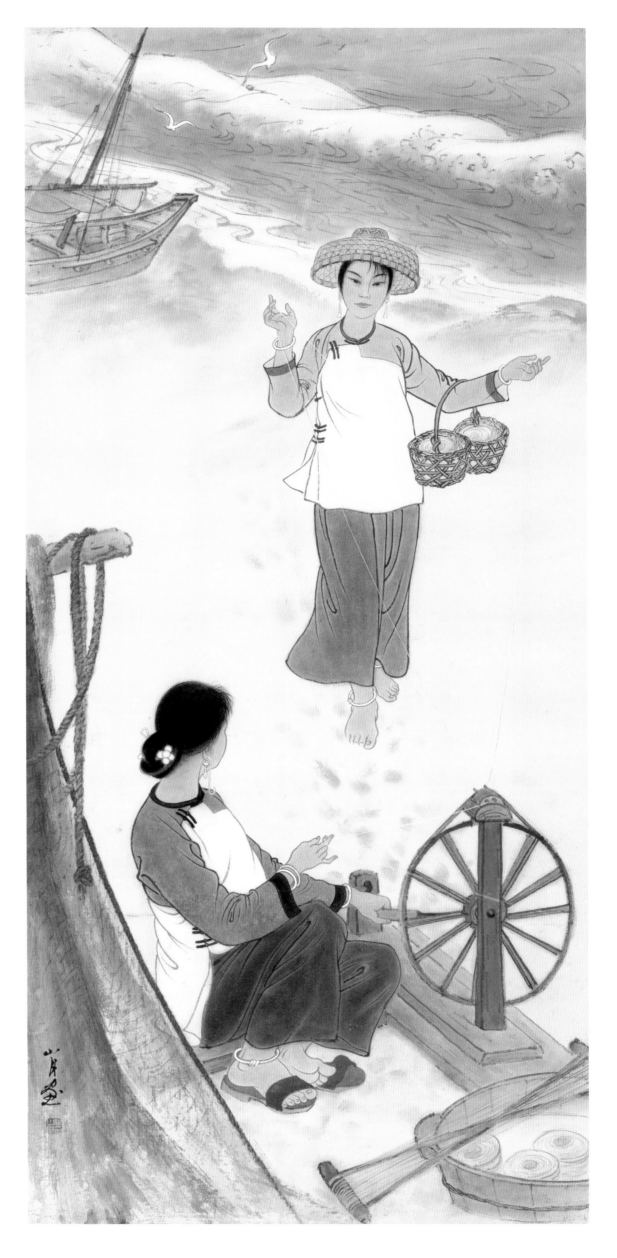

人物写生卷

1963年
28 cm × 285 cm
纸本水墨
岭南画派纪念馆藏

款识：海蓝蓝，妹妹打扮等船还。郎哪情意深似海，妹哪
　　　幸福海洋宽。一九六三年暮春三月于汕尾写生。

印章：山月（朱文）从生活中来（白文）

人物写生卷（局部）

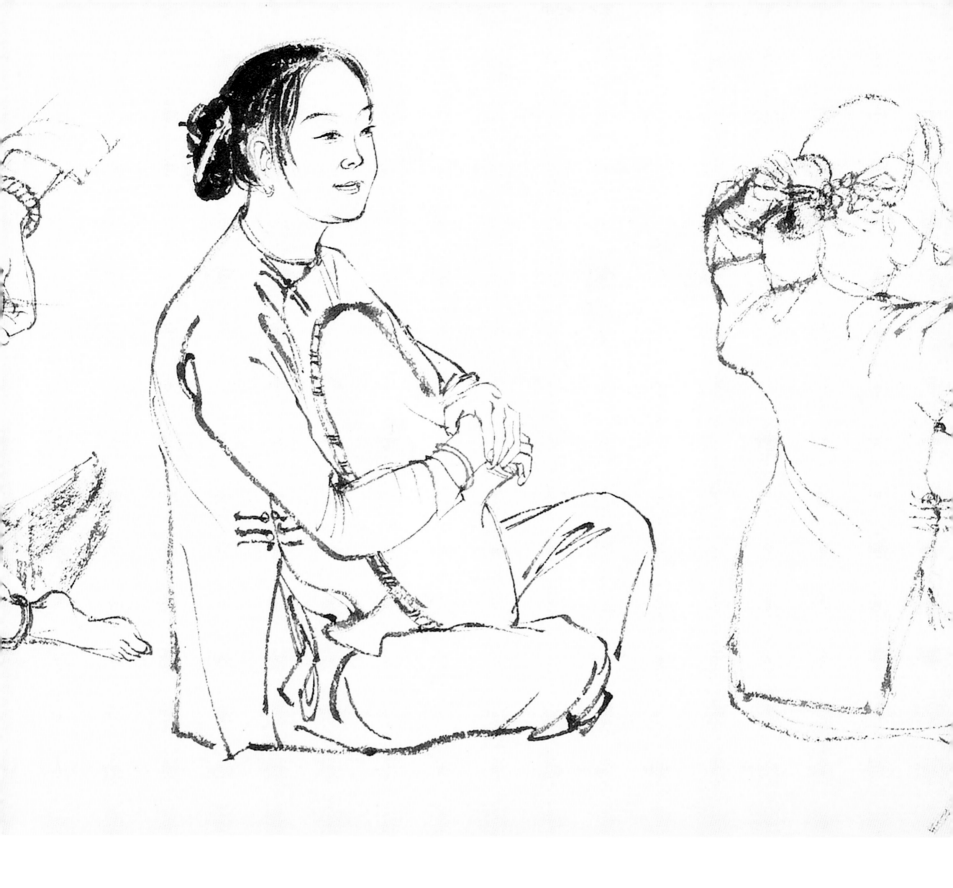

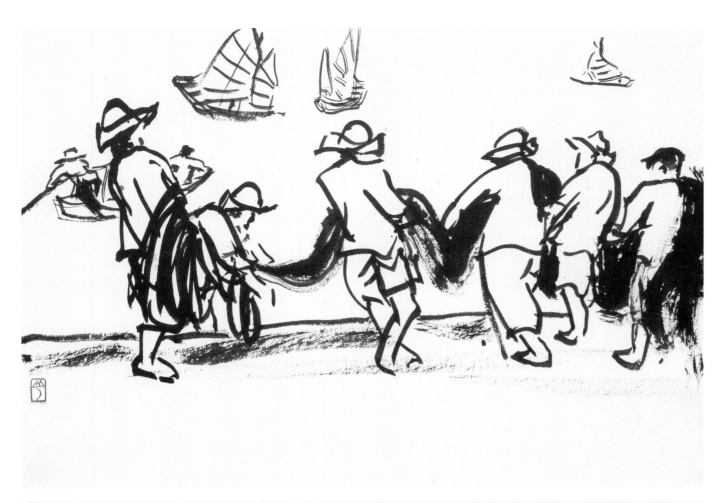

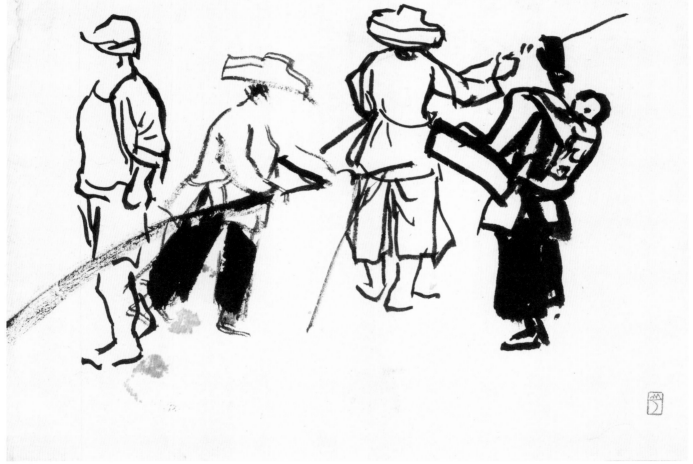

速写之四十八

1963年
21 cm×28.5 cm
纸本水墨
岭南画派纪念馆藏

印章：山月（朱文）

速写之四十九

1963年
20.5 cm×29.5 cm
纸本水墨
岭南画派纪念馆藏

印章：山月（朱文）

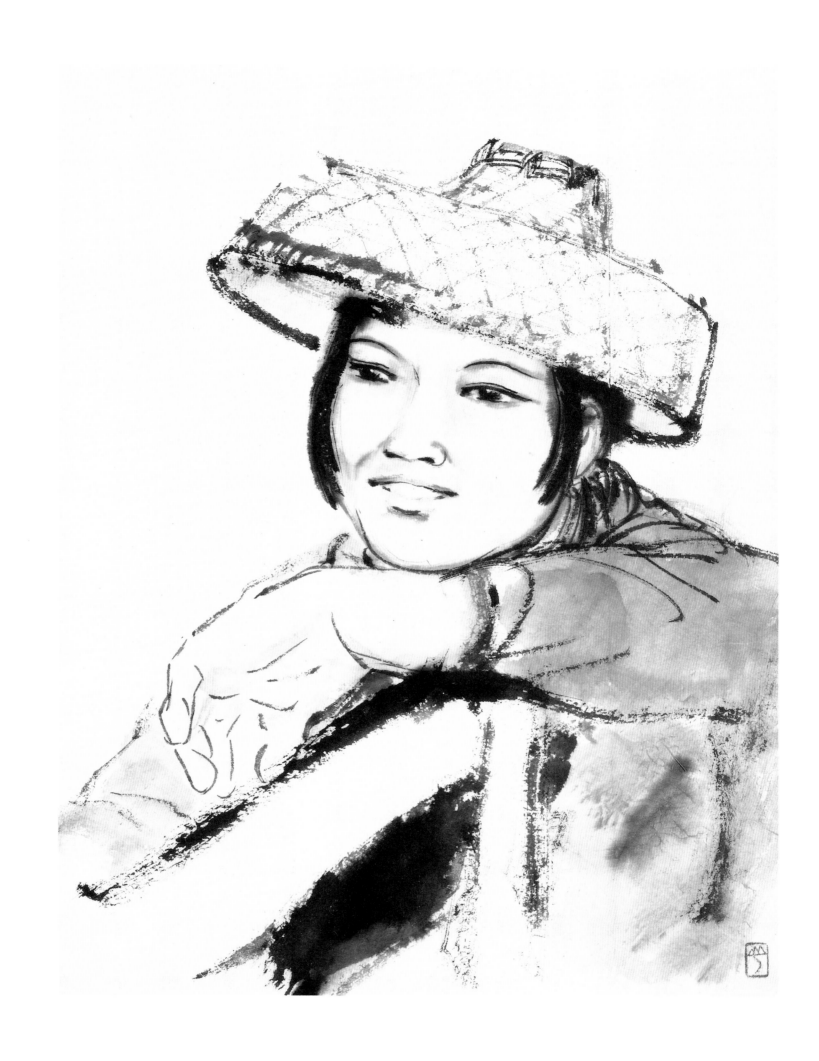

渔女写生

1963年
28.5 cm×21 cm
纸本水墨
岭南画派纪念馆藏

印章：山月（朱文）

汕尾渔家姑娘

1963年
68.5 cm × 42 cm
纸本设色
关山月美术馆藏

款识：汕尾渔家姑娘。一九六三年画，一九九六年补题于羊城。
　　　漠阳关山月。

印章：山月（朱文）

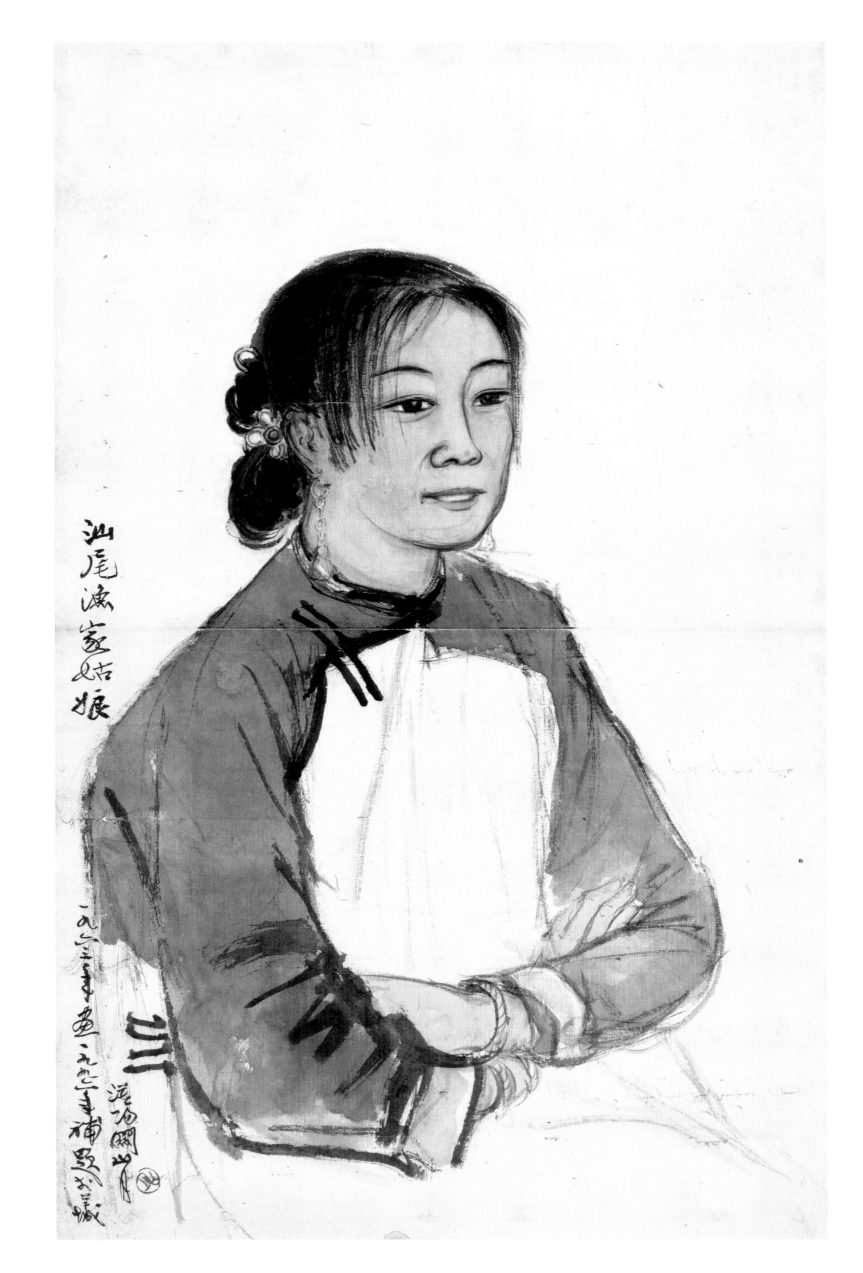

汕尾渔家姑娘

一九六三年画
一九八三年补题
于羊城

纸本设色
关山月美术馆藏

款识：山月画。
印章：关山月印（白文）

归帆

1963年
130.5cm×128.3cm
纸本设色
关山月美术馆藏

款识：山月画。
印章：关山月印（白文）

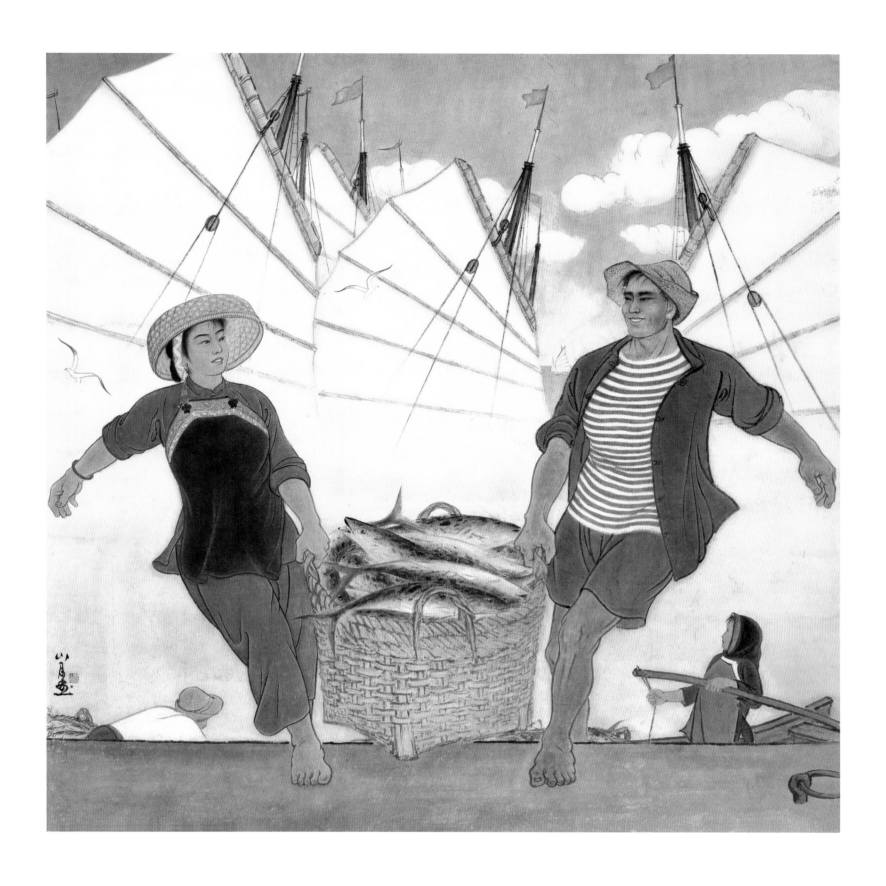

海鸥

1963年
124 cm×82 cm
纸本设色
关山月美术馆藏

款识：山月画。
印章：关山月印（白文）

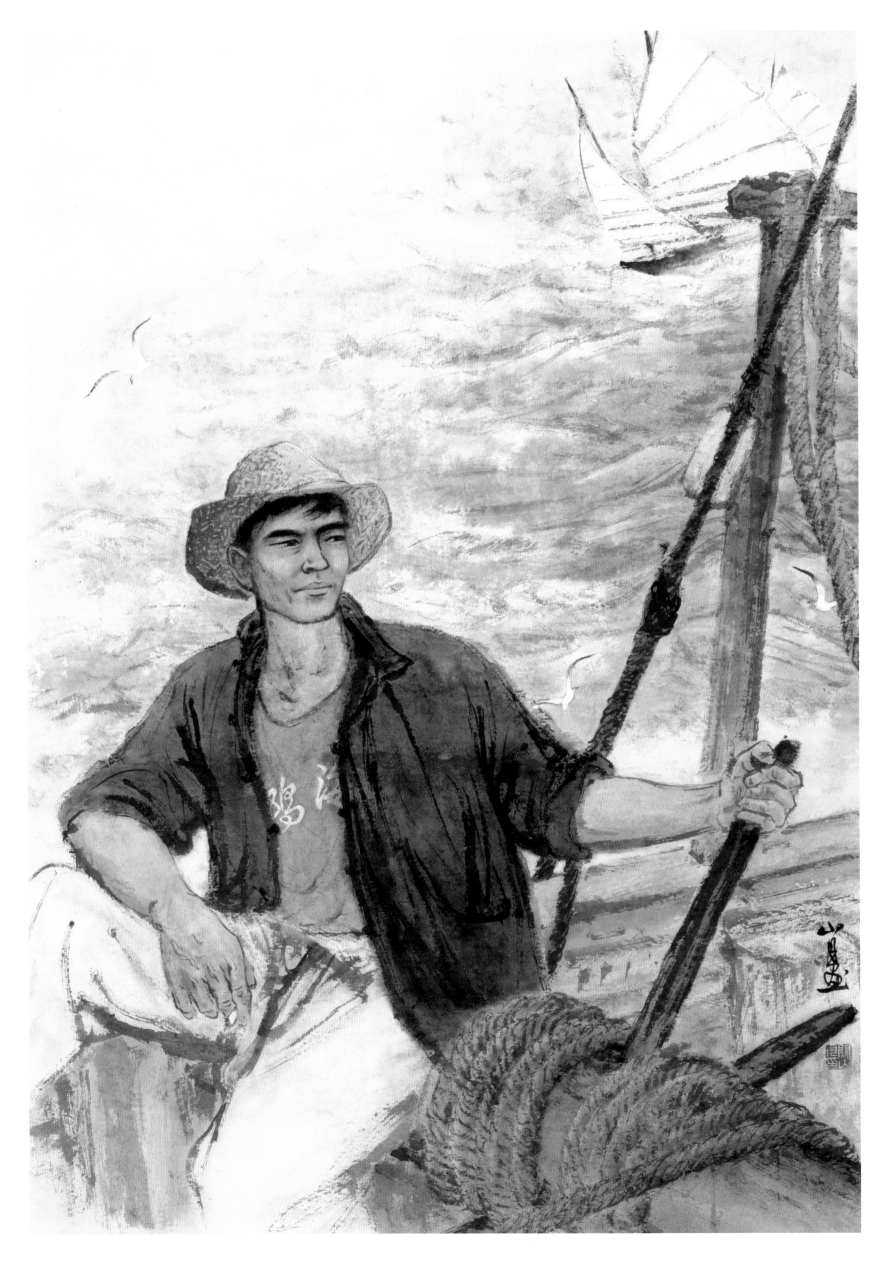

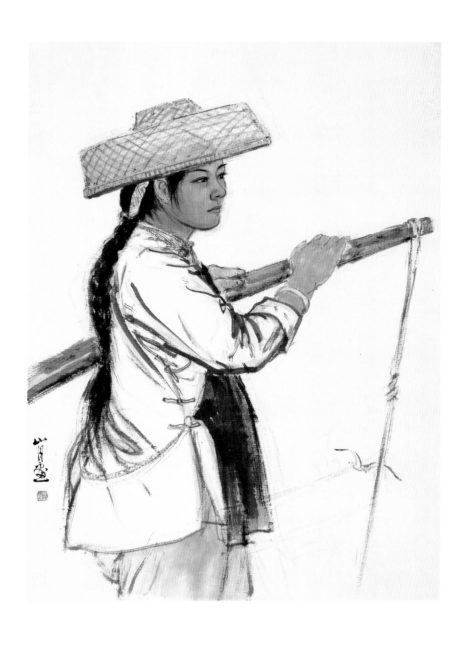

渔女

1963年
93.7 cm×64 cm
纸本设色
私人藏

款识：山月画。
印章：关山月印（白文）

闸坡渔女

1963年
133.5 cm×54.5 cm
纸本设色
私人藏

款识：一九六三年十一月于闸坡渔港写生得此。关山月笔。
印章：关山月印（白文）

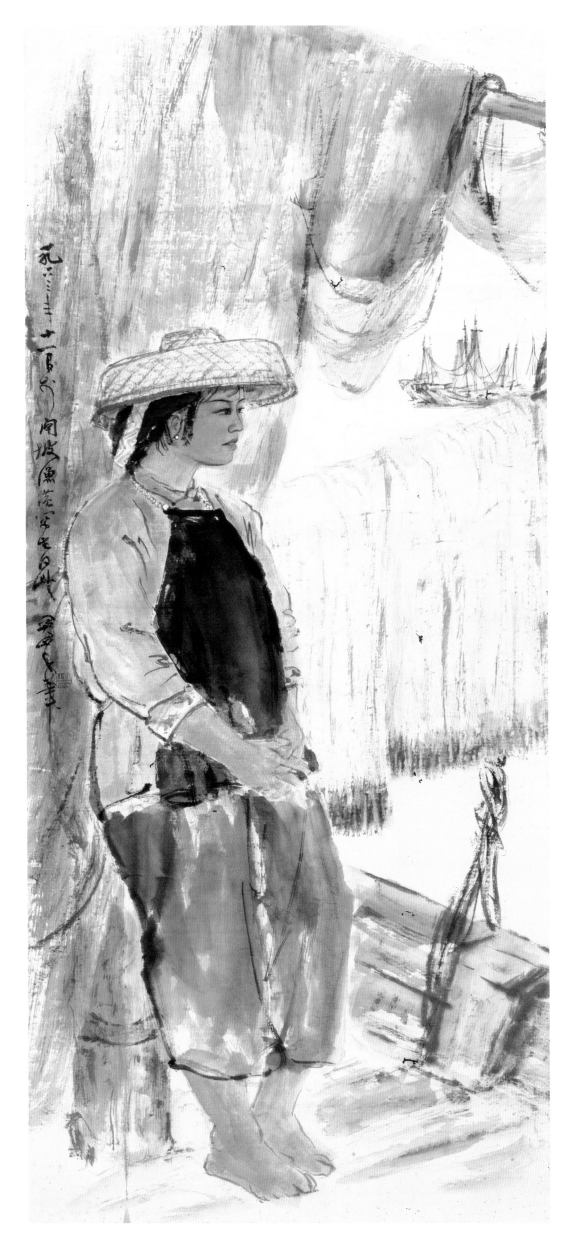

听毛主席的话

1963年
151 cm × 69 cm
纸本设色
岭南画派纪念馆藏

款识：山月画。
印章：关山月印（白文） 六十年代（朱文）

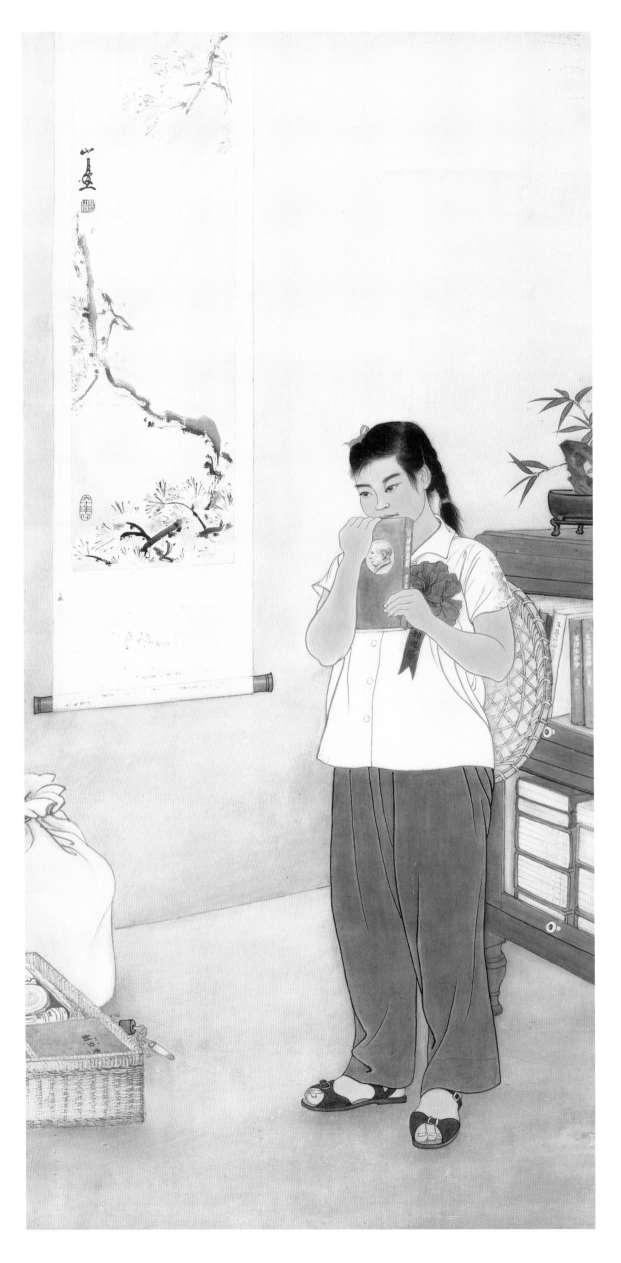

款识：桃花扇。现代修正主义者倡言全人类的爱，影片第
四十一不正是反映了革命者与反革命暴徒的爱吗？昨
喜看了粤剧李香君，剧中人是旧时代的一个歌女，当
她发现丈夫侯朝宗变节降敌时，便毫不犹豫地一刀两
断的与侯朝宗决裂了缠绵的爱。这充分体现了中华女
性的民族气节和崇高的爱国主义精神，聊志景仰耳。
一九六三年一月于隔山画室春节试笔之作，观遂试为香
君塑象［像］，工拙不计。关山月并识。

桃花扇

1963年
112 cm×61 cm
纸本设色
岭南画派纪念馆藏

款识：桃花扇。现代修正主义者倡言全人类的爱，影片第
四十一不正是反映了革命者与反革命暴徒的爱吗？昨
喜看了粤剧李香君，剧中人是旧时代的一个歌女，当
她发现丈夫侯朝宗变节降敌时，便毫不犹豫地一刀两
断的与侯朝宗决裂了缠绵的爱。这充分体现了中华女
性的民族气节和崇高的爱国主义精神，聊志景仰耳。
一九六三年一月于隔山画室春节试笔之作，观遂试为香
君塑象［像］，工拙不计。关山月并识。

印章：关（白文）山月（朱文）六十年代（朱文）

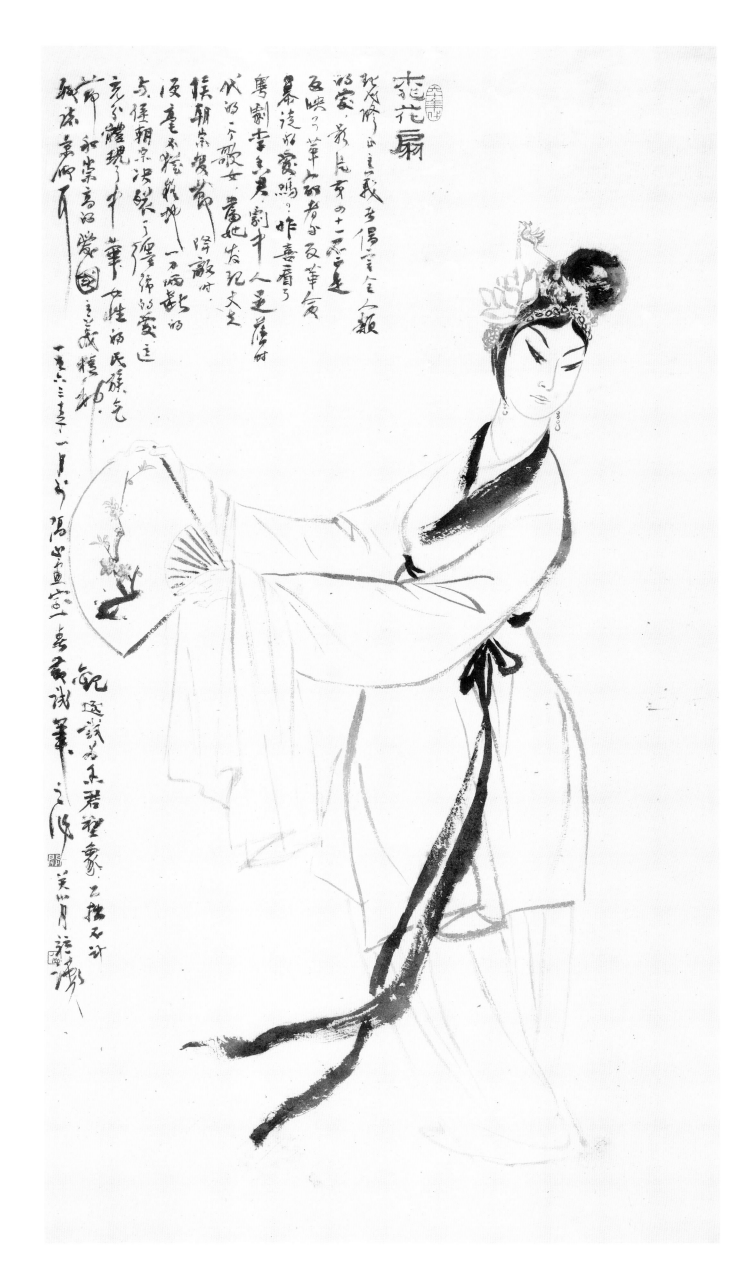

桃花扇

渔歌

1963年
132.4 cm × 66 cm
纸本设色
关山月美术馆藏

款识：山月画。
印章：关山月印（白文）

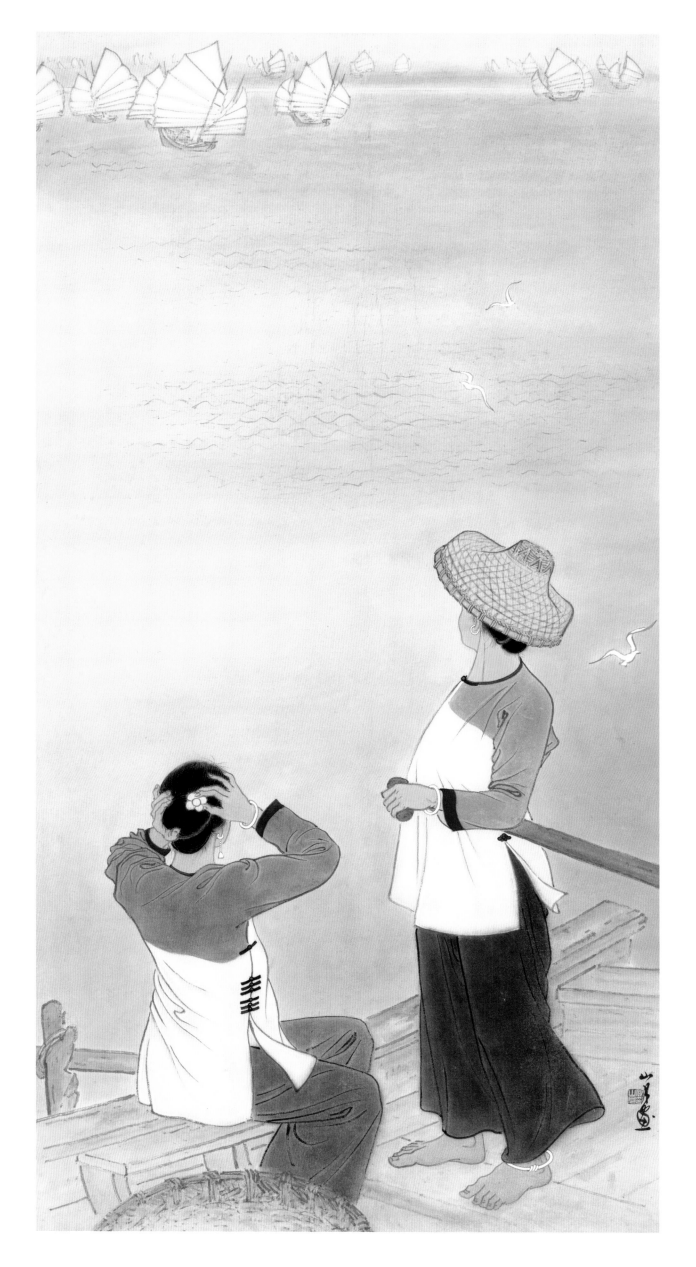

纸本设色

关山月美术馆藏

款识：中华儿女多奇志，不爱红装爱武装。一九六五年春
于珠江南岸。关山月画。

印章：关山月章（白文）岭南人（朱文）

守土有责

1965年

179.5 cm×96 cm

纸本设色

关山月美术馆藏

款识：中华儿女多奇志，不爱红装爱武装。一九六五年春
于珠江南岸。关山月画。

印章：关山月章（白文）岭南人（朱文）

从生活中来（白文）

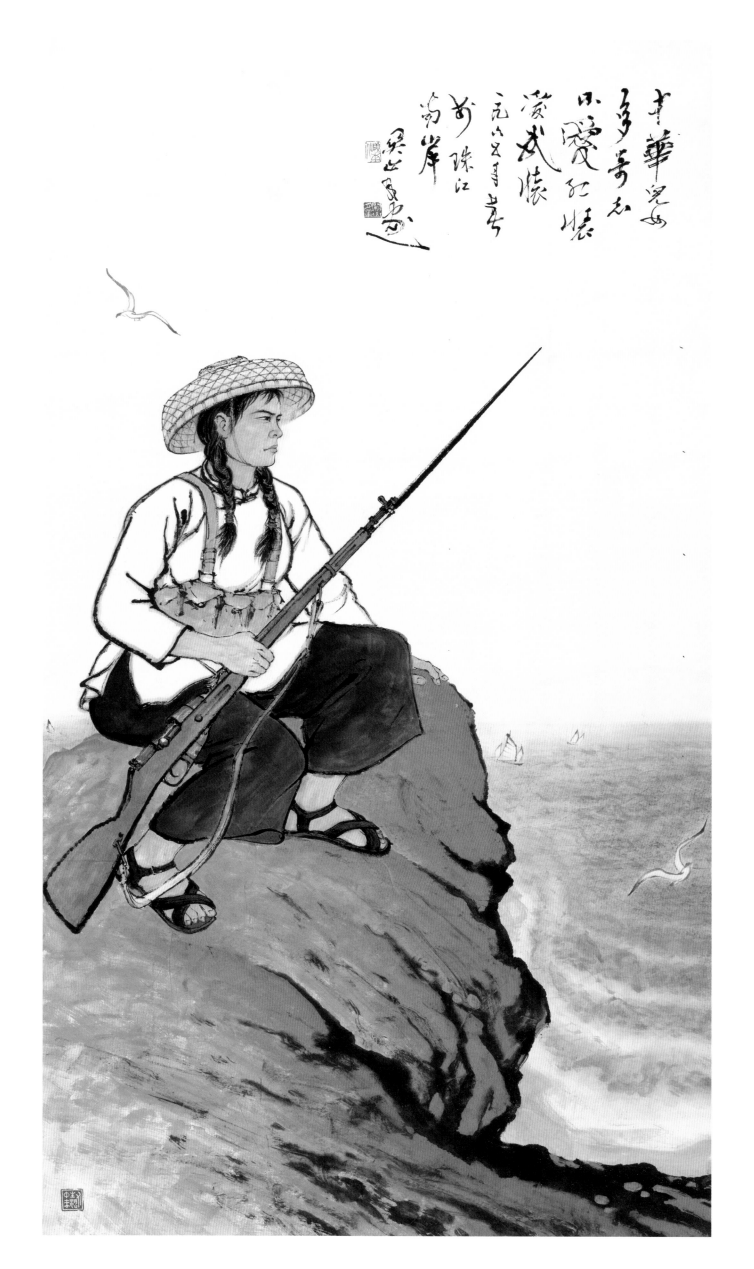

中華兒女
多奇志
不愛紅妝
愛武裝

一九八五月畫
於珠江
南岸　　吳山明

牧牛图

1971年
24.6 cm × 33.2 cm
纸本设色
私人藏

款识：一九七一年除夕为小平画。山月。
印章：山月（朱文）

渔岛女民兵速写

1973年
31.5 cm × 25 cm
纸本水墨
岭南画派纪念馆藏

款识：一九七三年五月十六日于博贺渔港。
印章：关山月（朱文）

渔岛女民兵

1973年
43.4 cm × 32.3 cm
纸本水墨
广州艺术博物院藏

款识：渔岛女民兵。一九七三年五月试笔速写。
印章：关山月（朱文）漠阳（白文）

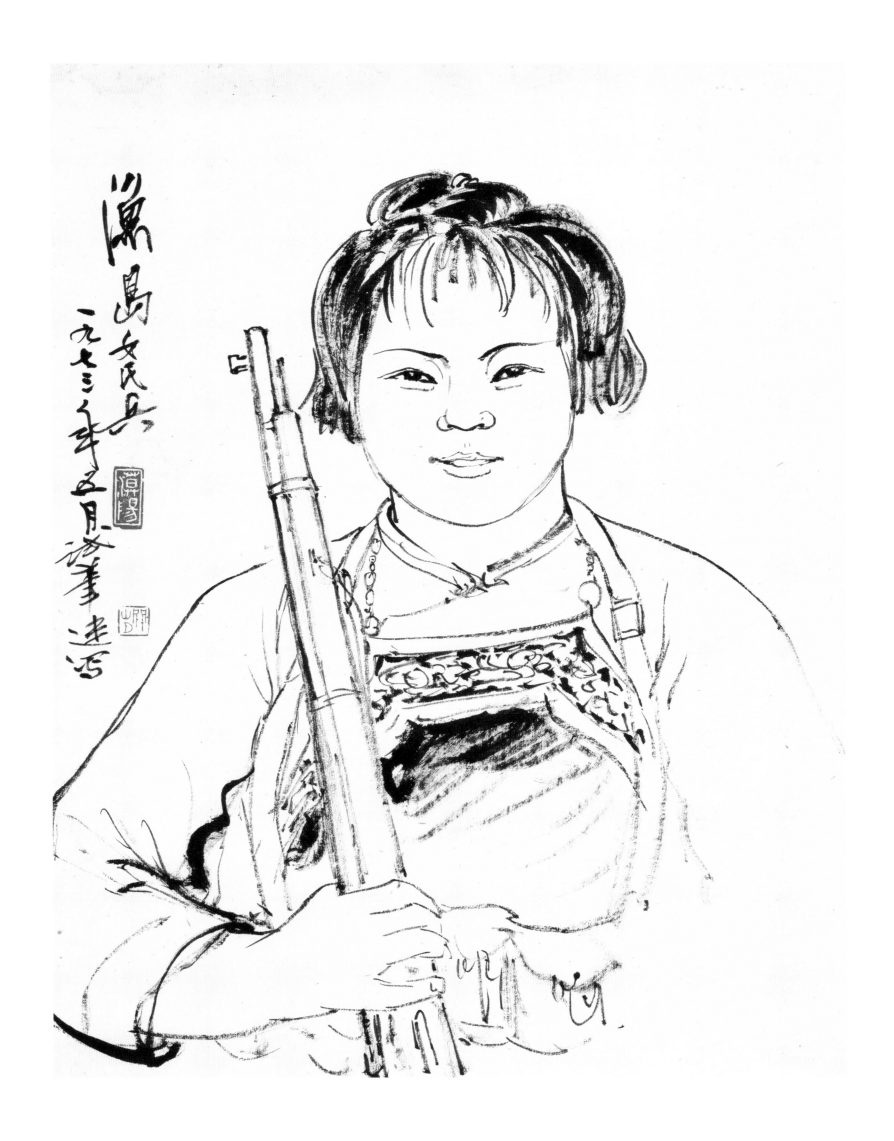

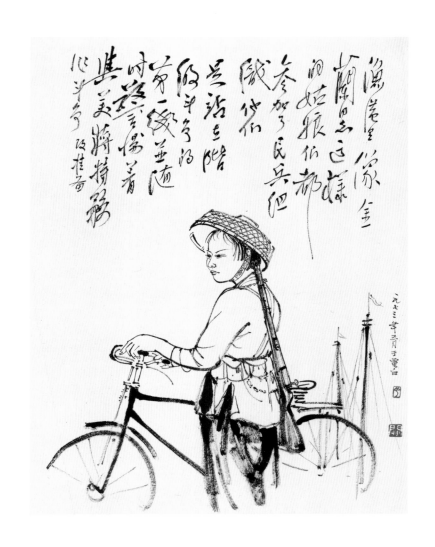

渔港女民兵

1973年
43.7 cm × 32.9 cm
纸本水墨
广州艺术博物院藏

款识：一九七三年三月于电白。

印章：关（白文）山月（朱文）

再识：渔港里像金兰同志这样的姑娘们，都参加了民兵组
织。他［她］们是站在阶级斗争的第一线，并随时警
惕［准备］着与美蒋特务作斗争。改准备。

渔岛女民兵

1973年
32 cm × 33 cm
纸本水墨
岭南画派纪念馆藏

款识：渔岛女民兵。一九七三年五月，山月速写。

印章：山月（朱文）

再识：渔港里像金兰同志这样的姑娘们，都参加了民兵组织。
他［她］们是站在阶级斗争的第一线，并随时准备着与
美蒋特务作斗争。

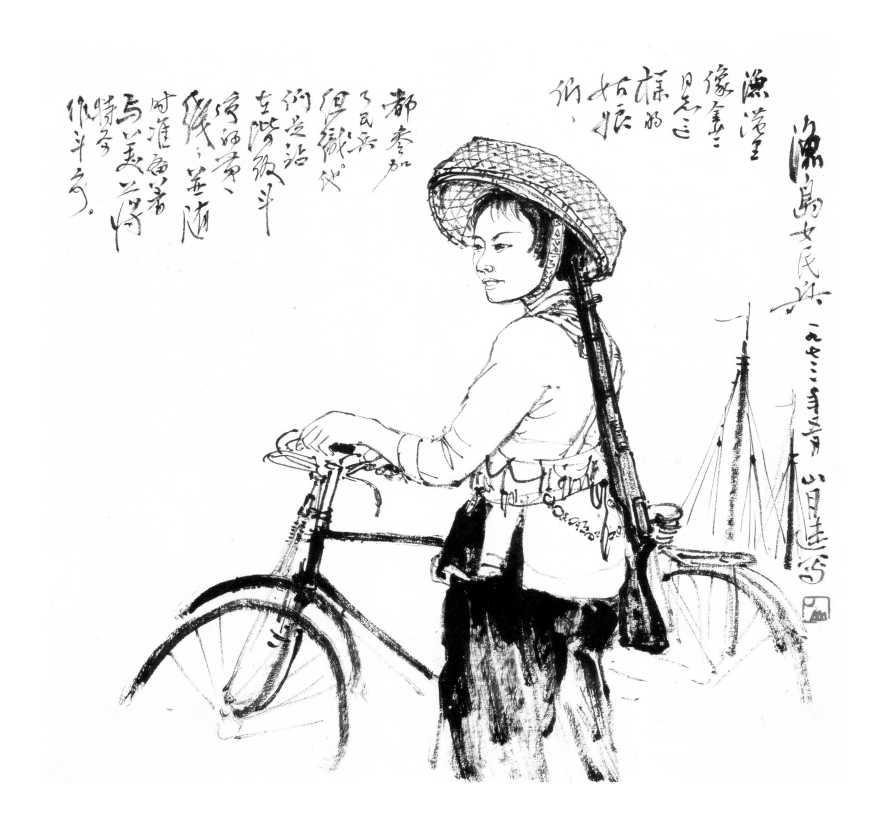

都参加了民兵但组织代们进站左驾级斗浮如鱼纹华英地村难鱼等与美军特多作斗争

渔汉像笔见足三麻的姑娘的

渔岛女民兵 一九七二年二月 山月速写

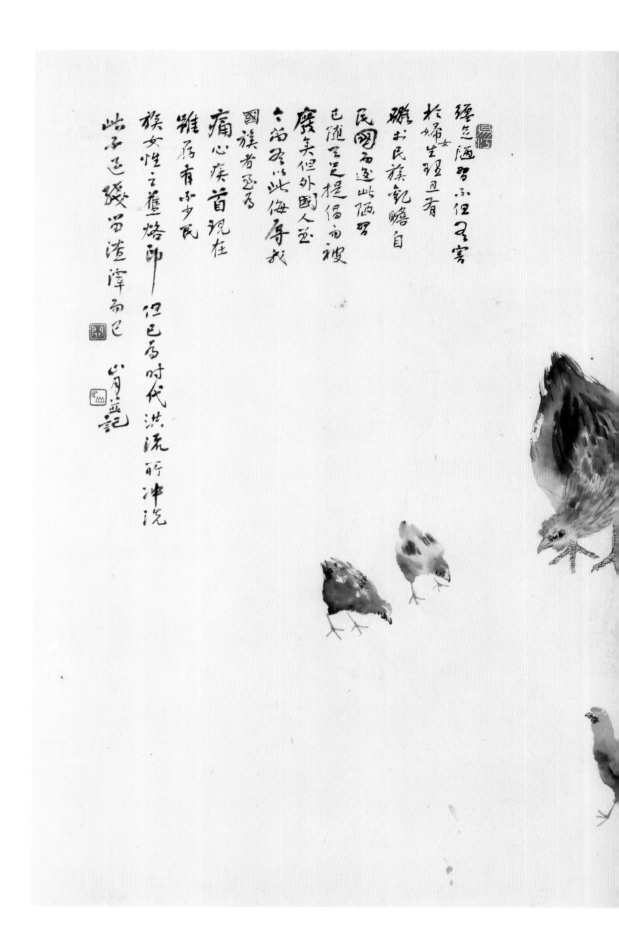

缠足老妇

年代不详

64 cm × 109.5 cm

纸本设色

私人藏

款识：缠足陋习不但有害于妇女生理且有碍于民族观瞻，自
　　　民国而过此陋习已随天足提倡而被废矣，但外国人至
　　　今尚有以此侮辱我国族者，至为痛心疾首。现在虽存
　　　有不少民族女性之旧烙印，但已为时代洪流所冲洗，
　　　此不过残留渣滓而已。山月并记。

印章：关（白文）山月（朱文）阳江（白文）

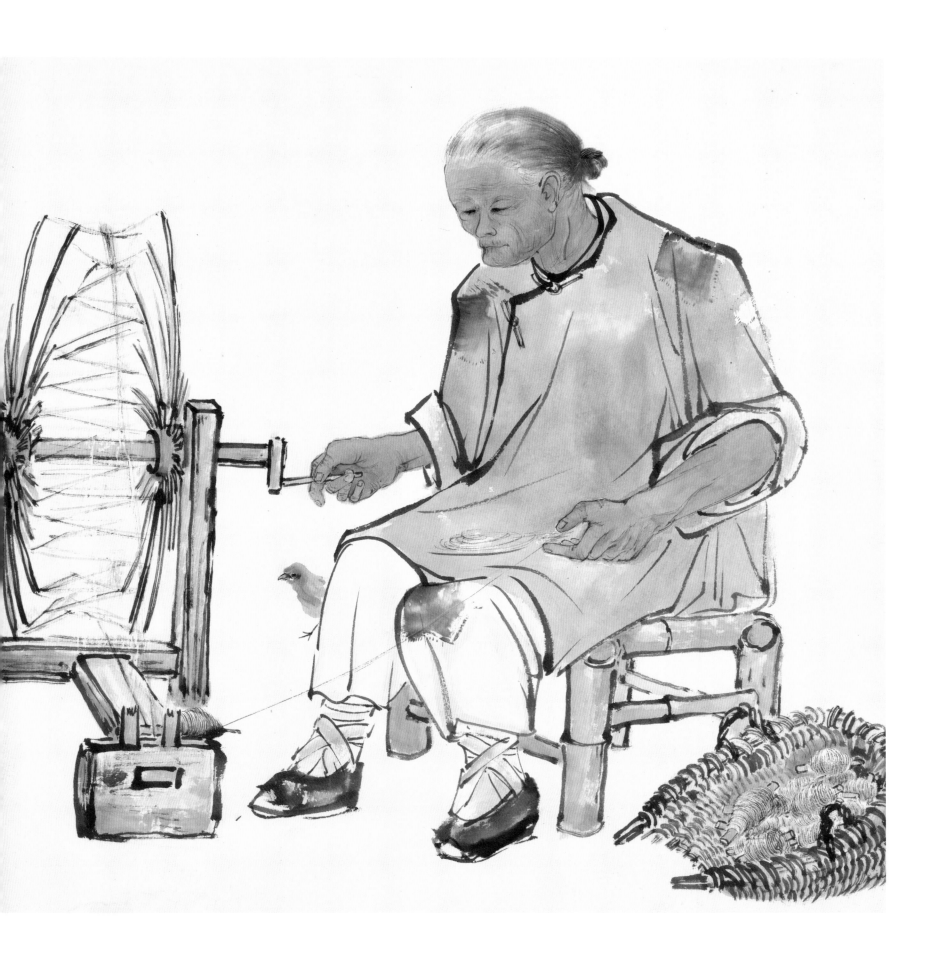

款识：横眉冷对千夫指，俯首甘为孺子牛。牛年新春敬制
　　　于五羊城。关山月笔。

印章：关（朱文）山月（白文）岭南人（白文）

横眉冷对千夫指

1985年
137 cm × 69 cm
纸本设色
岭南画派纪念馆藏

款识：横眉冷对千夫指，俯首甘为孺子牛。牛年新春敬制
　　　于五羊城。关山月笔。

印章：关（朱文）山月（白文）岭南人（白文）

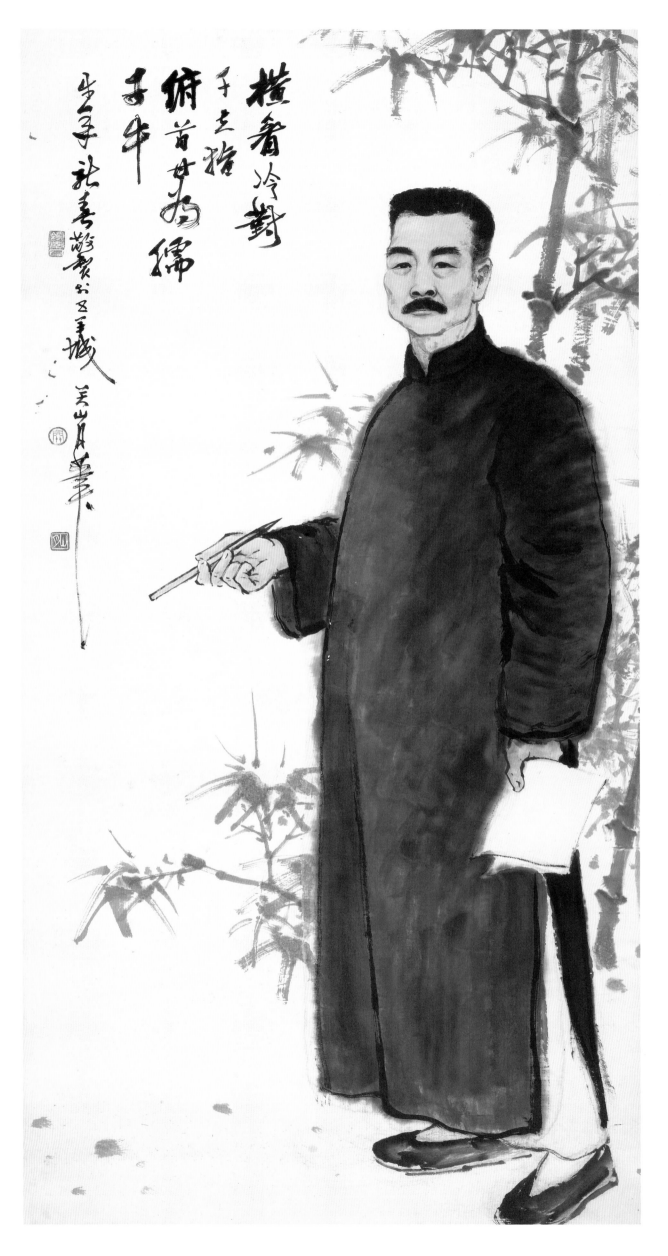

横眉冷對
千夫指
俯首甘為
孺子牛

人间存正气

1986年
138.3 cm×67.8 cm
纸本设色
广州艺术博物院藏

款识：人间正气。丙寅岁暮画于珠江南岸隔山书舍。
　　　漠阳关山月笔。

印章：关山月（朱文）　学到老来知不足（朱文）

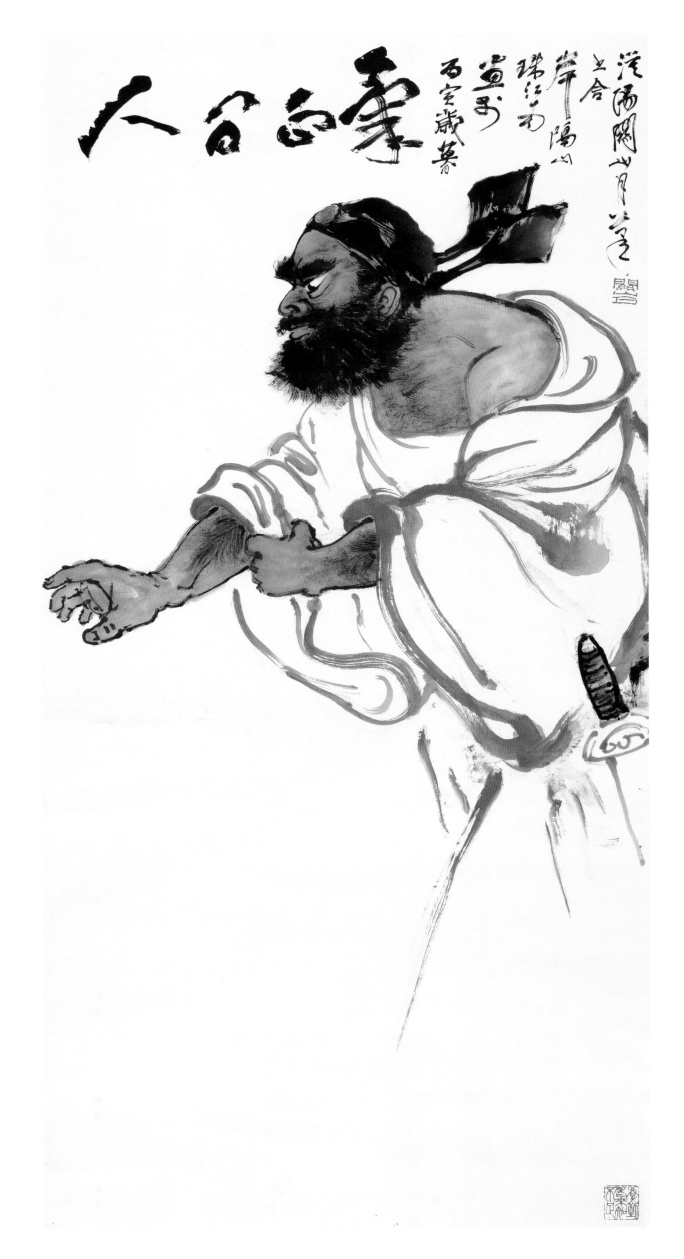

人各自秦

港海閣山月二筆
之合
岸陽山
瑞江口
宣哥
召寅歲暮

人间存正气

1986年
137.1 cm × 68 cm
纸本设色
关山月美术馆藏

款识：人间存正气。丙寅岁暮，试画钟馗像于珠江南岸。
　　　漠阳关山月。

印章：关山月（朱文）　山月画印（白文）　八十年代（朱文）

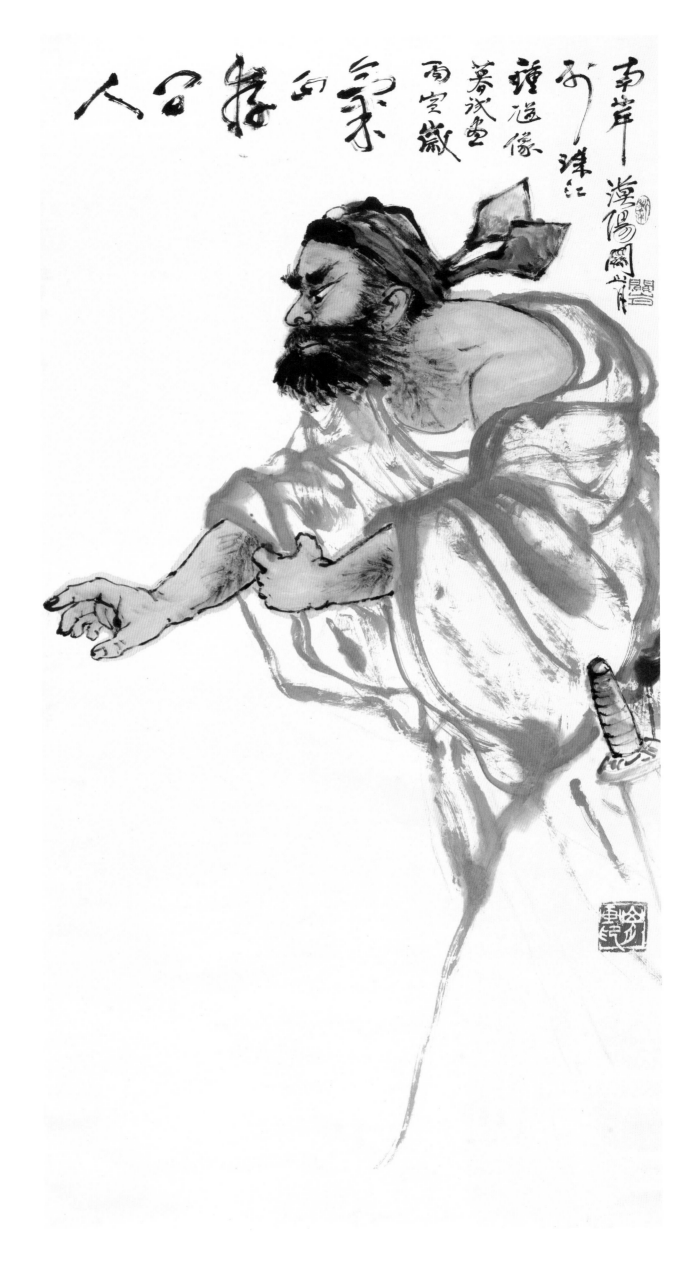

行吟唱国魂

1986年
136.3 cm×67.6 cm
纸本设色
关山月美术馆藏

款识：墨客多情志，行吟唱国魂。丙寅岁冬画于珠江南岸
　　　隔山书舍。漠阳关山月笔。

印章：关（朱文）山月（白文）

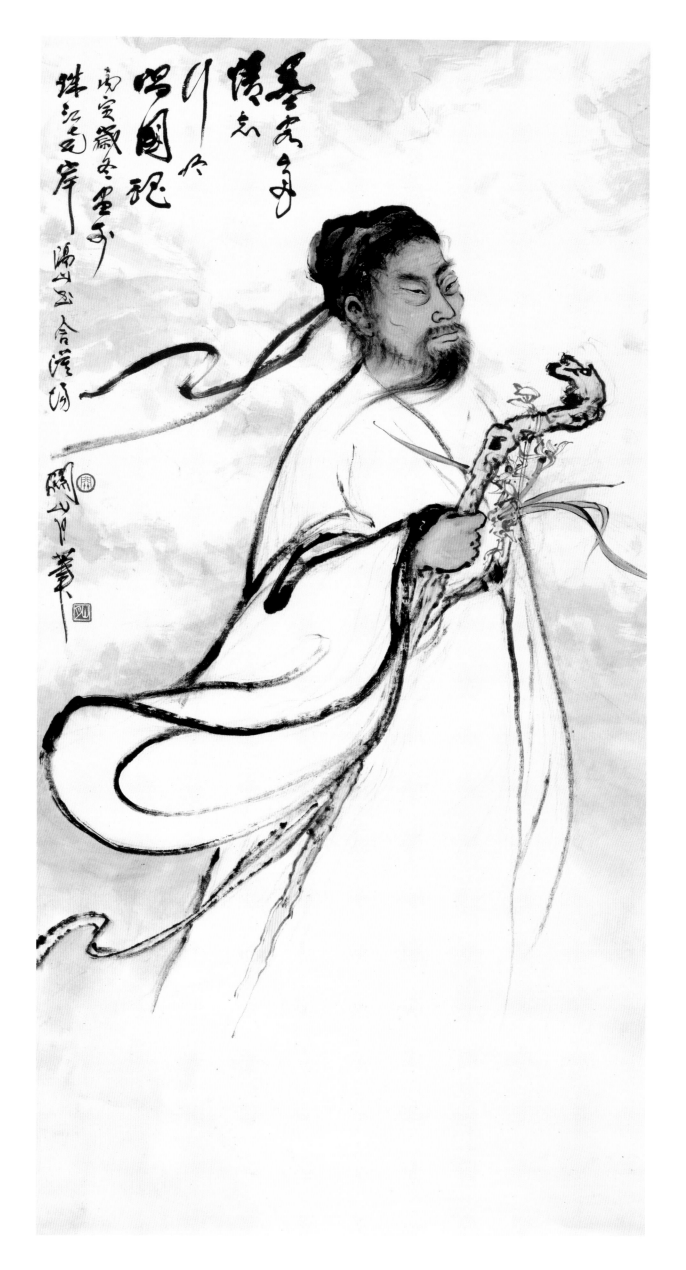

317

附　录

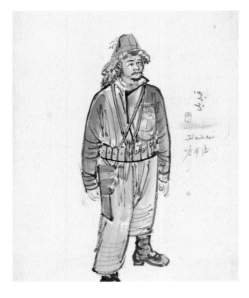

哈布德

1942年
30.5cm×24.8cm
纸本设色
关山月美术馆藏

款识：哈布德。
印章：山月（朱文）

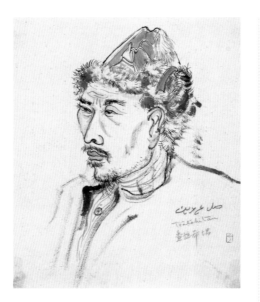

查拉希坦

1942年
30.3cm×24.3cm
纸本设色
关山月美术馆藏

款识：查拉希坦。
印章：山月（朱文）

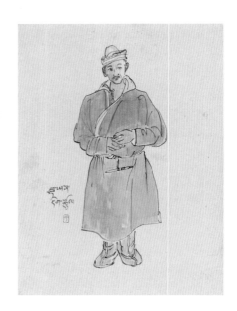

佩刀的牧民

1942年
36cm×26cm
纸本设色
关山月美术馆藏

印章：山月（朱文）

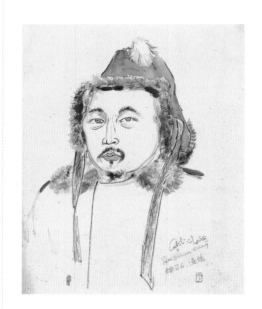

赫司门·温依

1942年
30.2cm×23.6cm
纸本设色
关山月美术馆藏

款识：赫司门·温依。
印章：山月（朱文）

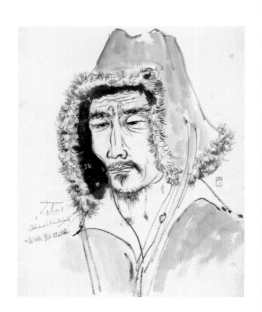

哈依勒巴依

1942年
30.3cm×24.5cm
纸本设色
关山月美术馆藏

款识：哈依勒巴依。
印章：山月（朱文）

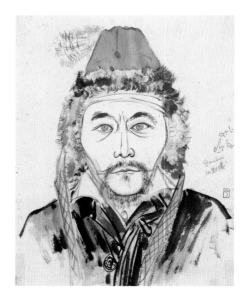

江勒威

1942年
30.2cm×23.6cm
纸本设色
关山月美术馆藏

款识：江勒威。
印章：山月（朱文）

贵州写生十五

1942年
22 cm × 30 cm
纸本没色
私人藏

款识：山月。
印章：关山月（朱文）

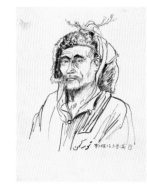

第二保保长土鲁满

1942年
36 cm × 26 cm
纸本水墨
关山月美术馆藏

款识：第二保保长土鲁满。
印章：山月（朱文）

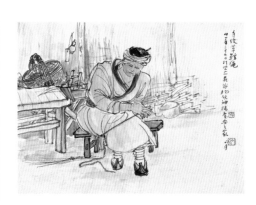

手绞草鞋绳

1942年
23.2 cm × 29 cm
纸本没色
关山月美术馆藏

款识：手绞草鞋绳。卅一年三月九日于柴家苑苗胞领
袖杨庆安之家。山月。
印章：关氏（朱文）山月（朱文）

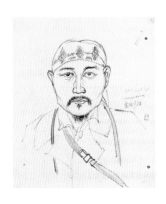

查依多拉

1942年
30.2 cm × 23.6 cm
纸本没色
关山月美术馆藏

印章：山月（朱文）

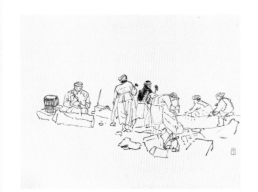

打石匠

1943年
27.3 cm × 32.8 cm
纸本水墨
关山月美术馆藏

印章：山月（朱文）

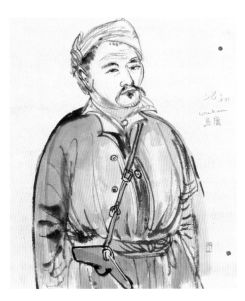

西北人像速写之十

1943年
31 cm × 25 cm
纸本没色
私人藏

款识：查依多拉。
印章：山月（朱文）

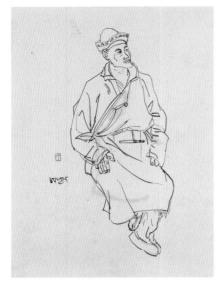

西北人像速写之六

1943年
31 cm × 25 cm
纸本水墨
私人藏

印章：山月（朱文）

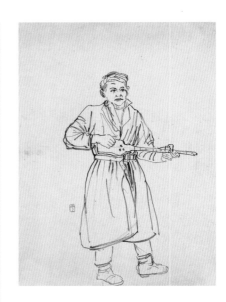

西北人像速写之十五

1943年
31 cm × 25 cm
纸本设色
私人藏

印章：山月（朱文）

西北人像速写之十三

1943年
31 cm × 25 cm
纸本水墨
私人藏

印章：山月（朱文）

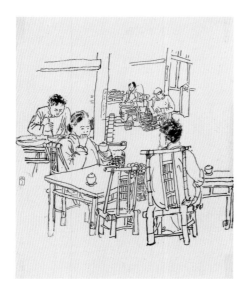

饮茶

1944年
32.3 cm × 26.7 cm
纸本水墨
关山月美术馆藏

印章：山月（朱文）

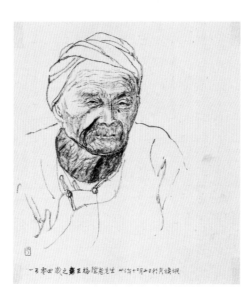

王福陛 104 岁

1944年
32 cm × 26.8 cm
纸本水墨
关山月美术馆藏

款识：一百零四岁之王福陛老先生。卅三年十二月二日
　　　于黄旗坝。

印章：山月（朱文）

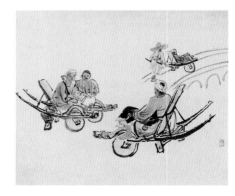

人力车夫

1944年
27.8 cm × 32.4 cm
纸本设色
关山月美术馆藏

印章：山月（朱文）

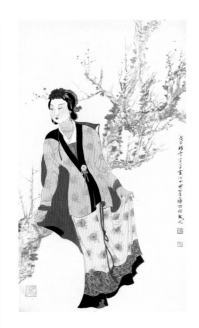

仕女图（与李小平合作）

1948年
68.9 cm×38.9 cm
纸本设色
私人藏

款识：戊子初冬李小平画仕女，关山月补古梅成之。

印章：李小平（朱文）山月（朱文）
关山无恙明月长圆（朱文）

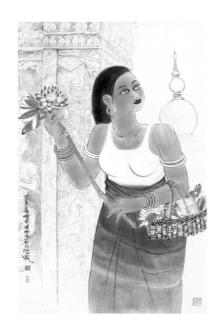

花使

1948年
96 cm×57 cm
纸本设色
关山月美术馆藏

款识：卅七年春岭南关山月于大陀城。

印章：关山月（白文）岭南人（朱文）
关山无.恙明月长圆（朱文）

速写之五

1953年
44 cm×34 cm
纸本水墨
岭南画派纪念馆藏

款识：解放后，渔港里成长了无数像梁和同志这样新
型的渔民。他们掌握了文化和技术知识，并凭
着双手而自力更生地创出了机械化。

印章：关山月（朱文）

再识：1953年阇坡渔港速写。

一等功臣程迁春像

1954年
32 cm×22 cm
纸本水墨
私人藏

款识：一等功臣程迁春同志发言慰问座谈会上速写。
一九五四年九月十日。

印章：山月（朱文）

武汉解放大桥工地

1954年
40 cm×29.5 cm
纸本水墨
关山月美术馆藏

印章：山月（朱文）

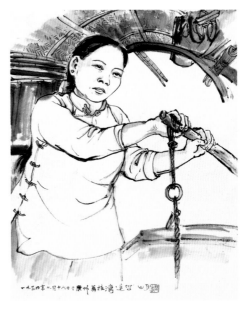

广州荔枝湾速写

1954年
42.8 cm×32.3 cm
纸本水墨
关山月美术馆藏

款识：一九五四年七月十六日于广州荔枝湾速写。山月。

印章：关山月（朱文）

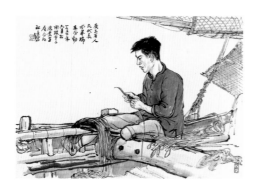

人民代表

1954年
32.6 cm×43.5 cm
纸本水墨
关山月美术馆藏

款识：广东省人民代表林举瑞在劳动。一九五四年六月
于闸坡第二渔业生产合作社速写。

印章：关山月（朱文）岭南人（朱文）

速写二十五

1954年
31 cm×37 cm
纸本水墨
岭南画派纪念馆藏

款识：1954.9.11速写。

印章：山月（朱文）

慰问团和功臣座谈

1954年
32.4 cm×43.5 cm
纸本水墨
关山月美术馆藏

款识：慰问团第三分团与第三指挥部功臣座谈会上速写。
一九五四年九月十日，关山月笔。

印章：山月（朱文）古人师谁（白文）

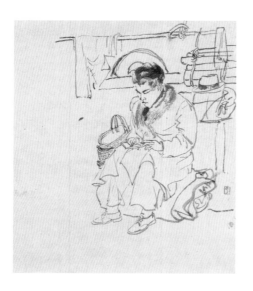

武汉速写之十七

1954年
37 cm×32 cm
纸本水墨
私人藏

印章：山月（朱文）

武汉速写之十九

1954年
37 cm×32 cm
纸本水墨
私人藏

印章：山月（朱文）

一个山民

1956年
29.8 cm×24 cm
纸本设色
关山月美术馆藏

款识：一个山民。一九五六年九月三日于波兰扎可潘。
关山月。

印章：山月（朱文）

速写人像（波兰）二

1956年
41 cm×32.6 cm
纸本水墨
关山月美术馆藏

款识：山月速写。
印章：关山月（白文）

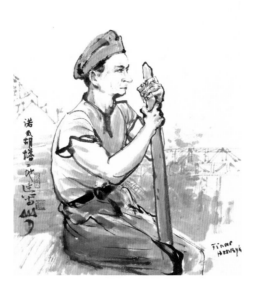

诺瓦胡塔工地

1956年
41.2 cm×32.2 cm
纸本水墨
关山月美术馆藏

款识：诺瓦胡塔工地速写。山月。
印章：关山月（白文）岭南人（朱文）

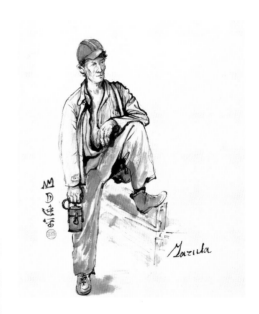

工人像（苏联）

1956年
41.2 cm×32.8 cm
纸本水墨
关山月美术馆藏

款识：山月速写。
印章：关山月（朱文）

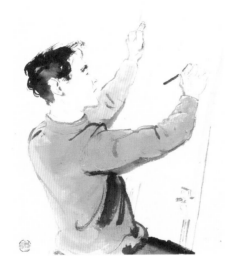

课堂速写

1956年
30 cm×25 cm
纸本设色
岭南画派纪念馆藏

印章：关山月（朱文）

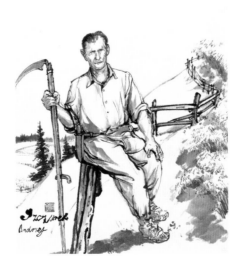

农民（苏联）

1956年
41 cm×32.6 cm
纸本水墨
关山月美术馆藏

印章：关山月（白文）

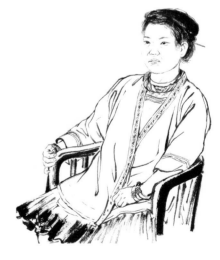

速写之二

1956年
37.5 cm×32.5 cm
纸本水墨
岭南画派纪念馆藏

印章：关山月（朱文）

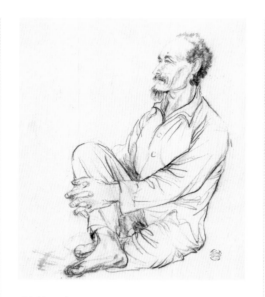

速写之四十五

1956年
37.5 cm×32.5 cm
纸本水墨
岭南画派纪念馆藏

印章：关山月（朱文）

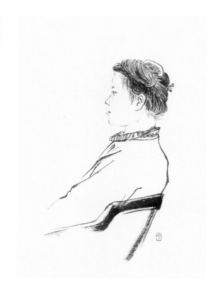

速写之十九

1956年
35.5 cm×25 cm
纸本水墨
岭南画派纪念馆藏

印章：山月（朱文）

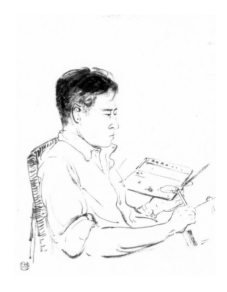

速写之四十六

1956年
42 cm×31.5 cm
纸本水墨
岭南画派纪念馆藏

印章：关山月（朱文）

喂小鸡

1957年
32 cm×25 cm
纸本设色
岭南画派纪念馆藏

款识：喂小鸡。一九五七年五月于醴陵南桥乡松树园
速写。山月。

印章：关山月（朱文）

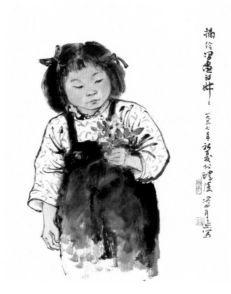

摘给写画的叔叔

1957年
44 cm×34 cm
纸本设色
岭南画派纪念馆藏

款识：摘给写画的叔叔。一九五七年初夏于醴陵。
关山月速写。

印章：关山月（朱文）岭南人（朱文）

奥斯当渔港速写

1959年
25 cm×30.5 cm
纸本水墨
关山月美术馆藏

款识：一九五九年四月廿六日于奥斯当渔港速写。

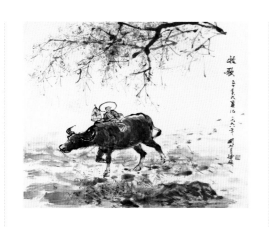

牧歌

20世纪50年代

56.4 cm×65.5 cm

纸本设色

广州艺术博物院藏

款识：牧歌。五十年代旧作。一九九八年，
关山月补题。

印章：关山月（白文）

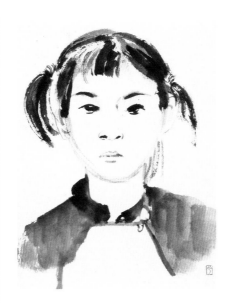

速写之四十四

1963年

29.5 cm×20.5 cm

纸本水墨

岭南画派纪念馆藏

印章：山月（朱文）

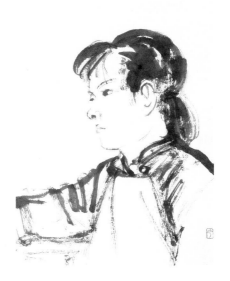

速写之四十七

1963年

28 cm×20 cm

纸本水墨

岭南画派纪念馆藏

印章：山月（朱文）

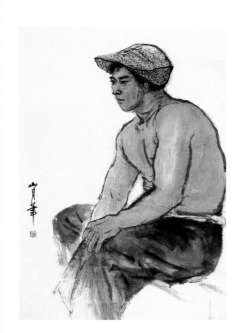

青年渔民

1963年

86.2 cm×57.4 cm

纸本设色

私人藏

款识：山月笔。

印章：关山月印（白文）

小孩像

1963年

32 cm×20 cm

纸本设色

私人藏

款识：山月。

印章：关山月（朱文）

速写之四十三

1973年

43 cm×33 cm

纸本水墨

岭南画派纪念馆藏

款识：梁惠华。

印章：关山月（朱文）

再识：梁惠华同志是博贺妇女造林的青年突击队长，
现在已是四个孩子的母亲，仍然充当林场的主管人，
她对造林事业廿年如一日并愿继续为绿化祖国而立新功。

图书在版编目（CIP）数据

关山月全集 / 关山月美术馆编. —— 深圳 : 海天出
版社；南宁 : 广西美术出版社，2012.8
　　ISBN 978-7-5507-0559-3

　　Ⅰ.①关… Ⅱ.①关… Ⅲ.①关山月（1912～2000）
—全集②中国画—作品集—中国—现代③汉字—书法—作
品集—中国—现代 Ⅳ.①J222.7

　　中国版本图书馆CIP数据核字（2012）第235931号

关山月全集
GUAN SHANYUE QUANJI

关山月美术馆　编

出 品 人　尹昌龙　蓝小星

责任编辑　李　萌　林增雄　杨　勇　马　琳　潘海清

责任技编　梁立新　凌庆国

责任校对　陈宇虹　陈敏宜　肖丽新　林柳源　尚永红　陈小英

书籍装帧　图壤设计

出版发行　海天出版社　广西美术出版社

地　　址　深圳市彩田南路海天大厦（518033）
　　　　　广西南宁市望园路9号（530022）

网　　址　www.htph.com.cn
　　　　　www.gxfinearts.com

邮购电话　0771－5701356

印　　制　深圳雅昌彩色印刷有限公司

开　　本　787 mm×1092 mm　1/8

印　　张　353

版　　次　2012年8月第1版

印　　次　2012年8月第1次

书　　号　ISBN 978-7-5507-0559-3

定　　价　8800.00元（全套）